KB127121

국립현대미술관 50주년 기념전
《광장: 미술과 사회 1900—2019》

The Fiftieth Anniversary Exhibition of MMCA Korea
The Square: Art and Society in Korea 1900—2019

국립현대미술관 50주년 기념전
《광장: 미술과 사회 1900—2019》
The Fiftieth Anniversary Exhibition of MMCA Korea
The Square: Art and Society in Korea
1900—2019

국립현대미술관 50주년 기념전
광장: 미술과 사회 1900-2019

학예총괄
강승완

전시총괄
1부 : 박미화
2부 : 강수정, 박수진
3부 : 임근혜, 임대근

1부 – 3부 공통업무
작품출납 : 권성오, 구혜연, 이영주, 최서영
보존 : 김영목, 박소현, 법대건, 성영록, 윤보경, 최점복, 최혜송, 한예빈
전시홍보 : 소통홍보팀
교육·문화·전시해설 : 교육문화과

1부 1900-1950

기간 : 2019년 10월 17일 – 2020년 2월 9일
장소 : 국립현대미술관 덕수궁

전시기획 : 김인혜
전시보조 : 김상은, 박영신
설치 운영 : 명이식, 이경미
전시디자인 : 이민희
그래픽디자인 : 김동수
공간조성 : 윤해리
아카이브 : 박나라보라, 이지은, 문정숙
영상 : D&A izzmi system
사진 : 황정욱, 명이식
한문 해제 : 김채식

감사의 말씀
갤러리현대, 경기도박물관, 경인미술관, 계명대학교 극재미술관,
고려대학교박물관, 국립고궁박물관, 국립전주박물관,
국립중앙도서관, 국사편찬위원회, 근현대디자인미술관,
김종영미술관, 대구예술발전소, 대백프라자갤러리,
대한민국역사박물관, 도쿄예술대학미술관(東京芸術大学美術館),
동아일보 신문박물관, 마츠모토 루키(松本ルキ) 컬렉션,
마치다시립국제판화미술관(町田市立国際版画美術館), 만해기념관,
말박물관, 몽양기념관, 밀알미술관, 부산박물관, (사)아리랑연합회,
삼성미술관 리움, 서강대학교 로욜라도서관, 서울대학교박물관,
서울대학교 중앙도서관, 서울옥션, 송광사 성보박물관, 수원박물관,
수원시립아이파크미술관, 순천대학교박물관, 시카고대학교도서관
특수자료연구센터(University of Chicago Library Special Collections
Research Center), 아단문고, 아르코예술기록원, 아리랑박물관,
얼굴박물관, 예술의전당 서예박물관, 우당이회영선생기념사업회,
윤동주기념사업회, 이상일문화재단, 이육사문학관, 이응노미술관,
이주홍문학관, 이화여자대학교박물관, 차강선비박물관, 청계천박물관,
출판도시활판공방, 구라시키시립미술관(倉敷市立美術館), 학강미술관,
한국영상자료원, 한국은행 대구경북본부, 한국정책방송원, 호세이대학
오하라사회문제연구소(法制大学大原社会問題研究所), 환기미술관

권혁송, 김명렬, 김연갑, 무세중, 문영대, 박재영, 박종석, 송행근,
오은령, 오영식, 이기웅, 이미나, 전창곤, 정창관, 정현, 조효제, 최학주,
한상언, 홍선웅 그리고 익명을 요구하신 개인 소장가 및 유족 분들께
진심으로 감사의 말씀 드립니다.

주최 후원 LEESANGIL CULTURE FOUNDATION 협찬 ASIANA AIRLINES

2부 1950-2019

기간 : 2019년 10월 17일 - 2020년 3월 29일
장소 : 국립현대미술관 과천

전시기획 : 강수정
전시진행 : 배수현, 윤소림, 이현주, 장순강, 정다영
전시보조 : 서주희, 이민아, 이예림
설치 운영 : 박양규, 복영웅, 최상호
전시디자인 : 김용주
그래픽디자인 : 김유나
전시디자인 보조 : 양수진
공간조성 : 송재원, 윤해리, 한명희
영상 : 더도슨트

감사의 말씀
가나아트문화재단, 갤러리현대, 경기도미술관, 국립민속박물관,
국제갤러리, 김달진미술자료박물관, 김종영미술관,
목천김정식문화재단, 민족미학연구소, 베트남국립미술관(Vietnam
National Fine Arts Museum), 뿌리깊은나무박물관, 삼성교통박물관,
삼성미술관 리움, 삼성이노베이션뮤지엄, 서울도서관,
서울시립미술관, 서울신문사, 스페이스K, 시디알어소시에이츠,
아라리오갤러리, 양주시립장욱진미술관, 이응노미술관, 이한열기념관,
재단법인뿌리깊은나무, 최인훈연구소, 통영시립박물관, 페이스갤러리,
학고재, 한국방송공사, 한국정책방송원, 한미사진미술관,
한향림도자미술관, 후쿠오카아시아미술관(Fukuoka Asian Art Museum)

성두경 유족, 윤정, 이상철, 이선주, 현승훈 그리고 익명을 요구하신
개인 소장가 및 유족 분들께 진심으로 감사의 말씀 드립니다.

3부 2019

기간 : 2019년 9월 7일 - 2020년 2월 9일
장소 : 국립현대미술관 서울

전시기획 : 이사빈(전시), 성용희(다원예술)
전시보조 : 송주연
설치 운영 : 정재환, 최상호
전시디자인 : 최유진
그래픽디자인 : 전혜인
공간조성 : 윤해리

차례

국립현대미술관 50주년 기념전
《광장: 미술과 사회 1900–2019》를 열면서

윤범모 (국립현대미술관 관장)

국립현대미술관은 개관 50주년 기념전 《광장: 미술과 사회 1900–2019》를
연다. 청주관 개관으로 2019년은 4관 체제의 본격적 원년에 해당한다. 《광장》은
덕수궁관, 과천관, 서울관의 세 군데에서 대대적으로 펼쳐진다. '미술과
사회'라는 주제로 각기 시대를 안배한 바, 덕수궁관의 1부는 20세기 전반기를
다룬다. 이 시기는 개항 이후 식민지, 해방, 분단, 전쟁으로 이어진 굴절된
시대였다. 과천관의 2부는 1950년부터 2019년까지 농경 사회에서 산업사회
그리고 민주화 시대 등 급변하는 사회의 다양한 면모를 다룬다. 서울관의 3부는
2019년 오늘을 새로운 매체의 젊은 목소리로 들려준다. 《광장》은 참여 작가만
해도 290명이 넘고 출품작 역시 400점, 자료 320점 이상을 선보이는 대규모
전시다. 미술관 소장품이 대거 선보이지만 새롭게 발굴된 작품도 적지 않다.
이는 우리 미술관 학예실의 역량을 집약한 기념 행사라 할 수 있다.

 20세기의 한반도는 전반부의 식민지 시대와 후반부의 분단 시대로 대별할
수 있다. 그 가운데 6.25 전쟁의 민족적 비극을 안았고, 그 여파로 분단 시대는
아직도 진행형이다. 때문에 한국은 다른 나라와 다른 독특한 사회적 환경을
지니고 있다. 그래서 이번 주제 '미술과 사회'는 시사하는 바가 적지 않다고
본다. 격동의 세월을 산 한국의 미술가들은 무엇을 고민했고, 또 무엇을
표현했는가. 물론 이데올로기의 사회는 표현의 제약을 불러오기도 했다. 남한
사회의 반공문화 같은 것이 이 점을 말해 준다. 전시 제목인 '광장'은 최인훈의
소설에서 따온 것이다. 소설 속 주인공 이명준은 분단된 남북 모두를 거부했다.
물론 6.25 전쟁 포로 가운데 남북 어느 곳도 선택하지 않고 제3국으로 삶의
터전을 옮긴 경우도 적지 않았다. 전쟁의 상처는 20세기 후반 내내 커다란
트라우마로 작용했다. 분단은 미술계에도 적지 않은 상처를 주었다. 미술의
반대말은 어쩌면 전쟁일지도 모를 정도였다. 무수한 작품의 망실과 더불어
작가의 희생, 그리고 월남 작가와 월북 작가라는 특수한 용어까지 낳게 했다.

거제도 포로 수용소에서 서울의 가족을 외면하고 평양을 선택한 이쾌대,
30~40년대의 대가형 화가의 월북은 분단의 아픔을 헤아리게 한다. 50년대

초 러시아에서 평양으로 파견되어 미술계 지도자로 활동했던 변월룡, 그는
재차 평양 입성의 꿈을 실현시키지 못한 아픔을 안아야 했다. 60년대 일본에서
북송선을 탄 조양규, 그는 진주 출신으로 50년대 전후의 일본 미술계에서
두드러진 활약상을 보인 화가였다. 평양 이주 이후 그의 행방불명은 아픈
시대를 의미한다. 전쟁은 많은 미술가들로 하여금 현주소를 옮기게 했다.
이중섭이나 박수근의 경우도 여기에 해당한다. 이중섭이나 박수근의 개인사적
불행은 곧 한국 미술의 굴곡진 역사를 상징한다. 밀실의 시대에서 머물렀기
때문이다.

'광장'은 근대화와 민주화의 상징이다. 밀실에서 광장으로, 이는 20세기 한국
사회를 의미한다. 한때 여의도에 '5.16 광장'이란 이름의 광장이 있었다. 사막과
같은 황량한 분위기로 군사독재 시절을 상징하는 듯했다. 절대권력은 기념
동상과 같은 조형물을 광장에 세우기를 좋아했다. 권력 행사로서의 이미지
활용, 동상은 이런 의도에서 차출되기도 했다. 이제 광장은 특정 권력이나
인물을 내세우지 않으려 한다. 광화문 광장은 이 점을 각인시켜 주었다. 아니,
이제 광장은 다중에 의한 공공의 공간으로 자리매김되었다. 광장의 '촛불'은
권력을 뒤집어 엎게도 했다. 광장은 물과 같아 커다란 배를 띄워 주기도 하지만,
그 배를 뒤엎어 침몰시키기도 한다. 민중의 광장, 새롭게 탄생한 한국 사회의
단면이기도 하다.

고암 이응노는 말년에 〈군상〉 시리즈를 제작했다. 드넓은 광장에 가득한 인파.
화가는 1980년 광주민주항쟁에서 작품의 제작 동기를 얻었다고 했지만,
광장의 사람들은 모두 춤추는 동작을 취하고 있다. 속도감 있는 모필로 무수히
그려 낸 춤추는 사람들. 그들은 반핵 주장의 시위 군상처럼 보이기도 하지만
남북 통일 기원의 '반쪽'이기도 하다. 그래서 화가는 '통일무(統一舞)'라고
명명했는지 모른다. 광장의 합성은 통일로 가는, 아니 통일의 환희를 표현하는
간절한 기도의 조형적 표현이라 할 수 있다. 베를린의 작곡가 윤이상과 파리의
화가 이응노, 이들은 이른바 '동백림 사건'의 주인공으로 옥중 생활을 겪어야
했던 예술가들이었다. 밀실에서의 폭력에 의한 희생자였다. 독재자는 밀실을
좋아했다.

1980년대 미술 운동의 주역 가운데 하나로 오윤을 들 수 있다. 그는
목판화 전통을 새롭게 인식하여 민중 판화로 격상시켰다. 해인사의
〈팔만대장경(八萬大藏經)〉이 상징하듯 한국은 목판 문화의 전통을 가지고 있는

나라다. 수원 용주사의 〈부모은중경(父母恩重經)〉에 새겨진 그림은 목판화
문화의 압권임을 보여준다. 오윤은 춤을 소재로 한 작품을 많이 남겼다. 실제로
80년대의 광장에서는 춤을 많이 보이기도 했다. 춤은 새로운 시대의 광장에서
공동체 의식을 확인하게 하는 주요 퍼포먼스였다. 마당놀이는 전통사회의
훌륭한 문화예술 행위였다. 관객과 연희자를 엄격하게 구분하는 서구식 무대가
아닌 마을 한복판의 마당에서 함께 벌어지는 놀이, 그것은 위대한 공동체
예술이었다. 오윤은 무당굿을 염두에 두고, 아니 작가 집안에서 내려오는
동래학춤의 전통을 기본으로 하여 춤 장면의 작품을 많이 남겼다. 춤은 광장을
필요로 했다. 아니, 광장은 춤을 필요로 했다. 1980년대는 이 점을 각인시켜
주었다. 새로운 표현 매체인 걸개 그림과 함께 80년대의 광장은 뜨거웠다.

굴곡의 시대, 20세기는 지나갔다. 이제 새로운 희망의 시대 21세기가 활짝
열렸다. 4차 산업시대, 인공지능 시대 등등 새로운 환경을 의미하는 새로운
용어가 유행하고 있다. 그만큼 우리 시대는 급변하고 있다. 한때 회화의 위기
아니, 미술의 위기라는 말도 있었다. 카메라가 발명되었을 때 회화는 사라지는
줄 알았다. 또 미디어 아트와 설치미술이 유행할 때 회화라는 장르는 몰락하는
줄 알았다. 특히 비엔날레 관객들의 입에서 이런 말이 많이 나왔다. 하지만
회화는 고대 사회부터 오늘날까지 당당하게 존재감을 보이고 있다. 조형언어의
형식과 내용은 무한 확장되고 있는 추세다. 특히 현대미술에서 경계선은 날로
무력화되고 있고, 미술의 위력은 두터워지고 있다. 현대미술은 국제 무대에서
신속하게 통용되는 국제 용어로서 비중을 높이고 있다. 살롱에서 광장으로 나온
현대미술의 특성 또한 이와 맥락을 같이한다. 미술은 변화의 진행형이다.

국립현대미술관 개관 50주년. 미술관의 역사도 사회와 함께 어려운 족적을
보여 왔다. 하지만 국력 신장의 상징처럼, 이제 우리 미술관은 4관 체제의 현대
미술관으로 국제적 규모를 자랑하게 되었다. 그럴수록 내실을 다져 이웃집 같은
미술관으로 감동과 담론을 생산하는 미술관으로 거듭나야 할 것이다. 오늘의
미술관은 '상상력 충전소'로 국민적 사랑을 받는 미술관이어야 한다. 이러한
의미에서 이번 《광장: 미술과 사회 1900-2019》는 시사하는 바 적지 않다고
믿는다. 이른바 '꺾어지는 해'로서, 하나의 전환점을 돌고 있기 때문이다.
20세기는 서화의 시대에서 미술의 시대로 바뀐 시대다. 더불어 밀실의 시대에서
광장의 시대로 바뀌었다. 이에 21세기의 광장이 주는 의미와 상징성을 다시
되새겨 보게 한다.

우리는 함께 광장으로 간다.

《광장: 미술과 사회 1900-2019》전에 부쳐

강승완 (국립현대미술관 학예연구실장)

올해는 1919년 3월 1일 일제에 항거하며 독립을 선언한 후 4월 11일 상해에
대한민국 임시정부를 수립한 지 100년이 되는 해이며, 1969년 10월 20일
국립현대미술관이 경복궁에서 개관한 지 50년이 되는 해다. 100년이 지나
대한민국은 해방과 전쟁의 상흔을 딛고 급속한 근대화와 경제 성장을
이루었으나 아직도 분단 상황이다. 국가와 민족, 개인과 집단의 갈등으로
야기된 자유와 해방에 대한 투쟁은 지구촌 곳곳의 일상이며, 신자유주의
세계화로 초래한 비영토적인 경제·정치·문화의 종속과 신식민화는 미래
사회에 대한 불안한 전망을 확산시키고 있다. 50년이 지나 국립현대미술관은
개관 당시 소장품도 전문 인력도 없이《대한민국미술전람회(국전)》를
유치하는 대관 전시장의 기능을 수행하는 것으로부터 출발해 이제
과천·덕수궁·서울·청주의 네 개 관에서 수집, 보존관리, 전시, 교육, 연구,
출판, 국제교류 프로그램을 실행하면서 8,300여 점의 소장품을 구비한 규모로
발전하였다.

《광장: 미술과 사회 1900-2019》전은 과거를 회고하고자 기획한 전시는 아니다.
과거를 반추하는 것은 현재의 위치를 제대로 파악하기 위함이며, 종국의 목표는
불확실한 미래를 재생적, 창조적으로 상상하는 데 있다. 20세기 한국사는
국권상실, 식민통치, 해방과 한국전쟁, 그리고 분단체계하의 자본주의와
민주주의의 실험이라는 질곡의 역사였다. 세계화 시대인 21세기에 이르기까지
남북의 분단 상황은 한국 현대사 전반에 걸쳐 매우 중층적인 영향을 미쳐
왔다. 최인훈의 소설 『광장』은 20세기 이후 한국사에 커다란 영향을 미친
분단과 이데올로기 갈등의 문제를 한 지식인의 시선을 통해 다루고 있다.
소설에서 결국 주인공 이명준은 각각 '밀실(개인)'과 '광장(공동체, 사회)'으로
표상되는 남과 북의 이데올로기에서 답을 찾지 못하고 '푸른 광장(바다)'의
이상향(죽음)을 택한다.

전시에서 한국의 근현대사를 관통하는 중심어를 '광장'으로 압축한 것은,
파란만장한 세계사의 거대 흐름 속에서 그 어느 곳과 비견할 수 없이 굴곡진

파동을 일으키면서 한국사의 역동성을 가장 뚜렷하게 각인시켰던 지점이 바로
'광장'이기 때문이다. 1960년 4.19 혁명, 1987년 6월 민주 항쟁, 2002년 월드컵,
미군 장갑차에 숨진 여중생 추모시위, 2008년 미국 광우병 소 수입 반대시위,
2014년 세월호 사건 시위, 2017년 박근혜 대통령 퇴진 시위에 이르기까지
어김없이 한국 현대사의 주요 기점이 되었던 시기에 울분과 애도, 축제와
환희의 각기 다른 결의 함성이 '광장'을 채웠으며, 한국의 현대사는 '광장'을
중심으로 한 저항과 투쟁의 역사로 점철되어 왔다.

《광장: 미술과 사회 1900-2019》전은 그 곡절과 시련, 극복과 도약의 한국
근현대사 흐름에서 '예술가, 예술작품이 사회와 어떠한 상호 작용 속에서
관계적 지형도를 그려 왔고, 미래의 변화에 기여하는 역사를 서술할 수
있는가'를 질문하며 예술을 위한 예술, 예술의 사회적 기능에 대한 본질적인
문제를 다시 제기한다. 이는 이들 예술가들이 추구해 온 인간의 존엄, 자유,
해방, 공존이라는 가치가 한국에 국한한 것이 아니라, 인류 공동의 가치로서
예술을 통해 보편적으로 추구되어 온 것이라는 확인의 과정이다. 바로 여기에서
이 전시의 의의를 찾아볼 수 있다.

전시는 1부(1900-1950, 국립현대미술관 덕수궁), 2부(1950-2019,
국립현대미술관 과천), 3부(2019, 국립현대미술관 서울)의 세 부분으로
구성한다. 이는 편의상의 구분일 뿐, 이 전시는 단순히 미술사의 연대기적
흐름을 좇는 것이 아니라 한 세기가 넘는 기간 동안의 '광장'을 둘러싼 다양한
주제들을 전개하는 구성으로 되어 있다. 전시는 각기 다른 시기를 다루며 다른
공간 조건에서 다른 기획자에 의해 실행된다는 점에서 독립적이다. 하지만
'광장'이라는 개념을 통해 미술이 역사와 사회를 반영, 해석하고 변화시키는
상이한 관점과 방식을 제시하면서 세 개의 독자적인 전시를 유기적으로
연결시키려 한다는 점에서 하나로 통합되는 전시로도 볼 수 있다. 전시는
국립현대미술관의 50년의 성과를 보여주는 여러 매체의 소장품들을 중심으로,
주제에 맞춰 제작 의뢰한 신작들, 대여 작품들과 다양한 시청각 자료들을
포함하는 입체적인 구성으로 이루어진다.

《광장 1부: 미술과 사회 1900-1950》은 식민 지배에서 해방까지의 미술과
민족해방, 민족저항운동의 관계와 흐름을 따라간다. '역사적 상황과 시대적
요구가 예술에 어떤 영향을 미쳤는가'를 '의로운 이들의 기록', '예술과 계몽',
'민중의 소리', '조선의 마음'의 네 개의 섹션을 통해 덕수궁 전관에서 살펴본다.

'의로운 이들의 기록'은 조선의 국운 쇠락과 국권 찬탈의 위기의 시대에 바른
도리를 위해 각기 다른 방식으로 저항했던 의인들을 소환한다. 위정척사파의
유림들, 의병들, 최전선에서 독립운동에 가담했던 이들, 은거와 자결을 택했던
이들이 남긴 서화들과 채용신이 그린 의인들의 초상들을 전시한다. 자생적
근대국가 건립의 좌절된 꿈은 저항과 더불어 계몽에 대한 열망으로 이어진다.
'예술과 계몽'은 의인들과는 다른 방식으로 나라를 세우고자 했던 개화파들의
작품들, 교육 자료, 신문, 잡지의 삽화들을 포함한다. 또한 문예지를 통해 3.1
만세 운동 이전과 이후 저항운동들의 면모를 볼 수 있다. '민중의 소리'는
사회주의, 프롤레타리아 미술운동의 국제적인 흐름과 관계망을 보여주는
포스터, 잡지 표지, 판화 등과 식민으로 인해 이산의 삶을 살았던 변월룡, 임용련
등의 작품들을 전시한다. 마지막으로 '조선의 마음'은 근대기 거장인 이쾌대,
김환기, 이중섭 등의 작품들을 통해 절망의 시대에도 감출 수 없었던 예술에
대한 열정과 삶에 대한 태도를 읽을 수 있다.

이 시기에 도시의 형성과 함께 광장이 조성되기는 했으나 현대적 의미의
'광장'의 출현은 아직 본격적으로 도래하지 않았고, 장터나 거리에서의 만남과
소통이 광장의 자리를 메웠다. 그러나 국운 쇠망의 위기를 딛고 새로운 시대로
나아가고자 했던 예술가들과 의인들은 개인의 '밀실'에만 안주하지는 않았다.
굽이굽이 좁은 길, 가다 끊기는 길, 곧게 뻗은 대로······ '밀실'에서 '광장'으로
가는 길들은 각양각색의 모양새였으나 민족 정체성의 복원과 국권 회복을
열망하면서 자유와 해방의 '광장'을 향했던 마음은 한결같았다.

《광장 2부: 미술과 사회 1950–2019》는 한국전쟁 이후 현재까지의 근대화,
민주화, 세계화의 시기를 다룬다. 밀실, 길, 광장이 교체하거나 때로는 밀실과
광장이 혼재해 있는 2부의 전시 구성은 전체 기획 의도를 부각시키기 위해
최인훈의 『광장』에서 중심어를 차용하거나 변조해 섹션별 주제어를 설정한다.
검정색, 회색, 푸른색, 하얀색 등 여기서 색은 그 시대를 상징하는 주요한
은유로 작용한다. 과천관 1층 램프 코어를 기준으로 우측 전시 공간에는 '검은,
해', '회색 동굴', '시린 불꽃', '푸른 사막', '가뭄 빛 바다'의 다섯 개 섹션들과
광주항쟁과 민주화의 '사각형 광장'을 구성하며, 램프코어 좌측 전시 공간에는
'하얀 새'의 애도와 헌화의 '원형 광장'을 구성한다. 전체 동선은 우측에서
좌측으로 이동하면서 '광장'을 중심으로 1950년대에서 현재에 이르는 역사의
흐름을 따라가도록 한다.

한국전쟁과 분단, 전쟁의 상흔을 보여주는 안정주, 강요배 등의 작품들로
시작하는 '검은, 해'는 1950년대를 다룬다. 이어지는 '한길'은 1960년대 이후
군사정권에 의해 주도된 경제 개발의 시대로, 진보와 재건을 기치로 업적과
성과에 가치의 우위를 두면서 '밀실'–개인의 자유–과 '광장'–지역사회의
자율성–을 모두 부정하고 일률적인 기준을 강요했던 시기였다. 이 섹션에는
정규, 유영국, 김종영 등의 전후 추상미술 작가들의 작품들, 김구림, 이건용 등의
실험미술, 이데올로기 갈등으로 옥고를 치룬 윤이상, 이응로의 별도 코너가
마련된다. 1970년대 '회색 동굴'은 유신체제 속에서 경제 발전의 비약적인
성과를 거두어 냈지만 회색의 억압적인 사회 분위기가 지배했던 시기를
지칭한다. 소설『광장』에서 '회색 동굴'은 두 남녀 주인공 이명진과 그의 애인
은혜의 유일한 은신처, '밀실'이었다. '밀실'은 있었으나 '광장'은 허용되지
않았던 이 시기는 박서보, 하종현, 윤형근 등의 단색화 작품들, 극사실주의
작가들, 베트남 종군 작가들의 전쟁 기록화들을 포함한다.

'시린 불꽃'은 1980년대 민주화 투쟁의 불꽃이 일궈 낸 시민사회의 정치적
'광장'을 배경으로 한다. 민중미술을 탄생하게 한 이 시기는 이데올로기와 정치,
문화가 동일시되면서 집단적 이데올로기나 계급과 민족 중심의 조직운동이
활발했다. 박춘석의 시집『나는 광장으로 모였다』에서 시인은 "광장을 떠나기
위해 하루도 쉬지 않고 광장으로 갔다."[1]고 한 것처럼, 공동체의 이상이
실현되는 '광장'을 위해 많은 작가들이 동참했다. 이 섹션에는 신학철, 김정헌,
임옥상, 오윤, 윤석남, 배영환 등의 작품들과 최병수의 〈노동해방도〉걸개 등이
전시되어 '광장'의 현장이 미술관으로 전이된다. 한편 강홍구, 임민욱 등의
작가들은 정치적으로 민주화를 완성하였으나 고도 경제 성장과 함께 도시의
생성과 발전 이면에 은폐된 사회 구조의 모순을 발화하는 지점들을 다룬다.

각기 1990년대와 2000년대 이후의 시기를 포함하는 '푸른 사막'과 '가뭄 빛
바다'는 바로 동시대와 맞닿아 있는 시기이기도 하다. 한국은 1990년대에
접어들면서 나라 안팎으로 변화의 물결 속에서 새로운 도약을 하였다. 성숙된
민주 시민사회로의 이행과 세계화라는 전 지구적인 흐름에 편승하였으며,
특히 88 서울올림픽 이후 이러한 국제화와 개방화는 한층 가속화되었다. 미술
분야에서도 90년대 중반부터 광주, 부산에서 대규모의 국제적 비엔날레들이
개최되고, 외국과의 미술 교류가 활발히 이루어져 한국미술이 국제적으로
부상하는 데 크게 기여하였다. 대외적으로도 이 시기는 1989년 동구 사회주의

1. 박춘석,『나는 광장으로 모였다』, (서울: 현대시학, 2016), 56.

붕괴로 인한 냉전 체제의 종식으로 양분화된 자본주의, 사회주의의 대립
구도가 해체되고, 글로벌 자본주의가 더욱 공고히 되는 등 세계 질서와 사회
구조의 대전환이 이루어졌다. 하지만 한국은 1996년에 OECD에 가입한 후 바로
이듬해인 1997년 IMF 외환위기의 충격타를 맞으며 휘청거리게 되었다.

더 이상 소설『광장』의 이상향인 '푸른 광장(바다)'이 아니라 '푸른 사막', '가뭄
빛 바다'가 존재한다. '광장(바다)'이 아닌 '사막'이고 '푸른'색이 아닌 '가뭄
빛'은 미래에 대한 불길한 조짐을 여과 없이 드러낸다. '푸른 사막'은 이념적
갈등이 해소된 자유로운 환경에서 대중 소비문화의 확산을 체험한 최정화,
이불, 안상수 등 90년대 신세대의 미술과 탈냉전과 세계화의 시대에 본격적으로
진입하면서 글로벌 자본주의의 문화 독점과 권력화에 저항하는 김영철, 이윤엽
등의 작품들을 포함한다. 한국의 1980년대가 이데올로기 논쟁, 비판, 저항의
시위의 '광장'으로 점철되었던 시대였다면, 다원화를 특색으로 하는 1990년대
이후는 개인의 일상에 대한 미시적인 영역에 대한 관심과 여성, 장애인, 이주민,
동성애자 등 소수자, 인권, 노동시장, 빈곤, 환경 문제 등 신자유주의 세계화로
야기된 위기들이 사회 문화적 쟁점으로 확산되었다. '가뭄 빛 바다'에서 김성환,
임흥순, 김홍석/김소라 등의 작품들에는 후기 자본주의 사회가 안고 있는
공포와 불안의 그림자가 드리워져 있다.

소설『광장』에서 이명진을 '푸른 광장(바다)'으로 인도한 것은 두 마리의
'하얀 새', 즉 '사랑'의 현신(現身)인 은혜와 그녀의 뱃속에서 세상의 빛을 보지
못한 채 함께 죽은 이명진의 아이였다.《광장 2부: 미술과 사회 1950–2019》의
마지막 섹션 '하얀 새'는 한국 근현대사의 밀실, 길, 광장에서 비극적으로
희생된 자들을 추모하고 애도하는 공간이다. 정신대 여성들, 유랑민, 독립운동,
한국전쟁, 베트남전쟁에서 희생된 자, 광주민주항쟁의 희생자, 미군 장갑차에
숨진 여중생 미선 효순, 세월호의 이유 없는 주검들과 은폐된 죽음들.
관람객들은 오재우, 장민승, 최원준, 신순남 등의 작품들을 통해 역사적 상처를
조심스레 어루만지며 치유하는 시간을 갖는다.

《광장 3부: 미술과 사회 2019》는 그렇다면 '현재 우리는?'이라는 동시대성을
내포하며 동시에 미래의 '광장'의 의미에 대한 질문을 던진다. '개인과 타인',
'공동체'라는 본질적인 문제를 건드리는 네 개의 주제를 '나와 타인들', '광장,
시간이 장소가 되는 곳', '변화하는 공동체', '광장으로서의 미술관'이 섹션 구분
없이 서울관의 3, 4, 8전시실과 복도, 야외 공간을 따라서 사진, 영상, 퍼포먼스,

일곱 명의 소설가들이 만든 단편소설 『광장』 등 다양한 매체와 형식의 작품들로
구성된다. 오형근, 요코미조 시즈카(Yokomizo Shizuka)는 초상사진이라는
형식을 통해 타자성이 희박해지고 붕괴되어 가는 시대에 타자를 만나고
인식하게 되는 낯선 경험을 제공한다. 피사체들은 그들 자신의 공간인 밀실에
머무르고 있고, 작가는 밀실과 광장 사이에 있는 길에서 그들을 바라보고 있다.
인물과 관람객은 서로 배타적인 관계가 아니며 타자가 처한 상황을 거리를 두고
객관화시키는 과정을 통해 타자성이 회복된다.

'광장, 시간이 장소가 되는 곳'에서 온라인 '광장'은 더 이상 공간적 실체는
아니나 현실 이상의 강력한 파급력을 가진 현재의 가상적, 동시적 대체물로서
존재한다. 21세기 인터넷 환경에서 소셜 네트워크를 통해 정치적 부조리,
민생 문제에 이르는 일상의 모든 관심사들을 실시간으로 교감하고 전파하며
결집하는 힘은 많은 이들을 현실의 '광장'으로 끌어냈다. 홍진훤의 작품에서
'밀실'과 '광장', 사적, 공적 영역이 결합하는 방식은 직접적, 폭력적이다.
김희천의 디지털 인터페이스 작업에서 자아는 타자와 통합되고 현실과
비현실의 경계는 와해되면서 새로운 현실이 증강하는 한층 복잡한 양상이
된다. 종국에 '밀실'이 사라지고 자아가 실종되는 '모두가 나고, 내가 모두인'
극단으로 치닫는다.

'변화하는 공동체'에서 함양아, 에릭 보들레르(Eric Baudelaire)는 폭력, 재난,
경제 위기, 생태 위기 등 현재의 일상을 잠식하고 있는 문제들에 대한 무감각을
일깨운다. 이러한 문제들이 더 이상 개인적인 차원이 아니라 인류 공동체의
생존을 위해 적극적으로 대처해야 할 전 지구적인 심각한 문제임을 드러낸다.
'광장으로서의 미술관'은 미래의 '광장'을 대체할 잠재적 '광장'으로서
미술관을 제시한다. 정서영의 동서남북 사방으로 개방될 수 있는 울타리나
신승백/김용훈의 관람객의 표정 데이터를 통해 소리 바다를 만드는 작품은
열린 구조로 되어 공동체의 폐쇄성을 해체한 열린 '광장'으로서 기능한다.
유하 발케아파(Juha Valkeapää)와 타이토 호프렌(Taito Hoffrén)의 야외 텐트
퍼포먼스는 그들의 사적 공간이자 집인 텐트로 관람객을 초대하는 과정을 통해
'밀실'을 '광장'으로 전환시킨다.

전시라는 구조를 통해 예술가의 창조와 실천, 관람객의 참여와 비판이
만난다. '밀실'과 '광장'이 서로 존중하며 공존하거나 결합하는 것이 공공의
영역인 미술관에서 가능하다면. 미술관은 상상과 실재, 그들이 부딪히거나
융합하며 발생하는 역학(力學)을 통해 딜레마에 빠진 현실 '광장'을 대체할

수 있을까. '밀실'과 '광장' 그 경계 안팎을 자발적으로 해체하면서 소통과
의미를 이끌어 내고, 사유와 가치를 교환하면서 상생할 수 있을까. 보리스
그로이스(Boris Groys)가 언급한 것처럼, 전시가 "전 세계적으로 사라져 가는
공공 공간, 찾아보기 어려운 전 지구적 차원의 정치 등에 관한 문제를 적어도
부분적으로나마 보완하는 결정적 정치적 역할"[2]을 해낸다면. 소설『광장』에서
주인공이 꿈꾸던 "개인의 밀실과 광장이 맞물렸던 시대"를 회복할 수 있을까.

이 전시가 우리에게 던지는 질문이다.

2. 보리스 그로이스, 「세계관에서 세계 박람회까지」,『비록 떨어져 있어도』부산비엔날레 도록
(외르그 하이저(Jörg Heiser), 그리스티나 리쿠페로(Christina Ricupero), 박가희 편집), 2018, 100.

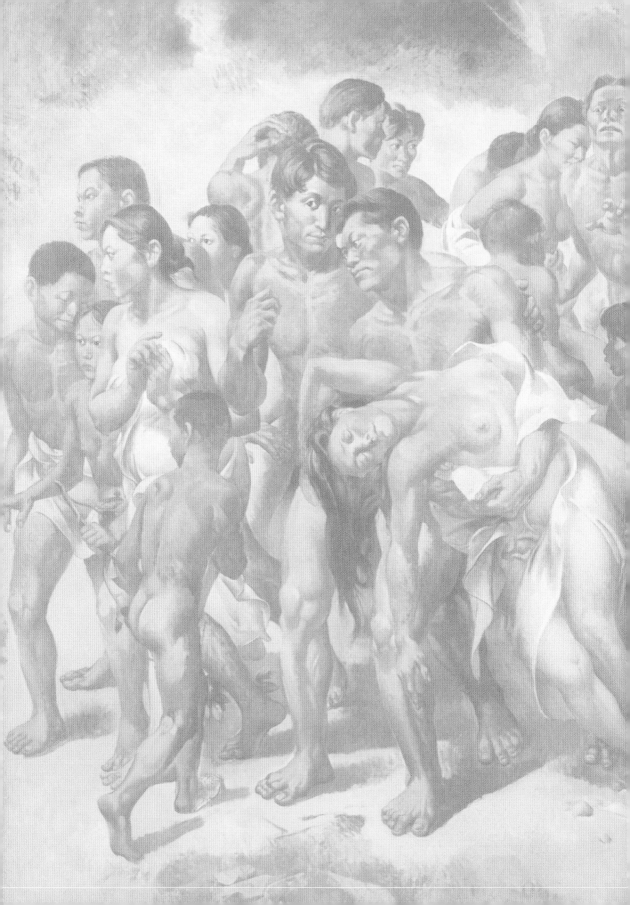

1부. 미술과 사회 1900-1950

어둠의 시대, 예술가의 초상

김인혜 (국립현대미술관 학예연구사)

1

19세기 제국의 시대, 최후의 순간까지 쇄국정책을 고집했던 "조용한 아침의 나라" 조선이 결국 강화도 조약을 시작으로 일본, 미국, 영국, 독일, 러시아, 프랑스 등과 국교(國交)를 열기 시작한 것이 1870년대~1880년대의 일이다. 이후 한반도에 불어닥친 총체적인 변화는 놀라운 것이었는데, 그중에서도 가장 흥미로운 것은 그러한 변화에 적응하거나 혹은 저항하는 다양한 사람들의 각기 다른 태도와 입장이었다. 한쪽에서는 여전히 국왕을 모시고 중국을 숭상하며 서양을 배척해야 한다는 유림들이 있었고, 한쪽에서는 입헌군주제를 외치는 양반 가문의 자제들이 있었으며, 또 한쪽에서는 전 세계의 실용 학문을 적극 받아들여 조선을 계몽해야 한다고 주장하는 강력한 중인 계층이 성장했다.

1897년 '제국'을 선포함으로써 중국을 비롯한 그 어떤 국가로부터도 독립적이며 또한 중립적인 국가를 건설하고자 했던 고종의 꿈은 결과적으로 좌절되었고, 1910년 8월 한국은 일본에 의해 완전히 강제 병합되었다. 쇄국과 개화의 갈림길에 서 있었던 격변기, '존왕양이(尊王攘夷)'를 주장했던 이른바 '위정척사파(衛正斥邪派)'들의 이야기에서 이 전시는 시작된다. 이들은 세계의 변화에 적응하지 못한 채 끝까지 유교를 숭상했던 고루한 이들로 비춰지기도 했지만, 어떤 점에서 이들의 '목숨을 건 고집'은 존경받아 마땅한 면을 지니고 있다. 주로 사대부 가문의, 이미 많은 것을 가진 이들이었지만 시대의 사명에 직면하여 첫째, 목숨을 끊거나 둘째, 의병(義兵)을 일으켜 무장 투쟁을 하거나 셋째, 은거하여 후세를 기약하는 단호한 결정을 주저하지 않았다. 바로 이들의 기상(氣像)을 기억하고 기록하듯, 석지(石芝) 채용신(蔡龍臣, 1850-1941)은 수많은 우국지사의 초상을 남겼다.

엄청난 재산을 의병 활동과 독립운동에 모조리 바쳐 말년을 가난으로 보냈던 사대부 출신의 독립운동가 중에는 '사군자'를 그리는 이들이 있었다. 이들에게 절개와 의로움, 그리고 고결함을 상징하는 사군자는 스스로를 위해서는 마음의 다짐과 수양이며, 친구들을 위해서는 우정과 교유의 징표이고, 또한 독립운동가로서는 독립 자금을 마련하는 수단이 되기도 했다. 한반도 전역과

만주, 중국 등지에서 활동하며 평생 일경에 쫓겨 기록을 남기지 않아야 했던
이들에게, 현존하는 사군자는 의미 있는 역사의 기록물이기도 하다.

그러나 새로운 시대는 유림 세력의 전반적인 쇠퇴를 가져왔다. 그리고
적극적으로 신문물을 받아들인 중인 계층에 의해 교육과 출판의 생산과
보급이 주도되었다. 이들은 "모든 인간은 평등하다"고 주장하는 온갖 새로운
종교(기독교·천도교·대종교)나 조선 시대 상대적으로 핍박받았던 불교의
영향력 아래 있으면서, 누구에게나 평등하게 적용되는 '교육'을 통해 '계몽'을
하는 것이 곧 '애국'의 길이라고 주장하였다. 전통적으로 예술가들이 본래 중인
계층이었던 데다 '기술'과 같은 의미로 '미술'의 신개념이 도입되었던 덕분에,
이 시대 대부분의 전업 예술가들은 개화파였다고 말할 수 있다. 역관 출신인
오경석(吳慶錫, 1831-1879)의 아들 오세창(吳世昌, 1864-1953)을 필두로,
안중식(安中植, 1861-1919), 고희동(高羲東, 1886-1965), 최남선(崔南善, 1890-
1957) 등의 상호 관계는 새 시대를 여는 문예계의 주도 세력으로 흥미를 끈다.
신문을 발행하고 교과서를 디자인하는 일, 활판 인쇄기를 들여와 잡지를
간행하고 인기 소설책을 찍어 내고 한국의 고전을 복간하는 작업 등이 이들에
의해 주도되었다. 실제로 독립선언서를 작성하고, 인쇄하고, 배포했던 3.1 만세
운동의 실질적인 주도 세력도 이들 '중인' 계층이었다.

철저한 비폭력을 실천했던 3.1 만세 운동의 숭고한 희생을 뒤로하고,
1920년대~1930년대 전반 인쇄와 출판 사업은 더욱더 활발해졌다. 일본
총독부에 의한 이른바 '문화 정책'의 일환으로, 조선인 주도의 언론, 출판,
교육의 장(場)이 어느 정도 열린 것이다. 비록 철저한 '검열 제도'와 완벽한 이중
구조 속에 만들어진 시스템이었지만, 그 비좁은 가능성을 뚫고 『동아일보』,
『조선일보』와 같은 신문, 『개벽』, 『백조』, 『폐허』, 『학생계』와 같은 잡지 등이
세상에 나왔으며, 이와 같은 일에 수많은 예술가들이 관여하였다. 세계적으로는
1차 세계대전과 2차 세계대전의 사이에 해당하는 이 시기, 유럽에서는
초현실주의와 다다이즘까지도 등장하던 바로 그 시기에 조선 땅에서도 다양한
방향과 색채를 지닌, 문학과 예술의 부흥기가 있었던 것이다.

2

1920년대는 전 세계를 통틀어 사상적, 문화적으로 매우 다채로운 시대였는데,
조선도 예외가 아니었다. 한편으로는 아나키즘과 사회주의의 계보를 이어,
1917년 러시아 혁명의 성공으로부터 자극받은 공산주의 계열의 급격한 성장이
있었다. 조선인으로서 이러한 흐름에 가담했던 많은 지식인들은 앞선 시기

만주와 중국으로 가서 무장 투쟁 계열의 독립운동을 주도하던 세력들과 밀접한 관계를 맺고 있었다. "전 세계 노동자여 단결하라!"라는 매혹적인 구호 아래, 러시아·일본·중국·한국의 프롤레타리아 운동가들은 국제적인 네트워크를 형성하고 있었다. 이들에게는 '민족'이나 '국가'의 개념에 앞서 '계급'의 해방이 더욱 근본적인 문제였기 때문이다.

특히 1920년대 말 1930년대 초의 짧은 시기, 조선에서 프로 문학과 프로 미술은 폭발적인 전성기를 누렸다. 이 분야는 '순수' 문학과 '순수' 미술의 범주를 의도적으로 벗어나, 판화, 인쇄 미술과 같은 빠르게 '복제 가능한' 매체에 집중력을 발휘하였고, 연극이나 영화와 같이 대중과 직접적으로 만나고 호흡하는 방식을 선호하였다. 조선 시대에서부터 내려오던 신분제가 사실상 무색해지는 대신, 불특정 다수로서의 '대중'의 개념이 전반적인 문화 현상을 지배해 갔다. 라디오와 축음기 등 복제 매체의 발달이 획기적인 변화를 추동하였음은 말할 것도 없다. 또한 '신극(新劇)'이라고 불린 새로운 종류의 연극을 포함하여 각종 공연예술이 활발해지면서 다수가 모여 '관람'을 일상화하는 공간이 만들어지고, '영화'가 수입 혹은 제작되어 폭발적인 인기를 누리게 된다.

대중이 모여 문화를 즐기는 곳에는 언제나 예술가들의 적극적인 참여가 개입되기 마련이다. 조선 공산당 당원으로 조선프롤레타리아예술동맹(Korea Artista Proleta Federacio, KAPF)의 핵심 인물이었던 조각가 김복진(金復鎭, 1901-1940)이 1920년대~1930년대 대표적인 신극 단체로 성장한 토월회(土月會)의 창립 멤버였던 것은 우연이 아니다. 프로 계열의 작가 임화(林和, 1908-1953)와 삽화가 안석주(安碩柱, 안석영, 1901-1950) 등이 시나리오 작가, 영화배우, 영화감독으로 활약한 것 또한 자연스러운 경로였다.

한편 "아나-프로"가 엄청난 인기와 급격한 쇠퇴를 거치는 가운데에도, 이와는 일정한 거리를 둔 채 새로운 시대의 요청을 반영한 '조선의 미학'을 찾기 위해 고군분투하는 꾸준한 흐름이 존재했다. 이들은 무력 투쟁보다는 실력 양성을 통해 '자립'과 '자강'을 실현해야 한다고 주장하는 전반적인 흐름에 상대적으로 가까웠다. 김용준(金瑢俊, 1904-1967)과 길진섭(吉鎭燮, 1907-1975)으로 대표되는 "문장파(文章派)"의 화가들은 일찍이 도쿄미술학교에서 서양화를 전공하였지만, 조선 미학의 정체성을 '문예 운동'이라는 거시적인 관점에서 찾아가는 일에 몰두하였다. 특히 김용준은 그의 절친이던 소설가 이태준(李泰俊, 1904-?)이 주장했던 대로, 한국인의 정서와 정신을 반영한 새로운 동양화를 모색하기 위하여 동양화가로 전향하였다.

그러나 김용준의 세대가 예술가로서의 꿈을 제대로 펼쳐 보지 못한 채
분단의 희생양이 된 것은 안타까운 일이다. 그럼에도 불구하고 바로 그의
뒤를 이은 후배들(김환기, 이쾌대, 이중섭, 최재덕 등)의 세대에서 비로소
한국의 근대미술을 대표하는 예술가들이 나오게 된 것은 매우 의미 있는
일이다. 이들은 일제 강점기 도쿄에서 전문 미술교육을 받은 후 귀국하여,
해방 후 비로소 자신들의 독자적인 작업 세계를 개척해 나갔던 최초의 예술가
집단이었다. 이들의 공통적인 과제는 '어떻게 조선의 전통 미학을 당시 서양의
새로운 조류와 함께 호흡할 수 있도록 만드는가'였다. 소담한 백자의 미학,
고구려 고분벽화에서 보이는 고대적 상상력과 힘찬 기운, 수묵화에서 나오는
유려한 선(線) 표현. 바로 이와 같은 요소들을 어떻게 서양에서부터 들여온 유화
작품을 그리는 데 적용시킬 수 있을까 하는 문제에 대해, 이들은 매우 구체적인
자신들의 답변을 작품을 통해 내어 보이고 있다.

나라를 잃고 언어조차 빼앗겨 가던 조선의 상황에서 '말'을 대신한 표현
수단으로써 '그림'이 지니는 가치는 대단한 것이었다. 그럼에도 불구하고
암흑의 시대, 음울한 이중 구조의 사회 체제 아래에서 자유를 생명처럼 소중히
여기는 예술가들이 선택할 수 있는 길은 지극히 제한적이었다. 시인 이상(李箱,
1910-1937)의 아내였고, 화가 김환기(金煥基, 1913-1974)의 아내였던
김향안(金鄉岸, 변동림, 1916-2004)은 그의 노트에 이렇게 썼다. "우리들이
산 그 시대는 식민지 치하라는 치명적인 조건하에서 아무도 절대로 행복할 수
없었다."

3

1945년 8월 15일, 조선의 해방은 "도둑처럼 찾아왔다." 그러나 매우
아이러니하게도 1945년부터 한국 전쟁이 일어난 1950년까지 약 5년간
한반도의 상황은 20세기를 통틀어 가장 혼란스러웠다고 해도 과언이 아니다.
일제 강점기 목숨을 걸고 독립운동을 했던 수많은 인사들이 해방을 맞은 후
바로 이 시기에 암살당했다. 그리고 이후 한국전쟁으로 분단이 고착화되면서,
북을 택했던 수많은 문예인들이 1950년대 후반과 1960년대에 걸쳐 대부분
숙청당했다. 남쪽에서는 4.19 혁명, 5.18 광주 민주화 운동, 6.10 민주 항쟁 등이
일정한 간격을 두고 반복적으로 일어났다. 그런 점에서 3.1 만세 운동의 정신은
오늘날까지도 면면히 이어져 오고 있다고 말할 수 있을지 모른다. 그러나
장구한 역사의 흐름과 수많은 사람들의 헌신과 희생 위에서도 한반도는 여전히
세계 유일의 분단국으로 남아 있다.

개화기에서부터 20세기 전반에 이르는 시기 동안, 이번 전시에서 보이는
것처럼 우리는 자주 극단적으로 다른 입장의 공존 혹은 대립 속에 놓여 있었다.
도대체 이러한 '공존 혹은 대립'은 한국의 잠재력이자 역동성인가? 혹은 그저
혼란이며 에너지의 낭비인가? 분명한 것은, 적어도 이 시기, 망국(亡國)의
시대는 개인이 국가를 위해 희생하는 것이 당연시되던 이데올로기 과잉의
시대였다는 것이다. 그리고 이로 인해 이 시대를 살았던 수많은 이들은 자신의
목숨을 바치거나 혹은 살아 있더라도 '목숨을 걸었던' 것이다. 예술가들조차
그렇게 '살아 있는 자'의 몫을 다하였다.

종래의 미술 전시가 작품 위주의 소재 중심적이거나 양식 중심적인 것에서
벗어나, 이번 전시는 역사의 축을 중심에 놓고, 미술과 시각 문화 전반이 그
시대의 요청에 어떻게 조응하고 반응했는가를 살펴보는 일에 초점을 두었다.
무엇보다도 시대를 기록하고 변화를 주도하고 현상을 반영하는, 예술의
'기능'과 '역할'을 집중적으로 조명하고자 하였다. '의로운 이들의 기록',
'예술과 계몽', '민중의 소리', '조선의 마음'을 키워드로, 시대와 인물에 따라
예술의 기능을 정의하는 각기 다른 태도에 대해 숙고해 보는 계기가 될 것이다.

1. 의로운 이들의 기록

근대의 불꽃, 지사의 영혼 그 상징투쟁

최열 (미술평론가)*

망국에서 선택하는 세 가지 길

국토와 국민이 침략을 당해 이민족의 지배 아래 들어갔을 때 지식인은
선택해야 할 세 가지 길에 마주친다. 의병장 의암(毅庵) 유인석(柳麟錫, 1842-
1915)의 종사(從事)로 참모장이었던 옥산(玉山) 이정규(李正奎, 1864-
1945)는 의병종군기 『창의견문록(倡義見聞錄)』에 다음처럼 썼다. 1895년
을미사변이라는 국망의 위기를 맞이하자 집결한 동문과 문도들에게 유인석은
"환란을 당하여 첫째 군사를 일으켜 적을 소탕하는 거의소청(擧義掃淸), 둘째
이 땅을 떠나 수절하는 거이수지(去而守志), 셋째 스스로 몸을 깨끗이 가지는
자정(自靖)"이라는 세 가지 선택지가 있다고 하였는데 이들은 다음 해 첫 번째
길을 선택하였고 이후 50년간 무력항쟁의 기원을 이루었다.

오랜 역사를 지닌 중국과 조선의 지식인들은 국망에 처해 세 가지
수절자정(守節自靖)의 길을 마주했다. 첫째 거의(擧義)의 길, 둘째 자결(自決)의
길, 셋째 은거(隱居)의 길이 그것이다. 수도 없는 선비들이 각자 그 길을
선택했다. 그뿐이 아니었다. 사족이 아니라 농민과 상인 또는 비록 비천한
천민들이라고 해도 자기가 속한 공동체가 이민족의 노예로 전락함에 따라
투쟁의 길에 나섰다. 이들 가운데 사족 출신들은 총칼을 들기 이전의 표현
도구였던 붓과 먹을 휘둘러 자신들의 의지와 희망을 글씨와 그림으로 토해
냈다. 그런 까닭에 이들의 글씨와 그림은 이들 이전 안온했던 시절의 그것과는
근본이 달랐다. 이들이 휘둘러 토해 낸 형상은 거의 모두 사군자와 괴석이었고
그것들은 대부분 창과 칼 소리가 쟁쟁대는 항쟁의 무기였다.

근대정신의 복권

하지만 해방과 독립이 된 땅에서 저들 '지사화가'들은 역사 속에서, 미술사
속에서 소멸해 갔다. 이들 지사화가의 탈락은 스스로의 선택이 아니었다.
수절자정의 세 갈래 길에 나선 이들이 아니라 침략제국에 타협과 훼절의
길을 걸어간 이들이 국가권력과 미술권력을 장악하고서 일어난 일이었다.
국립현대미술관 개관 50주년을 기념하는 이번 《광장: 미술과 사회 1900-2019》

미술평론가. 가나아트 편집장,
한국근현대미술사학회 회장,
인물미술사학회 회장을 역임했다.
현재 고려대, 동국대, 서울대
강사이며, 저서로 『한국근대미술의
역사』, 『한국현대미술비평사』,
『이중섭평전』, 『미술사 입문자를
위한 대화』가, 편저로 『김복진
전집』, 『고유섭 전집』, 『김용준
전집』이 있으며, 한국미술저작상,
간행물문화대상을 수상했다.
최근에는 기생 출신 여성화가와
의병, 독립군 출신 지사화가를
발굴해 발표하고 있다.

1. 유작의 숫자가 많지 않은 이들을
둘러싼 논란이 있다. 그 논란은
다음과 같다. 워낙 유작이 없어서
기준 작품을 확정하거나 대표작을
내세우기 어렵기 때문에 새로운
작품이 출현했을 때 진위 여부마저
확인할 수 있을지 의문스럽고,
나아가 화가 정체성을 부여할 수
있을지, 가치평가를 어디까지
해야 하는지 의문스럽다는
것이다. 하지만 이들 지사화가의
정체성이란 남아 있는 작품
숫자가 결정해 주는 것이 아니다.
단 한 점이라도 작품이 품고
있는 그 내력과 예술성 그리고
기세가 어떠한가를 따져야 한다.
덧붙이자면 나는 예술작품의
가치를 결정해 주는 기준은 역사성,
희소성, 조형성이라고 생각한다.

덕수궁관 전시인《광장 1부: 미술과 사회 1900-1950》첫머리에 '의로운 이들의 기록'을 배치함으로써 그들이 그렇게나 지키고자 했던 국가가 처음으로 역사의 첫머리를 차지했다. 다시 말해 빼앗겼던 미술사의 자리를 회복한 것이다. 물론 그들 한 명 한 명에겐 금의환향 같은 화려한 복권이라고 할 수 없다. 하지만 그런 논공행상보다도 국립현대미술관의 이러한 배치는 미술사에서 '근대정신의 복권'이라는 보다 본질적이고 폭넓은 가치를 실현하는 결정이다. 근대정신의 핵심은 조선 역사 속에서 탕평(蕩平), 균역(均役), 대동(大同)이고 서구 역사 속에서 자유, 평등, 박애다. 이 3대정신의 근본을 이루는 것은 인권의식, 다시 말해 휴머니즘이다.

제국의 침략에 맞서는 행위는 바로 제국의 학살과 파괴를 거부하는 행동으로 모든 인간 불평등에 맞서는 인권 수호의 실천이며 그것은 곧 근대정신의 실현투쟁이다. 뿐만 아니라 근대세계에서 국가공동체가 이민족의 침략으로부터 자신의 안전을 지키는 실천이며, 그것은 곧 민족정신의 구현투쟁이다. 의병, 독립군에 가담해 침략제국에 항전하거나 또는 은거와 자결을 통해 공동체의 투쟁을 고무하는 이들은 한편으로 붓과 먹으로 근대와 민족을 수호하는 상징투쟁, 이미지 투쟁도 전개했다. 의병이나 독립군, 자결, 망명 또는 은거의 생애를 선택한 지사 또는 처사들은 체포 같은 죽음의 고비를 넘긴 뒤 경찰의 감시 속에서 향촌으로 스며들어 일상을 지속하는 가운데 그림을 그려 자신의 뜻이 여전히 살아 있음을 증거하였다. 하지만 이들은 기존의 미술계, 총독부의 그늘 아래 존속하고 있던 미술계 영역으로 들어가지 않았다. 다만 여러 지방 도시를 전전하는 동안 그 지역의 인물들, 특히 문화계 인사들과 어울리며 한평생 가난을 벗 삼아 처사의 생애를 꾸려 나갔다. 그런 까닭에 이들은 미술계와 무관했고 또한 이들의 유작이 거의 대부분 지방에 흩어져 있을 수밖에 없었다. 이처럼 자신의 온몸과 마음을 제단에 던져 불꽃으로 활활 타오른 이들 말고도 생애를 다해 위기에 처한 공동체의 운명을 노래한 이들도 있었고, 더불어 스스로는 제단에 투신하지 못하더라도 그렇게 불사르는 지사들을 형상화하는 화가들도 있었다.

시대와 대결하는 상징투쟁의 전위

제국의 위협에 맞서서 근왕주의 노선을 지키는 이들이 있었다. 석촌(石邨) 윤용구(尹用求, 1853-1939), 계정(桂庭) 민영환(閔泳煥, 1861-1905), 운미(芸楣) 민영익(閔泳翊, 1860-1914), 우당(友堂) 이회영(李會榮, 1867-1932)이 그 아름다운 이름이다.[1] 고종 시대를 이끌다가 국망에 처해 은거의 길을 선택한 윤용구, 제국에 국권을 침탈당하자 목숨을 던진 혈죽의 주인공 민영환,

파란만장한 위기의 시대를 견딘 풍운아 민영익, 제국의 침략을 무력으로
응징해 대륙을 침략한 일본 제국에게 공포를 던져 준 동방아나키스트 이회영은
'제국4가'로서 그들 자신의 글과 그림이 바로 적의 심장을 꿰뚫는 무기였다.

의병과 독립군으로 직접 총과 칼을 쥐고 적의 심장에 비수를 겨누었던 이들의
이름은 차강(此江) 박기정(朴基正, 1874-1949), 긍석(肯石) 김진만(金鎭萬,
1876-1934), 일주(一洲) 김진우(金振宇, 1883-1950), 가석(可石) 김도숙(金道淑,
1872-1943), 화산(華山) 김일(金鎰, 1880년 무렵-1944년 이후), 벽산(碧山)
정대기(鄭大基, 1886-1953), 유운(悠雲) 한형석(韓亨錫, 1910-1996), 옥봉(玉峰)
조기순(趙基順, 1913-2010)이다. 이들의 이름은 제국4가와 더불어 창검의
형상으로 참혹한 시대를 이겨 나간 상징투쟁의 전위들이었다. 또한 청운의
뜻을 품고 세상에 나갔으나 국망에 처하여 낙향한 뒤 향촌에서 교육과 저술로
처사의 삶을 살아가며 뜻을 키워 나간 이름은 염재(念齋) 송태회(宋泰會, 1872-
1941), 심재(心齋) 김석익(金錫翼, 1885-1956), 신옹(信翁) 조인좌(趙仁佐, 1902-
1988)다. 이들의 회화는 처사의 향기를 머금어 아름답기 그지없다.

박기정은 기록이 불분명하지만 의암 유인석 의진에 가담했던 의병 출신으로
그의 죽창 같은 묵죽을 비롯한 시대정신은 뒷날 청강(青江) 장일순(張壹淳,
1928-1994)에게 대물림되었으며, 장일순의 제자 김지하와 오윤 그리고
박기정의 손자 박영기에게 이어졌다. 김진만은 대구 최대의 조직인
광복단원으로 군자금 마련을 위한 권총강도 사건의 주역이었으며, 회화에서는
민영익의 운미체(芸楣體)를 대물림하여 한 시대를 풍미하였다. 김진우는
어려서부터 의병장 유인석의 의병부대에서 활약하다가 상해임시정부에 가담,
체포당해 감옥에서 빗물로 키워 낸 묵죽이 칼날 같아 일주체(一洲體)라 불리는
창칼준법의 일인자로 일제 강점기 화단을 휩쓸었으며, 그 문하에 옥봉 조기순과
더불어 독립군 출신의 제자 벽산 정대기를 배출했다.

김일은 황해도 의병으로 시작하여 남만주를 거쳐 대한독립단원으로
무장투쟁을 펼친 전사였는데 출옥 이후 아주 특별한 그만의 회화를 이룩해
나갔고, 한형석은 어려서부터 중국에 망명, 음악을 전공하여 중국 해방군,
대한 광복군에서 활약하다가 해방과 더불어 귀국해 낙향해 교육 활동을
펼치는 가운데 음악성이 넘치는 회화 양식을 일구었다. 조기순은 어린 시절
김진우 문하에 들어가 국내 독립운동가들의 인맥을 타고 스승과 더불어
활동을 전개했으며, 한국전쟁 직후 출가했는데 승려로서 처사에 버금가는
생애를 살아가면서 화단 활동을 지속했고 끝내 청출어람의 눈부신 예술세계에
이르렀다. 중국 상해에 망명하여 독립운동을 펼친 정대기와 마산에서

3.1민족해방운동의 선봉으로 나섰던 조인좌는 이후 진주와 경주에 정착해 지사의 향기 드높은 처사로서의 삶을 살아가며 빼어난 회화로 존경과 사랑을 한 몸에 안았다.

의로운 삶에 관한 존경과 추모

이처럼 몸과 마음을 다하여 시대와 대결했던 그 결기를 회화에 담아 토해 낸 묵화의 절창들이 있는가 하면, 스스로는 투쟁의 일선에 나서지 못했어도 저 의병과 지사의 생애를 존경해 마지않는 화가들이 있었다. 석지(石芝) 채용신(蔡龍臣, 1850-1941), 우청(又淸) 황성하(黃成河, 1891-1965), 석연(石然) 양기훈(楊基薰, 1843-1911), 심전(心田) 안중식(安中植, 1861-1919)이 바로 그들이다.

채용신은 1905년 을사늑약을 당하여 의병을 일으킨 의병장 면암(勉菴) 최익현(崔益鉉, 1833-1906), 송사(松沙) 기우만(奇宇萬, 1846-1916)과 우국지사 간재(艮齋) 전우(田愚, 1841-1922) 그리고 1910년 경술국치를 당하여 절명시를 남기고 음독 자결한 지사 매천(梅泉) 황현(黃玹, 1855-1910), 김구의 스승이자 유인석의 동문인 고능선의 초상화를 여러 폭 그려 전국의 사당에 봉안하였다. 그리고 그 사당의 초상은 살아 빛을 뿜어냄으로써 공동체 정신의 거점이 되었다. 황성하는 1929년 의병장 최익현의 일대기 『일성록(日星錄)』에 최익현의 생애사를 판화로 제작했다. 『일성록』은 일제의 감시를 피해 비밀리에 출판하였고 은밀히 세상에 퍼져 나가 오늘날까지 전해 오는 중이다. 양기훈과 안중식은 1905년에 을사늑약을 당함에 자결로 침략을 규탄한 계정 민영환의 상징인 혈죽(血竹)을 그려 냈다. 이 〈혈죽도〉는 회화는 물론이고 판화로 제작하거나 『대한매일신보』 및 『대한자강회월보』와 같은 언론 지상에 인쇄하여 광범위한 확산을 꾀했다. 그야말로 피로 물든 대나무를 시각매체의 상징투쟁물로 이끌어 올렸던 것이다.

또한 고종 시대 화단을 주름잡던 오원(吾園) 장승업(張承業)의 적전 제자로 화단을 장악하고 있던 심전(心田) 안중식(安中植, 1861-1919), 위창(葦滄) 오세창(吳世昌, 1864-1953)과 그 문하 출신 관재(貫齋) 이도영(李道榮, 1884-1933)이 저 위기의 시대와 정면으로 대결해 나갔다. 안중식과 오세창은 나란히 개화당에 가담하여 혁명의 대열에 투신하였으며, 관료와 민간인을 넘나들며 자강운동의 일선에서 혼신을 다했다. 서예는 물론 회화뿐만 아니라 풍자화에 이르기까지, 특히 이도영과 함께 인쇄매체를 통한 풍자만화를 국망 직전인 1909년 만화 형식으로 매일 연재하여 역사상 가장 위력에 넘치는 미술투쟁을

실천해 나갔다. 이들의 풍자만화는 검열을 다반사로 당했는데 그때마다 신문
1면 한복판에 검은 먹판 그대로 나감에 따라 오히려 더욱 인기를 얻었다.

근대미술사 바로 쓰기

살펴본 그대로 의로운 이들의 기록은 두 가지다. 하나는 의로운 생애를 살아간
이들이 몸과 마음을 다해 토해 낸 것이며, 또 하나는 그 의로운 생애를 살아간
이들의 행적과 의지를 지켜보던 화가가 그들을 그려 세상에 퍼뜨린 것이다.
지사가 그린 회화는 지사의 생애와 그가 대결한 시대의 상징물이다. 따라서 그
존재만으로 시대정신에 빛나는 가치를 토해 내는 것이다. 또한 지사가 남긴
사건의 흔적이나 지사의 모습을 그린 회화는 고난의 시대를 견뎌 나간 용기와
의지에 대한 추모의 기록이다. 이들 두 갈래의 회화는 어느 쪽이건 적에 맞서
직접 투쟁하는 미술이 아니다. 투쟁하는 이들의 의지를 대나무 같은 식물에
의탁하여 창검과도 같은 형상으로 상징하거나, 그 투사의 모습을 거울처럼 비춰
뜨거운 생애를 저항의 불꽃으로 승화시키는 것이었다. 물론 풍자화도 있었지만
선전선동의 매체로 작동하던 수준은 아니었다.

나는 희망한다. 근대정신을 파괴하는 제국의 폭력에 맞서 인권을 수호하는 저
의로운 미술이 역사의 정통성을 장악하여 비로소 미술사의 주류로 우뚝 서기를.
그리고 확신한다. 지금 이 전시 '의로운 이들의 기록'이야말로 불꽃같은 지사와
그 지사의 영혼을 아로새긴 미술을 첫머리에 위치시키는 최초의 시도이자,
근대미술사 바로 쓰기의 시작이라는 사실을.

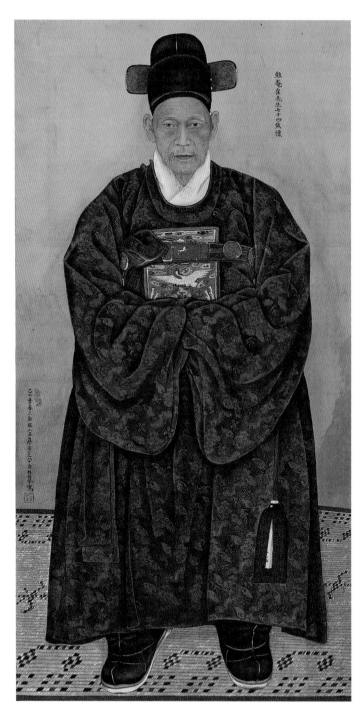

채용신, 〈최익현 초상〉, 1925, 비단에 채색,
101.4 × 52 ㎝. 국립현대미술관 소장.

조우식 편저, 『일성록(日星錄)』, 삽화: 황성하, 1932, 종이에 목판화,
31 × 20 cm. 개인 소장.

1
궁궐문에 도끼를 지니고 상소하다

춘추의 대의는 중화를 높이고
이적을 배척하는 것.
건도와 태양은 돌아오기를 반드시
기약하네.
후율 선생이 떠난 후로 선생께서
홀로 행하였네.

※ 최익현이 44세
 때에 광화문에서
 지부상소(持斧上疏)하던
 광경을 읊은 시.

2
무성에서 의병의 기치를 세우다

적의처럼 격문을 날리고 위승처럼
깃발을 내걸었네.
바르고 크고 조용하게 우리
동맹들을 위무하였네.
성토의 의리가 우리에게 있으니
어찌 성패를 논할쏜가.

※ 최익현이 74세
 때에 태인(泰仁)의
 무성서원(武城書院)에서
 의병을 일으킨 장면을 읊은 시.

3
엄원에서 음식을 폐하다

정한 바 무슨 일인가. 웅장과
물고기의 사이로다.
저 사신주와 오늘에서야 나란하게
되었네.
고사리가 어찌 배고픔을 구제하랴
길이 서산으로 나 있도다.

※ 최익현이 74세 때에 대마도에
 구금되었던 광경을 묘사한 시.
 최익현은 1906년(고종43)
 10월 19일이 질병이 발생하여
 11월 17일에 대마도에서
 운명하였다.

4
구계로 운구하여 장례하다

백주대낮에 비가 내리고 푸른
하늘에 무지개 걸렸네.
골목마다 제사하고 들에서 곡하니
모두 떳떳한 성품을 지녔네.
혼이여 돌아오소서. 저 고사리 핀
동쪽 나라로.

※ 최익현의 시신을 대마도에서
 조선으로 운구해 오는 과정을
 묘사한 시.

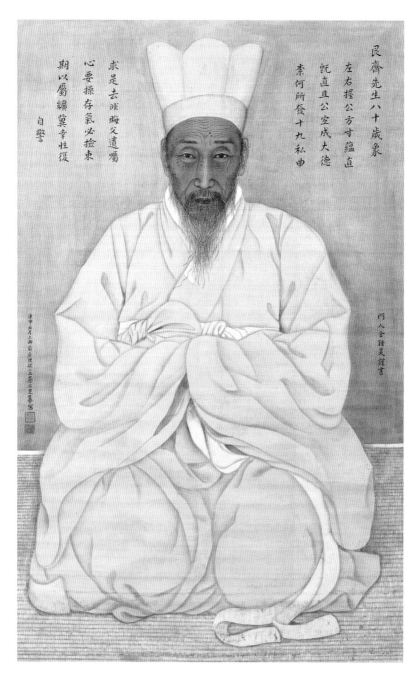

채용신, 〈전우 초상〉, 1920, 비단에 채색,
95 × 58.7 ㎝. 개인 소장.

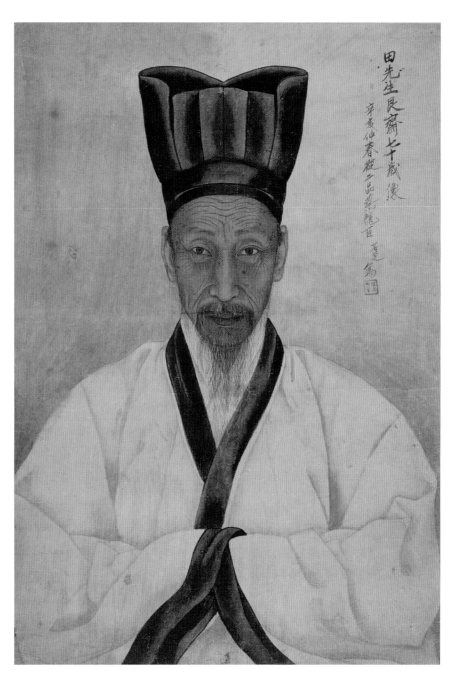

채용신, 〈전우 초상〉, 1911, 종이에 채색,
65.8 × 45.5 ㎝. 국립현대미술관 소장.

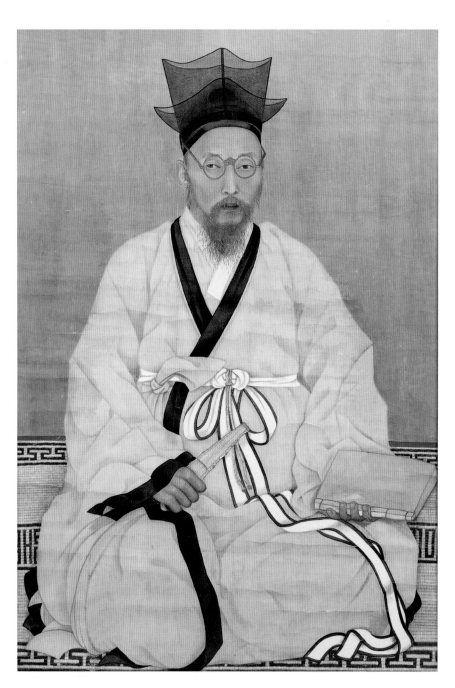

채용신, 〈황현 초상〉, 1911, 비단에 채색,
120.7 × 72.8 ㎝. 순천대학교박물관 제공.

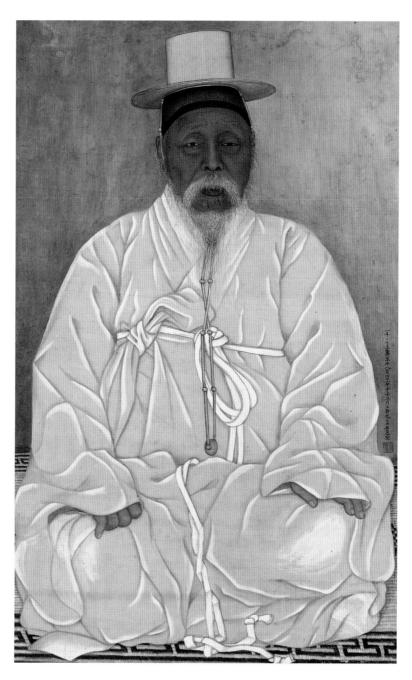

채용신, 〈오준선 초상〉, 1924, 비단에 채색,
74 × 57.5 ㎝. 개인 소장.

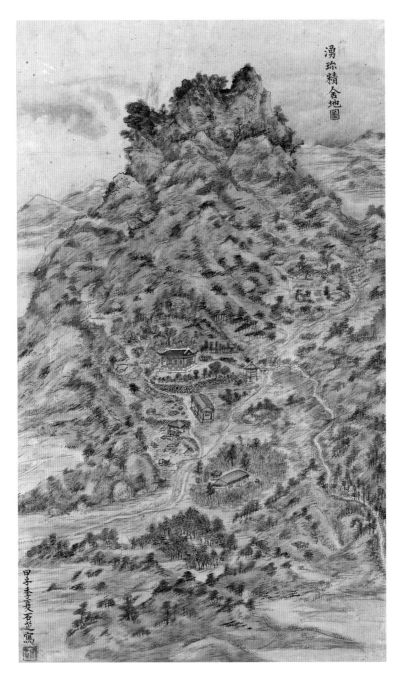

채용신, 〈용진정사지도(湧珍精舍地圖)〉, 1924, 비단에 채색,
67.5 × 40 ㎝. 개인 소장.

민영환, 〈직절간소(直節干霄)〉*, 연도 미상, 종이에 수묵,
69.5 × 34 ㎝. 고려대학교박물관 소장.

* 곧은 절개가 하늘을 찌른다

이시영, 〈유묵〉*, 1946, 종이에 수묵,
29.5 × 98.5 ㎝. 우당이회영선생기념사업회 소장.

* 먼저 임무가 막중하고 갈 길이 멀다는 것을 터득해야만,
 능히 큰일을 감당하고 대의를 결정할 수 있다.
 시림산인이 써서 상돈 조카에게 드리다.
 병술년 여름.

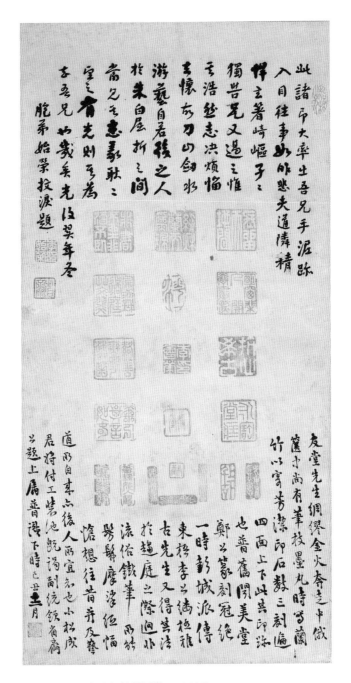

이시영, 정인보 제, 〈우당인보(友堂印譜)〉, 1946, 1949,
65 × 32.5 cm. 우당이회영선생기념사업회 소장.

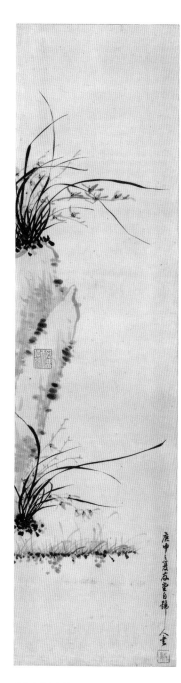

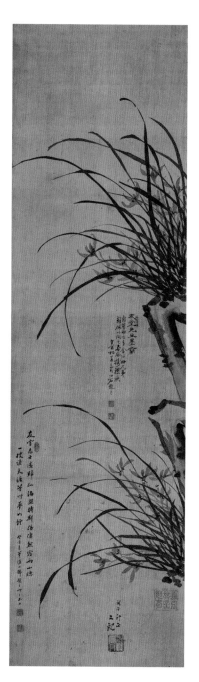

이회영, 〈석란도〉, 1920, 종이에 수묵,
140 × 37.4 ㎝. 개인 소장.

이회영, 〈묵란도〉, 1920년대, 종이에 수묵,
115 × 32.8 ㎝. 우당이회영선생기념사업회 소장.

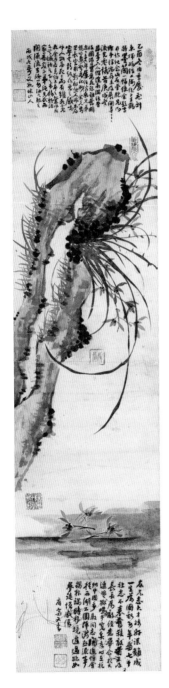

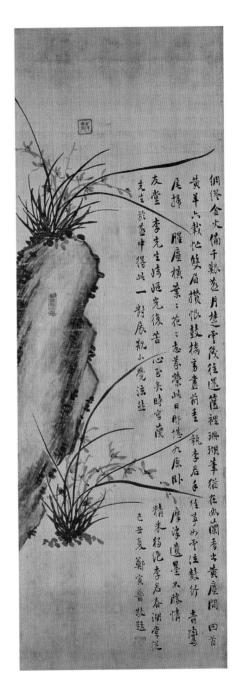

이회영, 〈묵란도〉, 1920년대, 종이에 수묵,
114 × 26.8 ㎝. 우당이회영선생기념사업회 소장.

이회영, 〈묵란도〉, 1920년대, 종이에 수묵,
123.8 × 41.9 ㎝. 우당이회영선생기념사업회 소장.

의병 장총 및 의병도, 조선 말,
각 길이 128 ㎝, 84 ㎝. 경인미술관 소장.

김진우, 〈묵죽도〉, 1940, 종이에 수묵,
146 × 230 ㎝. 한국은행 대구경북본부 소장.

박기정, 〈설중매〉, 1933, 비단에 수묵,
145.5 × 384 ㎝. 차강선비박물관 소장.

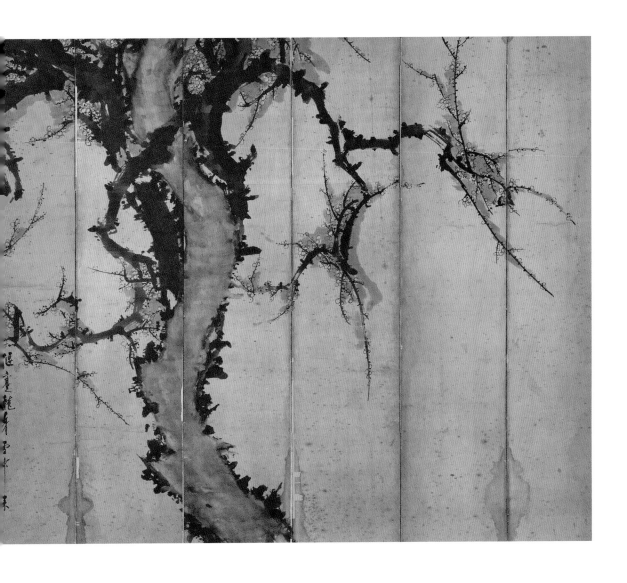

박기정, 〈금니군자도 10폭 병풍〉, 연도 미상, 종이에 금니,
각 폭 102.5 × 32 ㎝. 차강선비박물관 소장.

정대기, 〈묵죽도 8폭 병풍〉, 연도 미상, 종이에 수묵,
각 폭 94.5 × 31 ㎝. 개인 소장.

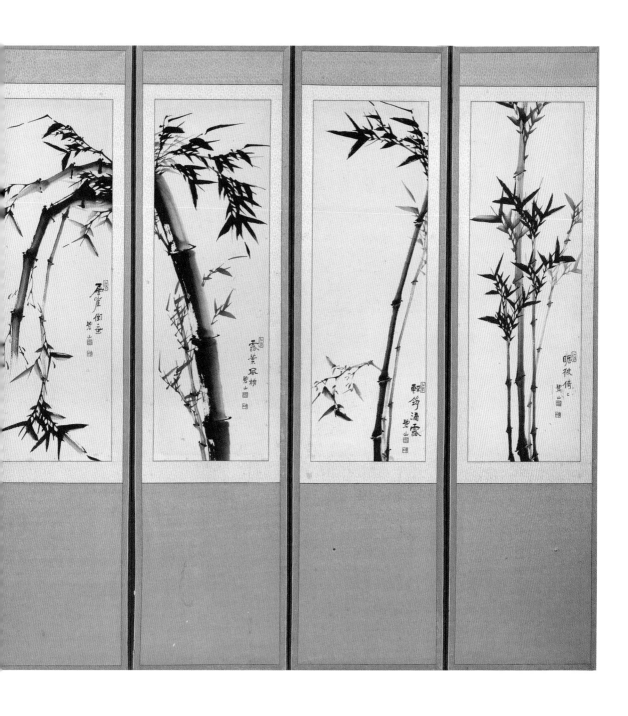

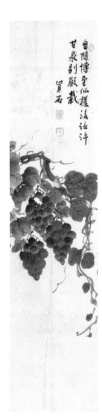
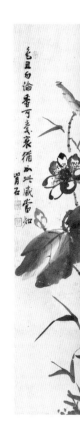

김진만, 〈군자도 12폭 병풍〉, 연도 미상, 종이에 수묵,
각 폭 118.5 × 27.5 ㎝. 개인 소장.

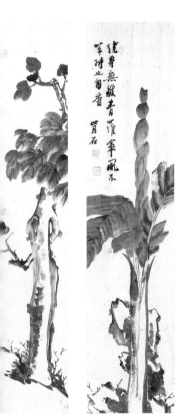

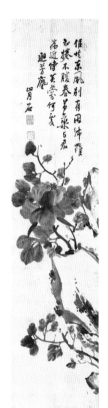

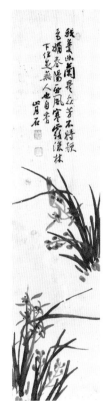

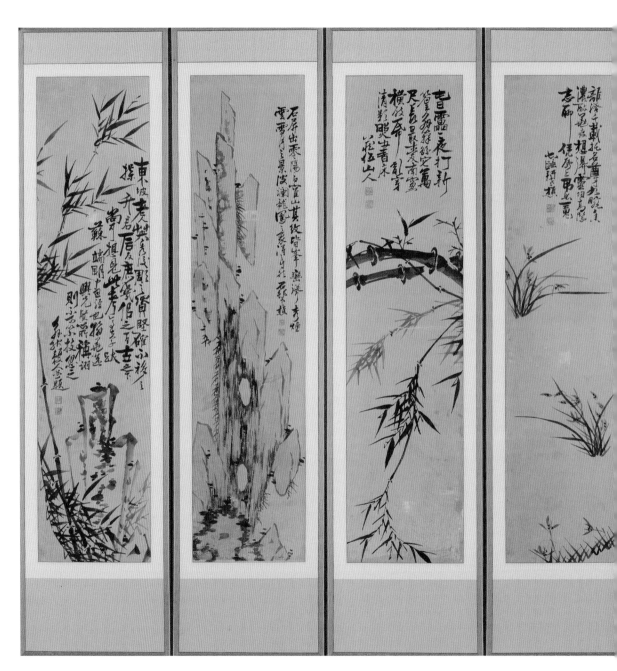

윤용구, 〈난죽도병(蘭竹圖屛)〉, 연도 미상, 종이에 수묵,
각 폭 135.2 × 32.7 ㎝. 수원박물관 소장.

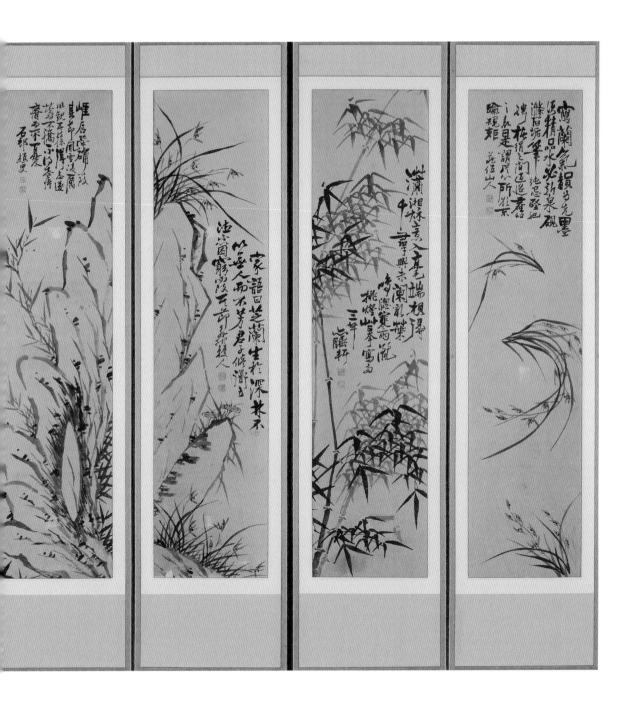

송태회, 〈묵매도〉, 1938, 종이에 수묵,
99.5 × 320 cm. 송광사 성보박물관 소장.

송태회, 〈묵죽도 10폭 병풍〉, 1939, 종이에 수묵,
각 폭 114 × 34.5 cm. 국립전주박물관 소장.

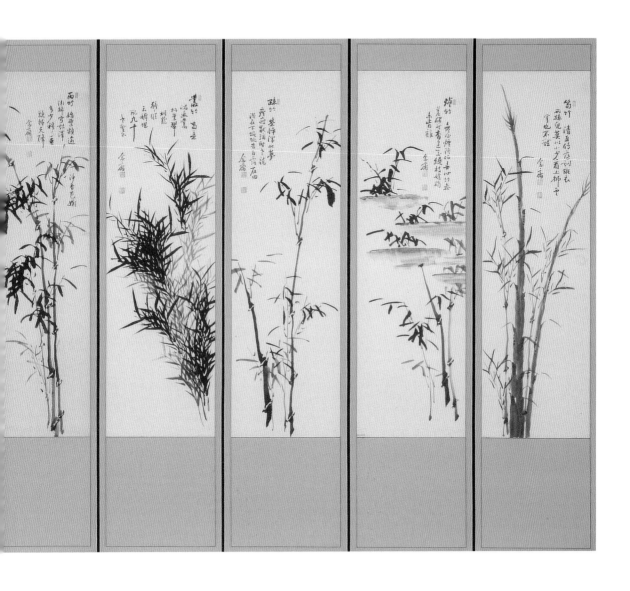

송태회, 〈송광사전도(松廣寺全圖)〉*, 1915, 종이에 수묵담채,
100.5 × 57 ㎝. 송광사 성보박물관 소장.

* 전라남도 순천군 조계사 송광사의 전모를
 1915년 7월 상순에 염재거사 송태회가 그림.

이응노, 〈대나무〉, 1971, 종이에 수묵담채,
291 × 205.5 ㎝. 이응노미술관 소장.
ⓒ Ungno Lee / ADAGP, Paris - SACK, Seoul, 2019

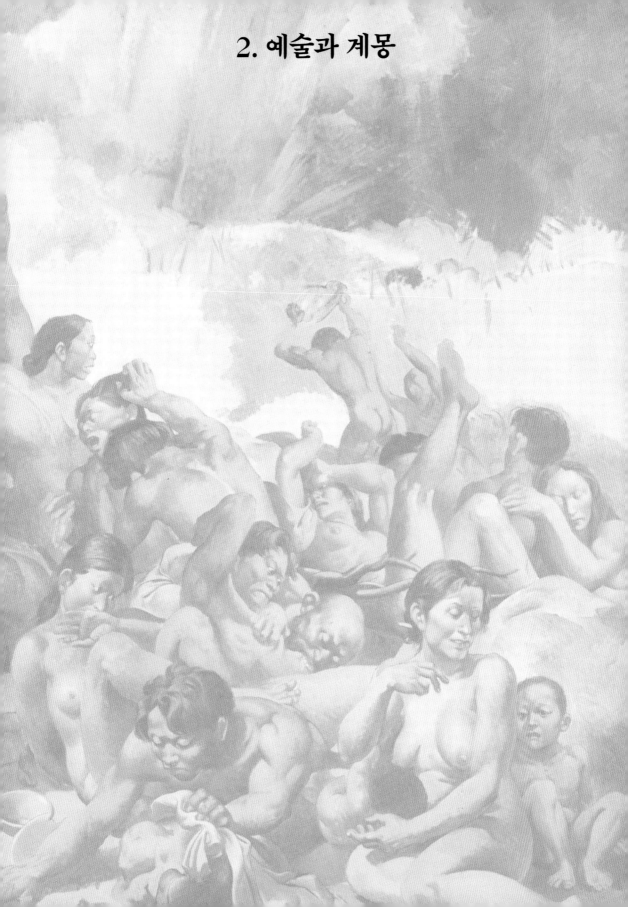

도전과 항전의 문예운동사
– 3.1 운동 이후 1930년대까지의 문예운동

김미영 (홍익대학교 교수)*

3.1 운동(3.1 만세 운동)은 1919년 3월 1일 한반도와 세계 각지의 조선인들이 자발적으로 봉기하여 대한독립을 선언하고 일제의 한반도 강점을 세계에 알린 한민족의 대대적인 독립운동이었다. 비폭력 저항운동이었던 3.1 운동은 대한민국 임시정부 출범의 계기가 되기도 했다. 이후 서울청년회(1921)가 결성되는 등 1920년대 조선에는 수많은 노동조합과 시민단체들이 생겨났다. 이로써 일제의 식민정책에 대한 한민족의 응전력이 점차 구체화되어 갔다. 한편 일제는 3.1 운동에서 조선인의 자주독립에 대한 의지를 목도하였다. 하여 그들은 조선에 대한 통치 방식을 '무단정치'에서 '문화정치'로 바꾸었다. 천황 앞에 만민이 평등하다는 사실을 앞세운 '문화정치'는 겉으로는 일본인과 조선인의 차별철폐를 공언하는 듯 보였다. 그 구체적인 제스처가 1920년에 총독부가 『조선일보』, 『동아일보』, 『개벽』과 같은 조선의 신문과 잡지를 인가해 준 일이다.

하지만 현실에서 일제는 내선인 간 차별에 더욱 철저했다. 일제의 문화정치는 문화를 통해 식민지 통치정책을 조선인에게 선전하고 주입하려는 것이 아니었다. 오히려 조선인들 자체의 문화를 왜곡시켜 조선의 현실을 자신들이 원하는 특정한 방식으로 구성해 내고 조선인을 아예 일본인화하려 하였다. 한마디로 문화정치는 조선인이 일제의 지배 체계에 문화적으로 순응하도록 만드는 정책이었다. 이를 위해 일제는 경무총감부를 경무국으로 개편했다. 경무국 고등경찰서는 조선의 신문, 잡지 등의 출판물과 영화, 미술, 라디오, 연극, 음반 등을 도맡아 검열했다. 1926년에 경무국에 도서과가 신설되면서 이후로는 도서과가 모든 검열을 총괄하였다. 문화정치는 동화주의를 내세웠으나, 기실 그것은 허구적 이데올로기였다. 조선의 언론 출판을 허용하는 듯하면서도 실제로는 검열을 강화하여 조선의 문화예술을 더욱 철저히 관리하고 통제하려 했기 때문이다.

일제 강점기 내내 총독부는 조선인의 저항을 무력화하고 조선민족을 말살하겠다는 합방의 목적에 추호의 흔들림도 보이지 않았다. 1930년대에 일제는 조선에 대한 검열을 더욱 강화했다. 1936년에는 치안방해와 풍속괴란〔壞亂〕이란 명분을 앞세워 '검열표준'까지 만들어 조선에서 발행되는

1965년 부산에서 태어났다. 서울대 국문과 및 동 대학원에서 문학박사 학위를 받았다. 1998년 『중앙일보』 신춘문예 문학평론 부문에 당선한 이후 문학평론가로서 활동했으며, 서울대, 충북대, 숭실대, 중앙대 등에 출강하였고, 현재는 홍익대학교 교양학부 교수로 재직 중이다. 일제 강점기 근대 한국소설과 비평을 연구하였고, 특히 근대 한국문학과 미술의 관련성, 조형예술적 관점에서 본 이상(李箱)의 문학, 천경자의 회화와 수필의 관련성 등 문학과 미술의 접점에 대해 연구했다. 최근에는 한국 근현대 수필문학사를 연구하고 있으며, 저서로는 『혼성적 사회와 소설의 미래』와 『근대 한국 문학과 미술의 상호작용』 등이 있다.

모든 신문, 잡지, 단행본, 영화 등을 검열하였다. 중일전쟁이 개시된 1937년
이후에는 조선의 학교 교육, 라디오와 같은 미디어와 출판물, 대중가요와
민속신앙까지 통제하여 조선인의 생활세계를 완전히 장악하고 식민화하려고
하였다. 즉 3.1 운동 이후 1940년경까지 일제는 조선의 교육, 행정, 예술 등을
전방위적으로 통제하고 억압하였다.

이런 악조건 속에서도 조선의 예술가들은 민족예술의 근대화를 촉진하는
한편, 문화적 주체성의 정립을 모색함으로써 자주적 독립역량의 형성에
기여하고자 하였다. 문학의 경우, 1910년대에 최남선, 이광수, 김억 등의
선각자들이 『소년』, 『청춘』, 『학지광』, 『태서문예신보』 등의 잡지를 발판 삼아
한국문학의 근대적 기초를 닦았다. 1920년대 초반에는 『창조』, 『폐허』, 『백조』,
『장미촌』, 『금성』, 『영대』 등의 동인지와 『학생계』, 『개벽』, 『동명』, 『조선지광』,
『조선문단』 등의 잡지, 『조선일보』와 『동아일보』 등의 민족지를 기반으로
김소월, 황석우, 이상화 등의 시인들이 낭만주의적 시 창작을 주도하였다.
대체로 이들의 시들은 한(恨)의 정서, 낭만적 감상 혹은 민요적 세계가 주조로
이루었다. 여기에는 미래에 대한 어떤 낙관적 전망의 확보도 어려웠던 당시
조선 지식인들의 어두운 현실이 투영되어 있다. 하지만 1920년대 중반 이후의
조선 문단은 김동인, 염상섭, 나도향, 조명희 등의 소설가들이 주도하게 된다.
이들은 사회주의나 민족주의 이념과 습합된 작품들에 민족의 새로운 현실을
다채롭게 담아냈다. 이념적으로 양분된 듯 보이지만, 이들은 일제의 식민지배에
대해 서로 다른 문학적 응전 방식을 선택한 것일 뿐, 궁극적 지향점은 모두
탈식민, 민족의 자주독립에 모여 있었다.

1920년대에 다양한 근대적 실험들을 거친 조선문학은 1930년대에 만개하였다.
조선인의 고유한 정서와 근대화의 본도에 접어든 조선 현실의 다양한 면모를
핍진하게 담아내면서 점차 이식문학론(移植文學論) 극복의 길까지 모색해 갔다.
『시문학』, 『삼사문학』, 『시인부락』, 『단층』 등의 시 동인지를 통해 정지용,
김기림, 이상, 한용운 등이 현대적 미학을 갖춘 시를 발표하였다. 『조선일보』와
『동아일보』, 『조선중앙일보』 등의 일간지와 『신동아』, 『조광』, 『중앙』,
『신가정』, 『삼천리』, 『문학』, 『문장』, 『인문평론』 등의 잡지를 기반으로 이태준,
채만식, 이상, 이효석, 박태원 등의 소설가들이 한국 근대소설의 다채로움을
한껏 선보였다. 이 무렵엔 여성문학도 활발히 창작되었다. 나혜석, 김명순,
김일엽 등이 1910년대 후반에 창간된 『여자계』나 1923년에 창간된 『신여성』을
통해 1920년대 한국 여성문학의 초를 잡았다면, 1930년대의 지하련, 강경애
등은 이를 더욱 풍성히 발전시켰다. 1930년대 한국문학은 한민족의 문화적
자주성을 입증하기에 부족함이 없었다.

한편 3.1 운동 직후 조선 화단은 서화협회를 중심으로 활동의 기지개를 켰다.
일본에서 서구식 근대회화를 공부한 고희동(1915년), 김관호(1916년),
김찬영(1917년), 나혜석(1918년)이 귀국하자, 1910년대 말에서 1920년대
초에 자연스레 조선인 화단이 형성되었다. 1918년에 최초의 조선인 미술단체인
서화협회(書畵協會)가 발족했고, 1921년부터 서화협전(協展)이 개최되었다.
총독부가 주관한《조선미술전람회(鮮展)》도 1922년부터 시작되었다.
이후 동경미술학교 동창모임인 동미전과 기타 동연사, 토월미술연구회,
고려미술원, 창광회, 녹향회 등이 주최한 각종 전시회들도 연일 개최되었다.
이 무렵, 일간지에 관전평을 실어 전람회를 대중에게 소개한 이들은 대부분이
문인들이었다. 이런 경로로 1920년대에는 조선의 대중에게 양화(洋畵)라는
존재가 서서히 지각되기 시작했다.

일제 강점기 한반도에는 문학과 미술을 넘나들며 활동한 문인들이 많았다.
문인과 화가의 교류도 매우 잦고 깊었다. 그들이 얼마나 가깝게 친교하며
서로의 예술적 성장을 독려했는가는 1920년대 중후반 문인과 화가들이 함께한
프롤레타리아 미술 논쟁이나 심미주의 미술 논쟁에 잘 나타나 있다. 또한
1930년대에 이태준, 김기림, 정지용, 이효석 등이 참여한 문인 그룹 '구인회'와
구본웅, 길진섭, 김용준, 황술조 등이 만든 화가 그룹 '목일회'의 경우처럼, 인적
교류나 예술적 경향에서 특별한 친연성을 나타낸 예도 있었다. 1939년에는
소설가 이태준과 화가이자 미술평론가 김용준이 중심이 되어 '전통적 화법'과
'동양주의적 정신(우리다움)'을 모토로 종합문예지『문장』을 창간하기도
하였다. 이 잡지는 문인 이병기, 이태준, 정지용과 화가 김용준, 길진섭, 김환기
등이 함께 이끌었다.

1930년대 초반까지 문인과 화가들의 잦은 연종은 일차적으로 조선 시대에
문학과 미술이 '시(詩)·서(書)·화(畵)'의 융합적 형태로 존재한 데서 기인한다.
조선 시대에 시와 서와 화는 모두 사대부들의 여기(餘技)로, 사랑방이나
휘호회에서 향유되고 유통되었다. 그것이 잡지나 일간지라는 출판인쇄물
형태를 띤 근대적 문학(literature)과 전람회라는 근대적 향유와 유통의 방식을
지닌 미술(art)로 분기되는 과정에 '일제 강점'이라는 민족사적 질곡의 시기가
개입되어 있다. 때문에 시·서·화가 독자적인 분과예술로 분화하던 당시
한국 근대문학과 미술은 개인 창작물 본연의 자율적인 미의식의 추구보다는
민족주의나 사회주의라는 이념에 결부된, 일종의 내셔널 미디어로서의 역할이
중요했다. 당시에는 문인도 화가도 우선은 민족의 리더이자 지식인이었기에
그들의 예술도 민족계몽의 수단으로써의 의미가 컸다.

특히 미술을 전공한 전문 비평가나 이론가인 윤희순, 김용준, 이경성 등이
등장할 때까지 한국 근대미술 형성 초기에는 전시회의 관전평을 문인들이
많이 썼다. 이유는 이들이 성격상 사대부 계층에 가까웠고, 외래 문물과의 접촉
기회도 많았으며, 무엇보다 시·서·화가 일체로 간주되어 온 전통 때문이었다.
1910년대엔 이광수, 장지연, 최남선 등이 그러했고, 1920년대에서 1930년대
초반에는 임화, 윤기정, 변영로, 권구현, 이태준 등이 그랬다. 이들은 실제
비평을 하면서 독자적인 미술론을 내기도 하는 등 적극적으로 조선 근대화단의
형성을 재촉했다. 하지만 1930년대 후반부터는 미술을 전공한 이론가들이
미술평론계를 장악하면서 조선 근대미술은 새로운 도약의 계기를 맞았고,
문인들은 점차 자신들의 본령인 문학으로 돌아갔다.

하여 1930년대 중반 이후에는 잡지나 일간지에 삽화를 그리거나 미술비평을
하는 문인들이 대부분 사라졌다. 그리고 이 무렵 한국 근대문단은 황금기를
맞는다. 이광수의 『흙』, 채만식의 『탁류』, 박태원의 「천변풍경」, 김유정의
「봄봄」, 김동인의 「광화사」, 이효석의 「메밀꽃 필 무렵」, 이태준의 『달밤』,
김동리의 「무녀도」, 이상의 「날개」, 심훈의 『상록수』 등 한국 근대소설의
대표작들이 모두 이때쯤 발표되었다. 또 정지용의 「바다」, 김영랑의 「모란이
피기까지는」, 서정주의 「화사(花蛇)」, 김기림의 『기상도(氣象圖)』, 김광균의
『와사등(瓦斯燈)』, 유치환의 「깃발」, 이용악의 『낡은 집』 등 일제 강점기를
대표하는 한국시와 시집들도 1930년대 중후반에 탄생하였다. 그런데
특이하게도 이 소설과 시들은 한결같이 각기 강렬한 한국적 정취를 지닌 한
폭의 그림을 연상시킨다. 한국적 서정, 식민지 조선인의 애환, 근대화되어 가는
경성의 풍경이 거기에 짙게 배어 있기 때문이겠다.

1930년대 중반, 조선 화단에서도 서양의 인상주의나 표현주의, 혹은 일본
화풍에서 벗어나 조선적 정취와 색감이 또렷한 작품들이 생산되기 시작했다.
유려한 선, 조선적인 색채, 활달한 화면 구성으로 시원하면서도 꽉 차 있는
느낌의 작품들이 생산되었다. 이인성의 〈가을 어느 날〉, 김복진의 〈백화(白花)〉,
서양화와 전통화의 기법을 접목시킨 이쾌대의 〈봄처녀〉, 그리고 김기창, 이응노,
박수근, 이중섭의 창의적인 작품들도 이 무렵에 탄생하였다.

조선의 문화예술계는 1920년대 후반부터 1930년대 내내 '조선적인 것'을
화두로 논의를 거듭하면서 조선예술의 새로운 방향을 모색해 갔다. 이 문제에
가장 예민하게 반응한 것은 화단이었다. 왜냐하면 서양화는 시각적으로
전통 서화와 확연히 구분되었고, 기법이나 도구에서도 완전히 다른
것이었기 때문이다. 양화의 대명사였던 유화가 당시 얼마나 모던한 문화의

상징이었는지는 박태원의 소설 「방란장(芳蘭莊) 주인」(1936)에 잘 드러나 있다.
예술가들이 전용구락부 다방에 모여 포타−블 축음기로 서양음악을 들으면서
사면 벽을 채운 유화를 감상하는 장면에서 양화(洋畵)는 당대인들에게
시각화된 '다름'이자 '근대(modern)' 자체로 인식되고 있음을 알 수 있다.
유럽적이든 일본화된 것이든, 침략자 일본을 통해 이입된 외래적 양식인 양화는
조선인들에게 근대적 미술로서 모방과 선망의 모델인 동시에 문화적으로
극복해야 하는 대상, 즉 이항대립적 타자였다. 때문에 그것을 기초로 한국적
근대미술을 창안하고자 미술인들은 치열한 논쟁들을 수없이 치러야만 했다.

미술계에서 '조선적인 것 찾기'란 화두를 제일 먼저 제기한 사람은
1926~1927년경 김복진(金復鎭, 1901-1940)이었다. 그는 새 시대의 향토성은
회고취미와 무관하다며 이 시대에 어울리는 현대적 미의식의 핵심을 향토성과
민족성에서 찾았다. 이에 시인이자 문학평론가였던 임화(林和, 1908-1954)는
미술에서 향토색 찾기는 모방의 극복과 민족성 확보를 통해 가능하다면서,
미술에서 '조선적인 것'의 요체로 시대성과 현실성을 들었다. 문인이자
화가였던 권구현(權九玄, 1898-1944)은 '조선적인 것'을 강조하기보다는 남의
것을 모방하지 않고 자신만의 형을 창안하자고 주장했다. 『문장』의 수장이었던
소설가 이태준은 동양적 정신주의 미술론을 내세웠다. 그는 조선적 향토색의
요체로 즉흥성, 대담한 주관성, 주정 표현의 남화 기분과 객관 자연을 주관화,
상징화, 환상화하는 수법을 꼽았다. 그 무렵 미술계의 김용준과 안석영도
동양정신주의 예술론을 제창하였다. 내용인즉, 조선의 미술은 동양의 전통적
미술 유산들에서 자양분을 취해 향토적 정서와 율조를 회복하자는 것이었다.

'조선적인 것'을 둘러싼 예술계의 탐색은 미술 분야에서 촉발되어 점차 문단과
영화계로 퍼져 갔다. 1926~1927년경 문단에서는 시조부흥운동을 계기로
근대문학에서 조선적인 특수성이 무엇인가에 대한 문제제기가 한 차례
있었다. 당시 현진건(玄鎭健, 1900-1943)은 조선문학의 생명으로 조선혼과
현대정신의 파악을 강조했다. 박영희는 선진국에서 유행하는 문예사조나
사상이 후진국에서 무비판적으로 모방되는 현실을 비판하고 문학계가 '독창'에
이르자고 주장하였다. 김억은 조선심과 조선혼을 설파했다. 이후 이태준은
'동양적 전통'에 기반한 '조선인'의 근원적인 정서와 미의식의 창출을 주창했다.
이효석은 향토적 정조와 코즈모폴리터니즘적 의식을 함께 강조했다. 또한
영화계는 구미영화나 일본영화와 차별화된 조선영화의 내포를 확보하기 위한
기술적, 미학적 노력을 경주한 끝에 1930년대 후반에 이르면 '민족적이고
대중적인' 조선영화를 생산하게 된다. 하지만 당시 영화에서 '조선적인
것'은 '농촌'이라는 공간을 통해 한정적으로 묘사되었다. 즉 1930년대

조선영화에서의 '향토색' 추구는 제국과 식민지의 대립 구도를 도시와 농촌이란 공간적 위계로 대체해 상상하게 만든 데에서 한계가 분명했다.

그럼에도 불구하고 1930년대 조선예술계에서 진행된 '조선적인 것'을 둘러싼 광범위한 논의들은 조선의 문화예술인들이 일제의 향토색 담론, 즉 야만적이고 원시적인 영토로서 '조선＝향토＝지방'이라는 관점의 제국주의적인 향토색 담론에 항거하면서, 조선의 고유한 문화적 색채를 찾고, 그럼으로써 조선의 자주적인 문화적 정체성을 확립하고, 나아가 일제에 대한 문화적 응전력을 확보해 가는 과정이었기에 중요한 역사적 의의를 갖는 것으로 평가될 수 있다.

오세창, 〈삼한일편토(三韓一片土)〉, 1948, 종이에 수묵,
119.5 × 38.7 ㎝. 예술의전당 서예박물관 소장.

오세창 외 6인(고희동, 김돈희, 박한영, 오세창, 이기, 이도영, 최남선),
『한동아집첩(漢衕雅集帖)』, 1925, 종이에 수묵담채,
18 × 12 ㎝. 국립중앙도서관 소장.

오세창, 〈칠언율시(七言律詩)〉, 1925, 종이에 수묵.
(『한동아집첩(漢衕雅集帖)』 중에서)

이도영, 〈소래천상 금생해파(簫來天霜 琴生海波)〉, 1925, 종이에 수묵.
(『한동아집첩(漢衕雅集帖)』 중에서)

고희동, 〈화훼도(花卉圖)〉, 1925, 종이에 수묵담채.
(『한동아집첩(漢衕雅集帖)』 중에서)

양기훈, 〈노안도(蘆雁圖)〉, 연도 미상, 종이에 수묵,
17.6 × 28.3 ㎝. 서울대학교박물관 소장.
(오세창 편저, 『근역화휘(槿域畵彙)』, 「지첩(地帖)」 8)

조석진, 〈이어도(鯉魚圖)〉, 1918, 종이에 담채,
23.7 × 33 ㎝. 서울대학교박물관 소장.
(오세창 편저, 『근역화휘(槿域畵彙)』, 「지첩(地帖)」 12)

이도영, 〈해도(蟹圖)〉, 1929, 종이에 담채,
20.8 × 33 ㎝. 서울대학교박물관 소장.
(오세창 편저, 『근역화휘(槿域畵彙)』, 「지첩(地帖)」 20)

김용수, 〈연못〉, 연도 미상, 종이에 담채,
23.7 × 35.7 ㎝. 서울대학교박물관 소장.
(오세창 편저, 『근역화휘(槿域畵彙)』, 「지첩(地帖)」 21)

김응원, 안중식, 오세창, 윤용구, 이도영, 정학교, 조석진, 지운영,
〈합작도 칠가묵묘(七家墨妙)〉*, 1911, 종이에 수묵담채,
17.5 × 128 ㎝. 예술의전당 서예박물관 소장.

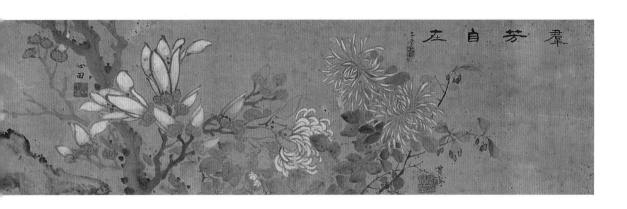

*

강호에서 인재를 얻으니
향기로운 마음은 모두 다름없네.
군방보를 모두 읽고서
최상의 꽃만 모아놓았네.
신해년(1911) 중추에 네 명사의 신묘한 솜씨에 찬사를 드리고,
위창 사백의 빼어난 감식안에 제공해 드린다.
넘어져서 팔뚝을 다친 백련이 쓰다.
지운영

신해년(1911) 가을날에 관재, 심전, 소림 세 형의 합작 그림을 읽어 보니,
종이 가득한 맑은 향기가 사람들의 이마를 친다.
두루 섭렵해 보고서 마음이 기뻐 외람되이 난초 하나를 그리고
위창 인형께서 감상하시도록 드린다.
소호거사 김응원이 그리다.

일곱 작가의 신묘한 솜씨
탑원노초의(오세창의 별호)가 소장하다.
오세창

온갖 꽃이 자유롭게 피었네.
몽인이 배관하다.
정학교

화단에 진열된 보물
선촌퇴초가 위창을 위해 품평하다.
윤용구

관재 이도영
심전 안중식
소림 조석진

양기훈, 〈군안도〉, 1905, 비단에 수묵,
각 폭 160 × 39.1 ㎝. 국립고궁박물관 소장.

양기훈, 〈화조도〉, 연도 미상, 종이에 수묵,
87.3 × 32.4 ㎝. 얼굴박물관 소장.

양기훈, 〈화조영모도〉, 연도 미상, 종이에 수묵,
87.3 × 32.4 ㎝. 얼굴박물관 소장.

양기훈, 〈민충정공 혈죽도(血竹圖)〉, 1906, 종이에 목판화,
97 × 53 ㎝. 국립현대미술관 미술연구센터 소장.

안중식, 〈민충정공 혈죽도(血竹圖)〉*, 『대한자강회월보』 제 8호,
대한자강회월보사무소, 1907.2. 홍선웅 소장.

*
광무 병오년 5월 13일에 처음 드러났다.
22일 오전에 방문하여 모사했는데,
가장 긴 가지의 높이는 왕골의 키만큼
3척 5촌이나 되었다.
회원 안중식이 삼가 그리고 적다.

『신정심상소학(新訂尋常小學)』제 1권,
학부편집국, 1896. 국립중앙도서관 소장.

정인호 편술, 『최신초등소학(最新初等小學)』제 4권,
보성사, 1908. 홍선웅 소장.

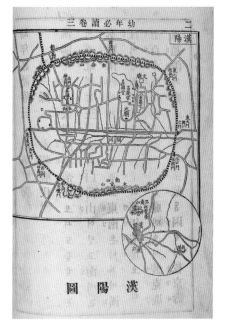

현채, 『유년필독(幼年必讀)』, 삽화: 안중식,
휘문관, 1907. 국립현대미술관 미술연구센터 소장.

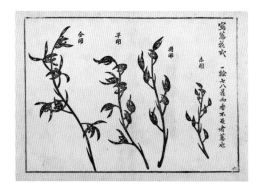 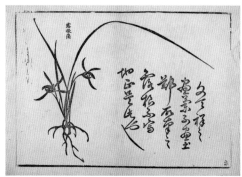

김규진,『해강난보(海岡蘭譜)』제 1권, 제 2권,
1920. 국립현대미술관 미술연구센터 소장.

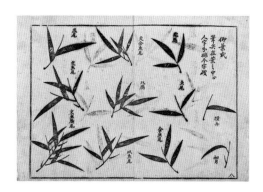

김규진,『신편 해강죽보(新編海岡竹譜)』,
회동서관, 1920. 국립현대미술관 미술연구센터 소장.

강진희, 〈어해도〉와 김응원, 〈묵란도〉
(백두용 편저, 『신찬대방초간독(新撰大方草簡牘)』중에서),
한남서림, 1921. 홍선웅 소장.

하는不安恐怖로서脫出케하는것이며 또東洋平和로重要한一部를삼는世界平和人類幸福
에必要한階段이되게하는것이라 이엇지區區한感情上問題ㅣ리오

아아新天地가眼前에展開되도다威力의時代가去하고道義의時代가來하도다過去全世紀
에鍊磨長養된人道的精神이바야흐로新文明의曙光을人類의歷史에投射하기始作하도다新
春이世界에來하야萬物의回蘇를催促하는도다凍氷寒雪에呼吸을閉蟄한것이彼一時의勢
ㅣ라하면和風暖陽에氣脈을振舒함은此一時의勢ㅣ니天地의復運에際하고世界의變潮를
乘한吾人은아모躊躇할것업스며아모忌憚할것업도다我의固有한自由權을護全하야生旺
의樂을飽享할것이며我의自足한獨創力을發揮하야春滿한大界에民族的精華를結紐할지
로다

吾等이玆에奮起하도다良心이我와同存하며眞理가我와幷進하는도다男女老少업시陰鬱
한古巢로서活潑히起來하야萬彙羣象으로더부러欣快한復活을成遂하게되도다千百世祖
靈이吾等을陰佑하며全世界氣運이吾等을外護하나니着手가곳成功이라다만前頭의光明
으로驀進할따름인뎌

公約 三章

一、今日吾人의此擧는正義、人道、生存、尊榮을爲하는民族的要求ㅣ니 오즉自由的精
神을發揮할것이오 決코排他的感情으로逸走하지말라

一、最後의一人까지最後의一刻까지民族의正當한意思를快히發表하라

一、一切의行動은가장秩序를尊重하야吾人의主張과態度로하야금어대싸지던지光明
正大하게하라

朝鮮建國四千二百五十二年三月

　　　　　　　　　　　　　　　　　　　　　日
　　　　　　　　　　　　　　　　　　　朝鮮民族代表

孫秉熙　　吉善宙　　李弼柱　　白龍城　　金完圭
金秉祚　　金昌俊　　權東鎭　　權秉悳　　羅龍煥
羅仁協　　梁甸伯　　梁漢默　　劉如大　　李甲成
李明龍　　李昇薰　　李鍾勳　　李鍾一　　林禮煥
朴準承　　朴熙道　　朴東完　　申洪植　　申錫九
吳世昌　　朴東完　　申洪植　　鄭春洙　　申錫九
吳世昌　　吳華英　　申洪植　　鄭春洙　　申錫九
韓龍雲　　洪秉箕　　洪基兆　　崔聖模　　崔麟

<3.1독립선언서>, 신문관, 1919, 종이에 인쇄,
20.5 × 38.5 ㎝. 최학주 제공.

宣言書

吾等은玆에我鮮朝의獨立國임과朝鮮人의自主民임을宣言하노라此로써世界萬邦에告하야人類平等의大義를克明하며此로써子孫萬代에誥하야民族自存의正權을永有케하노라

半萬年歷史의權威를仗하야此를宣言함이며二千萬民衆의誠忠을合하야此를佈明함이며民族의恒久如一한自由發展을爲하야此를主張함이며人類的良心의發露에基因한世界改造의大機運에順應幷進하기爲하야此를提起함이니是ㅣ天의明命이며時代의大勢ㅣ며全人類共存同生權의正當한發動이라天下何物이던지此를沮止抑制치못할지니라

舊時代의遺物인侵略主義强權主義의犧牲을作하야有史以來累千年에처음으로異民族籍制의痛苦를嘗한지今에十年을過한지라我生存權의剝喪됨이무릇幾何ㅣ며心靈上發展의障礙됨이무릇幾何ㅣ며民族的尊榮의毁損됨이무릇幾何ㅣ며新銳와獨創으로써世界文化의大潮流에寄與補裨할機緣을遺失함이무릇幾何ㅣ뇨

噫라舊來의抑鬱을宣暢하려하면時下의苦痛을擺脫하려하면將來의脅威를芟除하려하면民族的良心과國家的廉義의壓縮銷殘을興奮伸張하려하면各個人格의正當한發達을遂하려하면可憐한子弟에게苦恥的財産을遺與치아니하려하면子子孫孫의永久完全한慶福을導迎하려하면最大急務가民族的獨立을確實케함이니二千萬各個가人마다方寸의刃을懷하고人類通性과時代良心이正義의軍과人道의干戈로써護援하는今日吾人은進하야取하매何强을挫치못하랴退하야作하매何志를展치못하랴

丙子修好條規以來時時種種의金石盟約을食하얏다하야日本의無信을罪하려안이하노라學者는講壇에서政治家는實際에서我祖宗世業을植民地視하고我文化民族을土昧人遇하야한갓征服者의快를貪할뿐이오我의久遠한社會基礎와卓犖한民族心理를無視한다하야日本의少義함을責하려안이하노라自己를策勵하기에急한吾人은他의怨尤를暇치못하노라現在를綢繆하기에急한吾人은宿昔의懲辦을暇치못하노라今日吾人의所任은다만自己의建設이有할뿐이오決코他의破壞에在치안이하도다嚴肅한良心의命令으로써自家의新運命을開拓함이오決코舊怨과一時的感情으로써他를嫉逐排斥함이안이로다舊思想舊勢力에羈縻된日本爲政家의功名的犧牲이된不自然又不合理한錯誤狀態를改善匡正하야自然又合理한正經大原으로歸還케함이로다當初에民族的要求로서出치안이한兩國倂合의結果가畢竟姑息的威壓과差別的不平과統計數字上虛飾의下에서利害相反한兩民族間에永遠히和同할수업는怨溝를去益深造하는今來實績을觀하라勇明果敢으로써舊誤를廓正하고眞正한理解와同情에基本한友好的新局面을打開함이彼此間遠禍召福하는捷徑임을明知할것안인가또二千萬含憤蓄怨의民을威力으로써拘束함은다만東洋의永久한平和를

신문관과 조선광문회로 사용되던 건물 사진, 최학주 제공.

『소년』창간호, 신문관, 1908.11. 최학주 소장.

〈태백범(太白虎)〉(『소년(少年)』제 2년 제 10권 중에서),
신문관, 1909.11. 아단문고 제공.

『청춘(靑春)』창간호, 표지: 고희동,
신문관, 1914.10. 근대서지연구소 소장.

고희동, 〈공원의 소견〉
(『청춘(靑春)』창간호 중에서)

『청춘(靑春)』제 4호, 표지: 고희동, 삽화: 안중식·고희동,
신문관, 1915.1. 근대서지연구소 소장.

고희동, 〈야점의 추일(野店의 秋日)〉
(『청춘(靑春)』제 4호 중에서)

〈근역강산맹호기상도(槿域江山猛虎氣像圖)〉, 20세기 초반, 비단에 채색,
80.5 × 46.5 ㎝. 고려대학교박물관 소장.

『붉은 저고리』제 2호, 삽화: 이도영,
신문관, 1913.1.15. 동아일보 신문박물관 소장.

『아이들보이』제 7호, 표지: 안중식,
신문관, 1914. 3. 홍선웅 소장.

〈조선광문회 광고(朝鮮光文會廣告)〉*, 1910년경,
39 × 265 ㎝. 출판도시활판공방 소장.

集廣開土王碑字廣告于滿天下志士仁人
朝鮮古書
收集刊行 朝鮮光文會同人
一

*
광개토왕비를 집자하여 만천하에 뜻있는 선비와
어진 사람들에게 광고함.
조선의 고서를 수집·간행하는 조선광문회 동인.

빛나는 우리 선조는
성스러운 천자의 자손으로
그 공훈은 위대하고
그 교화는 두루 미쳤도다.
은택은 하늘에 흡족하고
위엄과 무용은 천하에 널리 입혔도다.
기록을 자문하려 하나
한갓 상하고 흩어져 버렸네.
지금 이 시대에
어찌 스스로 편안할 수 있겠는가.
우리 후대 사람들은
그 힘을 합하고 그 정성을 다하여
맹세코 보존할 방법을 세워
널리 추모하는 길을 열어야
선조의 공적은 더욱 새로워지고
이 마음은 거의 편안해지리라.
이를 위함이 널리 길하고
잘 생각하고 생각하시오.

위 광고문은 고구려 광개토대왕 비문 가운데
글자를 집자하여 완성한 것이다. 문장은
비록 유창하게 통하지 않지만, 이를 읽는
사람은 어찌 크나큰 감회가 없지 않겠는가.
대저 이 비석은 그 세대가 아득히 멀 뿐만
아니라 글자의 모양도 고전으로 귀중하게
여긴 것이다. 역사가들이 빠트린 큰 사실들을
특별히 나타내 주었기 때문에 특히 귀하고
보배롭게 여기는 것이다. 그러나 그 빛나고
빛나던 광채가 오랫동안 다른 나라의 황량한
언덕 가운데 매몰되어 있다가 수천 년이
지난 뒤에야 드러났으니 바로 하나의 우연한
기회였다. 아! 어찌 이뿐이겠는가. 우리
사승이 자주 재앙과 액운을 만나 많은 수가
인멸되었으니, 이 또한 뜻있는 사람들이 같은
소리로 탄식한 것이다. 지금 이들을 수집하지
않고 흩어져 없어지게 한다면, 얼마 지나지
않은 시기에 이 비석과 같은 처지가 될
것이다. 아아! 여러분들은 어찌 참고 소매만
바라만 보고 이룰 대책을 협력해 생각하지
않을 수 있겠는가.

『창조(創造)』 제 2호,
창조사, 1919.3. 근대서지연구소 소장.

『백조(白潮)』 창간호, 표지: 안석주,
문화사, 1922.1. 서울대학교 중앙도서관 소장.

『학생계(學生界)』 창간호, 표지: 김찬영,
한성도서, 1920.7. 서울대학교 중앙도서관 소장.

『학생계(學生界)』 제 1권 제 5호, 표지: 김찬영,
한성도서, 1920.12. 권혁송 소장.

노수현, 〈개척도〉,『개벽(開闢)』창간호,
개벽사, 1920.6. 국립현대미술관 미술연구센터 소장.

나혜석, 〈개척자〉,『개벽(開闢)』제 13호,
개벽사, 1921.7. 근대서지연구소 소장/국립현대미술관 미술연구센터 소장.

나혜석, 〈조조(早朝)〉,『공제(共濟)』창간호,
조선노동공제회, 1920.9.
서강대학교 로욜라도서관 소장.

『조선지광(朝鮮之光)』창간호, 표지: 오일영,
조선지광사, 1922.11. 홍선웅 소장.

김억 역, 『오뇌의 무도(懊惱의 舞蹈)』, 장정: 김찬영,
광익서관, 1921. 개인 소장.

정지용, 『백록담(白鹿潭)』, 장정: 길진섭,
문장사, 1941. 근대서지연구소 소장.

이육사, 『육사시집(陸史詩集)』, 장정: 길진섭,
서울출판사, 1946. 근대서지연구소 소장.

양주동, 『조선의 맥박(朝鮮의 脈搏)』, 장정: 임용련, 내제화: 임용련(왼쪽)·백남순(오른쪽),
문예공론사, 1932. 근대서지연구소 소장.

임화, 『현해탄(玄海灘)』, 장정: 구본웅,
동광당서점, 1938. 근대서지연구소 소장.

박태원, 『소설가 구보씨의 일일(小說家 仇甫氏의 一日)』, 장정: 정현웅,
문장사, 1938. 근대서지연구소 소장.

『문장(文章)』제 1권 제 4호,
표지: 길진섭, 권두화·커트: 김용준,
문장사, 1939.5. 국립현대미술관 미술연구센터 소장.

『문장(文章)』제 1권 제 5호,
표지: 김용준, 권두화: 김환기, 커트: 길진섭,
문장사, 1939.6. 국립현대미술관 미술연구센터 소장.

『문장(文章)』제 1권 제 10호, 표지: 김용준,
문장사, 1939.11. 국립현대미술관 미술연구센터 소장.

『문장(文章)』제 3권 제 3호, 표지: 김용준,
문장사, 1941.3. 국립현대미술관 미술연구센터 소장.

이태준, 『무서록(無序綠)』, 장정: 김용준,
박문서관, 1941. 근대서지연구소 소장.

정지용, 『지용시선(詩選)』, 장정: 김용준,
을유문화사, 1946. 근대서지연구소 소장.

김용준, 『근원수필(近園隨筆)』, 장정: 김용준,
을유문화사, 1948. 근대서지연구소 소장.

박태원, 『천변풍경(川邊風景)』, 장정: 박문원,
박문서관, 1947. 근대서지연구소 소장.

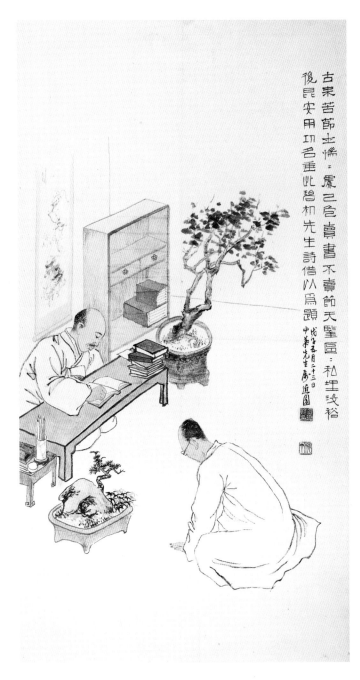

古來苦節士憐 為己危賣書不賣節天墊區 私里沒裕
後昆安用功名垂此碧机先生詩借以為題

김용준, 〈홍명희와 김용준〉, 1948, 종이에 수묵담채,
63 × 34.5 ㎝. 밀알미술관 소장.

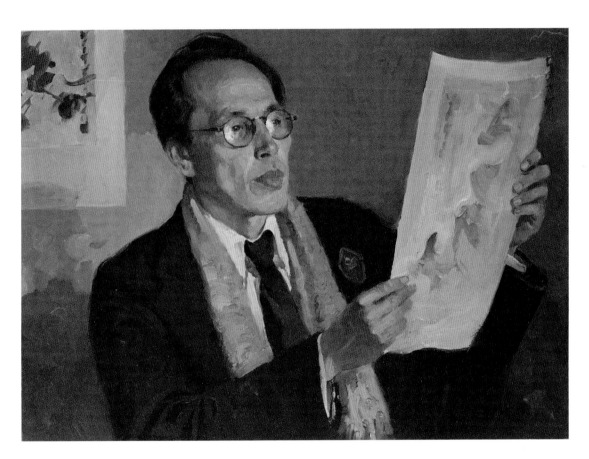

변월룡, 〈김용준 초상〉, 1953, 캔버스에 유채,
53 × 70.5 ㎝. 국립현대미술관 소장.

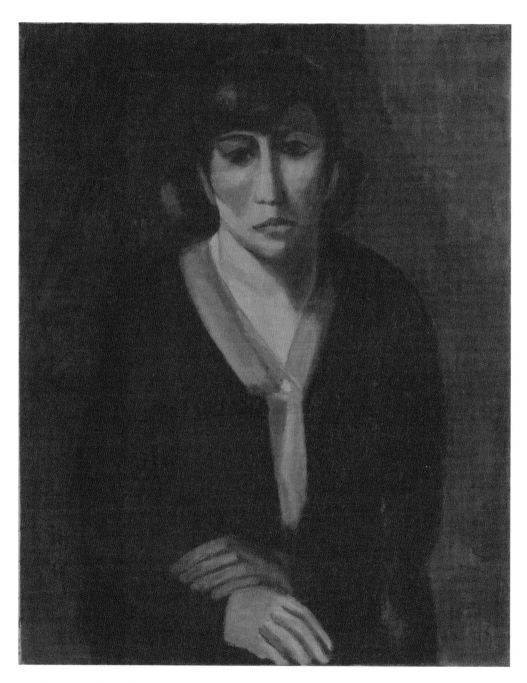

나혜석, 〈자화상〉, 1928, 캔버스에 유채,
62 × 50 ㎝. 수원시립아이파크미술관 소장.

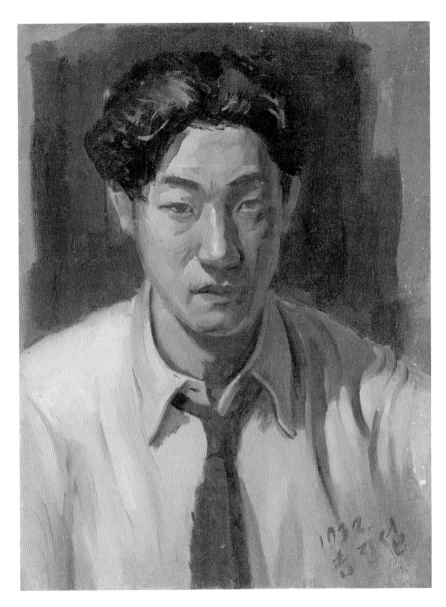

길진섭, 〈자화상〉, 1932, 캔버스에 유채,
60.8 × 45.7 ㎝. 도쿄예술대학미술관(東京芸術大学美術館) 소장.

3. 민중의 소리

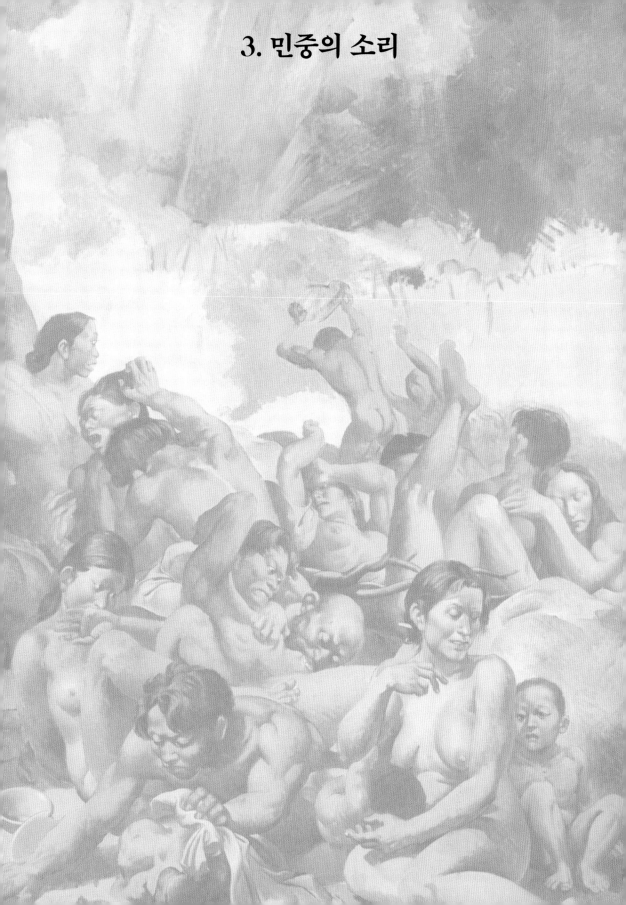

프롤레타리아 미술 운동의 이념과 국제적 양상

홍지석 (단국대학교 초빙교수)*

1925년 8월 '염군사(焰群社)'와 '파스큘라(PASKYULA)' 두 단체가 제휴하여
조선프롤레타리아예술동맹(Korea Autista Proleta Frederacio, KAPF)을 창립했다.
카프 창립은 일제 강점기 프롤레타리아 예술 운동의 본격 개막을 알리는 역사적
사건이다. 1919년 3.1 만세 운동 이후 고조된 일제 식민 정책에 대한 반감과
"시시각각으로 몰락해 가는 조선의 경제적 방면"[1]에 대한 자각하에서 여러
지식인, 예술가들이 사회주의 이념에 경도됐다. 1917년 10월 혁명(볼셰비키
혁명), 1919년 공산주의 인터내셔널(코민테른) 창립, 1922년 소비에트 연방의
탄생 소식 역시 일제 강점기 프롤레타리아 예술 운동의 출현에 큰 영향을
미쳤다. 1920년대~1930년대에 등장한 신흥 예술가들은 프롤레타리아 예술을
추구하면서 민족 해방과 지배계급 문화에 대항하는 피지배계급 문화 건설을
꿈꿨다.[2]

1920년대 이후 프롤레타리아 예술을 추구한 소위 신흥 예술가들의 무리에는
미술가들이 여럿 속해 있었다. 1920년 도쿄 미술학교 조각과에 입학한 김복진,
도쿄의 양화연구소에서 수학한 안석주는 1922년 창립한 연극 단체 토월회,
1923년에 조직된 토월미술연구회에서 함께 활동했고, 1923년에는 박영희,
김기진, 이익상, 이상화, 김형원, 연학년 등과 함께 파스큘라를 결성했다.
이 무렵 김복진, 안석주 등이 무대 미술, 풍자만화, 미술교육 분야에서 펼친
진보적 실천들은 일제 강점기 프롤레타리아 미술 운동을 촉발한 중요한 계기
가운데 하나다. 특히 김복진은 1925년 8월 카프 창립을 주도한 인물로 알려져
있다.[3] 김복진은 카프 조직 내의 유일한 ML당원이었고,[4] "예술을 무기로 하여
조선민족의 계급적 해방을 달성한다"는 목적을 내세운 카프 강령을 기초했다.[5]
1928년 일제의 3차 공산당 검거로 김복진이 붙잡혀 5년 6개월의 감옥살이에
들어가자 새로 성장한 미술가들이 그의 빈자리를 채웠다. 1920년대 후반에서
1930년대 초반에 강호, 이상춘, 이갑기, 이주홍, 이상대, 박진명, 정하보,
추민(추적양) 등이 카프에 가담하여 프롤레타리아 미술 운동을 전개했고,[6]
1935년 5월 카프가 공식 해체된 이후에는 일제의 탄압에도 불구하고 강호,
이상춘, 김일영, 추민 등이 '광고미술사'를 중심으로 꾸준히 프롤레타리아 미술
운동을 펼쳤다.[7]

홍익대학교 예술학과를 졸업하고,
같은 학교 대학원에서 석사와
박사 학위를 받았다. 단국대학교,
홍익대학교, 성신여자대학교,
서울시립대학교, 목원대학교
등에서 미술사, 미술비평,
예술심리학 등을 주제로 강의했고
한국근대미술을 다룬 논문을
다수 발표했다. 현재 단국대학교
초빙교수와 한국근현대미술사학회
학술이사로 활동 중이며,
펴낸 책으로는 『북으로 간
미술사가와 미술비평가들-
월북미술인 연구』(경진, 2018),
『답사의 맛』(모요사, 2017),
『미술사입문자를 위한 대화』(공저,
혜화1117, 2018) 등이 있다.

1. 「소화 3년(1928년) 9월 27일 피의자(김복진) 신문조서(제2회)」, 윤범모, 『김복진 연구–일제 강점하 조소예술과 문예운동』, 동국대학교출판부, 2010, 496.

2. 팔봉산인(김기진), 「지배계급 교화, 피지배계급 교화」, 『개벽』, 제43호, 1924, 13.

3. 최열에 따르면 김복진은 카프의 강령과 규약의 초안을 작성한 서열 1위의 중앙위원이었다. 최열, 『한국근대미술의 역사: 1800-1945』, 열화당, 1998, 192.

4. 도쿄지부의 당원은 이북만이었다. 김윤식, 『발견으로서의 한국현대문학사』, 서울대학교출판부, 1997, 178.

5. 이것은 그의 동생인 팔봉 김기진의 증언이다. 김기진, 「나의 회고록, 초창기에 참가한 늦둥이」(『세대』 제2권 통권 14호, 1964년 7월); 『김팔봉 문학전집(2)』(서울: 문학과 지성사, 1988), 198.

6. 1930년 4월 20일 카프는 부서 개편을 단행하여 기술부 산하에 전문부서로 문학부, 영화부, 연극부, 미술부의 4부를 설치했다. 당시 카프 미술부의 상임위원은 이상대였고 안석주, 정하보, 강호가 위원으로 선임됐다. 『조선일보』, 1930년 4월 29일 자; 이 무렵 카프 미술부에는 박진명, 이상춘, 임화, 이갑기, 이주홍, 추민이 속해 있었다. 최열, 『한국현대미술 운동사』(파주: 돌베개, 1991), 61.

7. 강호, 김일영, 박석정, 박팔양, 송영, 신고송, 추민 등, 「카프시기의 미술활동–좌담회」, 『조선미술』 1957년 4호, 12~13.

8. 강호, 김일영, 박석정, 박팔양, 송영, 신고송, 추민 등, 「카프시기의 미술활동–좌담회」, 『조선미술』 1957년 4호, 8.

9. 강호, 「카프 미술부의 조직과 활동」, 『조선미술』, 1957년 5호, 12.

10. 윤범모, 『김복진 연구–일제 강점하 조소예술과 문예운동』, 동국대학교출판부, 2010, 358.

11. 김복진, 「파스큘라」, 『조선일보』, 1926년 7월 1일 자.

일제 강점기 프롤레타리아 미술 운동은 국제적인 연대에 기반을 두고 있었다. 예컨대 1931년에 결성된 코프(KOPF, 일본프롤레타리아문화연맹)에는 조선협의회가 설치되어 한일 프롤레타리아 예술운동을 매개했다. 식민지 조선의 프롤레타리아 미술가들은 일본에서 전해진 『소비에트의 벗(ソヴェートの友)』에서 혁명 러시아 미술에 대한 다양한 정보를 얻었고 오히라 아키라(大平 章)의 평론을 통해 사회주의 미술 담론을 학습했다.[8] 1930년 3월 수원에서 열린 제1회 프롤레타리아 미술전람회에는 일본 피피(일본프롤레타리아미술동맹)에서 일하던 정하보가 가져온 오카모토 도키(岡本唐貴), 야베 도모에(矢部友衛), 후타 세이지(堀田清治), 야나세 마사무(柳瀬正夢), 하시모토 야오지(橋本八百二) 등 일본 프롤레타리아 미술가들의 작품 다수가 포함되었다. 훗날 강호는 이 전시를 두고 "여기에는 각국 프롤레타리아 계급의 공고한 동맹과 혁명의 유대성에서 나오는 프롤레타리아 국제주의의 실제적 표현이 있었다"[9]고 평가했다.

그런데 프롤레타리아 미술이란 무엇인가? 프롤레타리아 예술 운동 초창기에 운동의 주역들은 프롤레타리아 예술을 규정하는 문제에 몰두했다. 그들은 유럽과 일본 신흥 예술가들의 활동에 주의를 기울였고 혁명 러시아에서 전해진 새로운 소식들에도 민감하게 반응했다. 해외의 새로운 미술 소식을 일제의 침탈에 신음하는 조선 사회에 전달하는 것 역시 이들의 몫이었다. 김복진이 발표한 「세계 화단의 1년, 일본, 불란서, 러시아 위주로」(『시대일보』 1926년 1월 2일 자)나 박영희가 발표한 「10주(周)를 맞는 노농러시아(5) 특히 문화발달에 대하야」(『동아일보』 1927년 11월 11일 자)는 그 대표적인 사례다.

일제 강점기 조선 사회에서 프롤레타리아 예술을 추구한 미술가들은 처음에 신흥 예술의 파괴적인 힘에 이끌렸다. 1923년 김복진, 안석주 등이 결성한 파스큘라는 유럽 다다(DADA)와 무라야마 도모요시(村山知義)가 1923년 일본에서 결성한 마보(MAVO) 운동을 주시하고 있었다. '파스큘라(PASKYULA)'라는 명칭은 구성원들의 이니셜 — PA(박), S(상화), K(김), YU(연), L(이), A(안) — 을 조합한 조어[10]인데, '다다'나 '마보'와 마찬가지로 기존 질서, 또는 종래의 의미작용에 대한 반발을 나타낸다. 김복진에 따르면 파스큘라는 "현상에 대한 불만으로만" 모인 '잡다한 종족'의 '진묘한 회합'이었던 것이다.[11]

당시 프롤레타리아 예술 운동 내부에는 볼셰비즘을 추구하는 이들과 아나키즘을 추구하는 이들이 뒤섞여 있었다. 이들은 새로운 세계가 오려면 낡은 질서와 관습을 파괴, 해체해야 한다는 인식을 공유하고 있었다. 하지만

12. 김기진, 「반자본 비애국적인 -
전후의 불란서문학」, 『개벽』
제44호, 1924년 2월 참조.

13. 김복진, 「신흥미술과 그 표적」,
『조선일보』, 1926년 1월 2일 자.

14. 김복진, 「세계 화단의 1년,
일본, 불란서, 러시아 위주로」,
『시대일보』 1926년 1월 2일 자.

15. 임화, 「미술영역에 재한
주체이론의 확립」, 『조선일보』
1927년 11월 20~24일.

16. 「무산계급예술운동에 대한
논강 - 본부 초안」, 『예술운동』,
창간호, 1927년 11월, 2~3.

17. 김용준, 「프롤레타리아미술
비판 - 사이비 예술을 구제하기
위하여」(『조선일보』, 1927. 9.
18~9. 30), 『근원 김용준전집 5:
민족예술론』, 열화당, 2010, 57.

18. 윤기정, 「1927년 문단의
총결산」, 『조선지광』, 1928년
신년호, 100.

19. 1927년 이상춘, 이갑기,
신고송 등이 대구에서 조직한
'0과전'은 이갑기의 회고에 따르면
"과거의 부르주아 미술의 모든
것을 부정한다"는 의미를 지니고
있었다. 그들은 "총독부의 '선전',
서울에 있는 조선 미술가들의
사전(私試)인 '녹향회'의
소부르주아적 경향을 반대하는
'0과 선언'을 발표"했는데이
선언문에는 "상당한 아나키즘이
섞여" 있었다. 리갑기, 「리상춘의
기억」, 『조선미술』, 1957년 6호,
15~16.

20. 신고송, 「카프미술가 리상춘」,
『조선미술』, 1957년 6호, 14.

21. 추민, 「카프미술에 있어서
전투적 쟌르와 혁명적 활동」,
『조선미술』, 1957년 4호, 13~14.

1924년경부터 프롤레타리아 예술 내부에서 아나키즘, 또는 다다 특유의 '파괴적 태도'를 배제하려는 움직임이 나타나기 시작했다. "다다이즘이나 퓨튜리즘(미래주의)은, 결국, 도회지에서 일어난 기형적, 과도기적 현상인 것을 나는 깨달았다"[12]고 말하는 예술가들이 등장하게 된 것이다. 이런 인식하에서 여러 예술가들이 '다다(파괴)'를 대신할 건설의 예술로 러시아 구성주의(constructivism)에 주목했다. 가령 김복진은 1926년에 발표한 글에서 입체파와 미래파, 다다의 예술을 '유쾌한 파괴'로 긍정하면서도 그것이 '부르주아 온실'에서 자라난 것이기에 "더 아무러한 것을 추구할" 사상적 동력을 갖고 있지 않다고 비판했다.[13] 그는 '파괴' 이후의 '건설'의 예술로 러시아의 산업파 미술, 곧 구성주의에 주목했다. 혁명 러시아에서 "순수미술을 부정하고 (…) 미술의 공리를 목적으로 삼고 산업파 미술 운동이 시작된 것"은 그에게 "프롤레타리아 예술의 이상인 미술"로 보였다.[14]

김복진의 구상은 현실에서 구체화됐다. 카프 내부에는 미술가들에게 화실에서 나와 프롤레타리아 혁명에 실질적으로 기여할 선전, 선동의 미술을 제작할 것을 촉구하는 세력이 득세하게 됐다.[15] 카프 예술가들은 "예술의 무기로부터 무기의 예술에!!"를 외치며 정치 투쟁에 뛰어들었다.[16] "아나키즘의 예술인 독일의 표현파"에서 "무산계급만이 가질 수 있는 별개의 미"를 찾자는 식의 주장[17]은 "묵과할 수 없는 인식 착오"로 치부됐다.[18] 예컨대 1920년대 후반까지만 해도 아나키즘과 표현파 미술에 몰두하던[19] 이상춘은 1930년 일본 유학을 마치고 귀국하자 마르크스주의자로 "전변하여" 회화 대신 포스터와 삽화, 무대 미술 제작에 주력하여 『카프 작가 7인집』 표지, 「질소비료공장」 삽화 등을 제작했다.[20]

1927년 이후 카프 미술가들의 활동은 삽화, 장정, 포스터 제작과 무대 미술에 집중됐다. 이들은 카프 기관지 『예술운동』과 『집단』을 비롯하여, 잡지 『연극운동』, 『영화부대』, 『조선지광』, 『별나라』, 『신소년』, 『비판』, 『대중공론』, 『시대공론』 등의 삽화, 장정(이갑기, 이상춘, 이주홍, 강호 등)을 도맡았을 뿐만 아니라, 카프 직속 극단이었던 '신건설'(이상춘, 추민, 강호 등)을 비롯하여 카프 산하, 혹은 그 영향 아래 있던 앵봉회, 아동극단, 이동식 소형극장(추민), 극단 메가폰(추민), 청복극장의 무대 미술도 제작했다. 최승희 무용연구소(정하보), 대구의 가두극장(이상춘), 개성의 대중극장, 함흥의 동북극장, 해주의 연극공장, 평양의 마치극장과 명일극장, 신예술좌(이석진) 등 각 지역에서 진행된 진보적인 공연들의 무대 미술을 제작한 것도 이들이었다.[21]

22. 최열, 「사회주의문예운동과 김복진」, 『인물미술사학』, 제5호, 2009, 175.

그러나 1930년대 중반 이후 프롤레타리아 미술 운동은 급속히 쇠퇴했다. 일제 강점기 프롤레타리아 미술 운동의 최후 거점이었던 광고 미술사는 1938년 강호, 김일영, 추민 등이 체포, 투옥되면서 해체됐고, 이상춘(1937년), 김복진(1940년), 박진명(1941년)의 요절로 인해 운동은 동력을 상실했다. 식민지 전시 체제의 완벽한 통제 아래 좌파 미술 운동은 역사의 저편으로 사라져 1945년 해방을 기다려야 했다.[22]

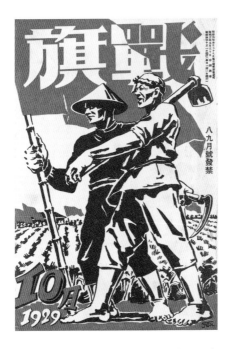

『센키(戦旗)』제 2권 제 10호, 표지: 오츠키 겐지(大月源二),
1929.10. 국립현대미술관 소장.

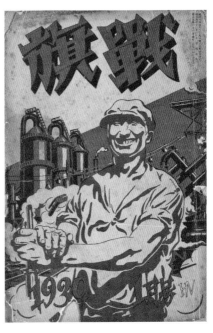

『센키(戦旗)』제 3권 제 1호, 표지: 야나세 마사무(柳瀬正夢),
1930.1. 국립현대미술관 소장.

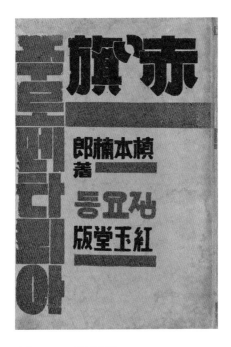

마키모토 구스로우(槙本楠郎),
『붉은 깃발(赤い旗)-프롤레타리아 동요집』, 1930.
국립현대미술관 소장.

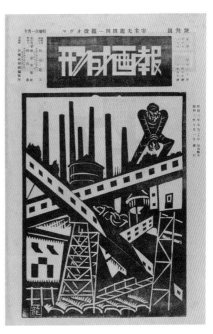

『형성화보(形成画報)』창간호,
표지: 오카다 다츠오(岡田龍夫), 1928.10., 47 × 31.5 ㎝.
마치다시립국제판화미술관(町田市立国際版画美術館) 소장.

오노 타다시게(小野忠重), 『삼대의 죽음(三代ノ死)』 표지,
1931, 종이에 목판화, 12.1 × 10.6 ㎝.
마치다시립국제판화미술관(町田市立国際版画美術館) 소장.

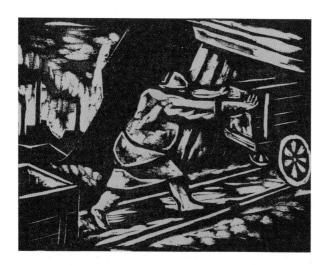

오노 타다시게(小野忠重), 『삼대의 죽음(三代ノ死)』 1,
1931, 종이에 목판화, 11.8 × 15.3 ㎝.
마치다시립국제판화미술관(町田市立国際版画美術館) 소장.

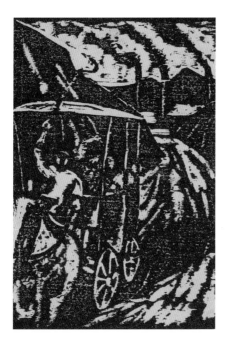

오노 타다시게(小野忠重),『삼대의 죽음(三代ノ死)』11,
1931, 종이에 목판화, 11.6 × 8.4 ㎝.
마치다시립국제판화미술관(町田市立国際版画美術館) 소장.

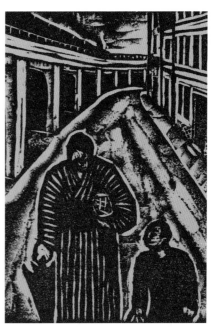

오노 타다시게(小野忠重),『삼대의 죽음(三代ノ死)』13,
1931, 종이에 목판화, 12.4 × 9.9 ㎝.
마치다시립국제판화미술관(町田市立国際版画美術館) 소장.

오노 타다시게(小野忠重),『삼대의 죽음(三代ノ死)』24,
1931, 종이에 목판화, 12 × 7.8 ㎝.
마치다시립국제판화미술관(町田市立国際版画美術館) 소장.

오노 타다시게(小野忠重),『삼대의 죽음(三代ノ死)』30,
1931, 종이에 목판화, 12.3 × 9.8 ㎝.
마치다시립국제판화미술관(町田市立国際版画美術館) 소장.

오노 타다시게(小野忠重),『삼대의 죽음(三代ノ死)』37,
1931, 종이에 목판화, 12.5 × 15.8 ㎝.
마치다시립국제판화미술관(町田市立国際版画美術館) 소장.

오노 타다시게(小野忠重),『삼대의 죽음(三代ノ死)』46,
1931, 종이에 목판화, 12.4 × 15.7 ㎝.
마치다시립국제판화미술관(町田市立国際版画美術館) 소장.

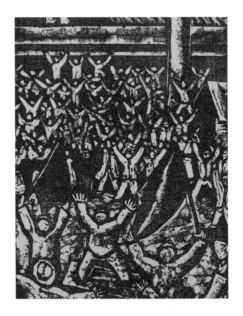

오노 타다시게(小野忠重),『삼대의 죽음(三代ノ死)』49,
1931, 종이에 목판화, 16 × 12.1 ㎝.
마치다시립국제판화미술관(町田市立国際版画美術館) 소장.

오노 타다시게(小野忠重), 〈막심 고리키의 「밤 주막」의 무대디자인(ゴルキイ「夜の宿」の舞台デザイン)〉,
1932, 종이에 목판화, 14.3 × 20.2 ㎝. 마치다시립국제판화미술관(町田市立国際版画美術館) 소장.

뤄칭전(羅清楨), 『칭전목각화(清楨木刻畫)』
제 3집, 1935, 종이에 목판화, 16.6 × 13.1 ㎝.
마치다시립국제판화미술관(町田市立国際版画美術館) 소장.

뤄칭전(羅清楨), 〈세 명의 농부(三農婦)〉
(『칭전목각화(清楨木刻畫)』 제 3집 중에서),
1935, 종이에 목판화, 16.6 × 13.1 ㎝.
마치다시립국제판화미술관(町田市立国際版画美術館) 소장.

뤄칭전(羅清楨), 〈가로등 아래에서(在路燈之下)〉
(『칭전목각화(清楨木刻畫)』 제 3집 중에서),
1935, 종이에 목판화, 12.2 × 10.9 ㎝.
마치다시립국제판화미술관(町田市立国際版画美術館) 소장.

리화(李樺) 편저, 『현대판화(現代版畵)』 제 14집,
현대판화회(現代版畵會), 1935.12., 종이에 목판화,
27.4 × 23.7 ㎝. 마치다시립국제판화미술관(町田市立国際版画美術館) 소장.

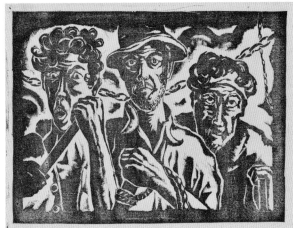

리화(李樺) 편저, 『현대판화(現代版畵)』 제 15집,
현대판화회(現代版畵會), 1936.1., 종이에 목판화,
28.8 × 24.6 ㎝. 마치다시립국제판화미술관(町田市立国際版画美術館) 소장.

『신소년(新少年)』제 7권 12월호, 표지: 이주홍,
신소년사, 1929.12. 이주홍문학관 소장.

『신소년(新少年)』제 8권 제 2호, 표지: 이주홍,
신소년사, 1930.2. 이주홍문학관 소장.

『신소년(新少年)』제 8권 제 3호, 표지: 이주홍,
신소년사, 1930.3. 이주홍문학관 소장.

『신소년(新少年)』제 8권 제 8호, 표지: 이주홍,
신소년사, 1930.8. 이주홍문학관 소장.

『신소년(新少年)』 제 8권 10·11월호,
신소년사, 1930.11. 이주홍문학관 소장.

『신소년(新少年)』 제 9권 제 3호, 표지: 강호,
신소년사, 1931.3. 이주홍문학관 소장.

『신소년(新少年)』 제 10권 제 4호, 표지: 이주홍,
신소년사, 1932.4. 이주홍문학관 소장.

『신소년(新少年)』 제 10권 제 9호,
신소년사, 1932.9. 이주홍문학관 소장.

『신소년(新少年)』제 11권 제 3호, 표지: 이주홍,
신소년사, 1933.3. 이주홍문학관 소장.

『신소년(新少年)』제 11권 제 5호,
신소년사, 1933.5. 이주홍문학관 소장.

『신소년(新少年)』제 11권 제 7호, 표지: 이주홍,
신소년사, 1933.7. 이주홍문학관 소장.

『신소년(新少年)』제 11권 제 8호, 표지: 이주홍,
신소년사, 1933.8. 이주홍문학관 소장.

『별나라』제 5권 제 9호, 표지: 정하보,
별나라사, 1930.10. 이주홍문학관 소장.

『별나라』제 8권 제 10호, 표지: 이주홍,
별나라사, 1933.12. 이주홍문학관 소장.

『별나라』제 9권 제 4호, 표지: 이주홍,
별나라사, 1934.9. 이주홍문학관 소장.

『별나라』제 10권 제 1호, 표지: 이주홍,
별나라사, 1935.2. 이주홍문학관 소장.

『대중(大衆)』 창간임시호,
대중과학연구사, 1933.4. 근대서지연구소 소장.

『비판(批判)』 제 6권 제 8호, 표지: 이주홍,
비판사, 1938.8. 이주홍문학관 소장.

『비판(批判)』 제 6권 제 10호, 표지: 이주홍,
비판사, 1938.10. 이주홍문학관 소장.

『동광(東光)』 신년특대호, 표지: 안석주,
동광사, 1932.1. 서강대학교 로욜라도서관 소장.

『동광(東光)』 11월호,
동광사, 1932.11. 서강대학교 로욜라도서관 소장.

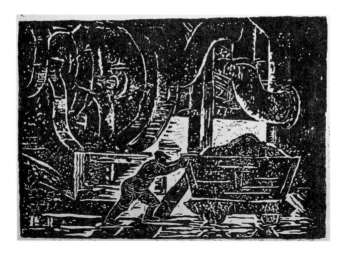

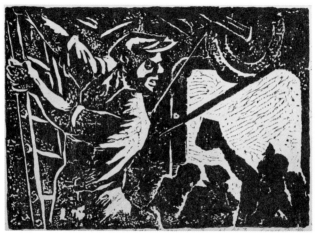

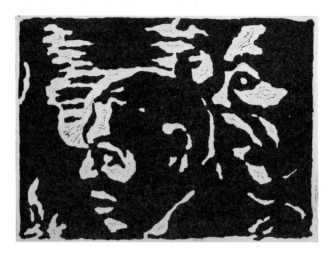

정하수, 〈이상춘, 「질소비료공장」 삽화 재현〉, 2019, 종이에 목판화,
각 60 × 79 ㎝. 작가 소장.

정하수, 〈『연극운동』수록 「조선의 신극운동」 삽화 재현〉, 2019, 종이에 고무판화,
각 45 × 40 ㎝. 작가 소장.

『조선농민(朝鮮農民)』 제3권 제8호, 표지: 안석주,
조선농민사, 1927.8. 홍선웅 소장.

이광수, 주요한, 김동환, 『시가집(詩歌集)』, 표지: 안석주,
삼천리사, 1929. 국립현대미술관 미술연구센터 소장.

『양정(養正)』 제7호, 표지: 이병규,
양정고등보통학교, 1930. 홍선웅 소장.

『양정(養正)』 제8호, 표지: 이병규,
양정고등보통학교, 1931. 홍선웅 소장.

이정, 〈윤동주, 『하늘과 바람과 별과 시』(정음사, 1948) 표지 판화 원본〉,
1948, 종이에 목판화, 18.3 × 24 ㎝. 개인 소장.

이정, 〈전신주가 있는 풍경1〉, 1947년경, 종이에 목판화,
13.3 × 14.5 ㎝. 개인 소장.

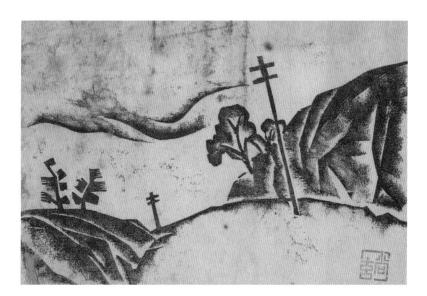

이정, 〈전신주가 있는 풍경2〉, 1947년경, 종이에 목판화,
11 × 16 ㎝. 개인 소장.

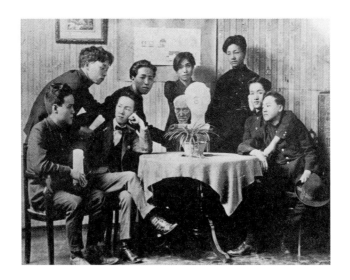

토월회 창립 당시 회원들 사진, 1922.
국립현대미술관 미술연구센터 제공.

『문예운동(文藝運動)』 창간호, 표지: 김복진,
백열사, 1926.2. 아단문고 제공.

『연극운동(演劇運動)』 제 1권 제 2호,
연극운동사, 1932.7. 아단문고 제공.

『막(幕)』 제 1집,
동경학생예술좌, 1936.12. 아단문고 제공.

『막(幕)』 제 2집,
동경학생예술좌, 1938.3. 근대서지연구소 소장.

『막(幕)』 제 3집,
동경학생예술좌, 1939.6. 아단문고 제공.

진공관 라디오, 일제 강점기,
22.5 × 50 × 22.7 ㎝. 부산박물관 소장.

일본축음기상회 연주자들 사진(송만갑, 박춘재, 조모란, 김연옥),
1913. 한상언영화연구소 소장.

이종명 저, 김유영 감독, 『영화소설 류랑(流浪)』, 표지: 임화,
박문서관, 1928. 한상언영화연구소 소장.

「조선극장 선전지-부평초(浮萍草)」,
조선극장, 1928. 한상언영화연구소 소장.

「조선극장 선전지-혼가(昏街)」,
조선극장, 1928. 한상언영화연구소 소장.

「단성위클리」 제 300호,
단성사, 1929. 한상언영화연구소 소장.

이규설 감독, 영화 「농중조」 전단,
조선키네마프로덕션, 1926. (사)아리랑연합회 소장.



문일 편저, 나운규 원작, 『영화소설 아리랑』1, 2,
박문서관, 1930. (사)아리랑연합회 소장.

김소동 감독, 「아리랑」 포스터, 남양영화사, 1957.
한국영상자료원 제공.

「최승희 신작무용공연회」 포스터,
1930년대. 근현대디자인박물관 소장.

「최승희 신작무용공연회」 포스터,
1930년대. 근현대디자인박물관 소장.

「폴리도르 실연의 밤-가극(ポリドル実演の夕-歌劇)」 포스터,
1930년대. 근현대디자인박물관 소장.

「김연실악극단 공연」 포스터,
1940년대. 근현대디자인박물관 소장.

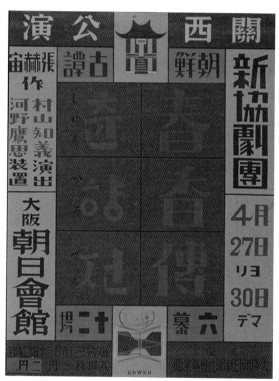

방한준 감독, 「성황당(城隍堂)」 포스터,
반도영화사, 1939. 한국영상자료원 제공.

신협극단 관서공연 「조선고전 춘향전(朝鮮古譚 春香傳)」 포스터,
신협극단, 1930년대.
호세이대학 오하라사회문제연구소
(法制大学大原社会問題研究所) 제공.

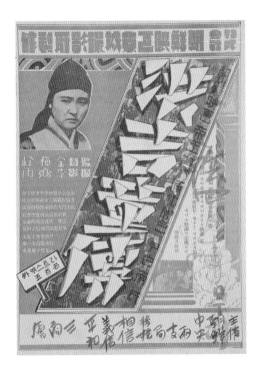 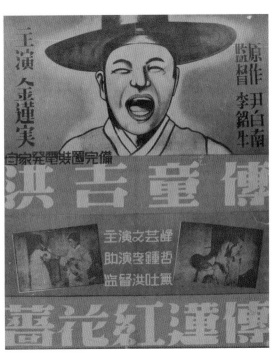

김소봉 감독, 「홍길동전」 포스터,
경성촬영소, 1934. 대한민국역사박물관 제공.

이명우 감독, 「홍길동전」(1935), 홍개용 감독,
「장화홍련전」(1936) 포스터, 1936. 부산박물관 소장.

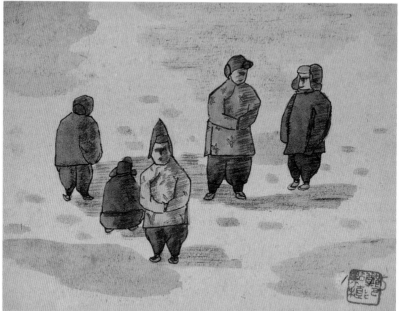

정점식, 〈하얼빈 풍경〉, 1945, 종이에 펜, 수채,
각 16.2 × 21.5 ㎝, 14 × 18.5 ㎝. 개인 소장.

정점식, 〈하얼빈 풍경〉, 1945, 종이에 펜, 수채,
각 13 × 15 ㎝, 12.5 × 19.5 ㎝. 개인 소장.

변월룡, 〈칼리니노(Kalinino)〉, 1969, 종이에 에칭,
50.8 × 84.2 ㎝. 개인 소장.

변월룡, 〈유즈노사할린스크(Yuzhno-Sakhalinsk)〉, 1967, 종이에 에칭,
32 × 49.5 ㎝. 개인 소장.

변월룡, 〈저녁의 나홋카 만〉, 1968, 캔버스에 유채,
100.5 × 79.5 ㎝. 개인 소장.

변월룡, 〈가족〉, 1986, 캔버스에 유채,
68 × 134 ㎝. 개인 소장.

박영직, 〈무제〉, 연도 미상, 합판에 유채,
24.5 × 19.5 ㎝. 국립현대미술관 소장.

박영직, 〈부인상〉, 1950년대, 캔버스에 유채,
39.4 × 28.7 ㎝. 국립현대미술관 소장.

임용련, 〈십자가〉, 1929, 종이에 연필,
37 × 35 ㎝. 개인 소장.

임용련, 〈에르블레 풍경〉, 1930, 하드보드에 유채,
24.2 × 33 ㎝. 국립현대미술관 소장.

배운성, 〈모자를 쓴 자화상〉, 1930년대, 캔버스에 유채,
54 × 45 ㎝. 전창곤 컬렉션.

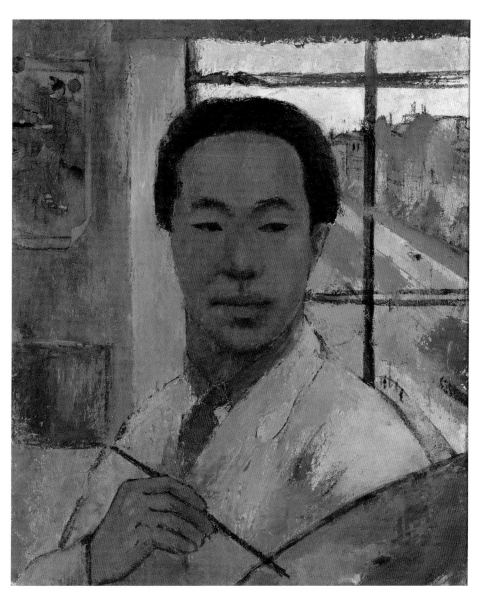

배운성, 〈자화상〉, 1930년대, 캔버스에 유채,
60.5 × 51 ㎝. 전창곤 컬렉션.

4. 조선의 마음

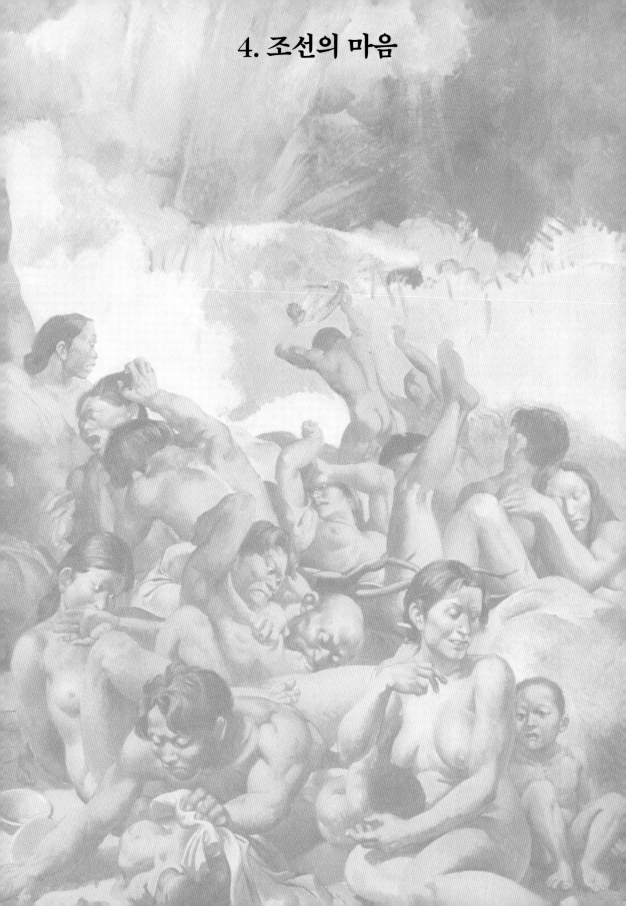

'조선다운' 그림의 궤적

김현숙 (KISO미술연구소장)*

조선 향토색의 도플갱어들

거울 앞에 선 이유가 무어냐고 묻는다면 나를 살피기 위해서라고 대답하지.
왜 살피느냐고 묻는다면, 그가 말했지. 요즈음 네가 좀 수척해졌어. 거울 속의
나는 "나는 너야. 그뿐이야. 그러나 네 볼이 좀 통통해진다면 더 사랑할 수 있을
거야." 그가 내게 말했다. "어제도 그제도 너의 볼은 마치 사과같이 상큼했었어.
너의 머리카락에서는 상쾌한 향이 났고 너의 눈은 반짝였었지." 그러자 거울
속의 나는 초췌해져서 불안한 듯 나를 바라봤어. 슬픈 눈이었지.

인간은 자신이 누구인지, 혹은 어떤 사람이 될 것인지를 스스로에게 묻고
답을 찾기 위해 고군분투하는 과정을 거치면서 독립된 개체이자 성인으로
성장하게 된다. 정체성 확인이란 거울 앞에서 자신의 모습을 꼼꼼하게 확인하는
방식이라기보다 질문하고, 새로운 것에 도전하여 실패와 성공을 경험하고,
깨닫고 확인하는 과정 속에서 자신의 목소리를 갖게 됨을 의미한다. 타자에
의해 종결점이 정해지거나 하나의 트랙만 제시될 경우 정체성 확보란 애초부터
불가능하므로 과거로 회귀하여 정체되기를 택하게 된다. 20세기 초 한국인들이
겪었던 정체성 혼란은 후자의 문제적 상황에 의해 초래된 것이다. 식민지
지배국인 일본에 의해 현재 시점이 아니라 과거 시제로 말해지는 나. '우리'라는
집단이 부정되고 있음에도 '우리'라는 집단의 옷만 주어진 상황. 존재하는 것도
아니고 존재하지 않는 것도 아닌, 과거에 그러했다고 말해지는 우리.

일본은 조선에 관한 정보와 지식을 대량으로 치밀하게 확보한 후 자신들의
이익을 산출하는 방향에 맞추어 조선과 조선인의 정체성 담론을 주도하였다.
이른바 '만들어진 정체성'이 제시되고 주입되는 작업이 진행된 것인데,
'조선다움'은 '조선 향토색'이라는 명패를 단 도플갱어들로 이미지화되어 갔다.
물동이를 인 아낙네, 흰옷을 입고 담뱃대를 든 긴 수염의 노인, 쓰러져가는
초가집과 구부정한 농부, 빈 들판에서 방황하는 헐벗고 배고픈 누이, 아이를
업은 소녀, 빨래하는 아낙네들, 절구질하는 여인, 지게꾼 등 빈곤하고 무지하며
순박한 모습의 도플갱어들이 거울 앞을 느리게 배회하고 있었다. 저 멀리

*
홍익대학교 미술사학과에서
「한국근대미술에서의 동양주의
연구」 논문으로 박사 학위를
받았다. 한국 근대기 미술을
중심으로 한 연구, 집필과
전람회 기획을 병행하고 있다.
《한국미술100년전(1부)》(과천:
국립현대미술관, 2006),
《東亞細亞繪畵の近代-
油畵の誕生とその展開》(日本,
靜岡県立美術館 외 순회전시,
1999),《東京, ソウル, 台北, 長春-
官展にみる近代美術》(日本,
福岡アジア美術館
외 순회전시, 2014),
《日韓近代美術家のまなざし-
朝鮮で描く》(日本, 神奈川
立近代美術館 외 순회전시, 2015)
등 한국과 일본의 근대미술전람회
객원큐레이터 및 감수를 한 바
있다. 한국근현대미술사학회
회장, 미술사학연구회 회장,
덕성여자대학교 인문과학연구소
연구교수, 성균관대학교 겸임교수,
福岡アジア美術館과 로스엔젤레스
카운티 미술관(Los Angeles County
Museum of Art)에서 객원연구원을
역임했으며(2014), '정관 김복진
미술이론상'을 수상했다(2010).
현재 KISO(기소, 綺疏)미술연구소
소장이다.

1. 변영로, 『조선의 마음』(平文館, 1924).

'대경성(大京城)'이라는 활자가 찍힌 깃발이 펄럭이고 있지만 그건 '표본실의 청개구리'처럼 냉랭하고 잔혹한 먼 나라의 이야기일 뿐이다.

문명과 야만의 구도하에 조선의 위치는 야만의 영역에 배치되었으면서도 조선인들의 지갑이 열리도록 하기 위해서 새로운 문명인 근대를 맛보고 욕망하도록 조장되기도 하였다. 물론 욕망한다고 해서 그 괴리가 좁혀진다고 보장된 것은 아니지만. 근대의 상품 중에서 매출에 가장 성공을 이룬 사례는 '味の素'라고 쓰고 '아지노모토'라 읽으며 훗날 '미원'이 된 조미료다. '문명의 맛'이라는 선전 문구 아래 전 조선인의 입맛을 '문명화'로 길들여 종국에는 식민국의 한 기업의 지갑을 두툼하게 했던 아지노모토. 총과 칼 없이 오로지 자본과 문명의 이미지 선전만으로 식탁을 점령하고 명분이 없으면 한 걸음도 움직이지 않던 도도한 조선인의 의식마저 접수하기에 이른 것이다. 20세기 전반의 조선은 조선어와 일본어만이 아니라 영어와 중국어도 뒤섞인 다중 언어의 공간으로 문화적 혼종과 변종이 번식하고 있었다. 그러나 '조선다움'의 도플갱어들의 보폭은 여전히 옛날 그 시절의 문턱 안쪽에 머물도록 프로그래밍이 되어 주로 일본인 미술가들과 조선인 관변 작가들에게 호출되었다.

이런 상황에서 시인 변영로(卞榮魯, 1898-1961)가 자신의 시집 『조선의 마음』의 서시에서 서럽게 토로했듯이, "조선의 마음을 어디 가서 찾을까?"[1] 도플갱어들이 그 유리 막의 경계 밖으로 나오는 순간 그들의 존재는 사라져 버릴 것인지… 조선의 본질은 존재하는지…. 매우 난감하면서도 규정되어야 할 다급한 사안이 시대의 과제로 남겨졌다.

시대정신의 각성

조선의 마음을 "설운 마음!"이라 울먹인 변영로는 불과 4~5년 전만 해도 형 변영태와 함께 3.1 만세 운동 「독립선언서」를 영문으로 번역하고 밤새 타이핑을 해서 외국인 선교사를 통해 해외로 발송한 바 있고, 보수적이고 누습에 빠진 무기력한 조선의 동양화가들을 향해서 「동양화론」이라는 쓴소리로 타임스피리트, 즉 시대정신을 요구했다.

2. 변영로, 「동양화론」, 『동아일보』,
1920. 7. 7.

3. 이여성, 「조선복식고」, 『신동아』,
1935.

현금(現今) 불란서 파리 싸롱 회화전람회 벽의 현화(懸畵)를 보라! 모든 그림이
모두 다 화가 자신의 표현이 아님이 없다. 분방한 상상력과 선인의 방식을
무시한 대담한 표현력과 독창력의 결정(다소 결점은 있지마는)이 아님이
하나도 없다. 그리고 또 그네들의 화제(畵題)는 모두 다 우리가 일일(日日)
이문(耳聞) 목도(目睹)하는 현실계에서 취한다. 그러므로 그네들의 그림에는
비참한 전쟁화도 있고 병신, 걸식, 추업부(醜業婦), 격투, 취한, 광견 등의
활화가 많은데 우리의 화가 등은 어떠한 그림을 그렸는가?[2]

지금, 여기에 대한 각성을 촉구했던 변영로는 몇 년 지나지 않아 조선의 마음을
찾을 길 없는 설운 마음을 드러내고 말았지만, 그로부터 10여 년의 시간이 지난
후 민족주의자 언론인 이여성(李如星, 1901-?)이 바통을 이어 "조선의 예술가는
마른 체구와 푸른 안색과 풀죽은 거동과 졸리는 눈초리를 가지고 담배와
술과 여인과 불규칙과 무절제에 빠져 있다"는 비판과 함께 "정력주의적인
성실, 근면한 노력과 진지 고매한 태도"로 "현실 조선을 과학적으로 파악하는
예술가가 되자"고 역설했다.[3] 이여성은 「조선복식고」를 신문지상에 연재하며
사라져 가는 조선의 복식 자료를 고증 복원하고, 이를 바탕으로 1930년대
중반경부터 〈청해진대사 장보고〉, 〈유신(庾信)참마〉, 〈대동여지도 작자
고산자〉, 〈악조(樂祖) 박연선생〉, 〈격구(擊毬)〉 등 대형 역사인물화를 제작했다.
현존하는 작품으로는 마사박물관 소장 〈격구〉가 유일하다. 한편 조선총독부에
의해 왜곡된 조선 현실의 진상을 파악하기 위해 『숫자조선연구』를
출간하는 등 이여성의 조선 찾기의 길은 구체적인 일상 속에서 참을 구했던
실사구시(實事求是)의 정신과 만난다. 추사 김정희(金正喜, 1786-1856)를
포함한 조선의 실학자들이 청나라의 고증학을 수용했듯, 이여성은 서양의
입체적 묘사법과 원근법을 수용하여 주관적 판단과 감정에 치우쳐 현실을
왜곡하거나 유기하는 경향을 경계하고자 하였다.

'조선 향토색'이란 명패를 찬 실체 없는 이미지 복제가 유행하던 시기에
이여성의 실증주의적 현실주의는 상당히 이례적이고 혁신적이었다. 이여성의
예술관에 동조한 화가는 그의 동생 이쾌대(李快大, 1913~1965)였다. 이쾌대는
대상에 대한 정확한 파악과 묘사를 시도한 후 감정적 고양을 도모하는 구성
및 표현으로 주제 효과를 높이는 낭만주의적 사실주의 길을 택했다. 특히
보티첼리, 미켈란젤로, 라파엘로 등 르네상스기 고전미술가들과 들라크루아,
제리코 등 낭만주 대가들의 작품을 연구하되 한국인의 신체 비례와 얼굴
생김새로 탄탄하게 구축하고 알레고리적 도상과 역사적 서사성을 가미한 인물
군상의 신경지를 개척했다. 그의 대표작인 〈군상〉 연작은 당대 한국 사회의

리얼리티, 역사의식, 미래적 비전을 담은 집단 인물화로 민중이 주체가 되는
역사 창출의 신념을 고양시켰다.

품격과 아취의 경지

이여성의 미술론이 고증과 실증에 기초를 둔 현실성에 무게를 두었다면,
김용준(金瑢俊, 1904-1967)은 수묵화의 함축적이고 사의적인 형식과 고매한
품격의 경지를 계승하고자 했다. 시서화일체 사상(詩書畵一體思想)이 부정된
근대 이후의 미술 전개에 역류하여 서(書)의 예술성을 재인식하고 일획의
필묵법이나 유려한 선묘법에서 서구 현대미술을 능가하는 경지를 재발견한
것이다. 서양의 사실주의나 표현주의 미술에 비해 동양화의 표현 체계와 방식이
시대에 뒤떨어져 있다는 당대의 인식에 동조하지 않고, 오히려 형사(形似)와
사의(寫意)의 공존으로 보다 높은 미적 현실적 성취가 가능하다고 본 김용준의
예술론은 사의보다 형사를 강조하여 서양화법을 수용하고자 했던 이여성과
대립적인 위치에 있다. 형사의 전통으로도 서양의 사실주의에 육박하는
현실감을 획득할 수 있으므로 구태여 서구의 화법을 절충할 필요가 없으며,
형사와 사의를 통합적으로 추구함으로써 서양화보다 더 높은 동양 특유의
경지에 이를 수 있다는 주장이다.

사의와 형사를 분리하여 대립시키지 않고 일체화하여 작업으로 풀어 가는
방식은 김용준이 창안한 신경지라기보다 동양의 문인화 및 수묵화 전통을
계승한 것으로 보아야 한다. '흉중구학(胸中丘壑)'이라 해서 마음속에 속세를
떠난 이상적 산수가 있어 산수를 그리면 자연스럽게 심중의 상이 드러나게
된다는 의미이지만, 그렇다고 이상산수가 현실을 벗어난 초현실이나 추상은
아닌 것이고 실재 산수의 형상을 완전히 떠나 있는 것도 아니다. 있기도 하고
없기도 한 그 포괄적인 경지 어느 즈음에 동양적 심상의 독특한 경계가 있음에
유념하는 것이겠다.

김환기(金煥基, 1913-1974)의 추상화 및 1950년대 도자기 그림에서도 전통
계승이라는 명제는 매우 중요하게 작동했다. 백자, 특히 달항아리의 형상은
자연물로 승화되어 지상의 영리적 관계를 초월한 '무심한 비어 있음'의 상징적
존재가 되었다. 자본이 지배하는 현대사회의 가치관을 동양적 초월로 대응하는
정신세계는 이여성이나 이쾌대가 주장했던 현실성을 빗겨나 동양성 담론의
핵심인 자연, 초월, 무심의 가치를 옹호한다.

이처럼 일제 식민기를 통과하면서 '조선적'인, '조선스러운' 그림을 추구하는 일련의 사상과 작품 경향들은 서로 대립하거나 보완하면서 한국의 전통과 한국인 미술가로서의 자의식을 고양시키는 도도한 흐름을 형성하였으며, 민족미술의 토대를 이루는 동시에 인류 보편의 가치와 미의식의 자산을 활성화하는 데 일조하였다고 평가된다.

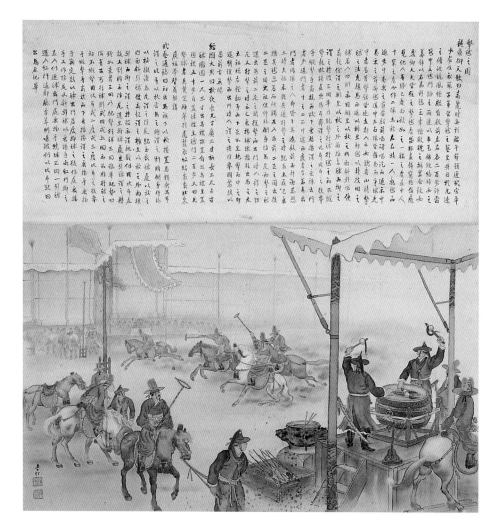

이여성, 〈격구도〉, 연도미상, 종이에 채색,
92 × 86 ㎝. 말박물관 소장.

『춘추』제 2권 제 8호, 표지: 이여성, 권두화: 이쾌대,
조선춘추사, 1941.9. 국립현대미술관 미술연구센터 소장.

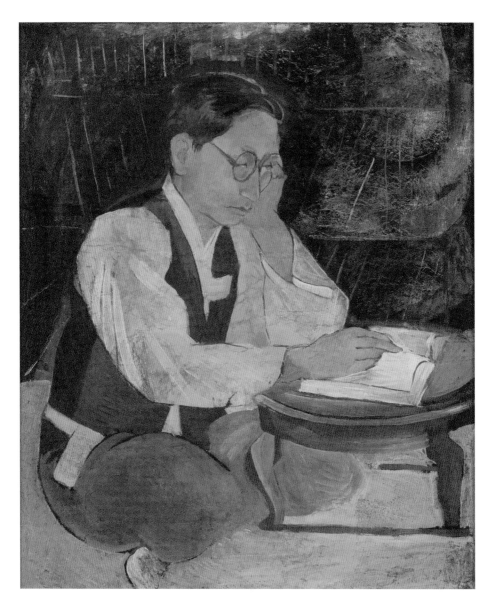

이쾌대, 〈이여성 초상〉, 1940년대, 캔버스에 유채,
90.8 × 72.8 ㎝. 개인 소장.

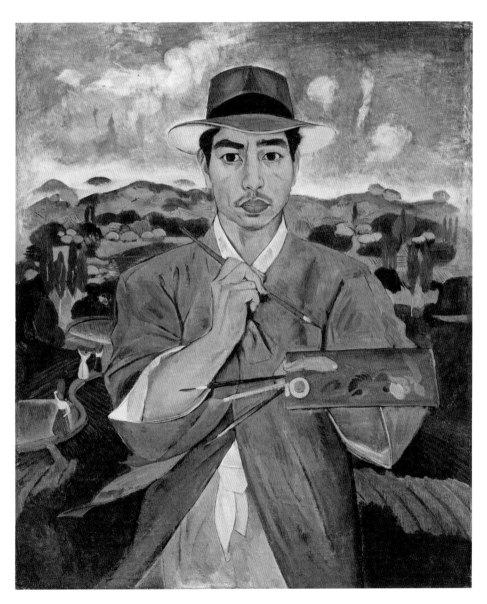

이쾌대, 〈푸른 두루마기를 입은 자화상〉, 1940년대 후반, 캔버스에 유채,
72 × 60 ㎝. 개인 소장.

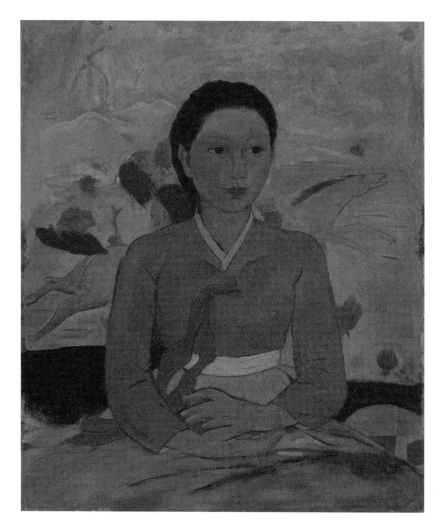

이쾌대, 〈부인도〉, 1943, 캔버스에 유채,
70 × 60 ㎝. 개인 소장.

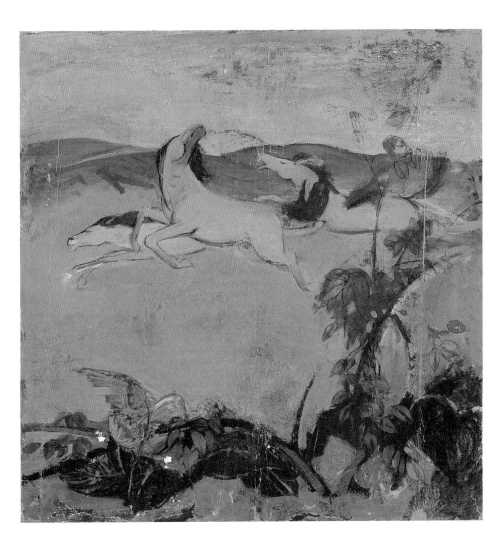

이쾌대, 〈말〉, 1943, 캔버스에 유채,
60.8 × 59.5 ㎝. 개인 소장.

김종찬, 〈연(蓮)〉, 1941, 캔버스에 유채,
33 × 46 ㎝. 국립현대미술관 소장.

최재덕, 〈한강의 포플라 나무〉, 1940년대, 캔버스에 유채,
46 × 66 ㎝. 개인 소장.

최재덕, 〈원두막〉, 1946, 캔버스에 유채,
20 × 78.5 ㎝. 개인 소장.

진환, 〈천도와 아이들〉, 1940년대, 마포에 크레용,
31 × 93.5 ㎝. 국립현대미술관 소장.

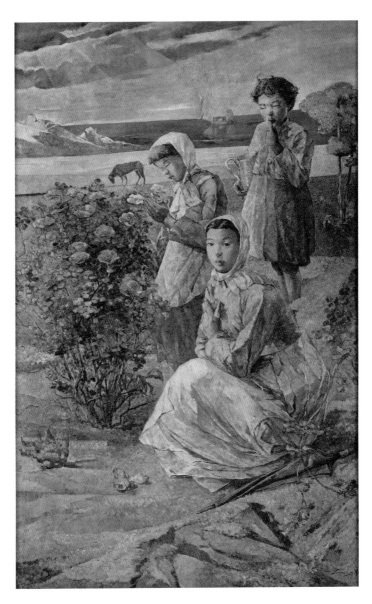

이인성, 〈해당화〉, 1944, 캔버스에 유채,
228.5 × 146 ㎝. 개인 소장.

김환기, 〈과일〉, 1954년경, 캔버스에 유채,
90 × 90 ㎝. 개인 소장.
ⓒ ㈜환기재단·환기미술관

김환기, 〈백자〉, 1950년대 후반, 캔버스에 유채,
100 × 80.6 ㎝. 개인 소장.
ⓒ ㈜ 환기재단 · 환기미술관

김환기, 〈항아리와 매화〉, 1958, 하드보드에 유채,
39.5 × 56 ㎝. 개인 소장.
ⓒ ㈜환기재단·환기미술관

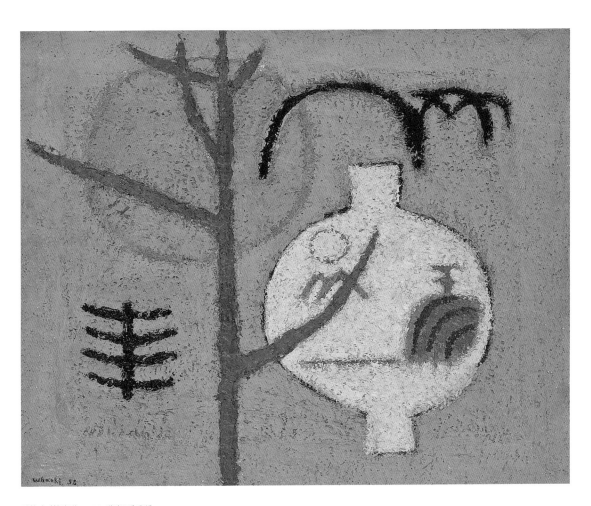

김환기, 〈항아리〉, 1958, 캔버스에 유채,
49 × 61 ㎝. 개인 소장.
ⓒ ㈜ 환기재단 · 환기미술관

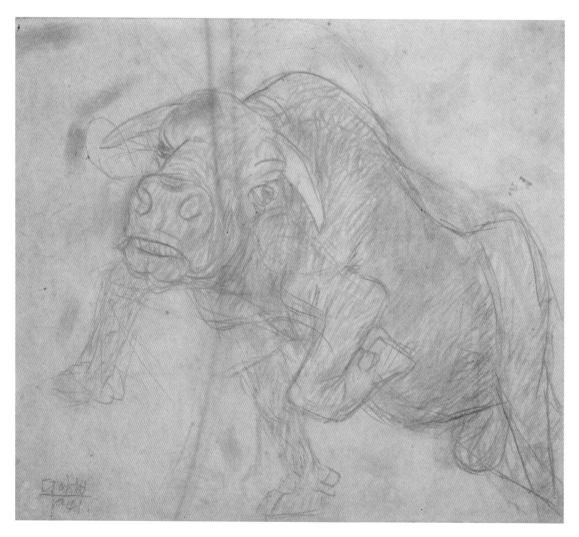

이중섭, 〈소묘〉, 1941, 종이에 연필,
23.3 × 26.6 ㎝. 개인 소장.

이중섭, 〈소년〉, 1944~1945, 종이에 연필,
26.4 × 18.5 ㎝. 국립현대미술관 소장.

이중섭, 〈세 사람〉, 1944~1945, 종이에 연필,
18.2 × 28 ㎝. 국립현대미술관 소장.

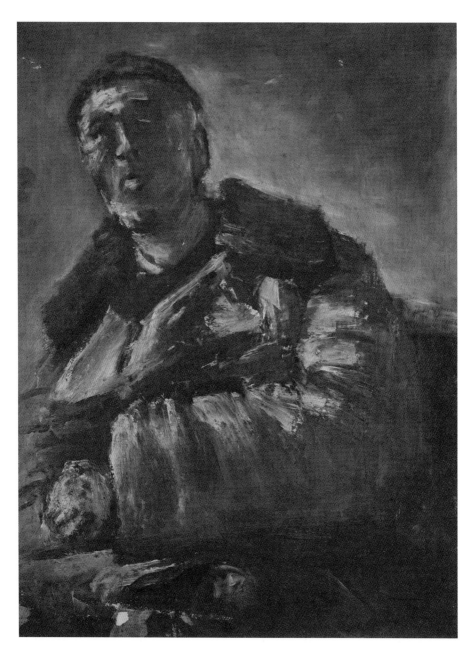

임군홍, 〈행려〉, 1940년대, 종이에 유채,
60 × 45.4 ㎝. 개인 소장.

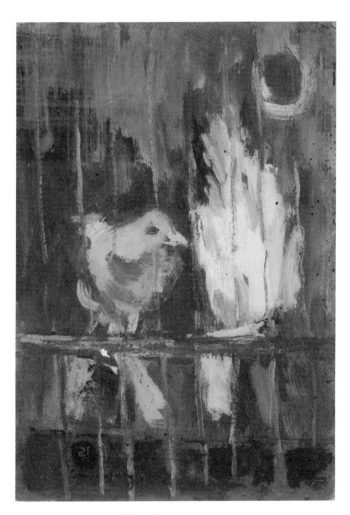

임군홍, 〈새장 속의 새〉, 1947, 종이에 유채,
21 × 13.5 ㎝. 개인 소장.

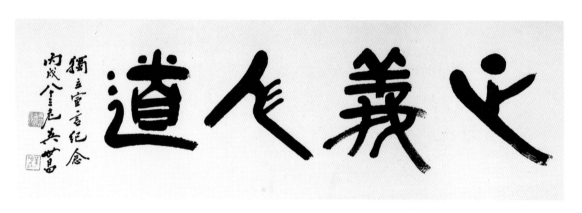

오세창, 〈정의인도(正義人道)〉, 1946, 종이에 수묵,
31 × 112 ㎝. 만해기념관 소장.

서세옥, 〈사람들〉, 1990년대, 종이에 수묵담채,
91 × 63 ㎝. 국립현대미술관 소장.

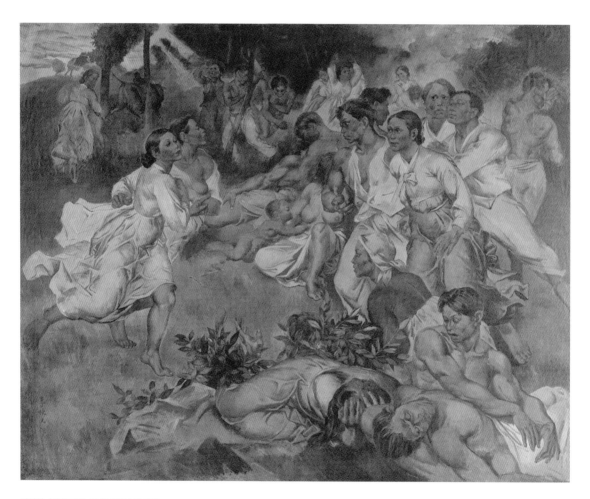

이쾌대, 〈해방고지〉, 1948, 캔버스에 유채,
181 × 222.5 ㎝. 개인 소장.

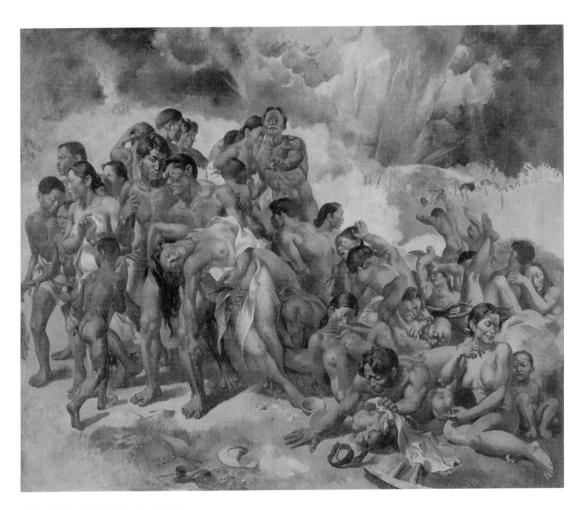

이쾌대, 〈군상Ⅳ〉, 1940년대 후반, 캔버스에 유채,
177 × 216 ㎝. 개인 소장.

김종영, 〈3.1독립선언기념탑 부분도〉, 1963, 종이에 수채,
53 × 37 ㎝. 김종영미술관 소장.

김종영, 〈3.1독립선언기념탑 부분상〉, 1963, 청동,
22 × 38 × 45 ㎝. 김종영미술관 소장.

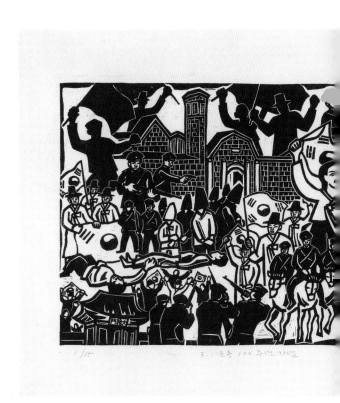

홍선웅, 〈삼일운동 백주년기념〉, 2019, 종이에 목판화,
68 × 187 ㎝. 작가 소장.

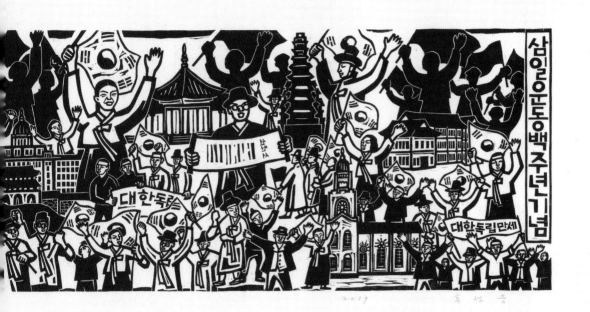

2부. 미술과 사회 1950-2019

한국미술과 사회 1950-2019: 만성적 역사 해석 증후군을 반대하며[1]

강수정 (국립현대미술관 전시1과 과장)

1

한국 사회와 현대미술의 상응(相應)관계를 '국립현대미술관 건립 50주년'을 계기로 살펴보고자 한다. 이를 위하여 사회적 삶 속에서 예술가와 작품들이 서로 순환하고 연결되는 서술이 되도록 하였다. 또 추상적인 시간의 연대기적인 흐름을 당시 창작된 예술 작품과 아카이브 등을 통해 시각화하고, 이를 문학, 연극, 혹은 커미션 작품들을 통해 상호 교차, 편집하거나 재해석하는 방식으로 다각화시켰다. 이러한 형식은 조셉 프랭크(Joseph Frank)가 언급한 "공간 형식(spatial form)" 방식으로, 최인훈(1936-2018)의 소설 『광장』(1961, 정향사)에서 차용한 것이다.[2] 최인훈의 '광장-밀실-바다'는 '사회'와 '개인', '이상향'의 관계를 은유하고 있다. 이는 문학을 벗어나 한국 사회라는 광장에서 예술가들이 권력을 비판하고, 새로운 양식을 통해 이상향을 찾고자 했던 노력과 작품들을 설명할 수 있는 본질에 대한 시선으로, 이번 전시 기획에 깊은 영감을 주었다. 이에 각 시대를 작은 광장들로 구성하고, 이 속에 주요 예술 작품들과 함께 삶을 보여줄 수 있는 민화(民話)나 생활 오브제들을 융합적으로 배치하였다. 이를 통해 '광장'과 '밀실'의 유기적 관계를 보여주며, '바다'로 항해했던 사람들의 폭발적인 사회의 열정과 좌절의 눈물을 함께 담아내고자 하였다. 그러므로 이 전시에는 만성적으로 늘 역사를 말할 때마다 등장하는 영웅들의 초상은 등장하지 않는다. 다만 예술가들의 기억과 감수성으로 소환된 그때의 오늘과 지금의 사람들을 되살리고자 한다.[3]

2

국립현대미술관은 1969년 공중(公衆)을 위한 공공미술관으로 건립된 후, 줄곧 한국 현대미술사의 발전과 함께했다. 이 때문에 미술관의 공간은 두 개의 광장으로

1. 이 글의 제목은 전시에 출품된 김소라와 김홍석 작가의 작품 〈만성역사해석증후군〉을 차용하였다.

2. 박미란, 「광장의 공간론」, 『한국언어문학』, 제53집, 2004. 586.

3. 한국 사회의 주요 분기점을 '한국 전쟁', '4.19 혁명과 5.16 군사 쿠데타', '유신과 5.18 광주 민주화 운동', '6월 민주화 운동과 '88 서울올림픽', '금융외환위기(IMF)와 밀레니엄 이후'로 구분하였다. 이를 토대로 미술사를 재맥락화하여 사회와 미술 문화의 조응관계를 살펴보았다.

상상되었고, 전시는 소장품을 중심으로 구성되었다. 첫 공간은 1950년 한국 전쟁을 시작으로 현재까지 한국미술사를 사회사의 흐름과 함께 보여준다. 이때 각 연대(年代)는 소설 『광장』에서 빌려 온 열쇠 말로 구성된 총 다섯 개의 소주제로 1, 2전시실, 중앙홀에서 전개된다. 동시에 이번 전시를 통해 새로 발굴된 작품들과 광고, 우표, 옹기, 도자기, 포스터, 건축 모형과 도면 등을 통해 당시 시대를 보다 풍부하게 이해할 수 있도록 하였다. 또 시기별 주요한 사건은 특별 코너로 묶어 이해를 풍부하게 하였다. 두 번째 공간은 원형 전시장으로 실제 '광장'을 구현한 것이다. 한국 역사에서 '광장'은 '백성', '민중', '시민'으로 불렸던 이름 없는 사람들이 사회 진보를 위해 모여 숭고한 희생을 치른 곳이다. 원형 전시장은 이들을 위한 '기억'과 '애도'를 위한 공간으로 열린다. 이때 작품들은 일종의 '헌화'를 위한 행위가 되고, 이 또한 관람객들의 '참여'로 완성될 예정이다.

3-1 검은, 해

'검은, 해'는 한국전쟁과 1950년대를 다루었고, 전쟁이 파괴한 일상의 편린(片鱗)들을 다룬 작품들로 세대와 공간을 초월하여 구성되었다. 왜냐하면 전쟁은 그 자체도 비극이지만, 이로 인한 분단(分斷)은 냉전 이데올로기로 침잠된 사회 속에서 한국 미술의 다양한 실험과 발전을 가로막은 주된 원인이었기 때문이다. 그래서 첫 번째 작품인 안정주의 〈열 번의 총성〉(2013)은 사회와 역사를 관통하는 '비극의 총알'이 발사되는 것으로 상상되었다. 총소리에 무용수들은 쓰러지지만, '되감기(rewind)'를 통해 다시 살아난다. 반복되는 삶과 죽음은 아직도 분단으로 인해 지속되는 현실 문제를 은유한다. 곧이어, 변월룡의 〈1953년 9월 판문점 휴전회담장〉(1954), 이철이의 〈학살〉(1951) 등 당시 증언으로 가치가 있는 작품들이 등장한다. 동시에 강요배의 〈동백꽃 지다〉 시리즈(1989-1991), 임흥순의 〈숭시〉(2011)는 분단의 결과이자, 한국 전쟁의 전조라고 할 수 있는 '제주 4.3 항쟁'을 다룬 작품이다. 또 김혜련과 김재홍은 회화적 감성으로 DMZ 풍경을 담아냈다. 이승택의 〈역사와 시간〉(1958)과 전선택의 〈환향〉(1981)은 실향민으로서 그리움을 형상화하였다. 한편 이재욱의 〈레드 라인〉(2018)은 빨간 레이저 선이 그어진 현재의 제주 풍경을 담아내며, 지금도 무의식 속에 존재하는 분단 이데올로기를 시각화하였다. 특별 코너에는 피난처와 전쟁 속 예술가의 삶을 담아냈다. 서민들의 애환을 담은 이중섭, 박수근의 그림들과 최초의 갤러리가 있었던 반도 호텔을 촬영한 한영수의 사진 등이 함께 선보인다.

3-2 한길[4]

'한길'은 광장에 이르기 위한 길을 의미한다. 1960년대는 전쟁 후 폐허를 재건하기 위한 노력이 미국의 원조 경제와 함께 진행되었다. 동시에 이승만 정권의 독재는 1960년 4.19 혁명으로 무너졌고, 혁명의 열정은 5.16 군사 쿠데타라는 시련으로 이어졌다. 이러한 사회 변동에 조응하며 미술, 문화에도 커다란 변화를 일으켰다.

먼저 전쟁 전후로 시도되었던 추상 미술을 정규와 유영국의 〈작품〉(1957), 김환기의 〈달 두 개〉(1961), 이규상의 〈구성〉(1959) 등에서 살펴볼 수 있다. 특히 박래현, 이응로는 한국화 부분에서 추상화를 시도하였다. 이 세대는 유럽, 북미의 추상 미술에 대해 수용하면서도, 일부 유가(儒家) 교육에 의한 전통 취향[5]이 공존하는 작품을 선보였다. 달 항아리나 청화매병에 영감을 받은 작품 창작도 함께 이루어졌는데, 이번 전시에 이들은 김환기의 작품들과 함께 선보인다. 앵포르멜 양식은 4.19 혁명 정신과 함께 기성세대를 비판하는 미술 양식 운동으로 촉발되었다. 당시 아카데미즘과 국전에 반(反)하여, 김종학, 윤명로 등 청년 작가들은 덕수궁 벽에 비정형 추상예술을 설치함으로써 시대정신에 조응하였다. 또 김종영의 〈전설〉(1958), 김영중의 〈기계주의와 인도주의〉(1964) 같은 철 조각과 한국화에서는 서세옥의 〈정오〉(1958-1959)나 송영방의 〈천주지골〉(1967) 같은 작품들도 이러한 흐름을 반영하였다. 4.19 혁명은 지성들의 사회적 담론을 통해 형성되었고, 『사상계』 등 시사 잡지를 통해 사회 여론을 이끌었다고 기록되어 있다. 반면 밤의 시위를 이끌었던 도시 빈민은 역사에서 소외되었다. 이번 전시에서 이원호 작가의 〈우아하게〉(2019)는 잊힌 도시 빈민의 이야기를 다루어 역사의 주체로 소환하고자 하였다.

5.16 군사 쿠데타로 성립된 정치 체제는 '반공'을 내세운 사회 통제와 경제 개발로 이루어졌다. 새마을 운동을 내세운 경제 발전의 성과와 1970년대 암울한 유신 시대의 모순된 사회 현상을 보였다. 실제 김형대의 〈환원 B〉(1961)가 국전 최고회의장상을

4. 사람이나 차가 많이 다니는 넓은 길. 한국은 1971년 여의도 광장(당시 5.16 광장)이 건립되기 전까지 주로 '길'이 사람들이 모이고 여론을 형성하는 광장의 역할을 하였다. 즉 '길'은 '광장'을 의미한다.

5. 이를 일종의 '취향'으로 교육에 의해 세습되는 인지체계와 문화코드의 측면에서 분석해 보았다. 사회학자 피에르 부르디외(Pierre Bourdieu)의 '아비투스(habitus)' 개념을 빌렸다. 이는 교육에 의해 긴 시간 동안 습득되거나 체화되는 일종의 성향 체계이므로, 당시 새로운 양식인 추상을 받아들이면서도 전통에 근거한 미감의 작품을 추구한 부분을 설명하는 것에 의미가 있다. 강수정, 「피에르 부르디외의 문화론 고찰- 오인과 하비트스 개념을 중심으로-」, 『예술학』, 한국예술학회, 2005, 206-207.

수상한 것은 앵포르멜이 주류 양식으로 공인됨을 알렸다.[6] 곧이어 1967년
《청년작가연립전》을 통해 기성세대를 비판하며, 새로운 양식의 전복을 주장하는
청년들의 시위가 시작되었다. 그리고 이들은 국립현대미술관의 건립을 촉구하였다.[7]
이들은 당시 시대의 변화를 흡수했고, 산업화된 사회를 표현하고 비판하기 시작했다.
정강자의 〈키스미〉(1967), 강국진의 〈시각의 즐거움(꾸밈)〉(1967) 등은 1960년대
소비사회의 한 단면인 패션과 산업용품이 '팝 아트'와 '콜라주/오브제 형식'으로
등장한 것이다.[8] 또 기성세대를 비판하는 〈한강변의 타살〉(1968) 등의 해프닝을
선보이며, 사회에 대한 발언을 펼쳐 나갔다. 또 김구림은 명동, 광화문, 이화여대
거리에서 '대중 생활예술로서의 패션쇼'를 연출하여 주목을 끌었다.[9] 동시에 최초의
실험 영화인 김구림의 〈1/24초의 의미〉(1969)와 다양한 퍼포먼스들을 선보였다.
이 흐름은 ST그룹으로 이어져 성능경, 이승택, 이건용으로 이어졌다. 하지만 이들의
작품 활동은 대중의 몰이해와 경직된 사회 상황으로 인해 짧은 기간 동안 행해진
산발적인 활동으로 묻혔다. 당대에도 『선데이 서울』이나 신문의 기사로 다루어졌을
뿐이었다. 그 이유는 사회적 관심과 이슈에 대한 적극적인 발언과 표현을 탄압했던
정치권력 때문이었다. 동백림 사건(1967)[10]이 바로 그 예다. 이 사건은 해외에 머물던
음악가 윤이상과 이응노가 간첩으로 체포되어 수감된 일이다. 국제 예술가들은 한국
정부에 예술 탄압을 중지하라고 대대적으로 구명 운동을 펼쳤다. 이번 전시에서는
고난 속에서도 창작의 의지를 꺾을 수 없었던 두 예술가의 옥중 작품이 특별 코너로
선보인다. 윤이상의 〈이마주(영상)〉(1968) 악보와 영감을 준 〈사신도〉(연도미상),[11]
이응노의 〈사람〉(1967-1968), 〈구성〉(1968)이 나란히 선보인다. 덧붙여
박찬경의 〈비행〉(2005)과 임형진 연출의 다큐멘터리 연극을 재구성한 〈윤이상-
콜로이드:28538〉(2019)를 함께 전시하여 시간과 공간, 매체를 초월한 예술가들의
연대를 보여주고자 한다.[12]

6. 김미경, 「한국현대미술에 대한 또 하나의
시각을 찾아서- 1960~70년대 아방가르드의
의미와 실험미술의 위치」, 『한국현대미술
사조론 자료집 1』, 홍익대학교, 43.

7. 이 가두시위는 "1. 경복궁 미술관을
개보수해 국전이 끝난 후 현대미술관으로
발족시킨다. 2. 경복궁 미술관의 상설전시
및 현대미술관 겸용" 등 현대미술관 건립에
대한 요구를 담고 있었다. 이 시위가 있은
2년 뒤, 1969년 10월 20일 국립현대미술관이
경복궁에서 개관되었다.

8. 김미경, 「한국: 1960년대 후반 그룹운동의
의미 -《한국청년작가연립전》에 대한 소고-」,
『전환과 역동의 시대』, 국립현대미술관,
2001, 168 참조.

9. 「길거리로 나온 패션쇼」, 『주간조선』,
1970. 12. 6일 자

10. '동백림'은 '동베를린'을 뜻한다.
중앙정보부는 1967년 7월 문화예술계의
윤이상, 이응로를 비롯한 194명의 교수,
예술인, 의사, 공무원 들이 당시 동독의
수도인 동베를린에 있는 북한대사관과
왕래하며 간첩 활동을 해 왔다고 발표하고,
이들을 강제 송환하였다. 하지만 이들은 재판
결과 무죄로 석방되었다. 이 조작된 사건으로
부정선거 규탄 시위는 냉각되었고, 한국은
인권 후진국으로 추락하게 되었다.

11. '사신도'는 청룡, 백호, 현무, 주작을
뜻한다. 고구려 강서고분 벽화를 그린
복제품으로 1950년대 제작된 것으로
추정된다. 이번에는 백호와 주작이 선보인다.

12. 이 글에서는 연대순으로 실험미술과
동백림 사건을 1960년대 '한길'에서
서술하였다. 그러나 전시장에서는 청년들의
실험 정신과 열정을 시각 이미지로 강조하기
위하여, '시린 불꽃' 영역과 어우러지는
방식으로 선보인다.

3-3 회색 동굴

1970년대 전후로 진행된 '한강변의 기적'은 사회 문화적 측면에서는 다양한 변화를
일으켰다. 대규모 아파트 건립으로 마당과 함께 옹기가 사라졌고, 아파트형 거실을
위한 텔레비전, 냉장고 등 산업 디자인이 발전하기 시작하였다. 김한용의 광고 사진과
새마을 운동을 기념하기 위해 이근문이 디자인한 〈새마을 운동 특별 우표〉(1976),
여의도 광장 건축 모형과 구로공단 이미지처럼 디자인, 공예, 건축이 융합되어,
당시 상황을 보여줄 수 있도록 중층 발코니 구조가 설치된다. 또 당시의 미적
취향을 장화진의 〈모던 테이스트(구석에서)〉를 통해 그려 본다. 그러나 이 시대는
유신 체제[13]로 인해 거대한 '밀실'이 공고화된 모순적인 시기이기도 하였다. 노동자
전태일의 분신 항거[14]는 화려한 경제 발전 속에 숨겨져 있던 노동 착취가 수면화되었던
비극이었다. 실험 미술과 전위를 지향하던 미술 활동도 통기타와 청년 문화와 함께
탄압받으며 흩어졌다. '제 4집단'[15]의 연극 〈마지막 소리〉는 마지막 문화적 저항의
지표를 남기고, 해체되었다. 광장은 얼어붙었다.

이때 단색화가 등장하였다. 이들은 현실로부터 격리되어, 은둔처에서 자연의
순리를 탐닉하고, 그 속에서 스스로를 재발견하고자 하였다. 또 자연의 본질적인
'물성'에 대한 탐구에 몰입하였다.[16] 단색화는 '그리기의 반복'과 '평면에 대한
자각', '지지체와 일루전의 일체화', '패턴의 전개와 표면의 물성화', '질료의 무화와
평면의 회복', '침윤의 방법과 공간의 자각' 등의 방법으로 탈자아를 통해 비물질화된
정신세계를 추구하였다.[17] 박서보의 〈묘법〉 시리즈(1981)와 하종현, 윤형근 등은
노장사상(老莊思想)에 입각한 미학적 성취를 위한 작품들이 창작되었다. 이들의
활동의 기저에는 일본에서 활동했던 곽인식을 비롯하여, 곽덕준, 이우환과의
관계도 주요했다.[18] 이들의 관계는 특별 코너를 통해 구성되었다. 한편 1970년대
말, 민전(民展)을 중심으로 김홍주의 〈문〉(1978), 이석주의 〈일상〉(1985)처럼

13. 박정희 정권은 1972년 10월 17일
'비상계엄령'을 선포하고, 국회 해산과
정당 및 정치 활동 금지, 헌법의
일부 효력을 금지하는 '대통령 특별
선언'을 발표하는 한편, 12월 27일에는
'유신헌법'을 공포하였다. '유신헌법'은
입법부의 국정감사권을 박탈하고 사법적
헌법보장기관인 헌법재판소를 헌법위원회로
개편하며, 대통령에게 긴급조치권 및 국회
해산권 등 초법적인 권한을 부여함으로써
독재 체제를 뒷받침하도록 했다. 비록
비상계엄령 아래 국회 해산 및 정당, 정치
활동을 금지하였지만, 오히려 전 국민의
반독재 운동이 촉발, 확산되었다. 결국 10.26
사태(박정희 피살)로 이 체제는 무너졌다.

14. 1970년 11월 13일 서울 동대문
평화시장에서 피복 공장 재단사로 일하던
전태일이 "근로기준법을 준수하라! 내 죽음을
헛되이 말라!"고 외치며 온몸에 휘발유를
붓고 분신한 사건. 그의 죽음은 급속한 산업화
과정에서 희생되고 있던 노동자들의 삶이
사회 문제로 크게 부각되는 계기가 되었다.
전태일 분신 사건은 이후 근로기준법 준수와
노동 환경 개선을 위한 한국 노동 운동의
출발점이 되었다.

15. '제 4집단'은 김구림이 주도하였으며,
'총체 예술'을 지향하며 연극, 음악, 영화,
무용 등의 협업을 시도하였다. 이는 한국 초기
융합형 프로젝트의 시도라는 점에서 의미가
깊다.

16. 김복영, 「70년대 단색 평면회화의 기원
그 일원적 표면양식의 해석」, 『한국미술
100년(2부) 자료집』, 국립현대미술관, 2008,
370~371 참조

17. 오광수, 「한국의 모노크롬과 그
정체성」, 『사유와 감성의 시대, 한국미술의
전개 1970년대 중반-1980년대 중반』,
국립현대미술관, 2002. 8.

18. 김복영, 「1970~80년대 한국의 단색
평면 회화- 사물과 타자 그 비표상적 이해의
사회사」, 위의 책, 41-43.

극사실주의가 선보이기도 하였다. 또 이 시기에는 국가 주도로 정책 선전용 기록화들이
많이 제작되었다. 이번 전시에는 베트남 종군 작가들의 '전쟁 기록화'에 주목하였다.
그 이유는 한국 전쟁의 비극을 치른 한국이 베트남 전쟁에 참전하면서, '베트남 특수'라
불리는 경제적 이득을 추구하였지만, 예술가들이 기록한 작품을 통해 양 국가의 비극에
대해 되돌아보기 위해서다. 박영선의 스케치북 등에서는 단순 기록을 넘어, 전쟁에
대한 작가들의 해석이 남아 있다. 이번에 베트남 작가 레 꾸옥 럭(Lê Quốc Lộc), 레
트란 쯔(Lê Thanh Trừ), 쩐 후우 떼(Trần Hữu Tê)의 작품들이 함께 선보인다. 창작
배경과 별개로, 실제 전쟁터에 있었던 두 국가의 작가들은 한국화, 스케치, 포스터,
래커 회화(lacquered painting)와 실크(silk) 회화를 통해 전쟁의 참상을 기록하는 증인의
역할을 했다. 그리고 지금은 예술을 통해 화해와 치유를 소망하는 것이다.

3-4 시린 불꽃

1980년대 신군부의 집권과 광주민중항쟁은 한국 사회를 새로운 국면으로 들어서게
하였다. 민주화 운동의 탄압은 결과적으로 민주주의에 대한 불씨를 지폈다. 그
결과 박종철, 이한열 열사의 죽음으로 더욱 불붙은 1987년 민주화 투쟁으로 광장은
불타올랐다. 그러나 경제는 '3저 호황'[19]의 시대로 풍족함을 누리는 모순된 상황으로
진행되었다. 이를 기반으로 정권은 1988년도 서울올림픽을 성공시키기 위해, 수많은
철거민을 양산하며 폭력적인 도시 개발을 진행했다. 이를 통해 서울은 '한강변의
기적'을 이룩한 성공한 수도(首都)의 얼굴을 한 채 세계에 개방되었다.

이러한 정치, 경제 상황에서 예술은 가장 적극적으로 사회의 비판적 발언을 담아낸
리얼리즘 운동으로 상응하였다. 미술의 사회적 발언은 여러 가지 탄압 국면과
시위 현장의 요구와 함께 새로운 국면으로 표출되었다. 특히 5.18 광주민중항쟁의
계엄군으로 참여했던 이상일의 〈구망월동〉(1985-1995)은 단순한 기록의 의미를
넘어 일종의 속죄 행위로서 다큐멘터리 사진을 보여준다. 전반기에는 '현실과
발언'이 작가들을 중심으로 리얼리즘 미술을 한국 사회의 문제의식에 근거하여,
다양한 매체와 주제로 확장시켰다. 신학철의 〈한국근대사-종합〉(1983), 김정헌의
〈내가 갈아야 할 땅〉(1987), 임옥상의 〈신문〉(1980)은 감상적인 사회 비판이 아니라,
비평가들과 함께 보다 더 구조적이고 분석적인 한국 사회에 대한 리얼리즘의

19. 해외 수출에 의존하여 경제 발전을 이룬
한국은 1986년~1988년 저달러, 저유가,
저금리 등 3저 호황에 힘입어 호황을 누렸다.
이후 국제 경제의 대외적 여건 변화, 3저
호황기의 이윤을 부동산과 주식 투기로
소모하고 수출 경쟁력이 둔화되면서 한국
경제의 침체기가 시작되었다.

정신을 보여주었다. 그중에서 오윤은 판화를 주 매체로 문학, 민중 연희와 협력하여
영역의 확장을 이루었다. 창작 마당극 「강쟁이, 다리쟁이」[19]를 위해 만들었던 탈과
포스터로 나누어 준 판화가 선보인다. 또 춤판의 배경으로 제작된 대형 회화 작품들이
선보인다. 후반기에는 공장, 집회 현장 등 실천을 담보로 하는 활동을 통해 민중과
적극적으로 소통하는 행보를 걸었다. 또 민족미술의 정체성에 대해 새로운 조형 언어를
고민하였다. 특히 '두렁'은 전시장을 벗어나 노동 현장에서 노동자, 시민과 함께 창작
활동을 진행하며, 삶 속에서 미술의 역할을 묻고자 하였다. 당시 두렁의 창립전 작품인
이기연의 〈더 이상 뒤로 물러설 곳이 없어요〉(1984)와 정정엽의 〈몸살〉(1994)도 노동
현장 속에서 여성의 현실을 직시한 것이다. 그리고 이러한 움직임은 1987년 민주화
운동의 광장에서 불꽃처럼 타올랐다.

미술관의 중앙홀은 당시 광장으로 재현되었다. 최병수의 대형 걸개 작품인 〈한열이를
살려내라〉(1987), 〈노동해방도〉(1989)와 배영환의 〈유행가 3〉(2002), 이한열 열사의
운동화(1987)[20]와 택시(1978)[21]를 통해 당시 시위가 진행되었던 공간을 시각적으로
재현한다. 이때 보여지는 작품과 오브제들은 당시의 상징물로서 의미가 깊다. 이
광장은 뜨겁게 대통령 직선제를 쟁취한 '민주주의의 진일보'를 마련하였지만, 민주
진영의 선거 패배라는 시린 결과로 맺어졌다. 곧이어 치러진 1988년 서울올림픽은
사회, 문화의 축을 변동시키며 중요한 이정표를 찍었다.

88 서울올림픽은 국제화와 개방화를 이루었는데, 국립현대미술관도 서울의 국제 문화
수도로 이미지를 격상시키고자, 수장고, 전시장 등을 갖춰 과천으로 건립 이전하였다.[22]
이때 한국의 이미지는 올림픽 중계를 통해 전 세계로 송출되었다. 개-폐회식 미술
감독을 맡았던 이만익은 총 스무 점으로 구성된 판화 시리즈를 제작하여, 스타디움의
전광판에 올렸다. 이 작품은 올림픽의 상징인 오륜과 함께 한국의 전통 문양과 오방색
등을 다양하게 변주하여 당시 88 서울올림픽의 메시지를 문화적으로 전환하였다.
동시에 디자인과 건축은 올림픽을 맞이하여 폭발적인 발전이 이루어졌다. 그러나 이

20. 1970-1980년대 억압적인 정치 현실을
비판하기 위해 창작된 마당극은 풍자와
해학을 통해 이를 실현하였다. 이 마당극은
혼례 준비 중 물난리가 난 마을의 이야기로
당시 권력층과 정책에 대해 세태를
풍자하였다. 오윤은 각 역할에 적합한 탈을
제작하였는데, 현재까지 이 탈들은 공연에
쓰이고 있다.

21. 이한열 열사는 1987년 6월 9일, 다음 날
열리기로 한 '(박종철) 고문살인 은폐규탄
및 호헌철폐 국민대회'를 앞두고 범연세인
총궐기대회에 참여하던 중, 전투경찰이
쏜 최루탄에 맞아 두개골 골절상을 입고
쓰러졌다. 사경을 헤매던 이한열은 결국
7월 5일 사망했다. 이한열이 최루탄을
맞고 쓰러지던 당시 사진이 로이터통신에
포착되어 한국뿐만 아니라 국제사회에
송출되었다. 어린 대학생의 죽음은 전
국민의 분노를 불러일으켰고, 1987년 6월의
전민항쟁으로 이어졌다. 운동화는 6월 9일의
시위 당시 이한열 열사가 현장에서 신고
있었던 것이다.

22. 영화 〈택시운전사〉(2017)에 영감을 받아,
당시 택시로 많이 쓰였던 '기아 브리사'를
설치하였다. 당시 차량 시위대를 의미하는
것으로 현장을 생동감 있게 구현하고자 한
것이다.

23. 이 시기 전후로 『월간미술』, 『가나아트』
등 미술 전문지들이 활발하게 발간되기
시작했다.

뒤에는 강제 철거와 신도시 개발의 이면이 존재했다. 전시장은 1980년대를 기록한 구본창의 〈시선 1980 series〉(1985-1989/2010)와 강홍구와 〈그린벨트 연작〉(2000-2002), 임민욱의 〈뉴타운 고스트〉(2005)와 함께 88 서울올림픽의 수면 아래 도사렸던 음울한 이데올로기의 산물을 올리비에 드브레(Olivier Debre)의 〈대한항공기〉(1986), 송상희의 〈신발들/243.0Mhz〉(2010-2011)로 맥락화한다.[23]

3-5 푸른 사막

문민정부의 수립과 1993년 사회주의 체제 붕괴는 냉전을 기반으로 한 사회 통제도 무기력해짐을 의미했다. 한국은 세계화, 국제화 슬로건과 함께 OECD(경제협력개발기구) 가입으로 마침내 후진국에서 선진국으로 인정받았다. 또 '대전 엑스포'를 기념으로, 열린 국립현대미술관의 《휘트니 비엔날레 서울》전은 실시간 국제 미술계와 교류가 가능함을 알렸다.[24] 미술계도 1970-1980년대의 '비정치적 모더니즘' 대 '정치적 리얼리즘의 대립을 의미론적 혹은 해석학적 독재(hermeneutic dictatiorship)'로 파악하였다.[25] 또 막 유입된 '포스트 모더니즘'에 대한 개념화가 시작되었고 '탈모던'을 외치던 청년 작가들은 '메타복스', '난지도' 등의 그룹을 만들며 다양한 조형 실험을 시도하였다. 김찬동의 〈떠도는 능기(能記)〉(1990), 서도호의 〈무제〉(1990)는 이러한 맥락에서 창작되었다.

동시에 사회적으로 막 시작된 대중 사회과 소비문화를 향유할 줄 아는 '신세대'들이 주체로 등장하였다. 최정화의 싸구려 시장 오브제로 구성된 〈메이드 인 코리아〉(1991)와 이불의 퍼포먼스들과 〈사이보그 W5〉(1999), 〈영원한 삶〉(2001)은 당시의 감성을 표현한 것이다. 또 안상수와 금누리는 막 시작된 PC통신을 예술과 연결짓는 매개적 실험 공간 '전자 카페'(1988)를 열었다. 이는 아주 작은 공간이었지만, IT 공학도들과 함께 하며 소셜 네크워크(SNS)를 예견한 것으로 의미가 크다. 이러한 공간을 초월한 즉각적인 소통과 정보의 공유는 '밀실'과 '광장'의 새로운 관계가 형성되고 있음을 알려주는 것이었다. 훗날 월드컵, 촛불 문화제 등 광장에서 많은 사람들이 더 쉽게, 더 자주 모일 수 있는 기반이 되었다. 함진의 〈틈새 인간들〉(2005)과 이동욱의 〈천하장사〉(2004)는 극소의 존재에 대한 관심과 자취방 오븐에서 빚어낸 점토 작품들로 만들어진 것이다. 이는 거대 서사가 해체되고, 개별화된 주체의 작은 서사도 충분히 중요할 수 있다는 것을 알린 것으로 의미가 깊다.

24. 1987년 11월 29일 바그다드에서 서울로 운항하던 대한항공(KAL) 858편 보잉 707기가 북한 공작원 김현희, 김승일에 의해 공중 폭발하여 탑승객 115명 전원 사망한 비극적인 사건이다. 88 서울올림픽 방해 공작을 위해 진행된 이 사건은 김현희가 대통령 선거 직전 압송되면서 1987년 13대 대통령 선거의 중요한 변수로 작용하였다.

25. 《휘트니 비엔날레》(1993) 뉴욕 전시 3개월 뒤, 한국 국립현대미술관에서 개최한 것으로, 주제적 측면에서 인종, 정치, 소수자, 여성 등을 다루고, 매체는 미디어, 퍼포먼스 등을 선보였다. 미국에서도 금기시된 주제와 새로운 매체 수용으로 주목을 끌었고, 한국 미술계에 주제 확장, 새로운 매체 수용과 광주 비엔날레 설립 등의 영향을 주었다.

26. 윤진섭, 「탈모던 운동과 포스트모더니즘」, 『한국모더니즘 미술연구』, 재원, 199-200 참조.

한편 한국화의 실험도 지속적으로 진행되었다. 유근택은 〈긴 울타리 연작〉(2000)에서 전통 산수화의 관념에서 벗어나 사적 공간에서 포착되는 사물의 묘한 기운을 화폭에 담았다. 박윤영은 비단 병풍에 캐나다에서 일어난 살인 사건을 담은 〈픽톤의 호수〉(2005)를 제작하며 주제의 폭을 넓혔다. 그러나 이러한 사회, 문화적 성장 위에 'IMF(금융외환위기)'가 촉발되었다.

이윰의 〈하이웨이〉(1997)는 '금융외환위기(IMF)' 직전 한국 사회의 극한 속도를 뮤직비디오 같은 영상으로 담아냈다. IMF는 국가 부도 위기와 기업 구조 조정으로 인해 수많은 직장인들의 해고를 불러일으켰다. 디자이너 김영철(AGI Society)은 '그래픽 상상의 행동주의'를 슬로건으로 세상에 발언하는 디자인을 실천하며 〈IMF 실업자 시리즈〉를 그려 냈다. 이는 정치적 모더니즘을 표방한 디자인 분야의 첫 시작이라는 점에서 의미가 깊다. 또 이윤엽은 콜트·콜텍 기타 노동자[26]의 투쟁과 비정규직 문제를 현장에서 판화로 담아내었다.

결국 우리가 도달한 것은 '바다'가 아니라, 그저 '푸른 사막'이었던 것을 인지해야 했던 '신세대'는 풍요와 빈곤을 동시에 겪어 낸 가혹한 세대가 되었다.[27] 그중에서도 예술가는 가장 척박한 삶의 끄트머리에 서 있었다.

3-6 가뭄 빛 바다

밀레니엄(2000년대)과 함께 신자유주의와 세계화를 지향하던 한국은 '행동하는 네티즌'의 등장과 시위의 문화제 형식으로 새로운 시대를 예고했다. '광장'은 월드컵과 사회적 발언을 위한 공간으로 채워졌다. 또 햇빛 정책으로 남북 관계가 호전되었으며, 여성의 지위 향상도 사회적 관심이 되었다. 한국 현대미술은 대안세계화(alterglobalization)를 기반으로 글로벌 이동(global mobility)으로 인한 탈경계 담론의 미학적 실천과 사회적 관계를 실천하는 현실주의 미술의 양상을 띠었다.[28] 이는 곧 '이주', '유목', '소수자', '공공성' 등의 관심으로 표명되었다. 작가들은 이를 다양한 매체와 문학, 출판, 역사의 '경계'와 '관계'를 교차 서술하는 방식으로 작품에 남겼다. 또 대안 공간을 중심으로 담론, 출판, 전시의 방식 등이 확장되었다.

27. 2000년부터 2006년까지 평균 90억 원에 달하는 순이익을 거둔 기타 공장 콜트·콜텍이 경영 위기를 빌미로 대전공장을 폐쇄하고 중국과 인도네시아로 공장을 이전하면서 노동자 전원을 부당 해고한 사건이다. "예술을 빚는 도구가 공정한 노동으로 만들어져야 한다"는 주장 아래, 노동조합과 예술가들이 연대하여 투쟁하였다. 실제 노동자들은 '콜트·콜텍 기타 노동자 밴드'를 결성하기도 하였다. 2019년에 12년 만에 정리해고자 복직에 대한 노사의 잠정 합의를 이루어 냈다.

28. 방탄소년단(BTS), 「바다」, *Love yourself*, 承 'Her', 빅히트 엔터테인먼트, 2017 인용 참조.

이러한 흐름 속에서 창작된 신미경의 〈트랜스레이션 시리즈〉(2006-2013)는 총
열여섯 점의 도자기 모양의 비누 조각들과 목상자로 구성된 작품이다. 이때 도자기는
서구에서 바라는 중국풍으로 이동과 운송의 과정을 상징하는 목상자들과 함께
설치됨으로써, 문화 교류와 이질적인 문화들 사이의 충돌을 다루었다. 김성환의 〈템퍼
클레이〉(2012)[29]는 한국 근현대사를 셰익스피어 『리어왕』의 서사 구조로, 그리고
공간을 거울 구조를 빌려 재해석하였다. 권력과 부에 대한 욕망 때문에 발생하는
가족과 세대 간의 죽음과 비극은 한국 사회의 갈등, 부조리로 비유되었는데, 상징적인
이미지들과 퍼포먼스의 편집으로 선보였다.

　　　　반면 노동과 아시아 정체성도 중요한 화두로 자리 잡기 시작했다. 이는
한국미술이 유럽과 북미를 벗어나, 새로운 위치 짓기를 시도하고 있음을 의미한다.
임흥순의 〈위로공단〉(2014)은 한국 사회가 후진국에서 선진국의 반열에 오르기까지
착취된 여성 노동에 대한 것이다. 또 이념의 굴레 없이 여성 노동의 과거와 현재, 인식과
기억, 현실과 무의식, 다큐멘터리와 퍼포먼스, 영화와 미술 등 다양한 범주의 경계를
넘나들며 역사를 완성시켰다. 특히 마지막에 동남아시아에 진출한 한국 기업에서
일하는 여성과 가리봉동의 옛 노동자의 삶과 연결시키며 노동과 자본의 속성을
일상생활 속의 감동 속에서 예리하게 건드려 본다. 이 작품을 통해 자본의 전 지구적
순환과 인간 권력과 노동의 본질에 대해 한국 사회의 역설을 통찰하게 된다.

끝으로, 김소라와 김홍석의 〈만성역사해석증후군〉(2003)은 역사에 대한 열망과
비틀어진 욕망의 사회에 대한 일갈이자, 동시에 이번 전시에 대한 자기 고백이기도
하다. 작가 팀은 광장에 설치되는 영웅들의 동상을 흔한 오브제들로 조합하여
우스꽝스러운 괴물처럼 재현하였다. 이것은 과거의 영광이 만들어 내는 거대 서사를
분해시키고, 탈영웅화시키려는 의도다. 또 이를 통해 인간의 역사, 미술의 역사에서
정치적 해석과 그로 인한 잠재적 길들임에 대한 비판을 시도한다. 이는 이번 전시에서,
예술가들이 창작한 그 시대의 산물인 작품들을 통해 도달해 보고 싶었던 광장, 즉
'바다'이기도 하다.

4 하얀 새

원형 전시장은 제의 공간으로서 미술관의 역할을 되새기고, 예술가들과 함께 역사
속에서 희생된 사람들을 위로하고 기억하기 위한 광장으로 상상되었다. 이때 오재우

29. 배명지, 「세계화 지형도에서 본 2000년대
한국현대미술전시」, 『미술사학보』, 2013,
9~10 참조.

30. 작품 제목인 '템퍼 클레이'는 '진흙
개기'라는 뜻을 지니고 있는데, 이는 바로
『리어왕』 이야기 중 한 구절에서 인용된
것이다.

오재우의 〈한 뼘의 광장〉(2019)은 이 전시의 영감이 되었던 최인훈의 소설과 문학을
주제로 유튜버 등 젊은이들과의 교감의 장에서 풀어내었다. 이처럼 오마주 형식을
차용한 작품들은 전체 전시의 곳곳에서, 과거와 현재를 환기시키는 장치로 작용한다.
그리고 이 시대의 가장 큰 비극이자 광장의 촛불을 이끌어 낸 '세월호'에 대해 작가들의
애도를 작품을 통해 헌화한다.

　　　직조생활의 〈노란 빛〉은 관람객 참여 프로그램으로 직조하는 행위를 통해 아픔을
공감하고 치유를 함께한다. 장민승의 〈보이스리스-검은 나무여, 마른들판〉(2014)은
청각 장애자가 말하는 비극의 기억이다. 일상의실천은 〈눈먼 자들의 국가- 그런
배를 탔다는 이유로 죽어야 할 사람은 아무도 없다〉(2014)를 통해 그날의 비극을
엄숙하게 기억한다. 상실의 위무(慰撫)는 최인훈이 설정했던 실제 광장이자 삶을
위해 망각해야만 했던 '북측'으로 이어진다. 최원준은 〈국제적인 우정〉을 통해,
북한의 자료와 이미지들을 설치 작품을 통해 선보인다. 마침내, 선무의 〈두 개의 심장〉
퍼포먼스는 70년의 역사를 관통해 온 총성이 살인과 위협, 의심에 대한 모든 희생을
꽃과 함께 헌사하고, 안녕을 속삭이는 예술가의 굿이 된다. 이 모든 상실과 고통의
슬픔을 위한 제의는 피에타를 연상시키는 고려인 3세 신순남의 작품 〈어머니와
아들〉(1984)을 통해 완성된다. 아이를 잃은 어머니의 고통은 시간과 공간에 상관없이
동일하다. 영원한 슬픔이다. 예술은 이를 기억하고 위로한다.

　　　<u>5</u>

　이 전시는 우리의 역사를 예술가가 눈으로 바라보고, 미술 작품으로 기록한 것을
관람자의 시선으로 바라보고, 오늘날의 삶으로 되살려 공감하고자 한다. 그래서
여러 공간에 정정엽의 거울 작품들이 탈맥락화된 채로 설치된다. 관람객들은 작품들
사이에서 문득 자신의 모습을 감상하게 될 것이다. 그렇다. 가장 위대한 예술가이자
작품은 이 긴 역사 속에 존재하는 스스로의 가치를 발견하는 당신이다. 결국 오늘을
살아가는 당신을 위한 헌사(獻辭)다.

『광장』이 제안한 광장, 단단한 개인과 유연한 공동체

권보드래 (고려대학교 국어국문학과 교수)*

"인간은 광장에 나서지 않고는 살지 못한다." 4.19 혁명(이하 4.19) 몇 달 후 『광장』을 단행본으로 묶어 내면서 작가 최인훈은 그렇게 썼다. '광장'과 더불어 '밀실'을 강조했지만 어떻게 '밀실'을 보전할 것인지는 그의 관심사가 아니다. '광장'이란 표제가 보여주듯 소설의 초점은 '광장'을 어떻게 건전화할 것인지, 그럼으로써 광장과 밀실 사이의 폐쇄성을 어떻게 완화할 것인지에 있다. 최인훈은 밀실과 광장이 연속적인 사회를 제안한다. 밀실에서의 얼굴 그대로 광장에 나설 수 있는 사회, 단단한 개인의식이 유연한 공동체 의식의 기초가 될 수 있는 사회를. 『광장』이 나오고 반세기 넘는 시간이 흘렀지만 그것은 한국 사회가 여전히 이루지 못한 꿈이다. "밀실로부터 광장으로 나오는 골목"; 그 통로가 점점 뒤틀려 가는 듯 싶기마저 하다.

한반도의 역사에서 광장은 박래품에 가깝다. 유럽의 광장이 그리스의 아고라(Agora)와 로마의 포럼(Forum)을 기원으로 오랜 역사를 갖고 있는 반면, 한반도의 광장은 근대화 과정에서 급조된 관제적 산물이었다. 근대 이전에는 '광장'이란 단어조차 존재하지 않았다. 『조선왕조실록』을 통해 '광장'은 1926년 순종의 장례식 즈음에야 출현한다. 유럽에서는 자치 소도시가 흥했던 반면 한반도 및 주변 지역에서는 군주의 구심력이 강력하여 다원적 중심이 별반 발달하지 못했기 때문일까. 유럽의 도시와 국가가 광장으로부터 자라났다면, 발칸과 아시아의, 라틴아메리카와 아프리카의 광장은 국가 주도의 근대화 과정에서 비로소 일반화된다. 대개 근대 초기 철도를 건설하면서 기차역 주변에 광장을 조성한 것이 시초였다. 이 땅의 가까운 역사, 1970년대의 여의도광장(당시 '5.16 광장')이나 2000년대의 광화문광장을 돌이켜 보아도 관제적 색채는 뚜렷하다.

민간의 공공 공간이 존재하지 않았다는 뜻은 아니다. 한반도에서는 도시 중심 광장이 저발달한 대신 농촌과 산간에까지 장시(場市)가 네트워크화됐고, 광장의

1969년 서울 출생. 서울대 국문학과와 같은 대학원을 졸업했다. 동국대학교 교양교육원 조교수를 거쳐 현재 고려대학교 국어국문학과 교수로 일하고 있다. 1900년대부터 1970년대까지 한국 근현대 문학과 문화를 공부하면서 『한국 근대소설의 기원』, 『연애의 시대: 1920년대 초반의 문화와 유행』, 『1910년대, 풍문의 시대를 읽다』, 『신소설, 언어와 정치』, 『1960년을 묻다: 박정희 시대의 문화정치와 지성』(2인 공저), 『3월 1일의 밤: 폭력의 세기에 꾸는 평화의 꿈』 등의 책을 썼다. 지금은 세계성의 지평 속에서 한국 근대문학을 읽는 작업을 준비 중이다.

토론 대신 거리에서의 대화가 활기찼다. 특히 한국인의 골목 사랑은 유난하다. 근대 초기 조선을 찾은 외국인들은 거리에서 음식을 나누고 길가에서 낮잠 자는 사람들을 보고 놀라곤 했다. 독립적 상가가 발달하지 않은 대신 '가가(假家)'라 하여 집 처마를 골목 쪽으로 늘이고 그 아래 몇 가지 상품을 진열해 둔 모습도 인상적이라고 했다. 집안보다 골목에서 하루해를 지우는 사람들도 많았단다. 그런 공간적 배치에 어울리게 한반도에서는 이웃과 친족 사이 관계가 번성했다. 광장과 밀실이 따로 발전하기보다 그 사이 통로가 탄탄해졌던 셈이다. 민주주의가 자라는 과정에서도 광장보다 거리가 훨씬 친숙한 배경이었다. 한국의 민주주의는 '광장의 민주주의'라기보다 '거리의 민주주의'였다.

1898년 만민공동회 시절에도 대중이 모여든 곳은 종로 한복판이었다. 무명천을 팔던 백목전(白木廛) 2층 다락을 연단 삼아 쓰면서 화톳불 지피고 한겨울 추운 밤을 여러 날 지새웠다고 한다. 외국의 부당 이권을 회수하고 의회를 신설하라고 요구하면서, 이제 막 '국민'이 된 평민들은 처음으로 나랏일에 목소리를 높였다. 감히 공공의 장소에서 공공의 주제를 다룰 수 없었던 사람들, 백정이나 어린아이가 잇따라 연단에 올랐고 여성들도 지원 모임을 결성했다. 상소 올릴 때처럼 궁(宮) 앞을 택하는 방법도 있었으련만 상업 지역이었던 종로가 근대 최초 정치적 대중 시위의 장소가 되었던 것이다. 1919년 3.1 만세 운동 당시 가장 선호된 집회 장소 또한 장터였다. 장날에 맞춰 몇몇 주동자가 선언서를 낭독하고 깃발을 휘두르면 장터로 모여든 사람들은 수백·수천 단위 만세 소리로 화답하곤 했다. 그들이 대열을 이루어 면사무소를 공격하고 순사 주재소 앞에서 함성을 올릴 때, 시장은 곧 정치의 장(場)이자 축제의 공간이었다.

그런 역사를 모를 리 없건마는 최인훈은 『광장』을 통해 '광장'이란 개념을 보편화하려고 시도한다. 주인공 이명준의 눈에 남한은 밀실만 있는 사회, 북한은 광장만 있는 사회다. 시민적 균형이 이렇듯 일그러진 상황에서, 두 사회의 명목상 광장은 각기 다른 방식으로 가짜다. 개인적 욕망만이 비대한 남한에서 광장은 아무도 아랑곳하지 않는 쓰레기장이요, 인민이란 명분만이 지배하는 북한에서 광장은 누구도 주인일 수 없는 기만의 극장이다. "갈빗대가 버그러지도록 뿌듯한 보람을 품고 살고 싶"어 하는 이명준은 양쪽 어디서도 만족할 수 없다. "모두의 것이어야 할 꽃을 꺾어다 저희 집 꽃병에 꽂구, 분수 꼭지를 뽑아다 저희 집 변소에 차려 놓구, 페이브먼트를 파 날라다가는 저희 집 부엌 바닥을 깔"는 남한 정치가들이 파렴치하다면, "꼭두각시뿐 사람은" 아닌 북한 지도자들은 무시무시하다. 해방 직후의 정치적 혼란 속에서 한반도 고유의 공공성의 경험은 지혜로운 공동의 대응책을 마련하는 데 실패했다. 이런 상황에서 『광장』은 '광장'을 운영해 온 구미의 경험을 참조할 것을 제안한다.

역사적 재출발을 제안한『광장』은 "빛나는 4월이 가져온 새 공화국"의 산물이다.
1960년 4.19 혁명이 비로소 식민과 전쟁 이후를 가능케 했듯,『광장』또한
한국문학에서 전쟁 트라우마의 종말을 알렸다. 그런 점에서『광장』은 '전후 문학의
종결'이자 '4.19 이후 새로운 문학의 기점'이다. 4.19는 한반도의 민주주의적 열망을
다시금 확인시킨 대중 시위였다. 1919년 3.1 만세 운동 때부터 이어진 대중 주권에 대한
열망이 수십 년의 혼란을 딛고 재생했음을 알리는 사건이었던 것이다. 4.19는 분단과
전쟁을 겪으면서 생존 본능으로 위축돼 있던 마음을 보다 넓은 지평으로 해방시켰다.
인간과 세계에 대한 불신, 이념과 명분에 대한 회의를 딛고 정치적 지평과 형이상학적
지평을 재발견하게끔 한 것이다. 밤의 군중, 즉 경찰서를 습격하고 총기를 약탈하고
극장을 파괴한 폭력적 분자운동을 포함하여, 4.19의 대중은 생존과 안전과 존엄을
동시에 요구하는 운동의 재점화를 선언했다. 마치『광장』이 식민과 전쟁의 기억에서
해방된 한국문학의 재출발을 알렸듯이.

1950년대 내내 경제적·사회적·문화적 제 측면에서 북한에 크게 뒤처졌던
남한은 4.19 이후 비로소 새로운 자존(自尊)의 동력을 얻는다. 4.19 이전 한국은
'매국노·브로커·사기꾼까지 포용하는' 개방성 혹은 잡종성을 국가의 저력으로
연결시키지 못한 채 혼란과 침체 속에 있었다.『자유부인』신드롬이 보여주듯
1950년대에도 도시적 소비문화는 번성했지만 전쟁 앞에 무참히 부서졌던 인간 실존의
기억은 끈질겼다. 북한은 '조국해방전쟁'이라는 집단 환상을 선택했으나, 남한에서는
어떤 명분으로 전쟁의 잔상을 이겨 내야 옳단 말인가. 인간의 육체는 쉽게 부서지고,
마음은 더더욱 그렇다는 걸 전쟁을 통해 충분히 목격하지 않았는가. 정치나 이념이나
역사가 얼마나 크나큰 기만인지 싫도록 목격하지 않았던가.

4.19는, 또한『광장』은 그 같은 내력을 딛고 인간이 다시 역사적 존재일 수 있다고
주장한다.『광장』은 한국전쟁을 '재앙'으로 서사화하던 관습을 해체했으며 불신과
모멸에 허덕이던 인물들을 일으켜 역사와 형이상학 앞에 다시 세웠다. '광장'의
문제의식은 여기서 비로소 탄생한다. 식민과 분단과 전쟁의 역사를 어떻게 다시
쓸 것인가. 다른 역사를 참조하여 어떻게 '광장'을 재구성할 것인가.『광장』은 특히
한국전쟁을 역사적 지평 속에 위치시키면서 그 전망 혹은 원근법의 축으로 '중립'을
제기한다. 1950년대 문학이 골몰했던 전쟁의 참상을 비끼고, 그 즉물적 리얼리티와
단절하며, 일종의 세계사적 시야를 제시한다. 더불어『광장』은 한국전쟁의 뚜렷한
낙인이었던 생존주의와 가족주의를 공공연히 거부한다.『광장』의 주인공 이명준은
드넓은 광장을 갈망하는 한편 철두철미 자기중심인 밀실을 고집하는 청년이다.
"아버지가(…) 나의 내용일 수 없었다. 어머니가(…) 나의 한식구일 수는 없었다. 나의
방에는 명준 혼자만 있다." 최인훈의 다른 주인공들과 마찬가지로『광장』의 이명준은

감히 주체로서의 욕망을 내세운다. 그것은 생존 앞에서도, 가족 앞에서도, 또한 민족 앞에서도 양보할 수 없는 자기만의 상처요 치기요 갈망이다.

중립국행을 결심할 때도 이명준은 잠깐 아버지를 떠올리지만 "효도 같은 걸 하기엔 현실이 너무나 무"겁다고 생각한다. 아마 현실에서 명준처럼 행동했다간 『이방인』의 뫼르소가 그랬듯 패륜아라는 질타를 받기 십상이었을 터다. 『광장』의 주요 모티브가 된 중립국행 포로라는 존재 자체가 그러했다. 한국전쟁 중 남·북한 어느 편에도 서지 않은 해외로 갈 것을 택한 76인의 포로들이 인도를 향해 떠난 것은 1954년 2월. 당시 신문은 이들의 출항을 대서특필하면서, 이들이 자발적으로 조국을 버린 것이 아니라 '인도군의 납치'에 의해 불가항력으로 이 땅을 떠나게 된 것이라고 강변했다. 반공청년단을 비롯한 여러 사회단체에서 확성기를 틀고 태극기를 휘두르며 귀환을 호소하기도 했다. 실제로 이 과정에서 애초 88인이었던 중립국행 포로는 76인으로 줄었다. 배에 올랐던 포로 중 열두 명이 마음을 바꿨던 탓이다.

당연히 중립국행 포로들은 불운한, 나아가 비겁한 존재로 비쳤다. 최인훈보다 약간 손위인 이어령은 중립국행 포로들을 '은둔·회피·비겁'의 대명사로 사용한 바 있다. "역사의 어느 쪽에도 서기를 거부한 그들은 이 세기의 가장 이단적인 '피에로'요 '도피자'인 것입니다." 4.19 혁명과 『광장』 이전, 중립국행 포로들은 그렇듯 "자기의 시대에서 도피하려는 영원한 패자"를 의미했다. 『광장』은 이 같은 통념에 도전하면서 중립국행 포로들을 적극적인 도전 의지 속에서 해석한다. 이명준은 "풍문에 만족지 않고 늘 현장에 있으려 한" 인물로서, 중립국에서의 은둔적 삶을 꿈꿀 때조차 한반도의 현실에 대한 문제의식으로 가득 차 있다. 이명준이 중립국에 정착하는 대신 끝내 자살을 택하고 만 것은 당연한 일이다. 그는 전 존재를 걸고 조국의 현실을 거부한 것이지 문제를 회피하거나 유보한 것이 아니기 때문이다. 그가 사랑한 여인(들)의 기억이 아니었더라도 그는 혐오만큼이나 열렬했던 조국에 대한 사랑을 등질 수 없었으리라.

『광장』은 중립국행 포로라는 소재를 통해 '예외적인 영웅을 소환'하는 대신 '가장 비영웅적인 정신마저 역사 속에 배치하는' 경로를 구현했다. 피납자·도피자로 불리던 중립국행 포로는 이명준이라는 인물을 통해 일종의 현대적 영웅으로 재탄생한다. 물론 이 주인공은 결함투성이의 사춘기적 주인공이다. 자기중심으로 세계를 재단하고, 자기 관념에 의해 구체적 리얼리티를 흐려 버린다. "사람이 똥오줌을 만들지 않고는 살 수 없"다면서도 막상 그 개인의 삶에서 하수(下水) 처리의 노하우를 탐색하진 않는다. 밀실과 광장 사이의 연속성을 주장하면서도 그 자신이야말로 쉽게 이분법의 논리에 투항한다. 마지막에는 오직 애인과 함께하는 "두 팔이 만든 둥근 공간"을 "마지막 광장", "원시의 작은 광장"으로 명명하는 퇴행을 보여주기도 한다.

4.19 이후 한국 사회는 다양한 '광장'을 경험해 왔다. 상징물과 기념탑이 지배하는 광장도 있었고, 거리에서 흘러넘치는 자생적 광장도 있었으며, 공동의 명분에 환멸을 느낀 사람들을 유혹하는 '원시의 작은 광장'도 있었다. 국가나 민족이나 민주를 명분 삼은 광장에, 같은 명분하에 찢겨 버린 분열이 있었는가 하면, 마침내 광장 자체를 불신케 돼 버린 역류도 존재했다. 개인의 생존·안전·존엄과 공동체의 번영 사이의 관계가 훨씬 복잡해진 오늘날 '광장'은 다시 상상되어야 할 것으로 보인다. 『광장』의 이명준은 광장에 나설 때조차 인간은 배설하는 존재일 수밖에 없으니, 그 점을 부정하는 대신 "하수도와 청소차를 마련"하자고 제안한다. 실존의 내력을, 밀실의 공기를 인정하는 한편 그 같은 개인적 선호와 이해를 공동의 광장에서 조정해 가는 방법을 배우자고 요청한다. 그것이 곧 밀실에서의 얼굴을 가리지 않고 광장에 나서는 길, 그리하여 진정 광장의 주인공으로 탄생하는 길이라고 주장한다. 『광장』 후 근 70년, 우리의 '광장'은 어떠해야 할 것인가.

1. 검은, 해

안정주, 〈열 번의 총성〉, 2013, 6채널 비디오, 흑백, 사운드,
8분 56초. 국립현대미술관 소장.

변월룡, 〈1953년 9월 판문점 휴전회담장〉, 1954, 캔버스에 유채,
28.1 × 47 ㎝. 국립현대미술관 소장.

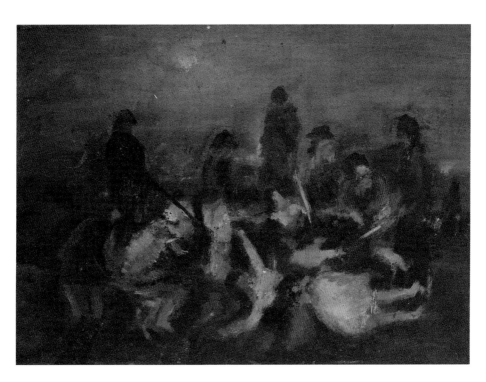

이철이, 〈학살〉, 1951, 합판에 유채,
23.8 × 33 ㎝. 국립현대미술관 소장.

이승택, 〈역사와 시간〉, 1958, 가시철망, 석고에 채색,
153 × 144 × 23 ㎝. 국립현대미술관 소장.

김재홍, 〈아버지-장막 1〉, 2004, 캔버스에 아크릴릭,
162 × 331 ㎝. 국립현대미술관 소장.

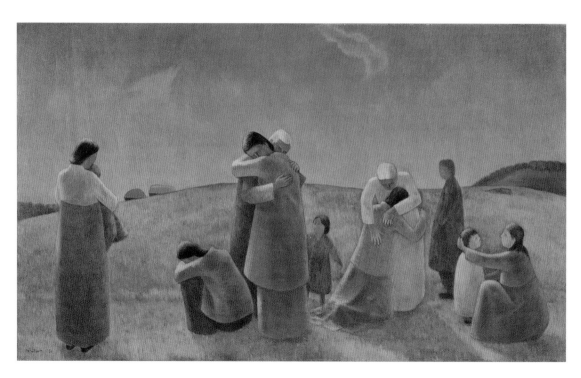

전선택, 〈환향〉, 1981, 캔버스에 유채,
136 × 230 ㎝. 국립현대미술관 소장.

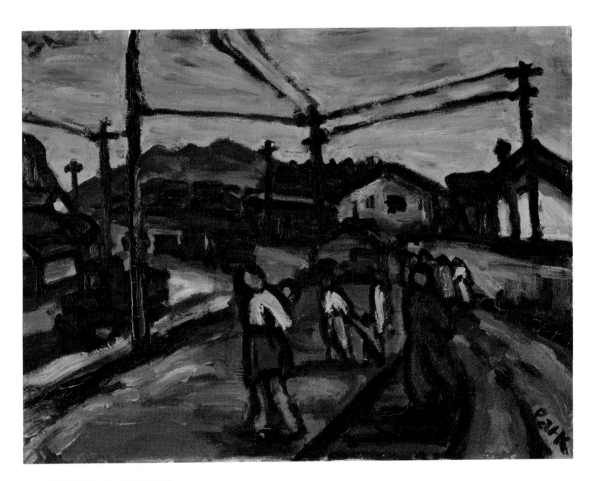

박고석, 〈범일동 풍경〉, 1951, 캔버스에 유채,
39.3 × 51.4 ㎝. 국립현대미술관 소장.

김성환, 〈6.25스케치-1950년 9월 개성역을 폭격하는 제트기〉, 1950, 종이에 연필, 채색,
18.2 × 12.8 ㎝. 국립현대미술관 소장.

김구림, 〈태양의 죽음 II〉, 1964, 나무판에 유채, 오브제 부착,
91 × 75.3 ㎝. 국립현대미술관 소장.

박수근, 〈할아버지와 손자〉, 1960, 캔버스에 유채,
146 × 98 ㎝. 국립현대미술관 소장.

이중섭, 〈부부〉, 1953, 종이에 유채,
40 × 28 ㎝. 국립현대미술관 소장.

주명덕, 〈섞여진 이름들(HOLT 고아원)-백인 혼혈 고아(칠판 앞에 있는 사진)〉, 1965년 촬영, 1986년 프린트, 흑백사진,
27.9 × 35.5 ㎝. 국립현대미술관 소장.

이형록, 〈거리의 구두상〉, 1950년대/2008, 젤라틴 실버 프린트,
49.3 × 59.5 ㎝. 국립현대미술관 소장.

임응식, 〈구직〉, 1953, 인화지에 사진(흑백),
50.5 × 40 ㎝. 국립현대미술관 소장.

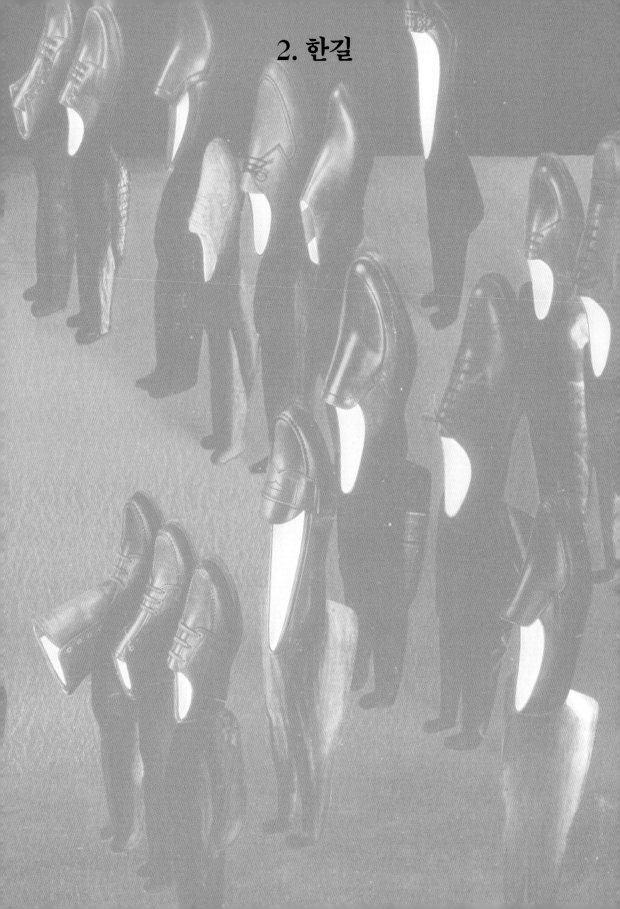

2. 한길

김환기, 〈달 두 개〉, 1961, 캔버스에 유채,
130 × 193 ㎝. 국립현대미술관 소장.
ⓒ ㈜ 환기재단 · 환기미술관

유영국, 〈작품〉, 1957, 캔버스에 유채,
101 × 101 ㎝. 국립현대미술관 소장.

장욱진, 〈독〉, 1949, 캔버스에 유채,
45.8 × 38 ㎝. 국립현대미술관 소장.

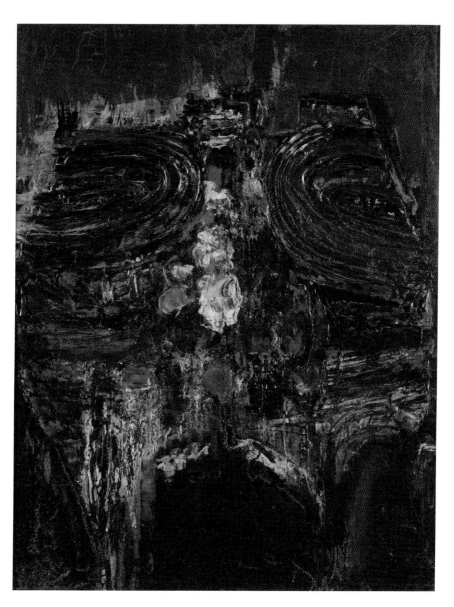

윤명로, 〈문신 64-I〉, 1964, 캔버스에 유채,
116 × 91 ㎝. 국립현대미술관 소장.

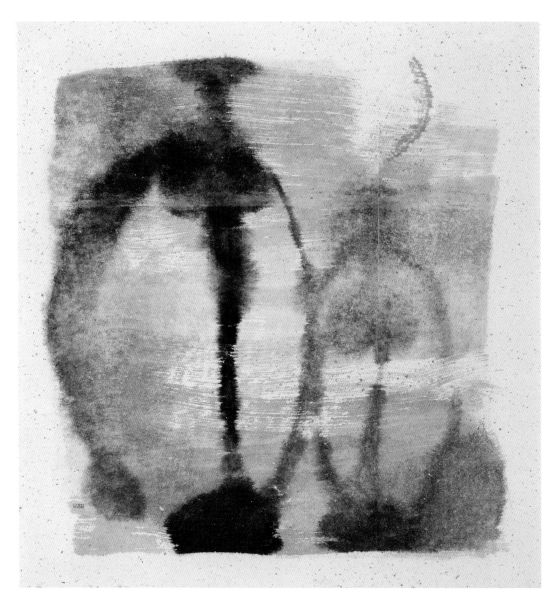

서세옥, 〈0번지의 황혼〉, 1955, 한지에 수묵담채,
99 × 94 ㎝. 국립현대미술관 소장.

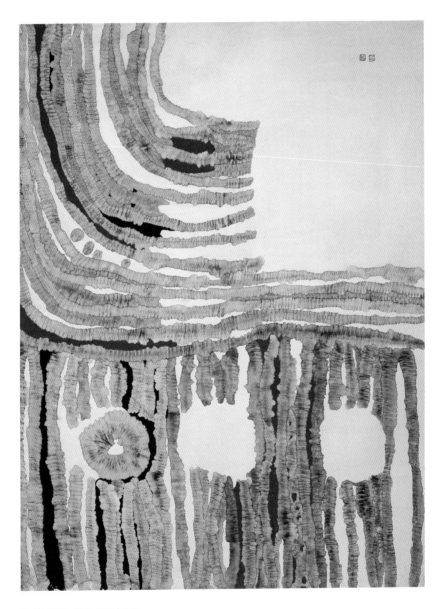

박래현, 〈작품〉, 1960, 종이에 채색,
174 × 129.3 ㎝. 국립현대미술관 소장.

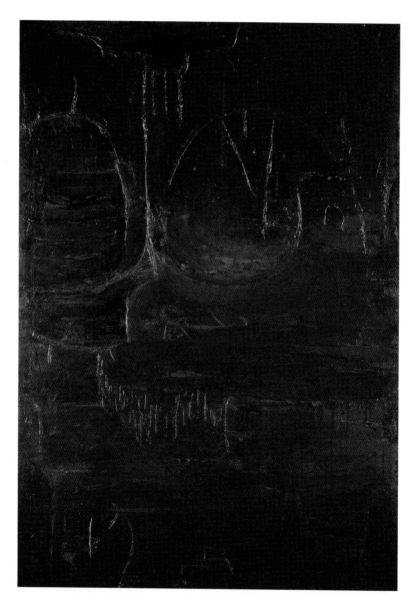

김형대, 〈환원 B〉, 1961, 캔버스에 유채,
162 × 112 ㎝. 국립현대미술관 소장.

오종욱, 〈미망인 No.2〉, 1960, 철,
72 × 15.5 × 31 × (2) ㎝. 국립현대미술관 소장.

문복철, 〈상황〉, 1967, 캔버스에 유채, 오브제,
120 × 93 × 17 ㎝. 국립현대미술관 소장.

서승원, 〈동시성 67-1〉, 1967, 캔버스에 유채,
160.5 × 131 ㎝. 국립현대미술관 소장.

강국진, 〈시각의 즐거움(꾸밈)〉, 1967, 유리병, 책상 등,
165 × 155 ㎝. 국립현대미술관 소장.

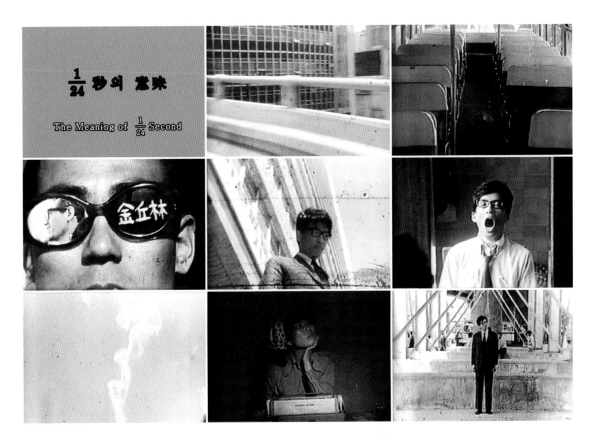

김구림, 〈1/24초의 의미〉, 1969, 단채널 비디오, 컬러, 무음,
10분. 국립현대미술관 소장.

이건용, 〈신체 드로잉 76-2(화면을 뒤에 놓고)〉, 1976, 합판에 매직,
118 × 71.3 × (3) ㎝. 국립현대미술관 소장.

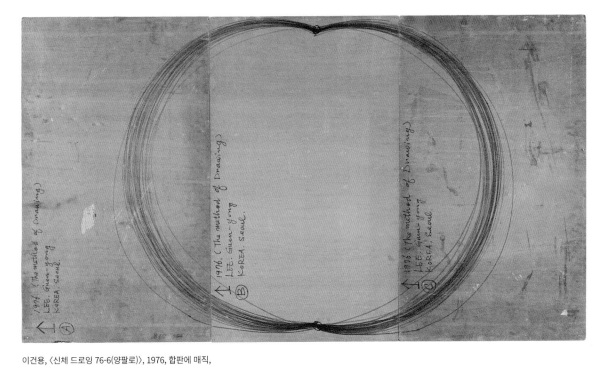

이건용, 〈신체 드로잉 76-6(양팔로)〉, 1976, 합판에 매직,
71.3 × 118 × (3) ㎝. 국립현대미술관 소장.

3. 회색 동굴

이숙자, 〈작업〉, 1980, 종이에 채색,
146.5 × 113.2 ㎝. 국립현대미술관 소장.

하종현, 〈도시 계획 백서〉, 1970, 캔버스에 유채,
80 × 80 ㎝. 국립현대미술관 소장.

이승조, 〈핵 No. G-99〉, 1968, 캔버스에 유채,
162 × 130.5 ㎝. 국립현대미술관 소장.

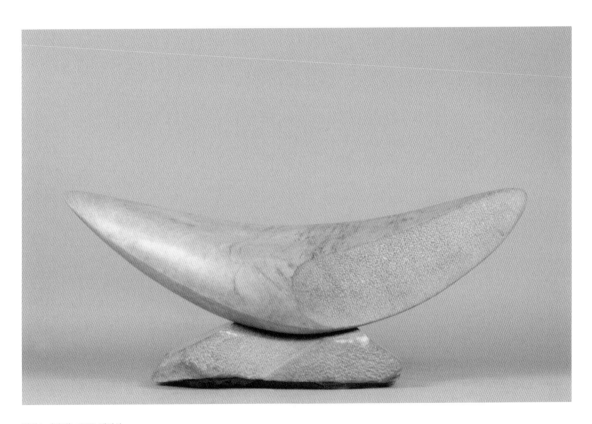

김정숙, 〈반달〉, 1976, 대리석,
30 × 96 × 46 ㎝. 국립현대미술관 소장.

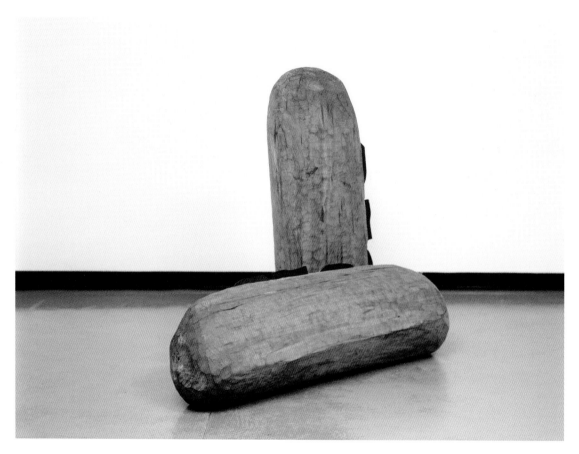

심문섭, 〈목신 8611〉, 1986, 나무, 철,
114 × 44 × 38, 39.3 × 128 × 34 ㎝. 국립현대미술관 소장.

박서보, 〈묘법 No.43-78-79-81〉, 1981, 면천에 유채, 흑연,
193.5 × 259.5 ㎝. 국립현대미술관 소장.

정창섭, 〈저 No.86088〉, 1986, 캔버스에 한지,
330 × 190 ㎝. 국립현대미술관 소장.

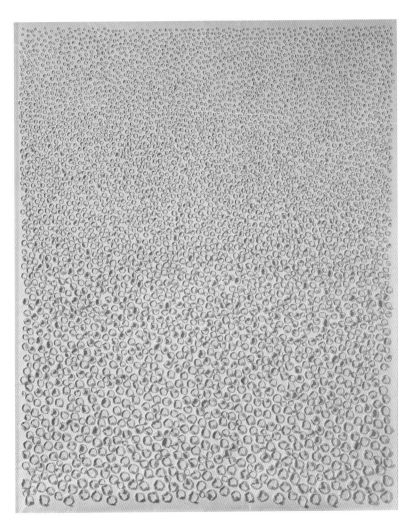

권영우, 〈무제〉, 1980, 종이에 구멍뚫기,
163 × 131 ㎝. 국립현대미술관 소장.

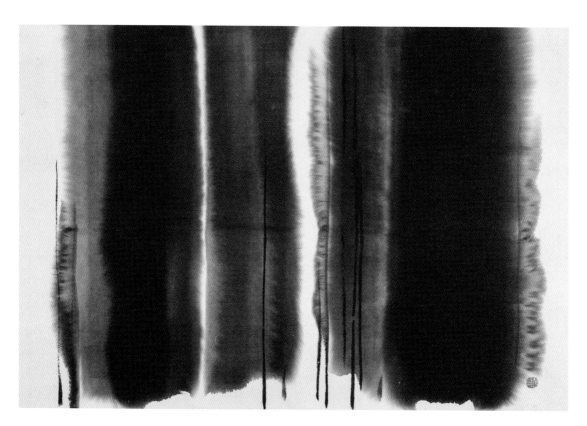

송수남, 〈나무〉, 1985, 종이에 수묵,
94 × 138 ㎝. 국립현대미술관 소장.

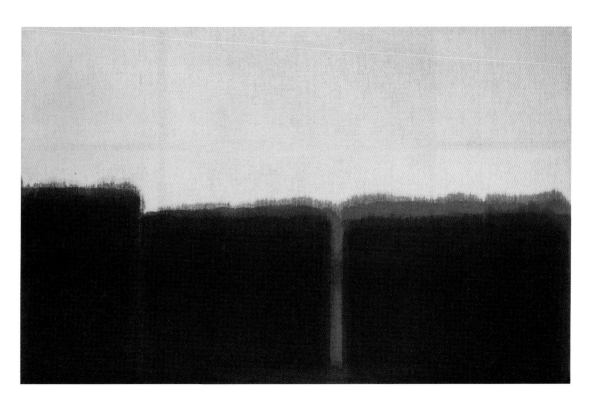

윤형근, 〈청다색 82-86-32〉, 1982, 캔버스에 유채,
189 × 300 ㎝. 국립현대미술관 소장.

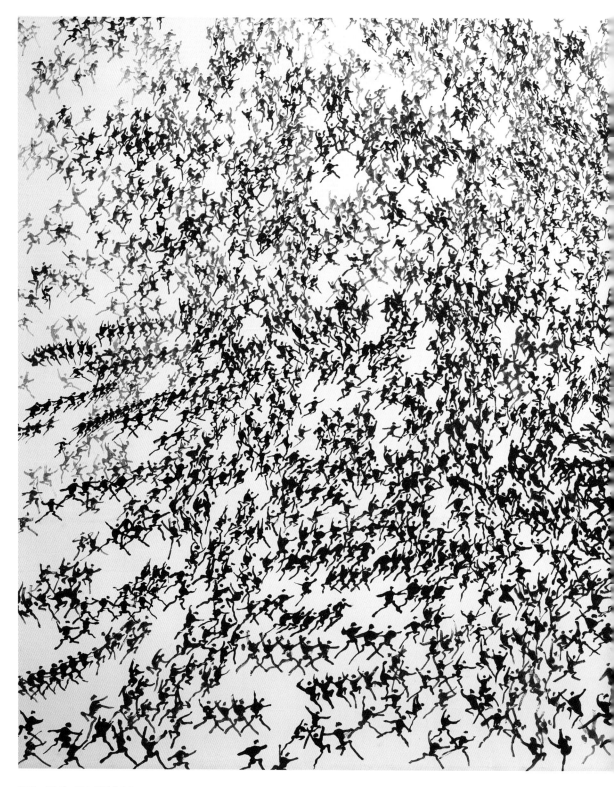

이응노, 〈군상〉, 1986, 종이에 수묵,
211 × 270 ㎝. 국립현대미술관 소장.

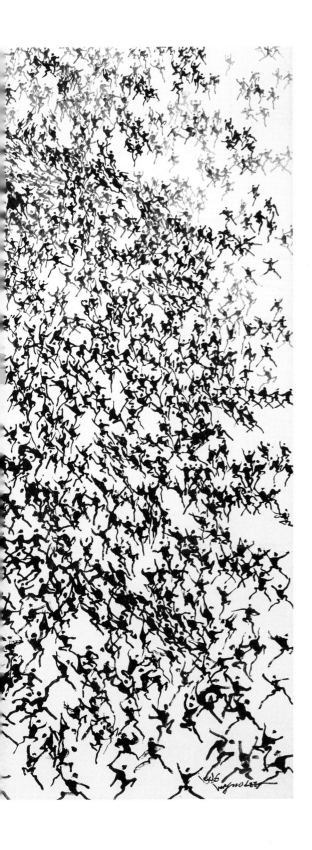

곽인식, 〈작품 63〉, 1963, 패널에 유리,
72 × 100.5 ㎝. 국립현대미술관 소장.

이우환, 〈선으로부터〉, 1974, 캔버스에 석채,
194 × 259 ㎝. 국립현대미술관 소장.

곽덕준, 〈계량기와 돌〉, 1970/2003, 계량기, 돌,
125 × 38 × 58 ㎝. 국립현대미술관 소장.

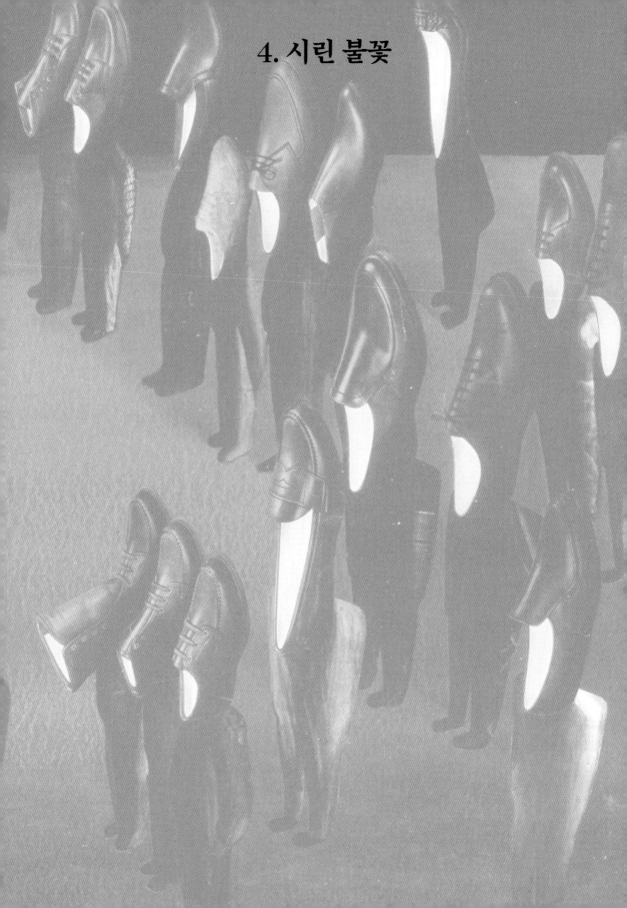

4. 시린 불꽃

박생광, 〈전봉준〉, 1985, 종이에 채색,
360 × 510 ㎝. 국립현대미술관 소장.

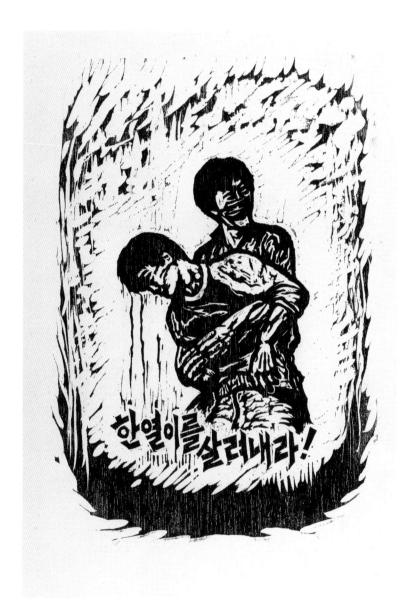

최병수, 〈한열이를 살려내라〉, 1987, 한지에 목판,
40 × 30 ㎝. 국립현대미술관 소장.

이상일, 〈구망월동〉, 1985-1995, 파이버베이스에 젤라틴 실버 프린트,
35.5 × 27.6 × (8), 50.5 × 40.5 × (33), 60.4 × 50.6 × (9) ㎝. 국립현대미술관 소장.

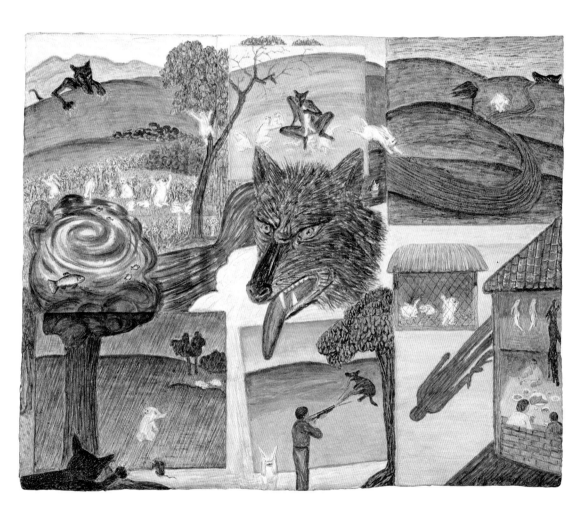

임옥상, 〈토끼와 늑대〉, 1985, 종이 부조에 수묵채색,
85.5 × 106 ㎝. 국립현대미술관 소장.

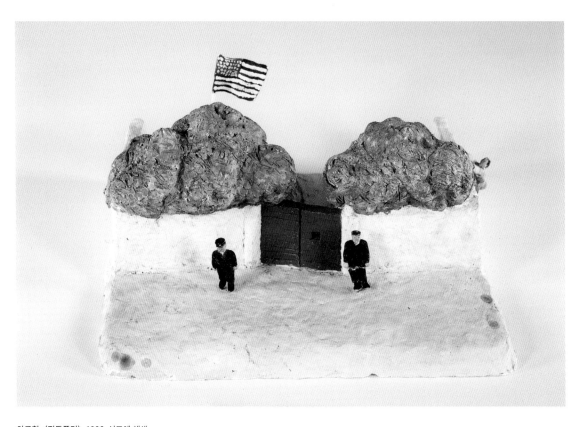

안규철, 〈정동풍경〉, 1986, 석고에 채색,
24 × 46 × 42 ㎝. 국립현대미술관 소장.

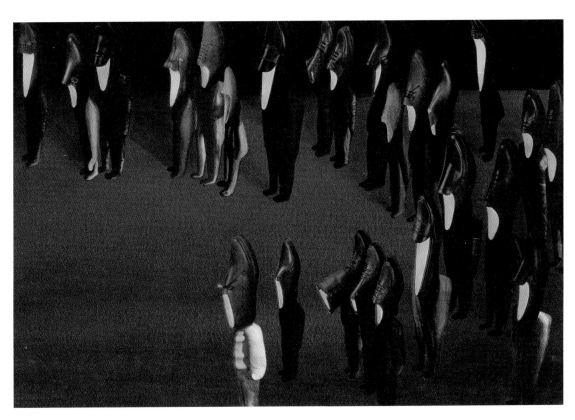

신학철, 〈묵시 802〉, 1980, 캔버스에 콜라주,
60.6 × 80.3 ㎝. 국립현대미술관 소장.

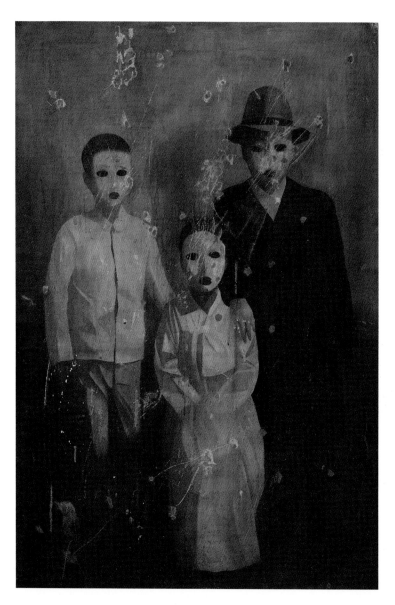

안창홍, 〈가족사진〉, 1982, 종이에 유채,
115 × 76 ㎝. 국립현대미술관 소장.

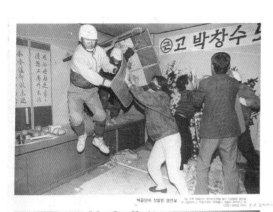

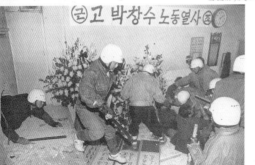

고 박창수 위원장 옥중살인 규탄 및 노동운동탄압분쇄를 위한 전국노동자 대책위원회

주재환, 〈반 고문전〉, 미상, 캔버스에 유채,
52 × 76 ㎝. 국립현대미술관 소장.

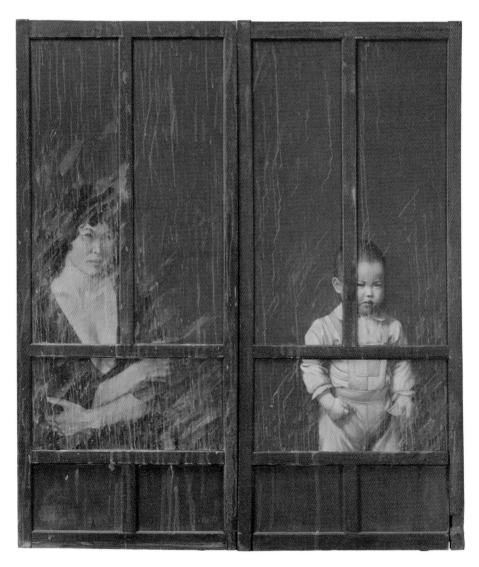

김홍주, 〈문〉, 1978, 문틀에 유채,
146 × 64 × (2) cm. 국립현대미술관 소장.

이석주, 〈일상〉, 1985, 캔버스에 아크릴릭,
97 × 129.7 ㎝. 국립현대미술관 소장.

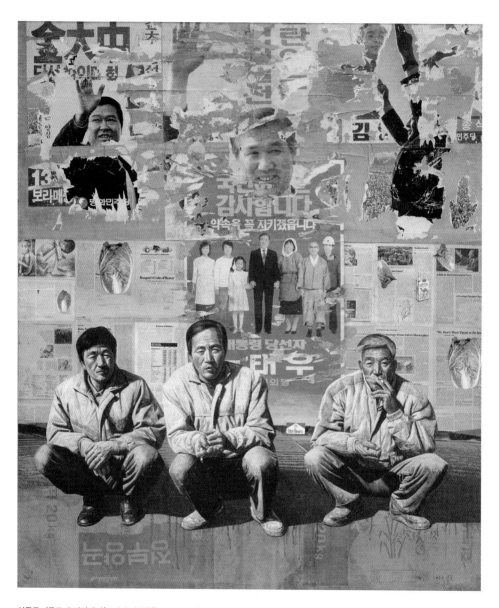

이종구, 〈국토-오지리에서(오지리 사람들)〉, 1988, 종이에 아크릴릭, 종이 콜라주,
200 × 170 ㎝. 국립현대미술관 소장.

필연의 언어를 찾아서: 20세기 후반 미술 담론의 궤적

신정훈 (서울대학교 서양화과 교수)*

1

20세기 후반기 한국미술의 시작에 놓인 마음은 절망과 기대가 뒤섞인 것이었다. 1945년 해방을 맞았지만 전쟁을 겪은 이후 주권국의 미술을 새롭게 상상해 보는 일이 남과 북에서 시작되었을 때, 한국미술은 그러했다. 전쟁 직후 미술 생산의 조건은 절망적이었다. 김환기(1913-1974)는 1954년 3회 《국전(國展)》 서양화부의 작품들이 천막 쪼가리, 광목 쪼가리, 베니어 판목 등에 그려졌다 탄식하며 "모두 뒤집어서 걸어 보는 일"을 상상했다.[1] 그리고 그런 재료의 사용이 "표현 효과에서 오는 소지 선택은 아닐 것"이라 덧붙였다. 그가 "남루의 빈한"이라 부른 물질적 부족은, 그러나 전시실에서 확인한 열의에 찬 "명랑성"으로 극복할 수 있는 것이었다. 보다 절망적인 것은 한국미술이 과거로부터 받아 쓸 어떤 것도 없다는 점이었다.[2] 미술사적 근대가 없고 이전의 철학과 미학 모두 낡았다는 진단은 열의로 다뤄질 일은 아니었다. 그것은 일제 강점기와 한국전쟁을 겪고 난 후 물리적, 정신적, 그리고 '미술사적' 폐허를 조건으로 했던 한국 화단이 받아 든 문제였다. 전해진 것 없는데 무엇으로 시작할 수 있겠는가? 그런데 이 상황은 절망적인 것은 아니었다. 한국 화단이 그런 이유로 문제적이라 지적할 때에는 어떤 기대가 놓여 있었다. 빈 캔버스 위에 한국미술을 새로 그릴 수 있으리라는 기대, 이 새로운 시작의 열망은 착종된 근과거에 대한 망각의지와 함께했다.[3]

이런 맥락에서 한국미술이 세계로부터 시간적으로 "지체"되고 공간적으로 "고립"되었다는 1950년대 초 만연한 불안에는 그 자체로 새로운 시작을 위한 해법이 담겨 있었다. 그 불안을 토로하던 이경성(1919-2009)이 "창조적 도정으로서의 모방"을 제안한 일은 우연이 아니었다.[4] 물론 소망스럽지도 권장할 만한 일도 아니지만 전쟁 직후의 시급성 속에서는 용인될 수 있었다. 다소 노골적인 이 제안은 '수용', '모방',

비평가이자 역사학자로서 20세기 도시, 건축, 미술이 교차하는 지점들을 연구했으며 한국 근현대미술 전반으로 관심을 확장하고 있다. 한묵, 김수근, 김구림, 현실과 발언, 최정화, 박찬경, 플라잉시티 등에 대한 글을 발표했다. 서울대 고고미술사학과에서 학사 및 석사를 마쳤으며 빙엄턴 뉴욕주립대 미술사학과에서 박사학위를 받았다. 서울대학교 인문대학 박사후연구연수원과 한국예술종합학교 한국예술연구소 학술연구교수를 역임했다. 현재 서울대학교 서양화과 조교수 및 협동과정 미술경영 겸무교수로 재직 중이다.

그 무엇으로 부르건 간에 그 행위가 경멸의 대상만은 아니게 된 상황에 힘입었다. 이제
일본의 기호에 의해 걸러진 것을 다시 받는 "이중 모방"이 아니라, "직접 문호를 세계로
향하여 개방"할 수 있게 되었다.[5] 또한 아이젠하워 행정부(1953-1961)의 공세적인
문화냉전에 힘입어 한국에 도래한 미국미술은, 유럽을 모방하여 "미술사적 전 코-스를
짧은 시간에 달리어 현대에 도달"한 이상적 후발주자의 모델이었다.[6] 이처럼 이 땅에
적합한 것을 선택할 수 있고 성공 사례도 있기에 '대담한 모방'을 통한 추격은 시급성
이상의 정당성이 있었다.

1950년대 한국 화단의 핵심어인 '현대'는 새로운 시작의 열망과 해법을 모두 담고
있었다. 그 말이 '현대미', '현대미술', '현대화', '현대인' 등으로 다양하게 변주되어
빈번하게 발화된 것은 사전적 의미 때문은 아니었다. 오히려 현대는 '지금의
시대'라기보다 그것이 아닌 것, 그러나 미지의 것도 아닌 지금 서구의 것, 따라서
아직 아니지만 무엇인지 알고 있어서 흡수, 추격, 도달할 수 있는 것을 함축했다. 이런
의미에서 현대의 열망이 문제적이라면 서구미술에 대한 일방적 참조 때문은 아니었다.
문제는 단일한 세계사적 시간의 내면화였다. 그렇게 되면 역사적 시간은 단계론적으로
이해되고 문화적 차이는 시간의 선후로 대치된다.[7] 한동안 한국미술의 현재는
서구미술과 다른 것이 아니라 그에 뒤처진 것이었고, 한국미술의 미래는 서구미술의
현재에 의해 결정되어 있었다. 이런 의미의 '현대'가 한국 화단의 핵심어가 되면서 전쟁
직전의 말인 '민주주의'와 '민족'은 자리를 내주게 되었다.[8] 그 해방공간의 말과 생각이
냉전체제의 위협적인 정치 환경으로 인해 잠복하면서, 식민화된 시간성인 '현대'의
추구는 이렇다 할 제지를 받지 않았다.

그러나 결코 일방적이지는 않았다. 미술적 '현대'의 열망이 강력한 만큼 그 열망의
구현물과 '지금 이곳'의 격차에 대한 감각은 예민해졌다. 과연 '밀착'된 것인가, '체험'된

1. 김환기, 「회화의 명랑성-제3회 국전
유화실 소감」, 『경향신문』, 1954. 11. 7.

2. "미술사적 의미의 근대가 없는 한국
화단으로서는 논리의 비약이 요청…
"(이경성, 「생활을 기반으로 하는 미술」,
『새벽』, 1955); "사적변증법은 한국미술의
경우에 제대로 해당되지 않는다. 그래서
현대는 시츄에이션, 근대사의 지양에서
이루어지기는 어렵고…"(김영주,
「한국미술의 당면과제(1)」, 『연합신문』,
1957. 1. 24.).

3. 독립국가의 시작에 식민의 기억에
대한 망각의지가 동반됨을 언급한 릴라
간디의 논의는 한국미술에서 작동한 후기
식민적 기억상실(postcolonial amnesia)을
이해하는 데 도움을 준다. 릴라 간디,
『포스트식민주의란 무엇인가』, 이영욱
옮김(서울: 현실문화연구, 2000).

4. 이경성, 「서양화단의 단면도」, 『예술시보』,
1954. 5. 26.

5. 이경성, 「화단의 우울증」, 『연합신문』,
1953. 6. 19.

6. 이경성, 「미국현대미술의 의미:
미국팔인전을 계기로 얻어야 할 것」,
『동아일보』, 1957. 4. 17.

7. 공간적 차이를 시간적 선후로 치환하는
근대성의 역사주의적 시간에 관한
후기식민주의 논평은 Dipesh Chakrabarty,
Provincializing Europe: Postcolonial Thought
and Historical Difference (Princeton and
Oxford: Princeton University Press, 2000)
참조.

8. 해방공간의 말과 생각에 관해서는 다음
책을 참조. 최열, 『한국현대미술의 역사:
한국미술사 사전 1945-1961』(서울: 열화당,
2006).

것인가. 이 물음은 외래 사조의 참조가 명백하기에 등장이 놀랍기보다 예상된 새로운
미술에 반복적으로 던져졌다. 외래의 시각언어가 '우리'나 '지금 이곳'의 미감이나
기질, 사회나 현실, 전통이나 역사와 어떤 '필연적'인 연관이 있는지를 둘러싼 물음은
작품의 설득력 내지 감동과 직결되었다. 한국미술의 역사에서 주목해야 하는 것은
새로운 미술사조의 등장만큼이나 이후의 일, 즉 필연성의 테스트라 부를 수 있는 것의
과정이다.[9] 이렇게 보면, 서구미술과 위계적 관계를 초기 조건으로 삼았던, 의지적
망각과 함께 시작한 한국현대미술의 궤적은 수용의 역사만큼이나 그 필연성을
확인하는 역사였다.

2

"현대미술은 현대미술대로의 양식이 있다. 다름 아닌 현대미술의 추상적인
경향이다."[10] 1953년 김병기(1916-)의 언급처럼 추상은 전후 현대 추구의 방법으로
부상했다. 외부 대상을 알 수 있게 묘사하는 일과 절연하고 문학의 서사성과 결별한
비대상적 화면은 전통적인 자연주의적 작화법의 거부라는 점에서 새로운 시작에
필수적이었다. 그러나 우선 추상에 대한 거부감부터 넘어서야 했다. 추상은 처음
논의된 것이 아니었다. 1930년대 말 초현실주의와 함께 전위미술의 이름 아래 유학생
엘리트들에 의해 소개되고 구사되었다. 그 당시 추상은 점·선·면의 조합을 통한 형태의
단순화, 화면의 순수화, 대상의 본질 추출이라는 맥락에서 이지적 감각과 기하학적
형태와 관련이 있었다. 그리고 정현웅(1911-1976)이 언급하듯 "추상적인 형태와
구성으로서 메커니즘의 감각과 형식미를 추구"하는 일은 "근대 기계문명과 악수", 즉
물질적 현대성(modernity)과의 공명을 의미했다.[11] 이처럼 미술적으로 현대적이면서
동시에 현대성의 미술임에 추상은 분명 매력적이었지만, 이 점은 추상의 안착을 방해한
이유이기도 했다. 이지적이라 간주된 추상 자체의 면모는 생경하고 작위적인 것으로,
기하학적 형태는 도안이나 장식으로 폄하되곤 했다.[12]

이런 맥락에서 1950년대 초 추상의 옹호는 그 거부감을 넘어설 방법을 제시해야 했다.
김병기, 한묵(1914-2016)등은 보다 친숙한 추상의 새로운 모델을 제시했다.[13] 그것은

9. 이 글에서 논의되는 모방과 필연의
메커니즘, 필연성의 테스트는 필자의 이전
원고를 축약한 것임. 신정훈, 「모방과 필연:
1950-60년대 한국미술비평의 쟁점」,
『미술사와 시각문화』 19(2017), 126~151
참조.

10. 김병기, 「추상회화의 문제」, 『사상계』 6,
1953. 9월, 170~176.

11. 정현웅, 「추상주의회화」, 『조선일보』,
1939. 6. 2. 비슷한 취지의 논의는 김환기의
글에서도 찾아볼 수 있다. 김환기,
「추상주의소론」, 『조선일보』, 1939. 6. 11.

12. 추상 자체에 대한 저항은 오지호,
「순수회화론-예술 아닌 회화를 중심으로」,
『동아일보』, 1938년 8월 연재 참조, 기하학적
형태의 추상에 대한 거부감은 김환기,
「구하던 일년」, 『문장』, 1940년 12월, 184
참조.

13. 김병기, 「추상회화의 문제」, 『사상계』 6,
1953년 9월; 한묵, 「추상회화고찰-본질과
객관성」, 『문학예술』 2.5, 1955년 10월.

기하학적이라기보다 표현주의적인, 이지적이라기보다 즉흥적인, '몬드리안'보다
'칸딘스키'적인 것으로, 기질적으로 친연하다 간주되었다. 그리고 더 나아가 이것은
추상이 외양의 묘사가 아닌 본질을 꿰뚫는 실천이라는 점에서 사의적이고 정신적
본질의 묘파를 핵심으로 하는 동양미술에 이미 있다는 논리와 결부되었다. 동양의
'기운'과 서양의 '표현'을 동일시하는 관점에 근거를 둔 추상의 새로운 모델은 동양
화단과 서양 화단 모두의 주목을 받았다.[14] 그런데 1950년대 중반 표현적인 것에 대한
점증하는 관심에는 친연성만큼이나 시의성의 요구가 있었다. 김환기와 장욱진 회화의
소박한 세련됨과 단순함의 격조가 전쟁 직후 심리적 외상을 위무하는 편이었다면, 그
외상을 직면하여 미술이 '시대성', '현실감'을 갖춰야 한다고 생각했던 이들에게 세련과
격조는 아쉬운 것이었다. 김영주(1920-1995)는 표현주의적 미술 생산을 촉구하면서,
이를 통해 현대의 불안을 다룰 수 있으리라 기대했다.[15] 현대를 불안, 혼돈, 부조리로서
다뤄야 한다는 그의 주장은 물질적 현대성과 이지적인 감각과 결부된 현대의 관념을 철
지난 것으로 만들었다.

한국적 기질이나 동양적 감각과 닿아 있고 불안의 시대성을 담은 표현주의적 추상에
대한 점증하는 관심은 1950년대 말 앵포르멜이 등장하고 안착하는 데 결정적이었다.
사실 그 등장은 놀라운 일이기보다 기다리고 있었던 것에 가까웠다. 왜냐하면 등장
이전에 추상표현주의와 앵포르멜이 구미에 유행이었음을 알고 있었으며, 뿐만
아니라 그 모델의 적합성까지 논의되고 있었기 때문이다. 1958년 3회, 4회 두 차례에
걸쳐 《현대미술가협회전》에 등장한 직후 1959년 곧바로 그 미술을 두고 '필연성의
테스트'가 진행된 것은 놀라운 일은 아니었다. 1910년대생의 이경성, 김병기, 김영주
등은 그 미술이 충분히 소화되지 않았음을 지적했고, 김창열(1929-), 박서보(1931-)
등 1930년대생들은 자신들의 미술이 전쟁 체험을 통해 나름 필연성을 갖고 있다는
태도로 응수했다.[16] 이 충돌은 선배 세대가 의심을 철회하는 1960년대 후반에야
해소되지만, 앵포르멜이 젊은이들의 마음을 얻는 일을 막지 못했다. 필연성에 근거를
둔 설득력 이상으로, 그 미술운동이 지닌 특유의 전투적이고 영웅적인, 비타협적이고
비순응적인 태도는 결정적이었다. 전위는 무엇보다 그 태도를 일컫는 것으로서,
1960년 4.19 혁명과 1961년 5.16 군사 정변의 정치적 격변 속에서 시의성을 얻었다.[17]

14. '기운'과 '표현'의 동일시는 정무정의
논문 참조. 정무정, 「1950-1970년대
권영우의 작품과 '동양화' 개념의 변화」,
『한국근현대미술사학』 32(2016), 322.

15. 김환기와 장욱진에 대한 김영주의 평은
각각 다음을 참조. 김영주, 「김환기 도불전」,
『한국일보』, 1956. 2. 8.; 김영주, 「그 의도와
결과를: 제2회 백우회전 평」, 『조선일보』,
1956. 6. 29~30.

16. 김병기와 김창열의 대담은 두 세대의
차이를 극명하게 드러내는 사례다. 김병기,
김창열, 「전진하는 현대미술의 자세: 한국
모던아트를 척결하는 대담」, 『조선일보』,
1961. 3. 26.

17. 정치적 변동과 앵포르멜의 관계에
대해서 김미정의 글을 참조. 김미정,
「한국 앵포르멜과 대한민국미술전람회:
1960년대 초반 정치적 변혁기를 중심으로」,
『한국근대미술사학』 12, 2004, 301~342.

한국전쟁 직후 현대가 열망되고 그 형식으로 추상이 탐색되고 그 태도로 전위가
강조됨으로써 1960년대 전환기에는 현대-추상-전위의 삼위일체라 부를 수 있는 것이
형성되었다. 그러나 그것은 단단한 토대 위에 놓여 있는 것이 아닌, 토대가 없기에 서로
기대며 버티고 있는 구조물에 가까웠다.[18]

3

현대, 추상, 전위의 결합은 그리 오래가지 않았다. 60년대에 추상은 현대적이기는 해도
전위적인지는 확실치 않게 되었고, 70년대에 들어 전위는 선진적이라기보다 퇴폐적인
것이 되었다. 앵포르멜의 확산으로 추상은 전성기를 구가하는 듯 보였다. 1961년
《국전》서양화부가 '구상', '반추상', '추상'으로 나누어 접수받고 1969년 '구상'과
'비구상'으로 나뉘어 전시됨은 추상의 공세가 《국전》에 일정한 몫을 주장할 정도로
강력해졌음을 시사한다.[19] 그러나 이는 작업의 전형화, 상투화, 질적 퇴보를 동반했다.
"오늘 미술학교 1학년생이 앵포르멜이 가능하다는 것을 어느 천재의 기성 화가가
지도할 수 있었던지 경탄해 마지않는다"는 김환기의 자조 섞인 탄식은 새로운 추상이
의심스러운 것임을 말한다.[20] 심지어 추상은 정교한 묘사 능력을 갖추지 못한 이들이
달려가는 곳, '모방', '아류', '작위', '페티시', '유행' 등으로 폄하되기도 했다.[21]

추상의 가치 하락은 한국의 일은 아니었다. 오히려 국제적 현상이었기에 한국에 영향을
주었다고 말할 수 있다. 구미의 최신 미술은 심지어 다시 구상으로 돌아가는 듯 보였다.
60년대 초 프랑스의 시각-운동(optico-kinetic)적 경향이나 누보 레알리즘(Nouveau
Réalisme), 미국의 네오다다(Neo-Dada)와 팝 아트(pop art)는 미술에 다시금 구체적인
형상, 일상의 오브제, 이야기를 복귀시켰다.[22] 1960년대 파리 비엔날레와 상파울루
비엔날레에 정기적으로 참가하기 시작하면서 이 변화는 전례 없이 즉각적인 정보와
직접적인 경험에 근거를 두고 파악되었다. 구상에 대한 관심의 폭증은 그 효과 중
하나다. 추상의 공세에 밀리던 사실주의 측은 구상의 복귀를 환영했고, 추상주의 측은
그 오용을 지적하며 구상이란 추상 이전으로 복귀가 아니라 추상 이후로 나아감이라고

18. 1950년대 한국미술의 현대-추상-전위의
삼위일체에 대해서는 예술경영지원센터
「다시, 바로, 함께, 한국미술」 Vol. 02(2018)
브로셔 참조.

19. 한국미술에서 구상에 대한 논의는
김이순, 「한국 구상조각의 외연과 내포」,
『한국근현대미술사학』 15, 2005년 8월,
89~116 참조.

20. 김환기, 「전위미술의 도전」, 『현대인
강좌』 3, 1962, 83-93.

21. 박서보, 「62년 상반기의 화단 유사형의
추상화들」 『동아일보』, 1962년 7월 5일;
김영주, 「병든 한국의 현대미술: 우리는
어디로 가고 있는 것일까」, 『조선일보』,
1962년 7월 20일; 이경성, 「한국현대미술의
역설」, 『조선일보』, 1962. 7. 27.

22. 이일은 이를 "분명한 주제-한동안
그다지도 학대를 받고 있었던 이 불순한
문학이 다시 등장"했다 설명한다. 이일,
「새로운 예술의 시험장-현지에서 본 파리
비엔날레」, 『조선일보』, 1965. 10. 28.

강조했다.[23] 또 다른 효과는 앵포르멜의 존재 이유를 위협한 것이다. 60년대 초중반 앵포르멜의 열기가 식은 후 "몇 년 동안 화단엔 굉장히 무거운 침묵이 계속"되었는데, 박서보는 그에 대해 "과거에 앵포르멜 운동을 하던 작가들이 그다음 단계로 넘어가는 필연적인 계기를 발견치 못한 데" 있다고 밝힌 바 있다.[24]

1965년경 화단의 침묵에 대한 우려는 다시금 해외 사조 도입의 요구로 이어졌다. "장크아트, 포프아트, 아쌍블라즈, 모빌아트, 햅프닝이니, 네오다다니, 또는 오프아트니 하며 딴 데서는 야단들인데… 우리에게는 앵호르멜의 대결 이후 그대로 멈춰 버릴 이유가 어디 있겠는가?"[25] 그러나 방근택(1929-1992)은 이내 그 방법이 더 이상 전가의 보도가 될 수 없음을 확인한다. 왜냐하면 그 사조들이 수긍이건 반항이건 서구문명에 대한 반응일진대, 우리에겐 그런 "앵호르멜 이후의 미학을 받아 새길 만한 사회적인 문명적인 소지가 없기 때문"이다.[26] 이처럼 60년대 구미의 미술사조가 지금 이곳에 적합하지 않다는 진단은 오히려 50년대 앵포르멜의 경우는 그러했다고 생각하는 데 영향을 주었다. 그 격정적이고 비대상적 화면이 전쟁 직후 혼돈과 불안 체험의 산물이라는 서사가 공인된 것이 바로 이 시기였음은 우연이 아니었다. 이런 맥락에서, 서구와 비동시성('지체'와 '고립')의 조건이라 생각했던 한국전쟁의 폐허는 구미 2차 세계대전의 물리적이고 심리적인 상처와 공명하는 동시성의 조건이었다. 오히려 동시성 획득의 기대가 충만하던 60년대 후반 한국에서 그 동시성의 불가능성을 실감하게 된 것이다.

1960년대 말 새로운 경향들은 이처럼 서구 미술모델 도입의 필연성에 대한 널리 퍼진 회의를 배경으로 등장했다. 따라서 부정적인 인식은 준비된 것이었다. 1967년 12월 《청년작가연립전》을 필두로 쏟아진 팝, 옵, 키네틱, 환경, 해프닝 등은 화단의 '무거운 침묵'을 깨는 발랄하고 대담한 시도로 환영받았지만 이내 "뿌리 없는 꽃"이라는 비판에 직면했다.[27] 그리고 "외래 사조에 그대로 말려들었던 결과였다고 시인합니다. 부끄럽습니다"라는 정찬승(1942-1994)의 자기 고백이 시사하듯, 이후 60년대 말 미술은 폄하 속에서 망각되었다.[28] 그 망각은 1990년대 중후반 유행하던 설치와 퍼포먼스의 기원으로 재조명되고 사회적 논평으로 주목받아, '과도기'나 '모색기'가

23. 김병기, 「구상 추상의 대결: 하나의 증언」, 『동아일보』, 1962. 10. 12.; 박서보, 「구상과 사실」, 『동아일보』, 1963. 5. 29.; 이열모, 「현대미술과 전위-박서보씨의 구상과 사실을 읽고」, 『동아일보』, 1963. 6. 14.; 이일, 「추상과 구상의 변증법-'오늘의 형상' 주변」, 『공간』, 1968년 7월, 62-69.

24. 박서보, 김영주 대담, 「추상운동 10년 그 유산과 전망」, 『공간』, 1967년 12월, 88.

25. 방근택, 「전위예술론」, 『현대문학』 129, 1965년 9월, 268.

26. 방근택, 「한국인의 현대미술」, 『세대』 3권 9호, 1965년 10월, 352.

27. "뿌리 없는 꽃"의 표현에 대해서 다음을 참조. 이경성, 「시각예술의 추세와 전망-현대작가미술전을 통해서 본」, 『공간』 3권 6호, 1968년 6월, 69; 이경성, 「전위미술 활발 방향모색뿐 수확빈약」, 『중앙일보』, 1969. 9. 22.

28. 「좌담회 최근의 전위미술과 우리들」, 『공간』 10권 3호, 1975년 3월, 63.

아닌 '실험'의 시기로 학술적으로 복구될 때까지 지속되었다. 사실 그 미술은 체험과 무관하지 않기에 이런 취급은 부당한 면이 있다. 1960년대 말 박정희 정부와 김현옥 시정의 근대화는 국토와 도시의 변모를 통해 전례 없는 수준의 가시성을 구가했고 도시화, 과학기술, 소비사회에 관한 미래주의 담론은 일상 환경의 변모를 이해하게 했다. 이 실질적이고 담론적인 변화는 해외의 테크노-유토피아적 미술, 건축이 이 땅에 도래한 계기가 되었다. 이 배경 속에서 '해프너'들은 서울의 언더그라운드 청년문화와 결부되었고 AG(한국아방가르드협회)의 회원들은 자신의 추상을 "도시의 미술"로 부르며 그 냉담한 분위기와 기하학적 형태를 설명했다.[29]

그럼에도 불구하고 '뿌리 없는 꽃'이라는 비난은 사실 여부와 관계없이 그렇게 보고 싶어 했던 마음이 우선했던 듯 보인다. 이일(1932-1997)과 오광수(1938-)의 성찰이든 김지하(1941-)와 김윤수(1935-2018)의 일갈이든, 1970년대 전환기에 한국미술의 뿌리 깊은 서구 지향성에 대한 반성이 쏟아진 것('불연속의 연속', '충돌의 역사', '변칙의 연속')은 역설적으로 전례 없이 심원하게 느껴진 서구미술과의 격차 때문만은 아니었다.[30] 사실 모르는 바 아니던 한국미술의 그 근원적 콤플렉스를 공론화하고 마주했다는 점에서 자신감의 표현이기도 했다. 내재적 근대화론에 힘입은 전통의 재발견, 리얼리즘 미학과 문학이론에 관한 축적된 작품과 이론, 구미 현대미술에 대한 깊어진 앎, 그 무엇이든 이전과는 달리 한국미술이 어떤 단단한 지반 위에 놓일 수 있으리라는 기대는 70년대 미술로 이끌었다.

<u>4</u>

1970년대 한국미술은 이전과 심원한 차이를 보인다. '한국적인 것', '전통' 등의 표현이 화단에서 빈번하게 회자됨은 단적인 변화다. 전쟁 직후 '현대'의 열망으로 인해 후진성의 근원이라 방기되고 이후 '폐쇄성', '국수주의'의 위험 지적과 함께 당위적 수준에서 언급되곤 했던 그 가치들은 이제 미술 생산에 핵심적인 것이 되었다. 한국적 모노크롬(Monochrome), 단색조 회화, 혹은 단색화로 불리는, 1970년대 한국미술을 대표하는 경향이 그 주요 사례다.[31] 추상이 화면에 지시성을 거둠으로써 말(the verbal)보다 시각(the visual)을 우선시하지만 그렇기에 애매해진 의미를 확보하기

29. 하종현, 「한국미술 70년대를 맞으면서」, 『AG』 2, 1970년 3월; 그리고 같은 호의 최명영, 「새로운 미의식과 그 조형적 설정」 참조.

30. 이일, 「전환의 윤리-오늘의 미술이 서 있는 곳」, 『AG』 3, 1970년 5월; 오광수, 「한국미술의 비평적 전망」, 『AG』 3, 1970년 5월; 김지하, 『현실동인 제1선언: 현실동인전에 즈음하여』(《현실동인전》 카탈로그), 1969.

31. 김영나, 「현대미술에서의 전통의 선별과 계승: 1970년대의 모노크롬 미술과 1980년대의 민중미술」, 『정신문화연구』 23권 4호, 2000년 겨울호, 33-53. 한편 이일은 관련 작가를 "70년대 작가"라 부른다. 이일, 「'70년대'의 화가들-원초적인 것으로의 회귀를 중심으로」, 『공간』, 1978년 3월, 15-21.

위해 더욱 많은 말을 동반하듯, '70년대 미술'은 그 화면이 특별히 암시적이거나
알레고리적이지는 않지만 그럼에도 불구하고(아니 오히려 그렇기 때문에) 작가
스스로와 평론가의 무수한 말을 낳았고 감상은 그와 무관하게 진행될 수 없었다.[32]
'무위(無爲)', '자연', '백색', '정신성', '동양적인 것' 등의 정체성 담론은 촉각적 감각,
색조의 미묘함, 시각 요소들의 반복, 중층적 스며듦과 번짐을 이해하는 틀로 작용했다.

이 변화에는 미술 외적인 여러 힘들의 작용이 있었다. 형식적 민주주의가 작동하던
1960년대와는 또 다르게, 유신과 긴급조치로 대표되는 1970년대 '한국적 민주주의'의
민족주의 이데올로기, 전격적인 산업화와 도시화에 대한 심리적 저항이나 보상의
메커니즘, 또는 해외(특히 일본)의 관객과 소비자에 노출됨에 따른 이국주의와 자기-
오리엔탈리즘을 언급할 수 있을 것이다. 그러나 한국미술 담론의 내적 구조에서 보면,
'한국성'과 '전통'은 무엇보다 필연의 기표였다. 그와 함께 특별히 60년대의 미술처럼
사회경제적 지표로 읽지 않고 당대 유행하던 사조라 볼 수도 없는 모노크롬 캔버스의
채택을 통해, '70년대 미술'은 1950년대 이후 반복된 필연성의 테스트를 요하지 않았던
듯 보인다. 마치 1960년대 말 한국미술의 기형적 전개에 관한 성찰의 즉각적 효력처럼
말이다.

그러나 사태는 단순하지 않다. 이전과 다르지 않게 1970년대 한국미술 생산에서
해외미술의 영향은 결정적이다. 그중에서도 일본 현대미술의 경우는 잘 알려져 있다.
1968년 동경국립근대미술관에서 개최된《한국현대회화전》을 계기로(그 전시를 통해
한국 화단과 관계 맺은 이우환을 매개로) 점증한 그 영향은 형식적인 수준에서보다
담론적인 차원에서 더욱 강력했다. 따라서 개별 미술운동의 형성에 한정되지 않고
여러 사조를 관통하는 방식으로 미술 생산 전반에 작용했다. 미술은 인간의 의식에
의해 대상화되기 이전, 혹은 인간이 부여한 의미와 무관하게 존재하는 세계 그 자체를
드러내는 일('만남')이라는 생각이 1970년대 한국 화단에 자리하는 일은 그 사례다.
이 미술 관념은 작품 제작에 있어서 작가의 주관적이거나 자의적 의사 결정을 지워
내는 방식의 고려로 이어져, 단순한 행위의 반복을 통해 행위자의 역할을 최소화하거나
매체나 재료의 본연적 성질에 말미암은 시각적 사건이 최종 형태가 되게끔 한다.
이렇게 되면 작품에 대한 감상은 원리상 가정된 의미, 의도, 목적으로 달려가길
그만두고 오직 지각하는 일, 혹은 감각하는 일이 될 뿐이다. 박서보의 "아무것도 그리지
않았다"는 주장이나 이건용(1942-)이 "논리적"이라 부르는 동어반복적 행위는

32. 의미의 확보에 대한 우려로 추상작가들의
말이 많아지는 역설적 상황은 Leah
Dickerman, ed. *Inventing Abstraction*, 1910-
1925 (New York: The Museum of Modern
Art, 2013)의 서론을 참조.

모두 이 같은 반해석학적, 반환영주의적, 혹은 반인간주의적이라 부를 수 있는 경향과
닿아 있다. 사실 이 경향은 일본미술의 것이 되기 이전에, 네오다다, 팝, 미니멀리즘과
같은 미국미술에 내재한 문제의식이다. 실제로는 평면의 캔버스에 안료가 적용된
물리적인 것에 불과할진대 인간, 세계, 우주의 본성을 말한다는 식의 환영주의적
미술의 생산과 수용에 대한 점증하는 거부감이 자신 이외에 다른 것이 아님을 주장하는
즉물주의적(literalist) 혹은 '해석을 반대하는(against interpretation)' 태도를 미학적으로
선진적이고 정치적으로 해방적인 것으로 바라보게 했다.[33]

이런 맥락에서 보면 1970년대 한국미술의 장에서, 눈길을 끄는 정체성의 말들 이면에
미국과 일본의 즉물주의적 미술 경향이 작동하고 있었다고 말할 수 있다. 이 점을
정확하게 인지한 평론가 박용숙(1935-2018)은 그 외래 미술 모델의 필연성을 물었다.
세계에 관한 지식, 의미, 상이 우리를 옥죄고 위험에 빠뜨릴 정도로 축적되었기에
그 작용을 중지시켜 세계를 그대로 드러내야 할 시급성이 우리에게 있는가? 이에
대해 그는 그런 구미문명의 "허상의 공포를 실감하지 않는다"고 답했다.[34] 이 지적은
1960년대 말 김지하의 일갈, 즉 "잉여의 처리"보다 "결핍의 해결"이 시급한 우리가
전자를 고민하는 곳에서 등장한 미술을 도입해 구사한다는 비판을 연상시킨다.[35] 사실
우리는 앎이 넘쳐 그것에 구속되었다기보다 오히려 앎이 덜해 해방되지 못한 것은
아닌가?

1970년대 한국미술의 즉물주의적 경향은 작품을 감각되는 것과 의미일 수 있는
것 사이의 긴장에 놓음으로써 미술의 존재론과 모더니즘 미술론을 체험하는
계기를 마련했다. 그러나 그만큼 한국미술은 난해해졌다. 미술이 난해하다는 말이
1970년대처럼 많이 등장한 적은 없었다. 추상조차 한국미술에서는 구조적 필연성의
요구로 인해 많은 경우 화면 밖 다른 것을 연상시킨다는 점에서 자기 참조적이 아닌
구상적이었다 볼 수 있다. 1970년대 미술이 즉물적인 면모를 탐색하면서, 당시 '미술의
비인간화', '추상의 난해함'을 비판하는 목소리가 널리 퍼지게 된 일은 놀라운 일이
아니다. 김윤수(1935-2018)와 원동석(1939-2017)의 민족미술론은 개발독재 시대
민중담론의 형성과 리얼리즘에 입각한 민족문학론의 부상에 힘입은 것이지만, 동시에
당대 미술에 대한 널리 퍼진 불만으로부터 야기된 것이기도 하다. 그들의 비판은
단순히 미술이 현학적이 된 사태를 문제 삼는 것은 아니다. 문제는 그 암호 같은 미술이
한국미술의 장에서 이제야 정착되기 시작한 고급미술의 제도(화랑, 국립미술관,

33. 수전 손택, 『해석에 반대한다』, 이민아 옮김 (서울: 이후, 2002); Robert Slifkin, *Out of Time: Philip Guston and the Refiguration of Postwar American Art* (Berkeley and Los Angeles: University of California Press, 2013).

34. 박용숙, 「왜 관념예술인가」, 『공간』, 1974년 4월, 8-18.

35. 김지하, 앞의 글 참조. 조요한 또한 비슷한 취지의 언급을 내놓는다. 조요한, 「현대미술의 실험성에 대하여: 오늘의 우리나라 미술은 어디까지 왔나」, 『홍익미술』 2, 1973, 60.

미술시장, 미술잡지)를 통해 의미심장한 것으로 다뤄지면서 대다수 사람들을
소외시키고 심지어 위협한다는 점이었다. 이 문제의식은 결국 1980년대 민중미술이
미술을 일상의 말처럼 변화시키려 한 것만큼이나 미술제도에 대한 공격과 교정을
시도하게 되는 배경이 된다.[36]

5

1950~1970년대 한국미술의 생산과 수용의 역사는 한편으로는 변모하는 해외 미술의
형식과 이론을 참조하고, 다른 한편으로는 그것들이 지금 이곳에 필연적인 것일
수 있는지를 묻는 과정의 반복으로 이해된다. '모방과 필연'이라 부를 수 있는 이
메커니즘을 놓고 본다면 1980년대는 분명 한국미술의 역사에 주요한 변곡점을 이룬다.
이후 일정한 흐름을 이룬 미술운동의 생산과 수용에 '외래 사조의 모방인가 내재적
필연인가'의 문제를 둘러싼 논의는 더 이상 결정적인 것이 되지 못한다. 이 항상적
구조를 중단시킨 상당한 몫은 민중미술에 있다.

1979년 서울의 '현실과 발언', '광주의 광주자유미술인협의회'의 결성을 시작으로
논의하곤 하는 그 미술운동은 미술에 서사와 형상을 복구하여 민중의 역사와 삶을
다루고 그것들을 구조화한 정치적, 경제적, 사회적 모순을 드러냈다. 그리고 불화,
민화에서부터 이발소 그림, 만화에 이르는 시각적 하위문화를 도입하고 미술을
일상적 생활과 정치적 현장에 밀착시켰다. 1980년대 초 '새로운 구상회화', '새로운
미술운동', '신미술' 등 여러 이름으로 불리다 군사정부와 민주화세력의 충돌이 절정에
달하는 1980년대 중반 민중미술로 통칭된다는 점은 그 운동에 놓인 다양한 흐름과
관심을 시사한다.[37] 그러나 민중을 역사적 주체로 발견(혹은 창조)하여 일제 강점기,
분단, 냉전, 남북 모두의 억압적 체제로 이어지는 휘둘리고 기형적인 한국의 '실패한'
모더니티를 교정하려는 후기 식민주의적 기획인 민중담론과 연관되어 있다는 점에서,
서구미술과 위계적 관계를 조건으로 하는 모방과 필연의 후기 식민적 역학에 전면적
수정을 요구했다. 실제로 그 역동적 관계의 핵심 관념인 현대, 추상, 전위는 민중미술의
시기에 모두 부정되었고, 그 자리에 민족과 역사, 서사와 형상, 이웃과 민중이 들어서게
된다.

36. Chunghoon Shin, "Reality and Utterance in and against Minjung Art," in *Collision, Innovation, Interaction: Korean Art from 1953*, edit. Yeon Shim Chung et. al. (London: Phaidon, 2020) 근간 참조.

37. 일반적인 세대별 구분과 80년대 미술운동의 여러 명칭에 대해서 다음을 참조. 유홍준, 『80년대 미술의 현장과 작가들』(서울: 열화당, 1986); 성완경, 「두 개의 문화, 두 개의 지평」, 『민중미술, 모더니즘, 시각문화: 새로운 현대를 위한 성찰–성완경의 미술비평』(서울: 열화당, 1999), 84–105.

개별 작품에 대한 모방 혐의의 제기나 한국미술의 기형적 전개에 대한 관성화된 자조가
사라지진 않았지만, 80년대 민중미술 이후 '말미암지 않은 미술'에 관한 우려는 상당
부분 잦아들었다. 이것은 비단 민중미술의 후기 식민주의적 노력의 간곡함 때문만은
아닌, 한국의 정치적·사회적·경제적·문화적 조건의 변모를 배경으로 했다. 지난 몇십
년 모방과 필연의 반복되는 역학에서 결정적인 것은 한국과 구미의 역사적 경험과
물질적 발전의 질과 정도의 격차였다. 그로 인해 과연 '그들'의 필연이 '우리'의 필연이
될 수 있는지를 둘러싼 이견이 충돌했고 그 과정에서 특정 사조의 승인과 망각이
결정되었다. 그러나 20세기 말 그 격차에 관한 감각이 점진적으로 해소되면서, 토대
혹은 '소지'의 유사성으로 인해 서구의 어떤 미술운동도 이 땅에 온전히 생경하고
무관한 것만은 아니게 되었다.

이런 생각은 일종의 동시성의 환상일 수 있고, 그에 근거를 둔 미술 실천에 면책을
주는 논리가 되기도 한다. 동시성이 있다면 오히려 그것은 프레드릭 제임슨(Fredric
Jameson)과 백낙청이 지적한 것처럼, 한반도에 1, 2, 3 세계가 모두 공존한다는 점에서
"비동시적인 것의 동시성"일 것이다.[38] 따라서 그 환상에 따른 즉각적인 번역의
식민성은 여전히 문제로 지적될 수 있다. 실제로 이 문제는 1990년대로의 이행기
'포스트모더니즘'이나 2000년대 전환기 '이주', '유목', '탈주'와 연관된 논의의 부상과
그에 대한 비판적 반응을 통해 쟁점이 되기도 했다. 그럼에도 불구하고 세기말 이
논의들은 분명 한국이 더 이상 3세계만은 아님을, 즉 1세계의 면모를 보이고 있음을
말하는 것이었다. 후진성 내지 격차의 감각은 부정적이든 생산적이든 이전과 같은
결정성을 발휘하지는 않게 되었다.

오히려 이제 필연의 언어는 너무나 확연하여 물신화나 전형화를 경계해야 할 상황이
되었다고 말할 수 있을 것이다. 1990년대 초 민중미술의 쇠락이, 국내외 정세 급변에
따라 단순히 효용이 다했다기보다 이전의 시대적 소명과 주체적 미술 요구라는 대의로
일정 정도 묵인된 환원적 미학과 전형적 수사법이 노출되었기 때문이라는 성찰은,
다른 말로 하면 필연의 확보가 작품의 질과 감동을 자동적으로 보증해 주지 않는다는
것을 말해 준다. 그리고 1990년대 이후 한국미술이 미술의 전지구화와 비엔날레화의
순환 회로에 진입하면서, 필연의 언어는 '이곳'의 열망이 아닌 '그곳'의 적극적인
요구가 되기도 했다. 따라서 한국미술의 국제적 가시성은 높아졌지만 그 가시성의
대가가 통시적이든 공시적이든 한국의 특정한 조건들을 드러내는 일이 되면서, 작품은
미술 담론이나 미학적 고려의 산물 이전에 인류학적 토산품이나 사회사적 증거물로
다뤄지거나, 나아가 보다 높은 가시성을 위해 필연의 언어를 전형화하거나 본질화시켜,

38. 한반도와 '비동시적인 것의 동시성'에
대해서, 프레드릭 제임슨/백낙청, 「맑시즘,
포스트모더니즘, 민족문화운동」, 『창작과
비평』 67 (1990년 봄), 290–291 참조.

오히려 자국의 관객을 소외시키는 위험을 고민하는 상황에 놓이게 되었다.

자의적인 것이 아닌 동기를 갖는 미술에 대한 추구는 1950년대 이후 한국미술의 후기
식민적 조건을 다뤄 내기 위한 구조적 요구였다. 1980년대 이후 한국미술은 분명
이전과 다른 새로운 패러다임을 맞이한 듯 보인다. 그러나 그것이 한국미술이 뿌리
깊은 후기 식민성으로부터 벗어났음을 지시하는 것이라고 이해한다면 순진한 생각일
것이다. 그로부터 해방은 오히려 필연적인 것, 동기를 갖는 것, 혹은 말미암은 것의
실천과 관념에 무심해질 때 가능할지 모른다. '우리'나 '지금 이곳'과 무관한 작업들이
쏟아질 때 아마도 필연은 구태여 마음 써서 구해야 할 그런 것이 아닐 정도로 이미
갖춰진 것이 되었다 말할 수 있을 것이다.

한국근현대미술 '괴물' 열전 초:
'정미(精美),' 추상, 한국화, 민중미술, 그리고 미술?

김학량 (동덕여자대학교 큐레이터학과 교수)*

미술은 어디에 있을까? 미술은 어떤 순간에 움직이나? 미술이 없으면 세상이 무너질까? 미술은 이 세상에서 무슨 일을 할까? 그것은 무엇을 추구할까? 미술대학에 입학하던 해부터 치면 햇수로 37년을 이른바 미술계라는 행성에서 떠돈 셈인데, 미술에 대한 정의나 쓰임새, 기능·역할·위상·의미 등에 관해 나 자신도 스스로에게 물을 때마다 곤혹스럽다. 미술에 관계된 것에 둘러싸여 살면서도 그것은 순간순간 낯설다. 미술가들은 자신에게 무엇을 물을까?

서유럽식 '미술'이라는 '괴물(怪物)'이 한반도에 상륙한 지가 100여 년. 시서화(詩書畵)와 도화(圖畵)가 제구실하던 자리를 슬그머니 꿰차며 우리 사회에서 작동하기 시작한 뒤로 미술은 한동안 사실상 미확인비행물체(UFO) 같은 것이었다.(물론 지금도 그럴지 모른다) 무엇인가를 그리거나 만든다는 기본 형식은 비슷하지만, 매체가 지닌 물질상의 특성과 한계, 그것이 구사하는 어휘와 문법 및 그 역사, 그것이 상대해 온 세상이나 이데올로기, 그것을 뒷받침하는 종교·철학상의 이념 등 따지고 들면 들수록 낯설어지는 것이기 때문이다. 따라서 서구의 삶·역사·문화를 배경으로 생성된 미술이 우리에게 괴물이 아닐 리가 있는가. 그 괴물은 우리 삶에 들어와 무엇을 어떻게 했을까? 그때나 지금이나 우리는 미술에 관해, 또는 미술에게, 아니면 우리 자신에게, 무엇을 물어야 할까? 줄잡아 20세기를 관통하며 쌓인 한국 근현대미술사의 궤적은 우리가 그 괴물에게 조금씩 익숙해지는 경험의 역사이기도 하고, 반대로 그 괴물이 차츰 우리에게 적응하는, 그런 역사이기도 하다.

이 글은 우리가 시서화/도화를 윗목에 밀쳐놓고 서구식 미술을 받아 모시고서 지난 100년간 살아온 궤적을 더듬는 가운데, 시서화 이후 미술이 펼쳐 놓은 몇 가지 괴이한 국면을 새삼 들추어 보기 위한 것이다. 만사가 그렇듯이 모든 도구와 장비와 기계와

동아갤러리(1995-1999)와 서울시립미술관(2003-2006)에서 큐레이터로 일했고, 2006년부터는 동덕여자대학교 예술대학 큐레이터학과에서 일해 왔다. 학부에서 미술대학을 다녔지만, 대학원에서는 한국근현대미술사를 공부했다. 삶이 윤택해질수록 사람은 어수룩해진다. 미술도 갖가지 이론과 담론과 매체와 기술과 방법과 스타일을 들이대며 나날이 새롭게 수다를 떨어 댄다. 그러나 조금만 거리를 두고서 숙고해 보면 수다가 늘수록 자꾸 공허해진다. 미술이, 글쎄, 뭘까? 『근대라는 아포리아』라는 책이 있다. 어느 일본 학자가 썼는데, 글쎄, 근대도 탈이 많지만, 미술도 참 난감한 무엇이다. '미술이라는 아포리아'… 시서화 자리를 제치고 들어온 미술이 지난 100여 년 동안 우리 삶에서 무엇이었을까. 시서화든 미술이든 그것이 뭐길래?

기술은 결국 그때그때 우리 자신의 삶을 이해하는 바로미터다. 미술도 그렇다. 괴물에 빗대어 미술 이야기를 하자니 미술이 지고지순한 예술이라고 믿는 사람한테는 좀 미안한 일이지만, 그 괴물은 사실 다름 아닌 우리 자신의 분신, 우리 자신의 그림자, 우리 자신의 내면일 뿐이다. 그러므로 미술의 괴물성은 우리의 자화상이다.

먼저, 근대–미술(美術)이란 무엇인가?
— "그림은 아무것이나 눈에 보이는 대로 그리는 것"[1]

개화기에 정부에서 발행한 교과서에 실린 이 말은 시서화의 감각과 회화 이념을 대체하며 우리 삶에 끼어든 서구식 미술의 기본 속성이다. 뭐든 좋다, 네가 보고 경험한 것을 그려라. 이것이 사실상 르네상스 이후 유럽 근대가 축적해 온 인간상이자 세계관의 핵심 메시지일 것이다. 문인사회를 중심으로 펼쳐졌던 시서화는 "문사적 취향과 결부된 특정한 가치와 이념을 지닌 사물의 신(神)을 대상과 합일된 초개성적 마음으로 체득하고 그 형태를 빌려 나타냈던"[2] 데 비해, 근대식 그림 그리기는 사람의 시각 경험을 일시점 투시원근법에 따라 재현함으로써 삼차원 환영을 제공하려는 것이다. 요컨대 자기가 보고 느낀 바를 실감 나게 그려 내기, 그것이 우리보다 수백 년을 앞서 인간 중심 문명·문화를 구축한 유럽이 우리에게 건네고 싶었던 교훈이다.

춘원 이광수가 동경 유학 시절인 1916년에 일본《문부성미술전람회》를 관람하고 『매일신보』에 기고한 다음 문장은 시서화 관습 대신에 나아갈 근대식 그림 그리기〔신화(新畵)〕의 방향을 예시하는 것이었다.

제일 내가 구조선화와 신화를 비교해 얻은 차이가 두 가지이니, 첫째는 조선화의 재료(주제)는 사우(四友)라든가 무이구곡이라든가 전습해 온 좁은 범위에 불과하되 신화는 우주만상 인사만중(人事萬衆)이 모두 그림 주제라, 명산도 좋고 보잘것없는 작은 언덕도 좋고 미인도 좋거니와 가난한 집 볼품없는 아낙도, 빨래질하는 모습, 학생 공부하는 모습, 아이들 노는 모습, 대장쟁이, 숯 굽는 사람(숯구이), 지게꾼이 모두 좋은 그림 주제〔畵材〕이다. 뛰어나고〔奇〕 아름답고 완전하고 맑고 높은 이상적 화재만 구하던 구화(舊畵)의 안목에는 이러한 평범한 일상다반사가 무미한 듯하겠지만, 도리어 이 생생한 실사회의 소재(재료)에서 청신하고 친근한 쾌감을 얻는 것이니

1. 1896년 학부에서 펴낸 『신정심상소학』. 홍선표, 『한국근대미술사』(서울: 시공사, 2009), 37. 1908년 『최신초등소학』의 '그림 그리다'라는 항목에는 야외에 이젤을 세워놓고 걸상에 앉아 캔버스에 유화를 그리는 광경이 실려 있다. 홍선표, 같은 책, 82.

2. 홍선표, 위의 책, 36.

인연도 없는 상산사호(商山四皓)를 보는 것보다 우리에게 친근한 농부나 工匠의 상태를
보는 것이 도리어 다정하다. 조선화에도 장차 이런 점에 대해 대변혁이 일어날 줄로
기대하거니와, 조선화가된 자는 나아가 이렇게들 하도록, 곧 자유롭게 주제(재료)를
취하도록 함이 좋을 것이다.[3]

달리 말하면 네 몸으로, 네 육신이 지닌 감각으로, 너 자신의 의지로, 너를 둘러싼
세상을, 보고 경험하고 그리라는 것인데, 우리는 언제 이에 응답하게 될까?

제국이 식민지에 선물한 미술 이념
— '정미(精美)': 그림 비슷한/아닌 그림, 근대 비슷한/아닌 근대

20세기 한국에서 미술의 괴물성이 적나라하게 나타난 것은 역시 제국주의 일본이
식민지 체제와 근대적 규율을 통해 조선 사회를 관리했던 일제 강점기다. 널리
알려졌다시피, 미술이 일상 삶의 영역에 자리를 잡기 시작한 것은 조선총독부가
창설한 관제 공모전인《조선미술전람회》(이하《조선미전》)를 통해서였다. 총독부는
안 때리고 순종하게 만들겠다는 문화통치 패러다임을 미술 영역에 관철시키기
위해 공모전이라는 특별한 체계(출품/심사)를 통해서 미술에 관한 이념적 구상,
개념·태도·방법론, 작가상, 그리고 구체적 미술 양식 등을 선포하고 안내했다. 총독부
학무국장 시바다는 신문기자와 가진 대담을 통해《조선미전》의 속셈이 "민중의
사상을 순화케" 하고 "사회 교화의 일조가 되게 하고자" 하는 것이라고 솔직하게
털어놓기도 했다.[4] 식민지에 근대-미술-문화를 이식하려는 제국주의의 속셈은
『조선미술전람회도록』1937년판(16회)과 1940년(19회)판에 실린 총독 미나미 지로의
휘호 "정미(精美)"에 명백하게 나타난다. "정결하고 순수한 아름다움."[5]

식민지-공모전-체제 내에서 그림은 심사라는 검열 의례를 무사히 통과했다는 사실을
증명하고 과시하는 흔적이다. 그림은 감상할 만한 무엇이기 이전에 먼저 심사에
통과할 만한 무엇이어야 한다. 그림은 작가의 작업실에서 전시장으로 바로 옮겨진
것이 아니라, 심사를 거쳐 비로소 전시장에 '배치'되는 것이다. 따라서《조선미전》
전시장은 식민지 규율권력이 전시할 만한 것으로서 인증한 것만 제시되는, 그런
장소다.《조선미전》이라는 공모전 예술 체제의 산물은 그 체제를 기획한 주체가 원하는
것을 보여준다. 그러므로 그 체제 안에서 생산된 작품과 그 화업은 예술이 아니다.

3. 이광수, 「문부성미술전람회기·1~3」,
『매일신보』1916. 10. 28, 10. 31, 11. 2.

4. 「미전 개설의 취지」, 『동아일보』, 1921.
12. 28. 첫《조선미전》개최 직후에도 그들은
"이 전람회는 가치 있는 미술을 장려함으로써
문화정치에 철저를 계도하기 위하여
총독부가 고심하고 연구한 끝에 주최하는
것"이라고 밝혔다. 『매일신보』, 1922. 6. 1.

5. 그는 1938년과 1939년판 도록에도
"내선일체"라는 휘호를 게시했다.

그것은 예술로서가 아니라 예술을 욕망하는 흔적으로서 예술의 역사 안에 자리
잡는다. 식민주의 규율이 관통하는 공모전 체제 안에서 조선인 화가는 식민지 현실을
직시하지도 못하고 명목적인 시각 체험의 증거를 기록하는 일 외에 더 이상 새로운
회화의 가능성을 탐구하기도 어려웠다.

추상이라는 괴물: 추상이 불시착한 자리, "폐허" 밑에는 무엇이 묻혀 있는가[6]

식민지 세대든 식민지 이후 세대든 1950년대 미술가들에게 추상은 화두이자
시대정신이었다. 미술계의 제도 헤게모니를 장악한《국전》은 예외였지만, 해방공간의
"혼란"을 한국전쟁이 정리해 줌으로써 얻게 된 "원점"과 "공백의 상태에서
재출발"[7]하게 되었을 때, 추상은 식민지-군정-분단-전쟁 후 폐허에 고아처럼 버려진
한국미술이 기어코 도달해야 할 '현대성' 그 자체였다. 이경성은 현대인이 절실하게
요구하는 새로운 미술이 추상화·추상조각과 같은 전위 조형예술이며, 이것이
한국미술이 당면한 가장 긴요한 문제라고 주장했다.[8] 이러한 상황에서 추상이라는
명백한 목표와 이상에 대해 물음표를 던지면 곤란하다. 질문하는 순간 험악한 답변이
돌아온다—너, '현대'로 안 갈 거야?

1950년대가 추상에 들뜬 까닭은 무엇일까? 김병기에 따르면 "실재세계와 관련을
끊고 비실재 세계로 난 창문을 열기 위해서"다. 실재세계와 인연을 끊고, 순수하게,
더 근본적으로 인간의 내부현실을 탐구하고 싶어서였다.[9] 그렇다면 추상의 목표는
뭘까? 김병기는 "현상의 세계를 이탈함으로써 인간 스스로가 갖는 영원하고 엄격한
리얼리티와 직면하게 되는 것으로" 믿었다.[10] 김병기에 따르면 구성은 "(…) 내부
현실에서 순수하게 나오는 (…) 형태와 색채"를 가지고 "공간을 결정"하고 "화면"을
"조직"하는 일이다. 구성이야말로 "추상회화에 생명을 불어넣을 수 있는 유일한
요소"다.[11]

구성에 의해 직조된 추상공간을 통해 우리가 만나게 되는 것이 앞에서 김병기가 말한,
"현상의 세계를 이탈함으로써 인간 스스로가 갖는 영원하고 엄격한 리얼리티"다.

6. 이 꼭지에서 다루는 내용은 다음 발표문을 발췌 요약한 것임. 김학량, 「식민지 세대 화가에게 추상이란 무엇인가」, 『한묵 탄생 100주년 기념 학술대회 자료집』(서울시립미술관·한국근현대미술사학회, 2019. 3. 9)

7. 이경성, 「1950년대의 한국근대동양화」, 『한국현대미술-1950년대(동양화)』(국립현대미술관, 1980), 181.

8. 이경성, 「최근의 미술계 동향—새로운 미의 탐구」, 『연합신문』, 1953. 12.
14. 그는 당대 한국미술이 "동양적 정체성(停滯性)"과 "근대성 결핍"에 말미암아 "후진성"을 면치 못하고 있는 상황에서 "합리화·현대화·세계화"를 과제로 삼아야 한다고 강조했다. 이경성, 「미의 단층」, 『신천지』 1954. 9.

9. 김병기, 앞의 글.

10. 위와 같음.

11. 위와 같음.

한묵은 김병기의 "영원하고 엄격한 리얼리티"라는 개념에 상응하는 글을 발표한다.
그는 서구 초기 추상회화가 조형의 순수성을 추구한 데 비해 2차 세계대전 이후의
추상화는 시각세계의 차원을 초월한 어떤 신비한 추상의 세계를 탐구하고 있으며,
그런 현상이 "인간의 기계화에 대한 인간정신의 반발"이기도 하고 "동양정신에 대한
동경"일는지도 모른다고 말한다.

> 서구의 본래의 추상주의회화의 표현이 물(物)의 구조의 내부추구정신의 결과를
> 어떤 형(形)과 색으로 추출하는 데 비해, 동양의 그것은 있는 것〔有〕에서 이탈하여
> 무의 정신상태를 암시해 가는 방법, 즉 이제까지의 모든 경험이 종합으로 자동적으로
> 떠올라 오는 형태를 빼내〔抽象〕 온다. 물을 떠나 물을 암시하는 방법이다. 이것은
> 현대회화에 하나의 암시를 던져 주었다. 현대회화는 보이는 세계보다 보이지 않는
> 세계에로 전환하며 거기에서 높은 뜻을 탐구한다.[12]

그러나 서구 형식주의·모더니즘 미술사의 절정에 해당하는 추상이라는 거울을 받아
들었을 때, 거기에는 몹시 지쳐 있는 '나' 자신만 겨우 비쳐질 뿐이었다.

> 바로 어제까지 수립되었던 빈틈없는 지성체계의 모든 합리주의적
> 도화극(道化劇〔익살극 : 인용자〕)을 박차고 우리는 생의 욕망을 다시없는 '나'에 의해서
> '나'로부터 온 세계의 출발을 다짐한다. (…) 영감에 충일한 '나'의 개척으로 세계의
> 제패를 본다.[13]

여기에 세계로부터 등 돌리고 돌아선 채, 잔뜩 먼지 묻은 거울을 들여다보며 희미하게
떠오르는 자신의 이미지를 연민 어린 눈으로 어루만지는 50년대 추상 담론의 자화상이
있다. 그러나 "빈틈없는 지성체계"나 그것이 빚어낸 "합리주의적 도화극"은 누구의
것일까. 그 말이 그 직전 반세기 동안, 미술을 수용한 이래 식민주의 문화정치와 일본
오리엔탈리즘, 미군정의 신식민주의 문화정책, 분단, 한국전쟁을 겪고 급기야 폐허에
버려진 그들 자신의 몸에서 나온 것일까.

차분히 돌이켜 보면, 해방공간부터 1950년대라는 탈식민지 공간은 제도·담론·실천
전 영역에 걸쳐 식민지 근대성과 식민지 유산을 어떻게 이해·재인식할 것인가, 그러고
나서 그것을 어떻게 해체·극복할 것인가를 스스로 묻고 따지는 데에, 적어도 추상에
열정을 쏟는 만큼은 집중했어야 하지 않을까.[14] 그 문제는 덮어 두고서 목청 높여

12. 한묵, 「현대회화의 문제─특징과 방향」,
『신미술』제2호, 1956년 11월.

13. 《현대작가초대전》「제1선언문」, 1959.
김윤수, 『한국현대회화사』, 한국일보사,
1975, 203-204쪽에서 재인용.

현대성이나 추상을 절실하게 부르짖는 풍경은 애잔하지만 어딘가 공허해 보인다.
그런데 그것은 개인이 자신의 미학을 내세워 선택했다기보다 전후 냉전 체제를 휘감는
어떤 집단 열망의 그림자일 가능성이 크다. 미군정-분단-한국전쟁을 겪는 사이에
이른바 '좌익'이라는 불순물이 말끔히 제거되고, 곧이어 맞이한 폐허 혹은 백짓장 같은
상황에서 그것이 누구를 위한 '선물'인지는 몰라도, '현대성'이 미술계에 '진리'처럼
등장한 것은 해방공간의 역동적인 토론 공간에서 식민지 유산을 청산하자며 쏟아냈던
갖가지 노선과 방법론이 미군정, 분단, 한국전쟁을 거쳐 냉전 체제가 확고하게 자리
잡히는 동안에 '숙청'된 뒤였다. 해방공간은 제국주의 문화통치에 의해 심각하게
훼손된 주체성을 되찾으려는 쪽과 그 절박한 욕구를 새로운 점령군-지배자의 시각에서
훼방하려는 쪽이 투쟁하는 정치 공간이었다. 식민지 체험은 그런 의미에서 탈식민지
공간을 일구기 위해 반드시 거쳐야 할 숙고 대상이다. 그것은 서둘러 처분해야 할
잔재라기보다 심각하게 되새겨야만 하는 외상(트라우마)이다.[15]

이런 관점에서 해방공간에 점령군으로 나타난 미군정은 해방공간의 민족주의
열망을 정치화하여 억압·배제하거나 자신이 원하는 방향으로 유도하는 신식민주의
규율권력이며, 해방공간은 해방/점령의 두 체제와 각자의 구상이 충돌하는 지대다. 이
충돌로 말미암아 지배 체제를 거부하는 예술가들이 월북하거나 해외로 도피·망명하는
사태가 빚어지고, 전후 냉전 체제가 고착되면서 서구의 전후 실존주의 바람을 타고서
비로소 추상 공간이 열리게 된 것이다. 요컨대 추상은 해방공간에 들끓던 다채로운
열망과 비전을 미군정-이승만 체제가 냉전 체제의 규율에 비추어 왜곡하는 상황에서,
식민지 경험과 잔재를 진지하게 되새기며 해체하는 데 실패한 결과다.

한국화라는 괴물: 상실과 동경의 정치학[16]

한국화는 한국의 회화를 통칭하는 게 아니라 동양화에 대한 대체 개념으로서
제기된 것이다.[17] 다 아는 얘기이지만 동양화는 일제 강점기 총독부의 문화정치적

14. 이 문제와 관련해 이응노가
식민지 후에 보여준 자세와 성과가
눈에 띈다. 김학량, 「이응노의 식민지
이후(해방공간-1950년대): 사생과,
지필묵의 탈식민적 근대성」, 『미술사학보』
제44호(미술사학연구회, 2015. 6), 43-64.
추상이 폐허에 나뒹구는 해골과 넝마와 온갖
파쇄된 사물·존재를 접촉하기를 피하고
한편으로 오로지 나와 자유와 개성과 생명,
그리고 다른 한편으로 반공과 국가와 민족과
정체성에 골몰하는 동안, 우리가 버리게 된
것은 우리 자신의 처절한 삶, 생생한 죽음이
아니었을까.

15. 릴라 간디에 따르면 포스트식민적
기억하기는 자신의 외상을 이해하기
위해서 조각난 과거를 고통스럽게 다시
떠올리며 짜 맞추어 보는 일이다. 릴라 간디,
『포스트식민주의란 무엇인가』, 이영욱
옮김(현실문화연구, 2000), 23. 이 문제는
식민지 체험·잔재를 누가·어떻게·왜
기억/망각하느냐 하는 쟁점과 연결된다.
또한 특정한 경향이나 미술사적 자원,
그리고 담론을 관리·통제하는 힘에 관해서도
마찬가지다.

16. 이 꼭지의 내용은 필자의 다음 논문을
발췌 요약한 것임. 김학량, 「한국화담론의
원시주의적 성격」, 『기초조형연구』, 10권
3호(한국기초조형학회, 2009. 6), 143-154.

17. 이에 관한 선구적 주장으로는
김청강(김영기)의 다음 두 글을 꼽을 수 있다.
「동양화보다 한국화를—민족회화의 신전통을
수립하자(상·하)」, 『경향신문』, 1959. 2. 20,
2. 21.

이데올로기를 통하여 제도화된 이후,《조선미술전람회》의 체재와 미적 패러다임을
통하여, 그리고 그것을 거의 그대로 계승한《대한민국미술전람회》가 1981년(30회)
전시를 마지막으로 폐막될 때까지, 60여 년 동안 이른바 '[서]양화'에 대응하는
개념이자 회화 장르로서 공식 사용되어 왔다. 이에 대하여 "그저 동양화라고 부르는
것은 자기 민족의 고유한 특색이 없다는, 즉 무시하는 표현밖에 안 되는 것"[18]이라고
비판하면서, 동양화라는 식민주의 개념의 우산 밑에서 멸실 위기에 처했던 민족 회화의
정체성을 회복하고자 하는 비장한 '선언'을 통하여 그 이름을 얻으며 출범한 것이다.[19]

"50년대 말 60년대 초에 걸친 왕성한 동양화의 실험기"에 "다분히 실험기의 한 의욕의
산물"로서 한국화를 제창한 이후, 화단은 "한국화일 수 있는 양식적인 요건들을
갖추"[20]기 위한 다양한 조형적 실험들을 수행해 왔다. 이 과정에서 작가들은 지필묵이
민족 회화로서의 정통성을 가진 지극히 '정신적인' 매체라는 자부심을 한편으로
간직하면서, 지필묵의 전통적인 수사법을 확장하기 위한 시도를 꾸준히 해오고 있었다.
그러나 그 과정을 짚어 보면, 가령 한국 화단의 집단 정체성을 과시하면서 1980년대를
풍미했던 '수묵운동'에서처럼, 지필묵의 새로운 스타일을 과격하게 실험하는
가운데서도 과거 중국회화의 문인적 이념을 각색한 지필묵 정신주의의 수사학을
무심하게 반복하고 있을 뿐이었다. 이를테면 다음 문구는 '운동'으로서의 한국화를
최전선에서 주도했던 세대가 지필묵을 어떻게 인식하고 있[었]는지를 극적으로
대변한다.

> 한지에 묻어나는 수묵의 세계는 깊디깊다. 한 점, 한 획 속에 지는 꽃, 우는 닭을 그려
> 내려는 마음이 담겨 있다. 수묵을 통해 만물이 생멸하는 근본 원리가 표현되는 것이다.
> 수묵은 바로 이러한 동양, 즉 한국의 자연관, 세계관을 담고 있다. 수묵은 물질문명이
> 낳은 현대 사회의 아픔을 치유할 수 있는 정신세계와 조형 언어로서 가치를 지니고
> 있다. 남천의 수묵에서 느껴지는 은근한 힘은 바로 서구의 물질문명을 이겨 내려는
> 우리의 정신, 우리의 기운을 담고 있다. 그 정신은 바로 욕망의 절제, 자연을 닮아가는
> 삶으로 귀일될 수 있다.[21]

18. 김청강, 앞의 글.

19. 1982년부터 시행된
《대한민국미술대전》에서는 '동양화' 대신
'한국화'를 채택하게 되며, 1983년 개정된
새 미술 교과서에서도 기존 '동양화'를
'한국화'로 바꾸어 표기하게 되면서, 당시
중견 이하의 젊은 작가들이 적극 사용하기
시작한다. 그러면서 송수남이 쓴 「수묵실험에
거는 방향설정」(『공간』, 1983. 9, 83-85)
같은 글에서처럼, 이전의 '동양화 세대'와
자신들을 구분하면서 심지어 어떤 '전위'를
자처하는 의식마저 가졌던 듯하다.

20. 이상의 인용문은 오광수, 「한국화란
가능한가」, 『공간』, 1974. 5, 8.

21. 이 인용문은 1990년대 말 미술지에 실린
송수남 화집 광고 문구다. 누가 작성했는지는
모르지만, 20세기의 한국화 담론이 동양/
서구, 전통/현대, 과거/현재를 이분법 논리
속에서 어떻게 인식하고 있는지를 명쾌하게
대변하고 있다.

이와 같이 한국화 담론은 전통/현대, 동양/서양, 과거/현재, 정신/물질(육체), 자연/
인위(인간)와 같은 이원론 도식에 의지해서 전자가 옳고 후자는 전자를 망가뜨린다고
본다. 이런 태도는 1930년대 동양주의 담론에서처럼 "과거의 동양에서 이상향을
찾았던 상고 취향"[22]의 연속선상에 있는 것이다. 화단이 전반적으로 이러한 인식에
물들어 있는 사이에, 전통을 현재화할 수 있는 다른 통로와 방법론은 사실상 차단되어
있었다. 예를 들어, 일찍이 해방공간에 윤희순이 "기계적인 모방에서 탈출하여
현실의 역사성에 입각한 비판적인" 안목으로 고전을 탐구하고 검토해야 할 것이라고
권유하면서, "단순한 복고주의로서 고전을 우상화하여 향수의 회상거리로 만들어
버리면 여기서는 감상적인 탄식과 '이미테이션'밖에는 나올 것이 없다. 이것은
골동취미에 불과한 것이다"라고 경고했지만,[23] 대다수 작가와 제도미술계는 이에
공감하지 않았다.

한국화와 그 담론은 마치 열병을 앓듯 어떤 상실감과 그리움에 몹시 시달리고 있다.
그 상실감과 그리움은 심지어 현재를 거의 지워 버릴 정도인데, 그 대상이 바로 과거,
혹은 과거의 잔영이다. 한국화가 정당하다고 주장하는 이들은 과거 혹은 전통을
순결한 원시(innocent primitive)로 간주하는 것 같다. 그들에게 그것은 때묻지 아니한
순수한 곳, 끝내 돌아가야 할 미학적 이상향이다. 현재는 타락했고, 추악한 현재가 지닌
병적 징후와 증상을 치유하기 위해서는 끊임없이 과거의 원시적 순수함을 참조해야
한다. 현재는 과거로부터 가출한 탕아다. 요컨대 한국화 담론은 과거 ― 그리고
동양·전통·자연·사의 등 ― 를 단순히 기념하는 것이 아니라 '회복'하려는 것이다. 달리
말해서 선험적으로 확정되어 주어진 근본 원리, 중심 개념, 진리값[이라고 나름대로
판단하는 점]을 재차 확정하고 독점하는 것, 그것은 전형적인 정치이자 형이상학이다.

또 하나의 괴물, 민중미술

《조선미전》이후 1980년대에 이르도록 한국미술을 이끈 동력은 사실상
순수주의·심미주의를 교리로 삼는 '파인아트 체제'[24]였으며, 미술 창작·이론·역사학이
모두 따르는 규범은 서구 모더니즘 미술사였다.[25] 이에 정면 도전한 괴물이
민중미술이다. 그들은 미술 및 미술가가 현실/세계의 구체적인 삶의 문맥에 접속하며
자신의 기능과 의미를 재정의하고자 했다. 50년대 추상담론과 앵포르멜 이래 소위
모더니스트들은 세계로부터 스스로를 유폐시킨 채, 또는 지상의 숨결이 미치지 않는

22. 김현숙, 「모더니즘 미술과 동양주의」, 국립현대미술관 기획, 김윤수 외 지음, 『한국미술 100년·1』(한길사, 2006), 259.

23. 윤희순, 「고전미술의 현실적 의의」, 『경향신문』, 1946. 12. 5.

24. 이영욱, 「파인아트 100년, 탈식민의 화두」, 『월간미술』, 1999. 12.

25. 신지영, 「"왜 우리에게는 '위대한' 여성 미술가가 없을까?": '한국성'의 정립과 '한국적' 추상의 남성성에 대하여」, 『현대미술사연구』 17호(현대미술사학회, 2005. 1), 69-103.

고공을 비행하며 신비적·주술적인 초월성 수사를 남발하는 가운데 뜬구름 같은
현대성을 주장했지만, 민중미술은 시서화 이후의 미술사가 시작된 이래 거의 처음으로
살아 꿈틀거리며 돌아가는 세상과 삶을, 사회와 역사를 그 실상에 즈음하여 보고
만지고 더듬고 느끼고 읽고 파헤치고 찔러 보고 끊임없이 질문을 던지는 가운데 자신의
위치와 역할을 점검했다.[26] 요컨대 민중미술은 식민지 근대 이래의 파인아트〔정미〕
패러다임을 전면 수정하고 삶과 예술의 관계를 정상화하려는 문화운동이었다.

앞서 추상 문제에서도 짚었지만, 군정–분단–전쟁–냉전 체제라는 신식민주의 상황
속에서 식민지 유산을 청산할 길이 봉쇄된 마당에 비서구 신생국가가 운신할 수 있는
폭이라는 게 세계성·국제성과 보수적인 민족주의·전통주의를 민망하게 조합하는 것
외에 달리 없긴 했지만, 이응노가 해방 이후 10년간 애써 얻은 다음과 같은 성과가 30여
년 뒤 황재형·두렁에 이르러서야 겨우 후배들에게 이어진 점은 몹시 아쉽다.

> 풍속·인물화 양식으로 이응노가 그린 사람들은 생계 공간에서 육신을 움직이며
> 노동하는 사람들이다. 그것은 관제 공모전인《조선미전》《국전》인물화의 관조적
> 틀이나 관학화된 정의 — 대상을 타자화하거나 구경거리로 만들기; 연극 무대와
> 같은 공간에 특정 자세·복식을 한 인물과, 과거를 환기하는 사물을 '배치'하기 등
> — 와는 전혀 다르다. 이응노의 인물은 '모델'이 아니라 특정 장소에서 자신의 일을
> 하는 사람들이다. 그것은 미적 관조를 위해 '설계된' 예술적·연극적 장면이 아니라,
> 고된 노동이 펼쳐지는 생계 현장이다. (…) 이응노는 50년대의 절대적 결핍과 빈곤을
> 육중하면서도 쾌활한 "골법"(김영주)으로써 정의한다. 그의 화면은 시대상과는
> 어울리지 않게 명랑하며 어떤 경우에는 해학적이기까지 하다.[27]

서화 이후의 미술 100여 년을 거시적으로 조망했을 때 사실 민중미술은 80년대라는
특정한 배경과 문화·정치 맥락보다 훨씬 넓게, 그간 유예당했던 근대라는 해묵은
숙제를 정면 돌파하는 것이었다.[28] 그것은 우선《조선미전》시절 식민지 아카이브를
대리 생산하던 피상적 근대성〔식민 주체의 관광객 시선에 근거한 식민지
근대성〕이라는 허울을 훌훌 벗어던지고 세속 일상잡사 안에 육신을 — 화가 자신의
몸과 그 감각을 — 푹 절여서 얻은 생생한 감흥을 비로소 맛보게 되었다는 사실을

26. "돌아보건대, 기존의 미술은 보수적이고 전통 있는 것이든, 전위적이고 실험적인 것이든, 유한층의 속물적인 취향에 아첨하고 있거나 또는 밖으로부터 예술공간을 차단하여 고답적인 관념의 유희을 고집함으로써 진정한 자기와 이웃의 현실을 소외 격리시켜 왔고, 심지어는 고립된 개인의 내면적 진실조차 제대로 발견하지 못해 왔습니다." 「현실과 발언 창립 선언문」, 1979;

"돌이켜 보면 제도미술은 민족의 분단된 현실 속에서 분열, 갈등, 모순이 심화되어 있는 삶에 대하여 필연적인 자각의식을 기피하여 왔으며, 이를 해방하려는 모든 진지한 노력을 오히려 방해하는 기능을 수행해 왔다. (…) 그리하여 제도미술은 진정한 삶과 미술의 기능을 분리하여 삶의 소외와 수용의 단절을 극대화시켰으며 비판의식을 거세한 현실의 미화작업을 순수주의, 심미주의,

예술지상주의, 현대주의 등 온갖 형식미학의 논리로써 자기 보호의 틀을 만들기에 급급하였다." 「민족미술협의회 창립 선언문」, 1985.

27. 김학량, 「이응노의 식민지 이후(해방공간–1950년대): 사생과 지필묵의 탈식민적 근대성」, 『미술사학보』 44집(미술사학연구회, 2015. 6), 259~260.

의미한다. 해방공간 이쾌대가 그린 〈걸인〉(1948)이나, 이응노가 해방공간-1950년대
중반 사이에 길거리나 전쟁터에서 취재한 시정 풍경, 그리고 이응노·이수억·이철이가
한국전쟁 중에 드물게 보여준 일종의 리얼리즘이 전쟁 후 미술계를 압도한 현대성 또는
추상 열병에 의해 밀려났고 그만큼 탈식민적 근대성을 차분히 설계할 여유조차 없었던
것이다.

민중미술은 식민지 체제와 파인아트 체제가 배제해 온 모든 것을 미술의 상대로
받아들였다. 소수자·약자의 삶과 그 현장, 지역적 맥락과 공동체(농촌, 공장, 대학
등), 대중문화, 전통, 자본주의, 심지어 국가 권력 등등 현실을 구성하는 힘과 그것이
드리우는 그늘에 미술가들은 두루 관심을 기울였다. 현실을 성찰·비평하는 데
기여하는 고금동서의 다양한 문화자원도 충분히 발굴·활용하여 세계미술사의
맥락에서 우리 삶과 미술을 새롭게 가꾸는 일에도 힘을 쏟았다. 순수성과 예술을 위한
예술이라는 견지에서 감상할 만한 가치가 있느냐고 모더니즘 계열이 비웃기도 했지만,
민중미술은 근대라는 유령, 근대라는 트라우마로부터 상대적으로 자유로운 90년대
이후 세대가 새로운 길을 열어 가는 밑거름이 되었다.

미술이라는 괴물이 우리 살림살이에 끼어든 지 근 100년 만에 우리는 민중미술의
문제의식과 실천을 통하여 비로소 식민지 근대성이라는 트라우마를 얼마만큼은
치유하게 되었다. 그 방법은 어찌 보면 싱거울 정도로 간단한 것인데, 현실에 육박하는
것이었다. 그렇다면 민중미술이 식민지 근대성이나 미술문화의 식민지 유산 같은
괴물을 어느 정도는 무색하게 한 이후, 90년대 이래 동시대 미술계에 또 다른 괴물은
나타나지 않았을까? 80년대까지의 괴물이 근대 망령, 근대 트라우마와 관련된
것이라면, 동시대 미술의 경우에는 미술이라는 제도 안팎에 관련되는 좀 더 근본적인
질문과 더불어 살펴야 한다. 그런데 혹시 미술이라는 영역 자체가 괴물이 아닐까?
미술은 누구를 위한 걸까? 그것이 정녕 우리와 무관한 것이 아니라면 미술은 지금
어디서 무엇을 어떻게, 그리고 왜, 하고 있을까?

28. 우리 근현대사에서 미술 부문의 근대성은
유화처럼 낯선 매체이든 수묵화처럼 늘 써
오던 매체이든 우리 삶에 푹 절여 육화시켰을
때에 비로소 이룩되는 것일 터이다.
근대성이라는 것이 실은 어떤 절대적인
이념이나 초월적인 형이상학에서 벗어나
개인·공동체가 자기 삶의 주인이 되어
떳떳이 스스로를 관찰하고 기록하고
표현함으로써 문화를 구성하는 잣대를
확인하는 일일진대, 우리 미술의 경우에는
그것이 시서화/수묵화의 이념주의, 식민지
공모전 예술 체제 이래의 파인아트 체제가
요청한 예술지상주의 등 여러 가지 괴물에게
자꾸 밀렸던 것이다.

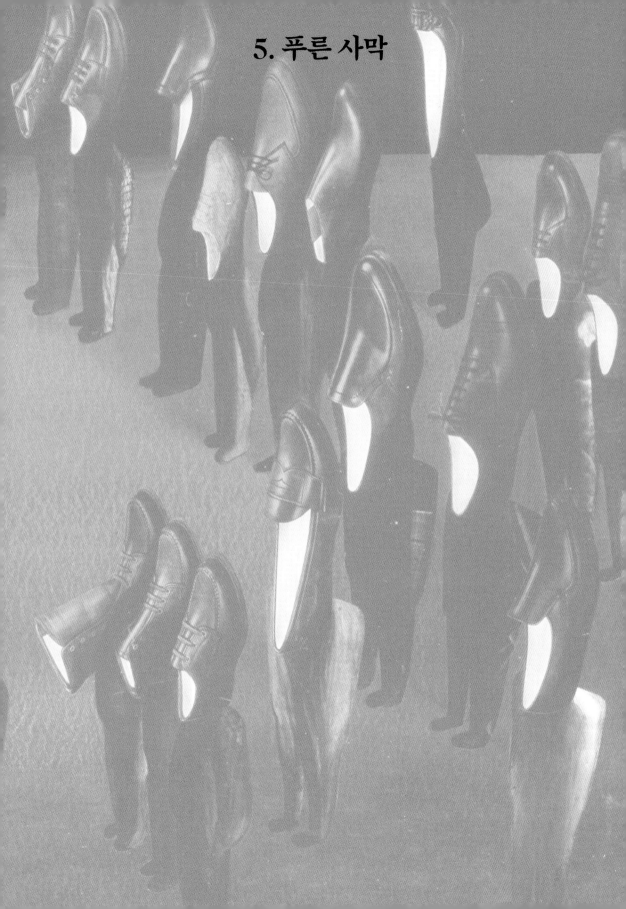

5. 푸른 사막

이불, 〈사이보그 W5〉, 1999, 플라스틱에 페인팅,
150 × 55 × 90 ㎝. 국립현대미술관 소장.

이윰, 〈하이웨이〉, 1997, 단채널 비디오, 컬러, 사운드,
8분 46초. 국립현대미술관 소장.

홍경택, 〈훵케스트라〉, 2001-2005, 캔버스에 유채, 아크릴릭,
130 × 163 × (12) ㎝. 국립현대미술관 소장.

니키리, 〈힙합 프로젝트 1, 14, 17, 19, 25, 29〉, 2001, 디지털 c-프린트,
100.2 × 74.8, 53 × 71, 74.8 × 100.2, 53 × 71, 53 × 71, 100.2 × 74.8 ㎝. 국립현대미술관 소장.

이선민, 〈상엽과 한술〉, 2008/2012, 잉크젯 프린트,
118 × 143.5 ㎝. 국립현대미술관 소장.

이선민, 〈수정과 지영〉, 2008/2012, 잉크젯 프린트,
118 × 143.5 ㎝. 국립현대미술관 소장.

임민욱, 〈뉴 타운 고스트〉, 2005, 단채널 비디오, 컬러, 사운드,
10분 59초. 국립현대미술관 소장.

6. 가뭄 빛 바다

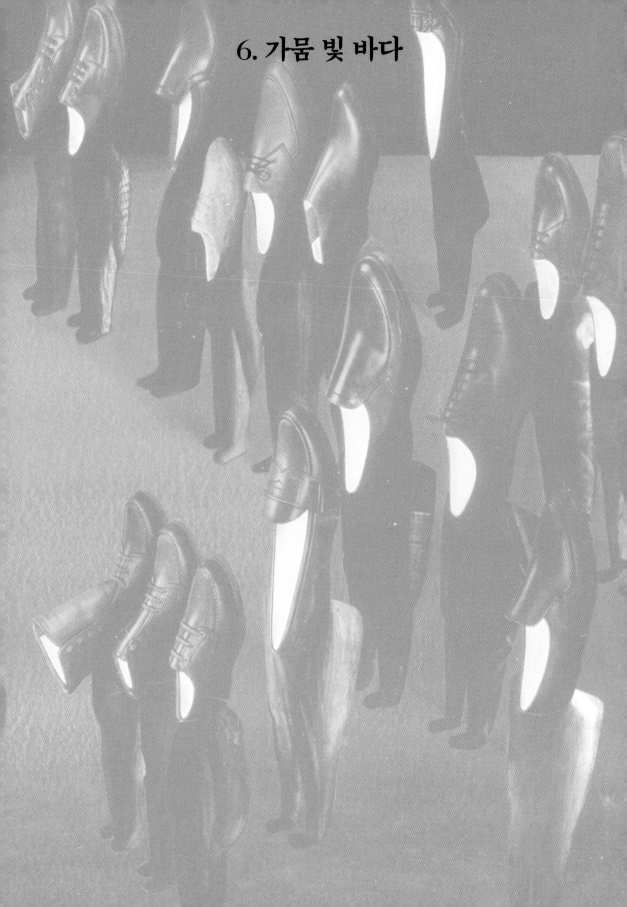

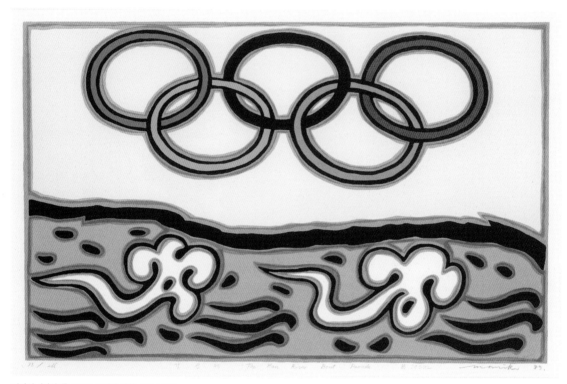

이만익, 〈강상제〉, 1989, 종이에 판화, 실크스크린,
45 × 65.4 ㎝. 국립현대미술관 소장.

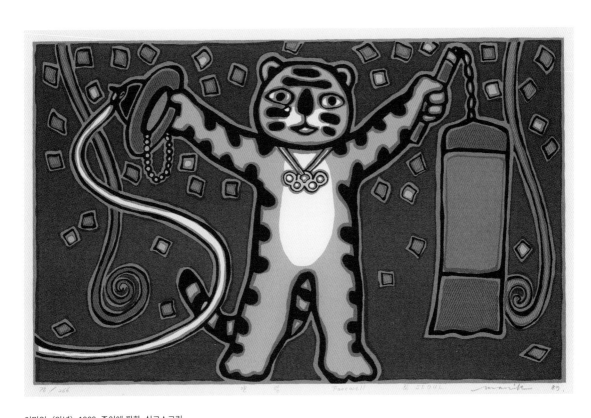

이만익, 〈안녕〉, 1989, 종이에 판화, 실크스크린,
45 × 65.4 ㎝. 국립현대미술관 소장.

서도호, 〈바닥〉, 1997-2000, PVC 인물상, 유리판, 석탄산판(phenolic sheets), 폴리우레탄 레신,
8 × 100 × 100 × (8) ㎝. 국립현대미술관 소장.

서도호, 〈바닥〉, 상세.

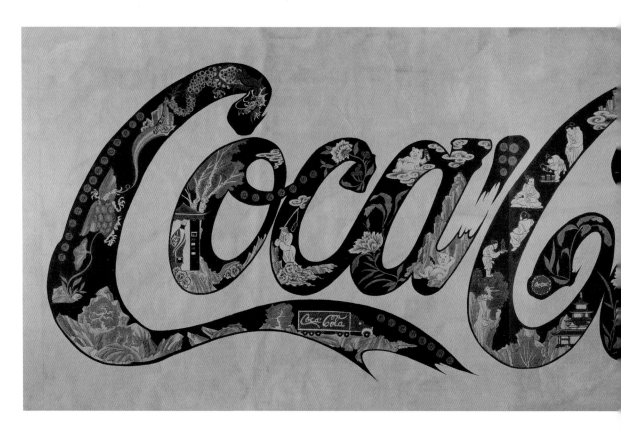

손동현, 〈문자도 코카콜라〉, 2006, 종이에 채색,
130 × 162 × (2) ㎝. 국립현대미술관 소장.

이동기, 〈국수를 먹는 아토마우스〉, 2003, 캔버스에 아크릴릭,
130 × 160 ㎝. 국립현대미술관 소장.

김기찬, 〈서울 중림동 1988.11〉, 1988, 젤라틴 실버 프린트,
27.9 × 35.6 ㎝. 국립현대미술관 소장.

강홍구, 〈그린벨트 - 고사관수도〉, 1999-2000, 디지털 사진 & 인화(더스트 Lamda 130 레이저 인화), 215 × 80 ㎝. 국립현대미술관 소장.
강홍구, 〈그린벨트 - 논길〉, 1999-2000, 디지털 사진 & 인화(더스트 Lamda 130 레이저 인화), 200 × 80 ㎝. 국립현대미술관 소장.
강홍구, 〈그린벨트 - 인형〉, 1999-2000, 디지털 사진 & 인화(더스트 Lamda 130 레이저 인화), 251 × 80 ㎝. 국립현대미술관 소장.

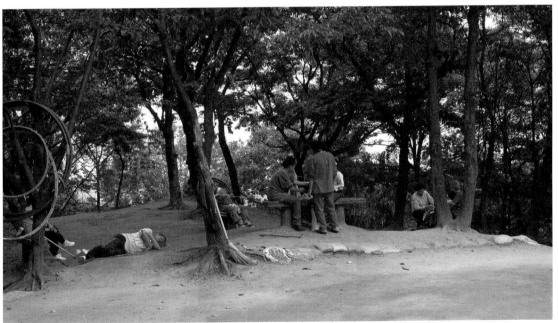

강홍구, 〈그린벨트 - 뱀닭〉, 1999-2000, 디지털 사진 & 인화(더스트 Lamda 130 레이저 인화), 200 × 80 ㎝. 국립현대미술관 소장.
강홍구, 〈그린벨트 - 공터〉, 1999-2000, 디지털 사진 & 인화(더스트 Lamda 130 레이저 인화), 180 × 100 ㎝. 국립현대미술관 소장.

유근택, 〈긴울타리 연작〉, 2000, 한지에 수묵,
162 × 130 × (4) ㎝. 국립현대미술관 소장.

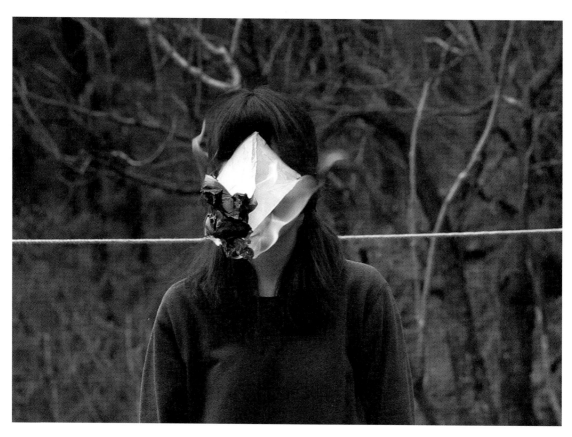

김성환(데이비드 마이클 디그레고리오(dogr로도 알려진)와 음악 공동 작업), 〈템퍼 클레이〉, 2012, 단채널 비디오, 컬러, 사운드, 23분 41초. 국립현대미술관 소장.

임흥순, 〈위로공단〉, 2014, HD 비디오, 잉크젯 프린트,
싱글 채널 95분, 사진 41 × 100 ㎝. 국립현대미술관 소장.

신미경, 〈트랜스레이션 시리즈〉, 2006-2013, 비누,
36.5 × 21.5 × 21.5, 56 × 21 × 21, 57 × 29.5 × 30, 69 × 48 × 48, 54 × 30.5 × 30.5, 54 × 31 × 31, 55 × 61 × 61, 39 × 23 × 23,
30 × 16 × 16, 55 × 30 × 30, 52.5 × 29 × 29, 32 × 19 × 19, 84.5 × 34 × 34, 48 × 36 × 36, 42 × 40 × 40, 39.5 × 24 × 24 cm.
국립현대미술관 소장.

응용하는 미술: 건축, 디자인, 공예가 촉발하는 비평 지대

정다영, 이현주, 윤소림 (국립현대미술관 학예연구사)

"디자인을 연구하는 데에 '사회적 맥락'이라는 말을 아무렇지도 않게 사용하는 것은
참으로 한심한 일이다. 디자인은 이미 본질적으로 생산물의 물질적 실체와는 다른,
사회적 관념과 신념들을 가지고 있기 때문이다."[1]

미술관이라는 제도 속에서 공예, 디자인, 건축은 늘 예술성에 대한 도전에 직면한다.
이 부문으로 규정되는 작업들이 '자율적인 예술 작품으로서의 가치를 획득하고
있는가'라는 질문이다. 국립현대미술관 안에서 '응용미술'이라는 카테고리로 묶인
이 장르[2]들은 순수한 예술적 가치 이전에 사회의 여러 변화를 담는 매체로서 논의를
확장해 왔다. 이러한 점 때문에 쉽게 미술관 소장품 체계로 편입되지 못한 이 분야의
작업들은 역설적으로 미술에서 사회와 촉발하는 의미를 만들어 왔다.《광장: 미술과
사회 1900-2019》의 과천관 전시인《광장 2부: 미술과 사회 1950-2019》에서 우리는
'미술'과 '사회' 두 개의 지점을 교차하는 작업들을 공예, 디자인, 건축의 이름으로
전시에 불러냈다. 이 작업들은 전통적인 의미의 미술과 함께 협업하기도 했으며,
때로는 그와 평행하는 방향으로 나아가기도 했고, 반면 완전히 다른 목적지를 향해
진행되기도 했다. 국가와 산업 등 복잡한 관계망 속에 놓인 공예, 디자인, 건축은
시각예술 분야와 미술관이라는 제도 공간이 과거의 기율에서 벗어나 새롭게 해석되는
오늘날 중요한 논의거리들을 던져 준다. 이 글은 그러한 논의를 발생시키는 단서들을
파편적으로 펼쳐 보이고자 한다. 전시에 출품된 자료, 작품들과 이어지는 부문별
단편을 통해 미술관 응용미술 분야가 촉발하는 비평 지대를 거칠게나마 탐색해 보려는
것이 이 글의 목적이다. 이는 앞으로 국립현대미술관이 맞을 새로운 50년을 검토할 때
함께 상상할 수 있는 이야기가 될 수 있을 것이다.

1. 에이드리언 포티, 『욕망의 사물, 디자인의
사회사』, 허보윤 옮김 (서울: 일빛, 2004), 14.

2. 국립현대미술관은 현재 네 개의 연구
분과를 운영하고 있다. 이 분과는 공식
직제에 포함되는 것은 아니며, 소장품
수집과 전시기획 및 연구와 관련한
학예업무를 총체적으로 수행하기
위해 마련된 것이다. 현재 '근대미술',
'조각/회화', '미디어/퍼포먼스/사진',
'응용미술(공예·디자인·건축)' 분과로
구성되어 있다.

전통으로 빚은 한국 브랜드 이미지

1950년 한국전쟁 이후 한국사회는 새로운 도약과 발전을 지향하면서도 일제
강점기부터 단절된 고유문화에 대한 환원이 요청되었다. 이것은 독립된 국가 정체성을
확립하고 국제적인 존재감을 알리는 데 핵심적이었다. 청자, 백자, 칠보, 한지, 보자기
등 과거로부터 지속된 생활 속 오브제들은 지금까지 전통문화의 전형으로 존재한다.
개발 체제에서 건축이 사회 발전의 원동력으로서 다리 역할을 했다면, 디자인은 이를
상품으로 드러냈다. 이에 반해 특히 공예는 급격하게 발전한 한국사회가 지켜낼 수
없었던 역사의 지속성, 즉 전통(傳統)을 상징하는 매개체로 작동했다.

1970년대 공예는 전통공예의 관점에서 몇 가지 양상으로 나눌 수 있다. 그중 첫
번째는 미술의 영역에서 전통공예를 소환하는 현상이다. 조선이나 개화기에 제작된
공예품은 근현대 화가들에게 예술 의욕을 불러일으키는 모티브로 작용하였다. 특히
근대 한국미술학자들이 정의한 조선 도자기의 '단아함', '무심한 아름다움'은 김환기,
김기창을 비롯 여러 예술가들에게 한국의 정서적 미를 환기시켰다. 이러한 배경은 당시
최순우 국립중앙박물관 관장과 이경성 국립현대미술관 관장 등이 주도한 도화(陶畵)
전시 개최로 거슬러 올라간다. 이러한 기회를 통해 1970년대 말부터 약 10여 년간
활발했던 도화 작업에서는 도예가들이 제작한 초벌 백자, 분청사기 위에 화가가 그림을
그리는 협업 과정이 이루어졌다. 특히 모던아트를 지향하는 장욱진, 유영국 등 주로
유화 작업을 했던 화가들이 도예가 신상호, 윤광조 등과 함께 도화 작업에 동참한
사례들은 협업을 통해 한국미를 회화적 추상성으로 고찰하는 계기가 되었다.

전통공예에 대한 두 번째 시선은 산업 발전과 비산업적 민속 생활양식의 충돌에서
비롯된 소외된 전통의 발생이다. 고도의 경제 성장 속에서 수공업 공장제 생산
방식은 더 이상 존립 근거를 찾지 못했다. 옹기, 칠보, 유기 공장 등은 도시화, 산업화
현상에 걸맞은 생산의 효율성과 자본력을 확보하는 데 많은 한계에 맞닥뜨렸다.
결국 1970년대부터 민속 문화를 생산하는 직인(職人)들이 중심이 된 수공업 공장제
생산 커뮤니티는 사라졌다. 이에 따라 도심에서 식기, 항아리 등 수공예 생활용품을
수급했던 공장들은 아파트, 빌라 등 밀집형 거주 공간에 밀려났다. 또한 냉장고,
세탁기 등 생활 양식을 바꾸는 가전제품이 확산되어 시민들은 물질적 풍요에 적합한
생활용품들을 선택했다. 이에 따라 마티 그로스(Marty Gross)의 다큐멘터리의
장면들처럼 민속 공예품은 실생활에서 유리되기 시작했고, 전통을 상징하는 오브제로
기억 속에 자리하게 된다.

1980년대부터 2000년대는 본격적으로 미술대학 출신의 '예술가적 공예가'들이 대거
등장하였고, 현대 공예는 미술제도 속에 존립하게 되었다. 국립현대미술관이 공예품을

소장하는 이유 역시 공예를 미술의 한 분야로 조명하려는 관점에서 시작되었다.
'예술가적 공예가'는 미술이 개입되면서 개인 역량에 따라 전통의 해석, 물질과의 관계
등이 탐구되는 새로운 통로가 되었다. 반면 도제 시스템으로 전통 공예 기법을 계승한
공예가의 영역은 전승 공예로서 한국미의 정통성을 상징하게 되었다. 문화재청이
주관하는 무형문화재, 명장 제도 등은 국가 이미지로서 공예의 전통성을 제도적으로
자리할 수 있게 뒷받침했다.

2010년 이후 개인이 체험하는 공예는 전통이나 미술 영역에서 발현된 다양한 접근성을
발판 삼아 그 영역을 확장하고 있다. 식생활, 취미생활, 인테리어 등 삶의 여러 영역에서
공예는 개인 혹은 공동체 속에서 그 활동이 이루어지고 있다. 예컨대 스튜디오
직조생활의 '치유로서의 만들기' 활동부터 생활 주변에서 종종 발견되는 불우이웃
돕기 뜨개 모자 프로젝트, 바른 젓가락질 문화 확대를 위한 캠페인 등은 공예가 문화를
공유하는 행위를 촉발시키는 매개체적 역할을 하고 있음을 보여준다. 한국사회에서
공예는 국가 전통 이미지의 상징체라는 굴레를 벗고 글렌 아담슨(Glenn Adamson)이
제시한 "과정으로서의 공예"로 나아가고 있다. 그렇다고 하더라도 이는 공예가 전통을
온전히 벗어던지는 것을 의미하지 않는다. 한국사회에서 '과정으로서의 공예'는 전통을
오브제적 결과물이 아닌 현재를 이루어 낸 전통 문화의 정신과 양식을 반영하는 태도로
이어 간다. 이러한 태도는 개인을 넘어 커뮤니티로 확장될 때 발현된다.

국가의 호명 : 밀실의 욕망

1960년대 정부는 근대화 정책의 일환으로 디자인 진흥의 필요성을 자각했다.
해방 후 대한민국미술전람회(이하 국전) 공예부의 영향에서 벗어나 초창기
한국 디자인이 제도적 틀을 마련하는 데 영향을 준 최초의 디자인 전람회인
대한민국상공미술전람회(이하 상공미전)가 1966년부터 개최되었다. 이승만 정부가
"우리나라 미술의 발전 향상을 위한" 미술 진흥책으로 국전을 주관했다면, 상공미전은
당시 국가의 '미술수출(美術輸出)'이라는 과제를 선도하기 위한 행사였다. 경제 개발,
산업화, 국가 발전과 성장을 유일한 가치로 상정하고 근대화를 외쳤던 당시 시대
요구에 응답하며 디자이너들은 충실한 과업을 수행했다. 그러나 디자인으로 수출
증대를 이끌어 내라는 국가적 목표 설정은 상품 가치를 높이기 위해 보다 세련되고
사고 싶게 만드는 '포장'이 곧 '디자인'이라 인식하는 불온한 모멘텀을 작동하는 계기가
되었다.

비슷한 맥락에서 당시 국가가 최고의 에이전트였던 건축은 그 무엇보다 규모가 크고
가시적인 정치적 실행 도구이기도 했다. 함께 잘 먹고 잘사는 것을 목표로 재개발과
철거가 반복되며 손쉽게 많은 것들이 희생되었다. 하지만 "싸우면서 건설하자"와

같은 국가의 구호 뒤에 비평적 실천이 전무하지는 않았다. 건축가를 비롯해 작가의 지위를 가진 이들이 국가의 부름에 단순히 일차원적으로 응하기만 한 것은 아니었다. 일례로 박정희 정부 시대에 건축가 김수근이 2대 사장을 역임했던 국가용역회사인 한국종합기술개발공사(KECC) 소속의 젊은 건축가들은 경부고속도로, 보문단지, 여의도마스터플랜, 세운상가, 한국무역박람회와 같은 굵직한 프로젝트들을 수행하면서 당시 미래주의적 도시 실험의 전략적 플랫폼으로서 해당 프로젝트들을 활용하기도 했다. 국가는 그 시대에 현대 도시의 실험을 가능하게 만드는 거의 유일한 입구이기도 했다.

1960~1970년대는 본격적으로 산업디자인이 등장하고 발전하는 시기다. 1958년 금성사(현 LG전자)에서 박용귀를 최초의 사내 디자이너로 채용하고, 이후 공업의장과를 신설하게 되면서 삼성, 대한전선 등 여러 기업 내 '디자이너'라는 직군이 본격적으로 채용되기 시작했으며 디자인 전담 부서가 확대되었다. 최초의 국내 생산 라디오인 A-501(1959), 흑백 텔레비전 VD-191(1966)을 비롯하여 선풍기, 냉장고, 세탁기 등 다양한 제품이 개발되어 주거 문화와 일상 풍경에 변화를 일으켰다. 한편 5.16 군사 정변으로 권력을 획득한 정부는 라디오를 통제의 핵심 도구로 삼으면서 농촌 계몽과 선전을 위한 라디오 보급과 확산에 적극 나섰다. 또한 정부가 북한과의 경쟁 구도하에 국영 텔레비전 방송국 설립에 앞장서면서 1961년 서울 텔레비전 방송국(KBS-TV)과 1969년 문화방송(MBC-TV) 등을 연이어 개국하게 되었고, 라디오와 텔레비전은 여가와 소비문화에 큰 파장을 일으켰다. 산업의 비약적 발전과 매스미디어의 확산은 일상의 감각을 재편하는 동시에 공동체적 자의식과 대중문화를 촉발시키는 주요 기제로 작동했다.

이와 함께 1960년대 최초의 단지형 아파트인 마포 아파트, 근대 주거단지 개념을 도입한 한강맨션의 등장, 1970년대 여의도·반포·잠실 아파트 단지 등이 준공되면서 도시 풍경은 물론 개인 삶의 형태도 전환되었다. 도시 중산층의 꿈을 상징하는 자가용(自家用)도 이 시기에 등장했다. 1967년 설립된 현대자동차는 초창기 조립생산 방식으로 '코티나'를 제작했고, 1975년 '포니'를 시작으로 고유 브랜드를 생산하기 시작했으며, 자동차는 수출 중심 경제 성장을 주도했다. 소비재를 생산하는 기업들이 CI(Corporate Identity) 디자인을 적극 도입하면서 거리의 대형 간판부터 신문과 텔레비전 광고, 집안 곳곳에 자리한 사물의 표정과 시각 문화 전반에 변화를 불러왔다. 동양맥주(OB), 제일제당, 제일모직, 신세계 등 우리에게 익숙한 기업의 심벌마크를 개발, 적용하기 시작한 것도 이 시기다. 1976년 신세계 미술관에서 열린《조영제 디자인 展: DECOMAS》는 디자인 프로세스와 개발 사례를 선보이며 CI의 개념을 기업인과 일반인들에게 쉽게 알리고 국내 기업의 CI 개발 붐을 촉발시키는 계기가 되었다.

한편 1966년『공간』,『창작과 비평』, 1970년『문학과 지성』, 1976년『디자인』,
『계간미술』(현『월간미술』), 1977년『꾸밈』등 다양한 잡지들이 등장하면서
현실계에서 담지 못한 비평적 담론의 장이 마련되었다. 국가주의에 의한 지배와 통제
속에서도 시대를 반영하며 절대적 규범을 흔들고 장르 간 경계를 넘나드는 문화 비평도
확산되었다. 특히 1976년 한창기가 발행한『뿌리깊은나무』는 잡지가 담고 있던 내용과
디자인, 태도와 형식 모두에서 주목을 받았다. 아트디렉터 이상철은 한글 가로쓰기와
그리드 시스템, 표지 사진의 선정과 레이아웃 등에서 논리적이면서도 감각적인 편집
디자인을 선보이며 잡지의 질적 변화를 선도했다. 그러나 1980년 신군부의 언론
통폐합에 의해 정기간행물 172종이 강제 폐간되던 시기『뿌리깊은나무』도 이를 피해
가지 못했다.

국가와의 결절, 광장의 파편으로

이렇듯 국가와 디자인·건축의 관계는 매우 깊고 복합적이어서, 어느 정도 도시가
발전 궤도에 이른 1980년대 이후에도 선명하게 영향을 주고받았다. 국가와 기업의
급격한 성장이 이어진 1980년대는 디자인 분야와 디자이너들이 전문성과 중요성을
인정받으며 호황을 누리는 시기였다. 특히 86 아시안게임과 88 서울올림픽은 국가
인프라를 전면 개편할 수 있는 중요한 계기였다. 개국 이래 최대의 국가 이벤트이자
온 세계에 비춰질 국제 행사를 성공적으로 담아내고 보여줄 모든 것에 디자인,
건축을 포함한 문화 예술계가 협업하였다. 이때 디자인과 건축은 전통적인 미술보다
월등히 클라이언트인 국가의 요구를 충실히 수행하며 성장한다. 이를 위해 1982년
6월 서울올림픽대회 조직위원회에 디자인 전문위원회가 설치되었다. 경기장 및
공공시설물과 같은 건축과 환경 디자인부터 각종 사인 시스템, 가로 시설물, 포스터,
픽토그램, 유니폼, 기념품에 이르기까지 총체적인 작업을 통해 한국 디자인의 수준과
규모가 향상되었다. '세계 속에 한국을 어떻게 보여줄 것인가'에 대한 해답을 신속하게
도출해야 했던 디자인계는 민족 정체성을 담은 전통 소재로 한국의 이미지를 구현하는
방식을 택했다. 이러한 도상들은 국가적 규모의 홍보와 확산을 통해 한국을 상징하는
이미지로 국민들은 물론 세계 속에 각인되었다. 또한 지명 공모를 통해 탄생한 김현의
'호돌이'는 최초의 국민 캐릭터로 많은 사랑을 받았다. 그러나 "가장 한국적인 것이
가장 세계적인 것"이라는 슬로건과 함께 민족 고유의 정서가 반영되어야만 다른
문화와 구별된다는 시각이 전통을 고착화 시켰다는 비판적 시선도 공존했다.

잠실에 있는 많은 올림픽 건축물과 그 내부와 외부를 채운 디자인 콘텐츠들은 산업적,
문화적으로 디자인과 건축의 실천적인 면모를 잘 보여준다. 직접적인 올림픽 시설뿐만
아니라 국립현대미술관 과천관(1986) 등 당시 만들어진 공공 문화시설들도 국가의
개입 없이는 실현되기 어려운 것이었다. 이때의 한국 건축은 내재된 예술적 가치보다

문제 해결사로서의 능력을 잘 발휘했다. 그것에는 변화하는 시대적 요구를 충실히
담으며 동시에 이를 각자의 실험 기지로 활용하고자 하는 경향들이 있었다. '국가'와
'아방가르드'라는 공존할 수 없는 모순된 두 단어가 한국에서 가능했던 것은 그 당시
국가라는 조건이 적어도 한국 건축과 디자인 영역에서는 필연적인 것이었으며, 그 조건
위에서 오늘날 시민공간으로 표상되는 장소들이 싹텄기 때문이다.[3]

냉전 종식을 알린 1980년대 말은 한국을 대표하는 김수근, 김중업 양김 건축가가
타계한 때이기도 하다. 21세기를 준비하는 1990년대가 시작될 무렵, 건축계에서도
세대 교체의 기운이 감지되고 있었고 젊은 건축가들을 중심으로 한 운동의 성격을 가진
여러 실천들이 나타났다. 주택 200만 호 건설 등 여전히 도시를 만드는 커다란 힘은
국가 중심으로 작동하고 있었지만, 그것에 대한 반작용으로서 4.3그룹 등 당시 젊은
건축가들을 중심으로 건축을 성찰하는 여러 비평적 프로젝트들이 진행되었다. 그들은
대규모 난개발에 대항하고, 빠르고 크게 짓는 물량 중심의 건설·건축에 반대했다.
건축의 개념과 언어에 집중한 그들은 전시와 출판물 등 건축 외부의 미디어를 통해
우리 도시와 건축에 대한 이야기를 전달하기 시작했다.

국가가 아닌 대중이 주인공으로 드러나는 1990년대 폭발적인 소비문화는 미술뿐만
아니라 디자인과 건축의 새로운 실천적 양상을 이끌었다. 디자이너 안상수와
금누리는 1988년 『보고서/보고서』와 같은 전위적인 편집 방식과 아이디어로
주목받는 새로운 형태의 문화 잡지를 발행하였고, '한글'을 매개로 새로운 표현법을
실험했다. 이는 그래픽 디자인을 상품의 포장과 홍보 수단 혹은 정보 전달의 도구로만
여기던 1980년대에는 낯선 일이었다. 건축가 정기용도 일련의 문화비평가들과
함께 압구정동을 하나의 문화연구 대상으로 보고 《압구정동: 유토피아/
디스토피아》(1992)라는 이름의 전시를 올리기도 했다.

올림픽에 힘입은 급속한 경제 성장 시기, 뒤돌아볼 틈 없이 달려온 건축과 디자인계는
IMF 이후 자의와 타의 모두에 의해 변화를 모색해야만 하는 시기를 겪었다. 국가
주도 프로젝트와 대형 클라이언트 잡이 축소되면서 새로운 생존 방식을 모색하는
동시에 자의식이 강한 디자이너들이 등장했다. 이제 작가 개인의 목소리가 중심이
되는 파편화된 논의들이 확산된 셈이다. AGI 소사이어티는 1990년대 후반부터

3. 한국 현대건축을 둘러싼 국가와
아방가르드에 관한 자세한 논의는 2018
베니스건축비엔날레 한국관 전시와 동명의
책 강난형 외, 『국가 아방가르드의 유령』
(서울: 프로파간다, 2019) 참조.

포스터를 주된 매체로 삼아 현실의 삶을 투사하고, 타자의 목소리를 담아 사회 변화를
촉구하는 그래픽 작업들을 제시해 왔다. 2000년대 이후 소규모 디자인 스튜디오와
독립 디자이너가 급증하면서 정치적인 문제의식을 가진 디자이너들의 움직임도
확산되었다. 젊은 디자이너/콜렉티브를 중심으로 사회에 대해 발언하고 개입하려는
시도가 지속되었는데, 일상의실천은 디자인의 사회적 역할에 대해 끊임없이 고민하고
다양한 운동의 방식을 실험하는 대표적인 디자인 스튜디오 중 하나다.

건축에서도 국가가 차지했던 빈자리에 시민 혹은 시민 공간이 채워지고 있다. 하나로
포섭되지 않지만 다양하게 퍼져 나가는 목소리가 우리의 도시 환경을 채우고 있다.
이러한 현상은 비단 건축의 경우에만 해당하지는 않을 것이다. 역설적으로 진정한
시민 공간을 경험해 보지 못한 우리에게 시민들의 공론장이라 할 수 있는 광장은 어떤
형식으로 도래할 것인가. 광화문 광장을 다시 새롭게 조성하자는 논의가 벌어지는
2019년 오늘 이 이슈는 매우 현실적인 논의들도 던져 주고 있다.

미래의 미술관과 새로운 응용미술

1969년 국전과 대관 전시를 운영하는 데서 출발한 국립현대미술관은 그간 국가
미술관으로서 위상을 획득하고 거듭나기 위한 힘겨운 과정을 거쳐 왔다. 그 속에서
미술관은 모던아트와 전위 예술을 대중에게 소개했고, 그와 동시에 미술과 사회를
직접적으로 매개하는 응용미술을 등장시키기도 했다. 위에서 개괄한 내용들은
공예, 디자인, 건축이 미술과 사회의 관계망 속에서 어떻게 '응용(應用, applied)'되어
작용했는지 그 궤적을 보여준다. 일상의 많은 것들이 전시의 형식을 사용하는 지금,
미술제도 안에서 디자인을 포함한 응용미술은 어떻게 정의되고, 어떠한 맥락으로
호명되어야 하는가. 그리고 그 선택이 과연 타당하고 대표성을 띠고 있는가에 대해
미술관은 계속 질문하고, 상상하고, 배치하는 과정을 이어 왔다. 이것의 연장선상에서
이번 전시는 사회적 관념과 개인의 욕망, 시대의 요구와 신념을 담아 물질적 실현과
시각화를 주도했던 공예, 디자인, 건축 분야의 작업들을 개입시키고자 했다. 이는 우리
시대의 사물과 시각문화를 통해 동세대 혹은 그다음 세대와의 기억을 교차시키고,
미술이 각 시대의 사회적 관념과 이데올로기에 응답하거나 도전했던 실천과 흐름을
새로운 시각으로 보기 위해서다.

지난 50년이 아니라 앞으로의 50년을 떠올려 보면 미술관을 둘러싼 여러 조건들이
지금과는 판이하게 다를 수밖에 없음을 쉽게 짐작할 수 있다. 미래의 미술관은 이제
얼마 남지 않은 도시의 공공장소이자 시민공간으로서 지금 이 시대의 중대한 갈등에
맞서고 사회가 미래를 준비할 수 있도록 조력하는 책무를 얻게 되었다. 동시에 무한
속도로 증식하는 기술 발전은 가상과 현실에 대한 새로운 관계망을 생산하고 있다.

이에 따라 미술관이 다루는 이미지, 정보, 물질의 개념이 전복되면서 응용미술에서는
미술관과 관객 혹은 미술관과 작품을 매개하는 수행적 역할이 더욱 촉구되고 있다.

응용미술이란 의미망에서 공예는 인간이 물질을 대면하는 행위를 통해 태도를
생성한다. 미래의 새로운 역할을 요청받고 있는 공예는 대중이 상상하는 제작과 관계의
행위를 실험할 수 있는 장으로 기능할 것이다. 이러한 상황에서도 공예는 변함없이
대한민국 건립 이전부터 이어 온 생산 양식과 기술을 반영한다는 특수성을 띠고 있다.
그러므로 미술관에서 실험되는 공예 행위는 역사의 연속성이라는 사명감을 갖고
각자의 정체성을 지금 우리의 생활 속에서 현시하는 태도로 드러날 것이다. 한편 이번
전시에 호명된 디자인과 건축은 물질적 실체가 있는 사물의 위상을 벗어나지 않았지만,
디지털 시대에 앞으로 이들이 어떠한 모습으로 미술관에 존재할 것인가라는 질문도
생긴다. 짓지 않는 건축, 만들지 않은 디자인, 마찬가지로 물질이 아닌 데이터에 기반한
미술이 도래하고 있다. 가까운 미래에 물질적 디자인은 점차 그 범위가 축소되고
디지털을 기반으로 한 유연하고 가변적인 무형의 것들이 이를 대체할 것이다. 사회
이슈에 반응하고 이에 개입하는 디자인과 건축적 실천 역시 이에 따라 새로운 형식으로
미술관에서 시도되리라 기대한다. 미래의 미술관에 개입하는 응용미술 분야의
큐레토리얼 실천은 이처럼 새로운 지식을 이끌고, 사회와 기술 등 더욱 복잡해지는
미술관의 여러 관계망들을 비추는 유용한 앎의 자리를 만들어 낼 것이다.

7. 하얀 새

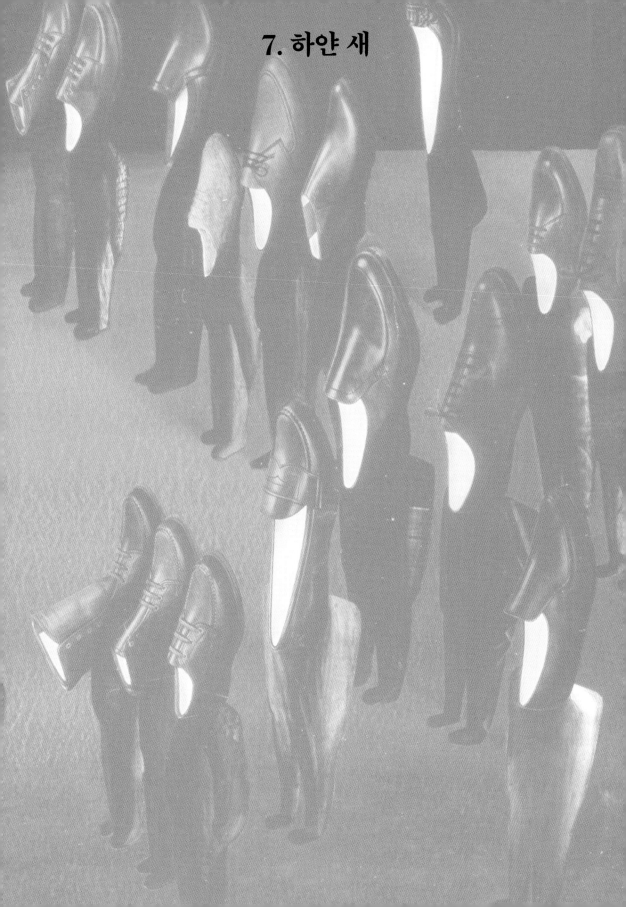

장민승, 〈보이스리스-검은 나무여, 마른들판〉, 2014, 단채널 비디오,
수용지에 실크스크린 6매, 조약돌 6개, 25분, 실크스크린,
29 × 42 × 8 × (6) ㎝. 국립현대미술관 소장.

장민승, 〈보이스리스-둘이서 보았던 눈〉, 2014, 단채널 비디오, 컬러, 무음,
89분 51초. 국립현대미술관 소장.

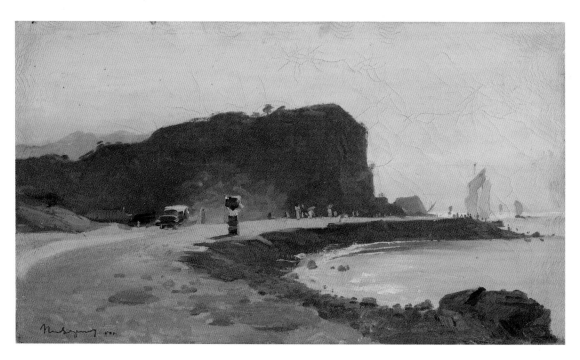

변월룡, 〈압록강변〉, 1954, 캔버스에 유채,
40 × 70 ㎝. 국립현대미술관 소장.

함경아, 〈I'm Sorry〉, 2009-2010, 천에 북한 손자수,
148 × 226.5 ㎝. 국립현대미술관 소장.

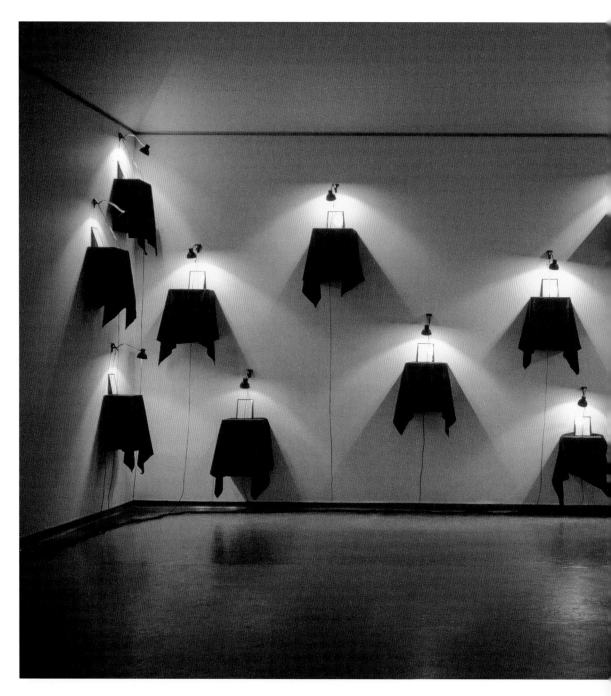

크리스티앙 볼탕스키, 〈정신대〉, 1997, 나무상자(16개), 조명등(16개), 검은천(16개), 유리액자(16개), 설치적 성격,
125 × 58 × 36 × (16) ㎝. 국립현대미술관 소장.

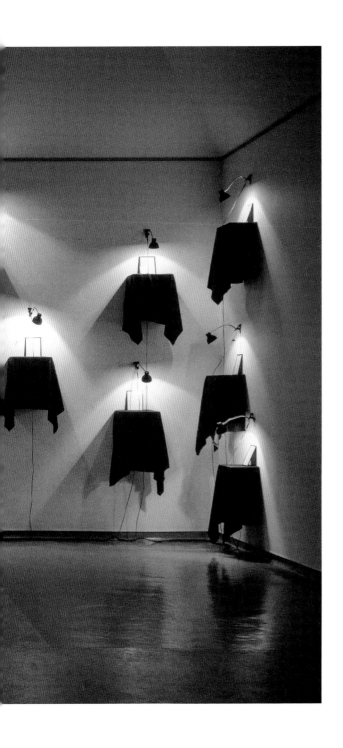

잊힌 유령들과 그 재현 – 기억, 망각 그리고 연루

김원 (한국학중앙연구원 교수)*

들어가며

80년대 민중미술을 회고하는 구술 자료집 『민중미술, 역사를 듣는다』[1]를 보다가
흥미로운 대목을 발견했다. 하나는 한 구술자가 80년대 당시를 회고하며 말한 "그리운
최루탄 내음"이란 대목이다. 추정컨대 그 시절의 열정에 대한 애잔한 회고가 아닌가
싶다.[2] 다른 하나는 87년을 전후로 〈노동해방도〉 등 그 시대를 산 사람들이라면 어렵지
않게 기억할 수 있는 걸개그림의 작가인 최병수와 김진송의 대담집 『목수, 화가에게
말을 걸다』에서 최병수가 같이 작업을 하던 학생들과 설렁탕을 먹으러 가자고 하자,
학생들은 "그런 부르주아 음식을 어떻게 먹느냐"라며 민중의 음식인 라면을 먹겠다고
답한다. 최병수는 노동자들은 라면으로는 일을 할 수 없었으며, 그것을 민중의
음식이라고 고집하는 학생들에 대해 어이없어 한다.[3]

80년대를 경과하며 '잊힌 유령들'을 형상화하려는 여러 노력이 있었다. 하지만
최병수의 기억처럼, 지식인과 작가들의 의지만으로 이뤄지는 것은 아니었다.
이런 맥락에서 작가 임흥순의 〈위로공단〉(2014)은 주목할 만하다. 영화의 출발인
1960년대에 조성된 구로공단 '수출여인상'에서 이주여성의 연속성을 화면 가득히
담으면서 익숙한 여성/이주민을 낯설게 해 관객의 성찰을 촉구한다. 1970~1980년대
영상과 문화적 재현에서 잊힌 주체들의 재현은 오랫동안 지체되거나 사건을 통해서야
비로소 관객의 시야에 들어오곤 했다. 또한 이런 낯섦이나 잊힘은 쉽게 냉전이나
반공주의, 분단만의 탓으로 돌려지곤 했다. 하지만 과연 우리는 '잊힌'과 무관할까?

여기서 나는 테사 모리스 스즈키(Tessa Morris Suzuki)의 '연루(連累)'라는 용어를
소개하고자 한다. 이 말은 과거와의 의식적 관련을 가진 존재와 사후공범(an accessory

*

한국학중앙연구원 사회과학부 교수로 재직하고 있다. 한국현대사, 구술사를
전공했으며 최근 관심 주제는 동아시아에서 기억, 밑에서 본 동아시아 관계를 둘러싼
문제다. 대표 논저로 『여공 1970, 그녀들의 반역사』, 『87년 6월 항쟁』, 『박정희 시대의
유령들- 기억, 사건 그리고 정치』 그리고 「밀항, 국경 그리고 국적: 손진두 사건을
중심으로」, 「국가와 마이너리티: '상기'하는 방법을 생각하며」, 「1970년대 미디어의
재일조선인 재현 양상-대중매체를 통해 드러난 재일동포 모국방문사업 재현 양상을
중심으로」 등이 있다.

after the fact)의 현실을 승인한다는 의미다. 예를 들어 나는 베트남 전쟁 시기 민간인 학살을 행하지 않았지만 결과적으로 학살에 대한 기억의 말살 과정에 관여했다. 바로 자신은 '타자'를 박해하지 않았을지라도 정당한 대응이 이루어지지 않았던 과거의 박해에 의해 이익을 얻어 이뤄진 현재 사회에 살고 있다.[4] 연루라는 말은 우리가 '잊힌 유령' 같은 존재들의 망각과 기억을 성찰하는 데 중요한 지침을 제공해 준다.

전쟁, 죽음 그리고 망각

한반도, 더 나아가 동아시아에서 전쟁은 식민주의를 거쳐 1945년 이후에는 냉전이란 형태로 지속됐다. 태평양전쟁, 냉전 시기 한국전쟁 그리고 베트남 전쟁으로 한반도와 동아시아에 사는 사람들은 일상적으로 전쟁 혹은 준전시 상태라는 공포, 두려움 등을 느껴 왔다. 전쟁이 마무리된 뒤에도 지속되는 것처럼 느끼는 이유는 공산주의의 위협으로부터 동아시아를 지키기 위한 미국-한국-일본의 군사적 동맹 때문이었다. 전쟁이 언제든지 다시 일어날 수 있다는 감각은 주변에서 볼 수 있는 '기지'(기지촌)를 통해서도 확인할 수 있다.

1945년 이후 한반도는 잇따른 전쟁을 통해 국가가 만들어지고 정당성을 획득하는 과정의 연속이었다. 특히 한국전쟁을 거치면서 국가는 국민의 자격을 부여해 주는 공포의 대상이었다. 대한민국 국민이 되려면 국가의 자격 부여가 필요했다. 한국전쟁 이후 반공주의는 피와 이념이란 모든 면에서 '오염되지 않은 민족 구성원'을 국민들에게 요구했다. 반면 빨갱이, 부역자와 그 친족은 죽여도 상관이 없는 '비국민'으로 간주되고 그네들의 삶과 죽음은 망각되어 왔다. 바로 한반도에 사는 개인에게 죽음이란 전쟁과의 관련성 속에서 실제 죽음을 맞이한 경우, 죽은 것처럼 숨죽이며 살아가야 했던 사람들, 그리고 죽음을 맞이했는데도 기억될 수 없었던 경우를 포함했다. 경기도 이천 빨갱이 마을의 역사를 보면, 1945년 해방 직후 좌익 활동을 한 개인이 스스로 '전향'했다는 것을 입증하기 위해 종교에 귀의하는 과정이 대표적인 예일 것이다.[5]

1. 박응주 외 편, 『민중미술, 역사를 듣는다』(서울: 현실문화A, 2017).

2. 박응주 외 편, 앞의 책, 51.

3. 최병수, 『목수, 화가에게 말을 걸다』(서울: 현실문화, 2006), 111.

4. 테사 모리스 스즈키, 『우리 안의 과거』, 김경원 옮김(서울: 휴머니스트, 2006).

5. 이용기, 「마을에서의 한국전쟁 경험과 그 기억 : 경기도의 한 '모스크바' 마을 사례를 중심으로」, 『역사문제연구』 6, 2001.

뿐만 아니라 전쟁은 여성에게도 죽음을 강요했으며, 이는 이들에게 침묵을 의미했다. 직장, 대학 진학 등 남성이 차지한 광장에서 사회 활동을 했던 여성들은 '위험한 여성'으로 여겨졌다.[6] '전후파 여성'이라고 불린 이들은 가부장의 죽음에도 죽지 못해 살아 있는 존재로 불린 '전쟁미망인', 미군기지 주변에서 민족의 순결성을 훼손시키는 존재인 기지촌성매매여성, ― 당시에는 '양공주'라고 불린 ― 미래의 가정을 지켜야 함에도 자신의 본분을 망각했다고 비난받은 여대생 등이 포함되었다. 가정이 아닌, 남성들의 광장 안에서 그녀들의 존재는 사회질서를 불순한 섹슈얼리티로 혼란하게 만드는 '타락한 존재'였다.[7] 전후 복구 과정에서 근대화를 국가의 최우선적 과제로 여겼던 한국은 65년 전 해외 입양을 시작한 이래 아동출생 인구 대비 "최다 아동 송출 국가"의 지위를 유지했다. 이 와중에 혼혈 아동, 극빈 가정 아동, 미혼모 아동들은 미국의 욕구에 부응하여 고아입양특례법 제정을 통해 고아 만들기와 대리 입양의 희생양이 되고 말았다. 이들 역시 전후 한국에서 말소된, 죽은 것과 다름없는 존재들이었다.[8]

전쟁으로 남겨진 소년원, 시설 수용자 등 거리의 소년 소녀들도 예비 범죄자로 여겨져 길들이기 어려운, 사라져야 할 존재로 간주됐다. 최근 수면 위에 등장했던 선감학원, 한센병 환자 등 시설 수용자, 전쟁고아, "슈샤인보이"라 불린 소년 소녀들은 늘 위험한 존재이자 죽은 것처럼 잊힌 대상들이었다.[9] 1960년 4.19 혁명 거리에서 시위를 하던 거리의 소년들은 군사 쿠데타 이후 잦아들었고, 1971년 광주대단지 사건[10] 이후 도시 빈민은 '폭도'라는 낙인으로부터 자유롭지 못했다. 유신체제 붕괴의 마지막 화살이던 1979년 10월 부마항쟁 밤 시위에서 활약하던 거리의 소년들은 전국적 도시불량배단속으로, 80년 5·18 광주 민주화 운동(광주민중항쟁) 직후 '사라진 넝마주이 청년'들도 이런 범주에 속할 것이다.[11] 그 외에도 강경대 열사 사망 이후 한 달 넘게 이어졌던 '91년 5월 투쟁' 당시, 시위 현장에 등장했던 이른바 "밥풀떼기"들도 비슷한 운명이었다.[12]

6. 최정무 편, 『위험한 여성 - 젠더와 한국의 민족주의』(서울: 삼인, 2001).

7. 김정자, 김현선, 『미군 위안부 기지촌의 숨겨진 진실 - 미군위안부 기지촌여성의 첫 번째 증언록』(서울: 한울, 2019).; 이임하, 『전쟁미망인 한국현대사의 침묵을 깨다 - 구술로 풀어 쓴 한국전쟁과 전후 사회』(서울: 책과함께, 2015)

8. 아리사, 오, 『왜 그 아이들은 한국을 떠나지 않을 수 없었나 - 해외입양의 숨겨진 역사』(서울: 뿌리의집, 2019).

9. 하금철 외, 『아무도 내게 꿈을 묻지 않았다 - 선감학원 피해생존자 구술 기록집』(파주: 오월의봄, 2019).

10. 광주대단지 사건은 서울시의 판자촌 주민들을 지금의 성남 수정구와 중원구로 강제 이주시키는 과정에서 경기도 광주군(지금의 경기도 성남시) 개발 지역 주민 수만 명이 1971년 8월 10일부터 12일까지 도시를 점령하고 폭동을 일으킨 사건이다. 발생 초기에는 3만 명의 시위대가 몰렸으나, 참여 시민이 점점 늘어나 10만 명 이상이 넘어가자 박정희 대통령이 내무부장관과 서울특별시장, 경기도지사를 파견하여 주민들에게 사과하고 요구 조건을 수용함으로써 3일 만에 진정되었다.

11. 김원, 「훼손된 영웅과 폭력의 증언: 무등산 타잔 사건」, 『박정희 시대의 유령들 : 기억, 사건 그리고 정치』(서울: 현실문화, 2011).; 강상우, 〈김군〉, 2018, 다큐멘터리, 1시간 30분.

12. 김소진, 『열린 사회와 그 적들』(서울: 문학동네, 2002).

'죽어야 했던 망각된 존재'는 반공을 국시로 했던 대한민국 안팎에도 존재했다.
한국전쟁을 전후로 남과 북으로 진행된 대규모 인구 이동 과정에서 남으로 온
월남자들 상당수는 반공주의의 첨병이 되었지만, 북으로 간 '월북자' 그리고 그들의
가족은 연좌제 등 때문에 대표적인 '비국민'으로 고통을 받아야만 했다. 남북이
분단된 뒤, 대한민국 영토 밖에 있는 사람들인 재일조선인, 사할린한인 역시 '대한민국
국민'으로서 지속적인 의심을 받아 왔고 지금도 크게 달라지지 않았다. 1968년
동베를린 사건(東伯林事件, 동백림 사건)은 독일 한국인 사회에 큰 충격을 주었다.
이 사건에 연루된 이응로, 윤이상 등 지식인들은 '해외 체류 국민'에 대한 의구심을
강화시켰고, 오랫동안 이들은 고국으로 돌아오지 못했으며, 이들의 목소리를 표현한
작품들을 한국인은 접하지 못했다.

냉전 시기부터 최근까지 '망각된 유령'과 같은 존재가 일본에 거주하는
재일조선인들이었다. 식민지 시기 일본으로 이주한 재일조선인들은 식민지배가
붕괴된 뒤 해방민족임에도 불구하고 동아시아 냉전이 강화되는 과정에서 '시민권'을
박탈당했다. 도쿄 국립근대미술관에 전시된 재일조선인 작가 조양규의 〈밀폐된
창고〉가 상징해 주듯이, 미국 점령 당국과 일본 정부는 '위험한 종족'으로 재일조선인을
경원시했고 각종 권리를 잃었다.[13] 국적을 상실한 재일조선인들은 '조선적'이라는
식민지 이전 한반도 전체를 지칭하는 '기호'로 표시되었다. 문제는 분단 이후 대한민국
역시 재일조선인에 대해 지속적인 의심과 검열을 거두지 않았다는 사실이다.
1955년에 총련이 결성되어 1959년부터 9만여 명에 달하는 재일조선인이 북한으로
영구 이주하는 '귀국사업'이 진행됐다. 북한과 체제 경쟁에 집착했던 한국 정부는
재일조선인을 위험한 존재로 여겼다.[14] 뿐만 아니라 1965년 한일국교정상화가 이뤄진
뒤에도 한국을 방문하는 재일동포에 대해 반쪽발이, 벼락부자 등 의심을 거두지
않았다. 1970년대 서승·서준식 형제 간첩단 사건을 비롯한 각종 재일동포 간첩단
사건은 정보기관에 의해 조작된 것이었다.[15] 또한 재일조선인들의 민족교육을 위한
조선학교, 조선 국적 보유자는 북한을 일방적으로 지지하는 개인, 집단으로 여겼다.[16]

13. 진용주, 『기억되는 것은 사라지지
않는다- 나의 일본 미술관 기행』(서울:
단추출판사, 2019), 132.

14. 양영희, 〈디어 평양〉, 2008, 다큐멘터리,
1시간 47분.; 테사 모리스-스즈키, 『북한행
엑서더스 - 그들은 왜 '북송선'을 타야만
했는가?』, 한철호 옮김(서울: 책과함께,
2008).

15. 김효순, 『조국이 버린 사람들- 재일동포
유학생 간첩 사건의 기록』(서울: 서해문집,
2015).

16. 박기석, 『보쿠라노하타 - 우리들의 깃발
1, 2』, 정미영 옮김(파주: 품, 2018).

1965년 한일 국교 정상화 이후 한국 정부는 북한과의 체제 경쟁에서 우위를 확인하기 위해 조선적 국적을 지닌 개인을 한국 국적으로 변경시키려는 시도를 했다. 얼마 전 서울에서 열린 조지현 작가의 사진전《이카이노(猪飼野) 일본 속 작은 제주》에서 흥미로운 장면을 볼 수 있었다. 오사카에서 재일동포들이 모여 살던 이카이노 골목에 한국 국적 취득을 독려하는 플래카드와 이를 결사 반대하는 것이 동시에 걸려 있는 장면이었다. 이른바 "국적을 둘러싼 분단정치"라고 할 수 있겠다.[17] 심지어 1970년대 중반 조총련계 재일조선인에 대한 '모국방문사업'을 대규모로 전개해 한국을 방문한 동포들에게 일종의 '반공관광'을 시키며 국적 변경을 유도하기도 했으며,[18] 최근까지 연구나 문화 활동을 목적으로 한국에 입국하고자 하는 조선적을 지닌 개인에 대해 입국을 불허하기도 했다. 대표적인 예가 제주 4.3 사건을 형상화한 『화산도』를 쓴 소설가 김석범이었다.

잊힌 존재들의 재현 – 80년대와 민중

한국전쟁 이후 근대화, 발전이 지상 목표였던 한국 사회는 '80년대' 들어 큰 변화를 맞이하게 되었다. 독재와 경제개발 아래에서 친일, 보수, 서구식 근대에 매몰되었던 지식, 문화 그리고 예술 분야의 반성이 본격화되었다. 이미 1960년대 후반 이후 역사학에서는 내재적 발전론이, 문학에서는 민족문학론 등을 통해 한국의 현실 문제에 대한 문제 제기와 탈춤, 마당극, 민간신앙, 전설, 설화 등으로부터 민족적 형식에 대한 고민이 심화됐다. 동시에 급속한 자본주의화로 한국 사회가 계급사회에 들어서면서 이 과정에서 배제되어 온 새로운 대중인 노동자, 도시 빈민 등 이른바 '민중'에 대한 관심이 본격화됐다.[19] 80년대 이전에도 영화에서 호스티스멜로 장르, 문학에서 농민–제3세계문학, 미술 분야에서 소비사회에 대한 비판 등이 존재했지만 80년대는 좀 더 근본적인 방식으로 잊힌 존재들에 대한 형상화가 시작됐다. 다른 식으로 말하면 아무것도 느끼지 못하고 잠자고 있는 대중에게 얼마 안 있으면 민주화의 새날이 온다는 것이 80년대의 시대성이었다.[20]

80년대의 출발은 5.18 광주 민주화 운동이었다. 신군부로 대표되는 국가 권력에 의해 민간인이 학살되고 이 과정에서 외세·종속에 대한 고민이 본격화되었으며, 그 대안으로 혁명·변혁이라는 새로운 사회 체제에 대한 희구가 운동이란 형태로

17. 조지현, 『이카이노 : 일본 속 작은 제주』(제주: 도서출판 각, 2019).; 조경희, 「한일협정 체제하 재일조선인의 국적과 분단 정치」, 『'나'를 증명하기 : 아시아에서의 국적·여권·등록』(서울: 한울, 2017).

18. 김원, 「1970년대 미디어의 재일조선인 재현 양상-대중매체를 통해 드러난 재일동포 모국방문사업 재현 양상을 중심으로」, 『1970년대 사회변동과 자기 재현』(서울: 한국학중앙연구원출판부, 2018).

19. 오윤의 작품 〈가족 II〉(1982)에서 묘사된 자장면 배달, 술집 정원, 공사장 인부 등이 그들이었다.

20. 박용주 외 편, 앞의 책, 264.

나타났다. 70년대 소외된 대중에 대한 동정이나 연민이란 소시민성이 부정되고,
계급론에 기초한 '민중론'이 민중사학, 민중문학, 사람 냄새 나는 그림을 내세웠던
1980년 '현실과 발언'의 창립전을 시작으로 민중미술 등 다양한 형태로 등장했다.[21]
이른바 민중론은 한국 사회의 현실을 학문, 예술, 문학적 차원으로 재현하고자 했던
거대한 움직임이었다. 학출 노동자라고 불렸던 대학생들의 노동현장 진입,[22] 공장으로
미술가들이 자진 파견해 작가로서 지위를 포기하고 민중 속으로 들어간 동시에
집단창작과 순발력과 이동성, 대량 복제성을 지닌 걸개그림, 판화, 벽화, 깃발 등 변혁의
무기로서 예술, 노동문학, 노동자뉴스단, 〈파업전야〉 등 민중영화에서는 억압받고
고통을 안고 살지만 결국 변혁을 향해 민중이 전면에 나설 것이라는 신념 속에서
만들어졌다.

하지만 80년대 민중론을 통한 잊힌 존재들의 재현은 한국 사회를 변혁하겠다는
정치운동의 무기로 사용되는 경향이 강했다. 이 시기 민중의 재현은 고통, 착취라는
현실을 극복해 나아가는 '싸우는 민중'을 상정했다. 하지만 현실에서 소외된 민중은
투쟁하는 존재만은 아니었다.[23] 이는 이들을 단순화시키는 동시에 지식인들이
'상상했던 민중'의 형상화였다.[24] 80년대 걸개그림을 통해 민중미술을 실천했던
최병수는 1984년 본 민중미술 작품에 그려진 인물들이 전부 고통받는 모습이 마음에
들지 않아서 화가들에게 얼마나 노동판에서 일해 봤냐고 묻는다. 대부분 일주일,
보름 정도만 일한 사실을 알고 그는, "일주일이나 보름 일하면 얼마나 힘들겠어.
아르바이트로 공사판에 나가 질통을 지면 고통스러울 수밖에 없는 거지. 결국 자기들
모습을 그려 놓고선 그걸 노동자라고 그린 거였지. 그러니 내가 이해가 안 됐던
거라고."[25]

그 외에도 민중의 재현 과정에서 남성성, 전투성, 계급성이 기계적으로 적용되어
'전형적인 민중/노동자 계급의 상'이 강조되다 보니 누락되거나 의도적으로 배제되는
존재가 동반했다. 투쟁하는 남성 민중과 이를 보조하는 희생적인 여성,[26] 조직되거나
싸우지 않는 자생적 존재로서 민중의 간과, 통일된 주체로서 민중이 강조된 나머지
잊힌 존재들의 내적인 모순과 복합성이 무시됐다. 이런 맥락에서 80년대 재현하고자

21. 이남희, 이경희, 유리역, 『민중 만들기-
한국의 민주화운동과 재현의 정치학』(서울:
후마니타스, 2015).

22. 유경순 엮음, 『같은 시대, 다른 이야기-
구로동맹파업의 주역들, 삶을 말하다』(서울:
메이데이, 2007).

23. 80년대 민중미술 작가인 김인순은
당시 여성노동자들이 무슨 옷을 입는지도
몰랐다고 회고한다.(박용주 외 편, 앞의 책,
344).

24. 김원, 『잊혀진 것들에 대한 기억』(서울:
이매진, 2011).

25. 최병수, 앞의 책, 51~52.

26. 김재은, 「민주화 운동과정에서
구성된 주체위치의 '성별화'에 관한
연구(1985~1991): 상징정치 담론분석을
중심으로」, 서울대학교 사회학과 대학원,
석사논문, 2003.

한 민중은 남성 형제들의 광장 혹은 공동체였다는 점을 부정하기 어렵다.[27] 여성에 대한 형상화도 여성 자체보다 '민중-여성'에 대한 관심이 주된 것이었다.[28] 즉 변혁을 위한 정치운동으로서 민중의 재현은 현실 민중이 겪는 다양한 경험을 형상화하기보다 고통과 투쟁을 특권화했다는 점에서 한계를 노정했다. 성별, 인종 등 좀 더 넓은 맥락에서 재현되어야 할 잊힌 존재들이 존재했고 더 많은 이들이 차지해야 할 광장이었지만, 운동으로서 80년대의 실천과 세계관은 거기까지 미치지 못했다.

국경, 공존 그리고 기억

국경, 국가 간의 경계가 자유로워진 1990년대 이후 국경 밖에서 한국을 찾은 이들에 대한 '환대'의 필요성이 제기되고 있다. 동시에 식민주의와 냉전을 거치면서 국경 외부로 이주한 망명, 밀항, 일본/오키나와와 사할린 등에 이주해 잊힌 존재에 대한 관심이 등장했다.[29] 다만 전쟁, 냉전 그리고 반공주의 등 여러 이유에서 국경 밖에서 살아온 이들의 고유한 경험과 역사에 대한 관심보다는 체계적인 망각에 가까운 양상이 지배적이다. 식민지 시기 하와이로 망명한 뒤 냉전 시기 남과 북을 오갔던 독립적인 여성 현 엘리스(1903-1956?), 식민지 시기 사회주의 운동을 하다 소련에서 귀국하지 못하고 사라진 주세죽(1898-1953), 1945년 8월 미국의 원폭 투하로 피폭을 당한 뒤 일본 정부의 피해 보상을 받고자 밀항을 통해 수첩재판을 전개한 손진두(1928-2014) 등이 대표적인 망각의 사례였다.[30] 이들이 오랫동안 잊힌 이유는 국경 외부에 존재했던 이들을 대한민국 내부의 시각에서만 이해하고 해석하고자 했던 데 있다.

국경 밖에서 망각된 또 다른 존재를 베트남 전쟁에서 찾아볼 수 있다. 1965년부터 10여 년간 진행된 베트남 전쟁은 아직도 반공성전, 제2전선, 경제개발을 위한 외화 획득 등으로 기억되고 있다. 베트남 전쟁에는 한국인 군인, 기술자, 노동자 그리고 종군 기자 및 지식인 등이 광범위하게 참여했지만 90년대 이후 제기된 베트남 전쟁에서 한국군이 저지른 민간인 학살 문제는 여전히 망각되기를 강요받고 있다. 뿐만 아니라 한국인이 베트남에 남겨 둔 베트남 여성과 '라이따이한'으로 불린 존재들에 대한 '가해의식'은 쉽게 찾아보기 힘들다. 베트남 전쟁이 끝난 뒤, '베트남 신드럼'이라고 불리는 전쟁에 대한 반성이 확산되었다. 베트남 전쟁은 정의롭지 못한 전쟁이며 반복되어서는 안 된다는 생각이 그것이었다. 하지만 전쟁이 끝난 지 40여 년이 지난 현재까지도 한국이

27. 권명아, 『가족이야기는 어떻게 만들어지는가』(서울: 책세상, 2000).

28. 박용주 외 편, 앞의 책, 349.

29. 최상구, 『사할린- 얼어붙은 섬에 뿌리내린 한인의 역사와 삶의 기록』(서울: 일다, 2015).; 오세종, 『오키나와와 조선의 틈새에서 - 조선인의 '가시화/불가시화'를 둘러싼 역사의 담론』, 손지연 옮김 (서울: 소명출판, 2019).

30. 정병준, 『현 엘리스와 그의 시대』(서울: 돌베개, 2015).; 김소영, 〈SFdrome: 주세죽〉, 2018, 단편영화, 26분.; 김원, 「밀항, 국경 그리고 국적—손진두 사건을 중심으로」, 『사건, 정치의 토포스 : 외부의 잠재성과 로컬리티』(서울: 소명, 2017).

깊숙하게 개입했던 냉전, 그리고 그 와중에 탄생한 디아스포라에 대한 반성적 성찰은
찾아보기 어렵다.[31]

1990년대 세계적인 냉전의 해체, 한국의 민주화가 진전되면서 군위안부, 강제 동원
등 아시아 차원의 과거 청산이 진행됐다. 한국 사회는 냉전 때문에 잊히길 강요당했던
주제들은 불러오고 진상 규명과 피해 보상을 일본 정부에 요구하고 있다. 비슷한 시기
세계화·지구화가 진전되면서 한국은 과거 파독 간호사·광부, 중동 파견 노동자 등
노동력을 해외에 보내던 상황에서, 해외로부터 노동력을 받아들이게 되었다. 이제
대학, 공단 그리고 거리에서 이주민을 찾아보기 어렵지 않게 되었다. 그러나 이주민을
한국 사회는 어떻게 재현하고 있나. 2000년대 중반 「아시아! 아시아!」라는 텔레비전
프로그램이 있었다. 아시아에서 한국으로 찾아온 이주 노동자들과 고향의 가족을
만나게 해 주는 프로그램이었다. 겉보기에 좋은 의도를 가진 것처럼 보였지만 실제는
'가난한 나라의 불쌍한 이주 노동자'들에 대한 동정의 시선이었다. 그 뒤 10여 년이
지난 한국 사회는 초기 이주 노동자에서, 국제결혼을 통한 다문화가족 그리고 최근에는
국경을 넘는 난민이 찾아들고 있다.

2018년 제주도 예멘 난민 수용에 반대했던 이유 가운데 한 가지는 적지 않은 수가
무슬림인 난민들에 의해 한국 여성들이 성폭력의 잠재적 피해자가 될 수 있다는
논리였다. 쉽게 말해 '국민이 먼저다'라는 주장이었다. 그러나 실제 예멘 난민은 국적을
지닌 한국 여성보다 강자일 수 없었다. 2000년대 이주민에 대한 제노포비아(이방인
혐오)는 이들과 접촉할 기회가 없었기 때문이었다. 하지만 앞선 이슬람포비아 현상을
보면, 피부색과 국적에서 의복이나 종교, 관습, 문화 등에 이르기까지 구별 짓기가
확산되고 있다. 본인은 인종주의자는 아니라고 생각하지만 암묵적으로 특정한 인종,
종교를 가진 이주민을 '위험하다'고 여기는 것이 단적인 예다. 또한 북한이탈주민으로
불리는 탈북자의 존재 자체는 한국인이 북한 주민보다 우월하다는 표식이며, 대한민국
사회는 대부분 북을 비난하는 역할 이외에 난민이자 이주민으로서 이들의 복잡한
정체성을 쉽게 허용하지 않는다.

이와 같이 차별, 포비아, 인종주의 모두 우리의 과거와 연루되어 있다. 한국 사회는
국민/비국민, 여성/남성, 이성애자/동성애자, 정규직/불안정노동자 그리고 학력,
인종, 종교 등이 얽힌 복합적인 사회로 변화하고 있다. 이들에 대한 차별이 한국 사회의

31. 윤충로, 『베트남 전쟁의 한국 사회사-
잊힌 전쟁, 오래된 현재』(서울: 푸른역사,
2015); 권헌익, 『학살, 그 이후- 1968년
베트남전 희생자들을 위한 추모의 인류학』,
유강은 옮김(서울: 아카이브, 2012).

과거와 연관되어 있음을 관객 자신이 반성하게 만드는 것, 다시 말해 자신조차 차별할 수 있음을 인정할 수 있는 것이 중요하다. 한국인이 아닌 대상조차 미술의 형상화 대상으로 받아들일 수 있을 때, 미술은 '잊힌 유령들'과 만나는 매개자가 될 것이다.

3부. 미술과 사회 2019

1. 나와 타자들

광장, 2019

이사빈 (국립현대미술관 학예연구사)

1. 카림은 제3세대 개인주의 시대의 특징으로 감소된 정체성, 우연성과 불확실성의 경험, 개인의 분열, 원칙적 개방성을 들었다. 이졸데 카림, 『나와 타자들』, 이승희 옮김(서울: 민음사, 2019), 58.

이 전시는 '동시대를 살아가는 우리들에게 광장은 어떤 의미를 지니는가'라는 물음에서 시작되었다. 분단 문학의 대표작인 최인훈의 소설 『광장』에서 드러내는 이념적 회색지대, 민주화 투쟁의 역사, 촛불집회의 경험을 지닌 오늘날의 한국에서 광장은 역사성과 시의성을 모두 지니며 장소성을 초월하는 특별한 단어가 되었다.

광장은 더 나은 공동체를 향한 열망의 공간, 혹은 개인의 사회적 삶이 시작되는 공간이라고 정의해 볼 수 있다. 이곳에서 우리는 모여 살기로 한 개인들이, 모여 사는 것으로 인해 겪게 되는 크고 작은 문제들에 직면하게 된다. 또한 이 문제들을 해결하고자 하는 다양한 층위의 열망들이 부딪히는 과정에서 개개인이 서로 얼마나 같고 얼마나 다른지를 확인하게 된다. 성별, 나이, 직업, 정치 성향 등 개인을 분류하는 수많은 기준들에 따라 그만큼의 다양한 입장들이 존재한다. 그래서 광장은 연대감이 극대화되는 공간이면서 동시에 분열과 혼돈의 공간이기도 하다. 이 공간을 들여다보는 것이 간혹 피로와 환멸을 견디는 일이 되기도 하는 이유다.

결국 광장은 '공동체란 무엇인가'에 대해 끊임없이 질문을 던지는 공간이다. 이 전시에서는 공동체의 일원으로서 개인이 맞닥뜨리는 문제들을 짚어 보면서, 다원화된 현대 사회에서 타인과 함께 산다는 것의 의미, 변화하는 공동체의 역할에 대해 생각해 보고자 한다.

나와 타인들

광장은 타인의 존재를 통해 나, 그리고 우리를 발견하게 되는 공간이다. 타인의 존재는 언제나 어렵지만 다원화된 개인주의 시대에 타인과의 관계는 훨씬 더 복잡해진다. 이졸데 카림(Isolde Charim)은 사회의 동질성이 약해지고 개인이 다원화되는 현대를 "제3세대 개인주의의 시대"라 지칭하며, 그 특징 중 하나로 소속감을 느낄 수 있는 집단의 울타리가 약해지면서 개인의 정체성이 축소, 분열된다는 점을 들었다.[1] 누군가는 이를 자유, 해방으로 느끼지만, 누군가는 이를 상실, 깊은 불안감, 위협으로 느낀다. 그리고 우리 자신의 정체성의

변화는 타인과의 관계를 바꾸고 우리가 사회에 속하는 방식, 우리가 소속되는 공동체와의 관계 모두를 변화시킨다.[2]

전시는 초상사진의 범주에 넣을 수 있는 작가 세 명의 작업으로 시작한다. 본래 초상이라는 장르는 개개인의 인물에 초점을 맞추고 묘사하는 것이 전부인 것처럼 보이지만, 인물의 외형적 특징을 통해 그들의 사회적 정체성을 감지하게끔 하는 관객의 심리적 반응이 무엇보다 중요하다.[3]

오형근과 주황의 초상사진은 개개인의 인물에 초점을 맞추면서 동시에 어떤 세대나 시대의 감성, 사회적 상황을 암시한다. 오형근의 사진은 주로 이십 대 중반에서 삼십 대 초반 사이의 세대를, 주황의 사진은 유학이나 취업 이민 등의 이유로 한국을 떠나는 여성들을 담고 있다. 사진들은 인물이 드러내 보이고 싶어 하거나 혹은 은연중에 드러나는 외형적 특질들, 그리고 여기에 반영되는 개인적, 사회적 조건들 사이의 긴장관계를 첨예하게 드러낸다.

사진 앞에 선, 저마다 다른 조건과 상황을 지니는 관람객의 시선 앞에서 인물들의 정체성은 매번 새롭게 구성되고 수행된다. 모델이 드러내고 싶어 하는 것과 사진가가 포착하고 싶은 것 사이의 대립과 긴장이 중요한 초상사진에서는 두 주체 사이의 거리, 관계가 결정적이다. 요코미조 시즈카의 〈Stranger〉(1999-2000)는 사진가와 모델 사이의 일정 거리를 유지시키는 장치를 통해 오히려 편안함과 친밀함이 극대화되는 독특한 예를 보여준다. 작가와 사진 속 모델들이 한 번도 직접 대면하거나 만나지 않은 채 진행된 이 작업은 타인 간의 적절한 거리에서 생겨나는 편안하고 우호적인 공존의 가능성을 열어 보인다.[4]

한편 로힝야 난민촌의 방문 경험을 한국적 상황과 연결시킨 송성진의 작품 〈한평조차(1坪潮差)〉(2018)는 안산 앞바다 갯벌 위에 지은 한 평짜리 집을 조수나 기상 상황 등의 악조건 속에서 두 달간 온전히 존속시키기 위한 고투의 과정을 담고 있다. 생존의 기본 조건이자 재산 증식의 수단인 집이라는 소재는 대상을 드러냈다가 감추기를 반복하는 갯벌이라는 특수한 환경 속에서 다양한 형태의 생존 투쟁이 일상화된 시대를 이야기한다.

광장, 시간이 장소가 되는 곳

나와 타인이 가장 격렬하게 부딪히는 곳은 온라인 공간이기도 하다. 광장이 물리적 공간에서 가상의 공간으로 넘어가는 연결 지점을 작품의 출발점으로 삼은 홍진훤의 〈이제 쇼를 끝낼 때가 되었어〉(2019)는 여론의 집결지로서의

2. 민족과 계층, 혹은 세대나 젠더 간 분열과 혐오가 나타나는 전 지구적 경향도 다원화의 반작용 중 하나로 볼 수 있다. 카림, 위의 책, 69.

3. 리처드 브릴리언트는 초상에 대하여 해당 인물에 대해 특별히 진술하며, 관객의 심리적 반응을 이끌어 내려는 목적이 있는 구성이라고 정의한 바 있다. Richard Brilliant, "The Authority of the Likeness," *Portraiture* (London: Reaction Books, 1991), 23-44. 루시 수터, 『왜 예술사진인가』(서울: 미진사, 2018), 38에서 재인용.

4. 이 작업을 위해 작가는 낯선 사람들에게 편지를 보내, 약속된 시간에 자신의 집 거실 창문 앞에 서 있기를 요청했다. 작가는 해당 인물의 집 앞에서 기다리다가 집 주인이 창문 앞에 나타나면 조용히 사진을 찍고 사라진다. 촬영된 결과물을 다시 당사자에게 보내 작품 사용 허가를 받으면 작품이 완성된다.

온라인 공간들을 탐색하면서 광장을 민주주의의 완성처럼 여기는 데서 오는
미끄러짐들을 건드린다. 한편 보다 일상적 차원에서 디지털 인터페이스의
사용이 가져온 사회적 변화들에 초점을 맞추는 김희천의 〈썰매〉(2016)는
온라인 커뮤니티와 단체 대화방 등에서 일어나는 온갖 폭력의 피해자이면서
동시에 가해자이기도 한 개인들의 이중적 상황을 언급한다.

5. 작가와의 인터뷰. 2019. 4. 10.

6. 카림, 위의 책, 149–153.

7. 이는 참여의 기준은 공동으로 결정하는 데 있는 것이 아니라 참여하는 현실 그 자체에 있음을 의미한다. 카림, 위의 책, 149.

이 두 작품이 흥미로운 것은 인터넷과 디지털 인터페이스의 사용이
일상화되면서 일어나는 시간과 공간에 대한 인식의 변화를 보여준다는 것이다.
김희천은 〈썰매〉와 관련한 인터뷰에서 언제나 실시간으로 연결되어 있는 상황,
예컨대 "타임라인" 상에서 리얼타임을 공유하며 의견을 주고받는 것 자체가
나와 같은 생각을 하는 사람들과 함께 있다는 일종의 공간감을 만들어 주었다고
언급한 바 있다.[5] 실제로 이 공간감은 너무나 강렬해서 종종 현실세계로
튀어나온다. 가상의 공간에서 시간을 공유하는 개인들의 의견이 집단적 여론을
형성하여 현실의 물리적 공간을 점유하는 집회로 이어지는 것이다.

시간의 공유가 공간의 점유로 적극적으로 연결되는 현상은 개인주의가 발달한
시대의 새로운 정치 참여 방식으로도 이해할 수 있다. 카림에 따르면, 다원화된
개인주의 시대의 정치 형식은 개인의 완전 참여에 대한 열망을 기반으로
이루어진다.[6] 완전 참여란 집단이나 계급, 혹은 정당과 같은 어떤 보편에 의해
대변되지 않고 자신의 구체적인 개체성 안에서 자기 자신으로, 온전한 개인으로
존재하는 것을 의미한다. 그런데 이러한 전제조건 속에서 참여한다는 느낌이
싹트기 위해서는 장소가 있어야 한다. 여기서 장소는 느낌이 생겨날 수 있는
활동 영역, 경청받는 공명의 공간을 의미한다.[7] 참여의 순간, 민주주의적 순간을
실현시켜 주기 때문에 장소, 현장, 광장은 더욱 중요해진다.

변화하는 공동체

공동체는 끊임없이 변하고 있다. 구성원들 사이의 관계, 구성원들이 공동체에
속하는 방식, 그리고 공동체 전체가 직면하는 문제들도 변하고 있다. 전시의
일부는 현대사회가 겪는 위기나 재난의 상황에서 국가, 혹은 인류라는 공동체의
의미와 역할, 성립 조건에 대해 생각해 보는 작품들로 구성되었다.

우리는 경제적·사회적·정치적·생태학적으로 모든 것이 복잡하게 얽혀 있어서
모든 사고가 사회적 재난이 되는 시대에 살고 있다. 함양아의 〈잠〉(2015)이
언제부터인가 익숙하면서도 가슴 아픈 풍경이 되어 버린 '체육관'이라는 공간을
배경으로 재난의 상황에서 사회 시스템이 작동하는 방식을 다룬다면, 작가가

이번 전시를 통해 처음으로 선보이는 〈정의되지 않은 파노라마 1.0〉(2019)과 〈주림〉(2019)은 전 지구적 차원에서 우리가 겪는 사회적·경제적·생태학적 위기의 상황들이 어떻게 서로 연결되는지를 짚어 보면서 이것이 향하는 미래에 대해 질문하게 만든다. 시간의 축 속에서 현재의 상황을 직시하게 하는 방식은 인도 작가 날리니 말라니(Nalini Malani)의 〈판이 뒤집히다〉(2008)에서 한층 두드러진다. 개인의 삶을 위협하는 온갖 종류의 폭력과 재난에 대한 우화들을 상징적인 방식으로 연출한 이 작품에서 턴테이블을 이용하여 이미지들을 회전시키는 설치 방식은 마니차(Prayer Wheel)에서 영감을 받은 것으로 변화에 대한 갈망을 표현한다.[8]

한편 에릭 보들레르가 미승인 국가인 압하지아(Abkhazia)에 사는 친구 맥스와의 서신 교환을 바탕으로 만든 작품 〈맥스에게 보내는 편지〉(2014)는 포용과 배제와 개념을 대비시키면서 공동체가 성립하는 조건 자체에 대해 질문을 던지고 있다.

광장으로서의 미술관

이 전시에는 미술관의 주 전시실이 아닌, 복도나 로비 등의 공간을 이용하여 대안적 형태의 광장을 상상해 보는 작품들이 몇 점 포함되었다. 1층 로비에 설치된 정서영의 〈동서남북〉(2007)은 공간을 제한하는 울타리의 외형을 띠지만, "동서남북"이라는 제목은 추상적인 공간을 구체적으로 인지하기 위해 창안된 방위의 개념이면서 동시에 무한대로 열린 공간을 의미한다. 이 전시에서는 임시적이며 움직임이 가능한, 무한히 열린 구조로서의 광장을 상상해 보는 역할을 맡고 있다. 로비에서 주 전시 공간과는 반대 방향으로 계단을 따라 8전시실로 올라가면 신승백/김용훈의 신작 〈마음〉(2019)을 만나게 된다. 광장을 사람들의 마음이 모이는 바다로 해석하여, 관람객의 표정을 수집한 데이터를 바다를 이루는 파도의 형태로 변환시키는 작품이다.

홍승혜는 3, 4전시실 앞 복도를 〈바〉라는 이름의 휴게 공간으로 변신시켰다. 광장의 영어 단어인 스퀘어(square)처럼 도형이면서 동시에 공간을 의미하는 〈바〉는 사람과 사람을 이어 주는 연결선(막대기)들로 이루어진, 연결과 휴식을 위한 장소로 구상되었다. 이 작품은 집단적 열망과 일시적 열기로 가득한 광장에 대한 대안으로 혼자서도, 여럿이 함께도 편안하게 머무를 수 있는 평온한 공간을 지향한다.

8. 이 작품의 이미지들은 성경이나 신화, 역사에 등장하는 19세기 벵골 서부에서 발원한 칼리가트 화파의 양식으로 그린 것으로 이는 화가들이 사회적, 정치적 소재를 그림으로 그리기 시작한 시점과도 일치한다고 한다.

글의 서두에서 언급했듯이, 광장은 공동체의 의미와 역할을 끊임없이
재정의하고 성찰하게 하는 거울과 같은 공간이다. 그런 의미에서 사회적
의제들을 재료로 예술 담론을 형성하고 유통시키는 미술관은 이런 광장의
역할을 수행하고 있다. 사실 공공영역에 속하는 미술관은 이미 일종의
광장이다. 특권층의 전유물처럼 여겨지는 예술을 매개한다는 점에서 한계가
있기는 하지만, 미술관이라는 공공장소가 지니는 특징들은 대안적 광장에 대한
상상을 자극한다. 미술관에서는 대체로 엄격한 규제가 없어도 자연스러운
질서가 유지된다. 큰 소리로 떠들어서 남을 방해하거나 작품을 더 먼저, 더
가까이에서 보기 위해 남을 밀치는 행위는 잘 일어나지 않는다. 여럿이 함께
만나는 모습도, 혼자만의 시간을 보내는 모습도 지극히 자연스럽다. 사회적
의제에 대한 사유와 소통이 이루어지면서 만남과 휴식이 공존하는 공간.
타인과의 적절한 거리 속에서 한 명의 개인으로서도, 군중의 일원으로서도
평온하게 존재할 수 있는 장소. 성숙한 개인주의 사회의 공유 공간을 상상해
본다면 미술관과 닮지 않았을까?

미술관이 광장이라면, 이 광장에도 언제나 다양한 목소리가 존재한다.
마지막으로 언급할 작품은 〈바〉의 벤치에 앉아서 볼 수 있는 책 『광장』이다.
미술관과 워크룸 출판사, 김신식 편집자의 협업으로 만들어진 이 책에는 전시를
위해 특별히 집필된 일곱 개의 단편 소설이 실려 있다. 윤이형, 박솔뫼, 김혜진,
이상우, 김사과, 이장욱, 김초엽, 일곱 명의 소설가들이 광장이라는 키워드를
가지고 펼쳐 내는 문학적 상상력들이 미술관이라는 광장에서 울리는 시각적
함성들에 지쳤을지 모를 미술관 관람객들을 잠시나마 다른 장소로 옮겨 줄 수
있으면 좋겠다.

요코미조 시즈카, 〈타인 2〉, 1999, C-프린트,
124.5 × 105 ㎝. 국립현대미술관 소장.

요코미조 시즈카, 〈타인 23〉, 2000, C-프린트,
124.5 × 105 ㎝. 국립현대미술관 소장.

주황, 〈출발 #0462〉, 2016, C-프린트,
105 × 70 ㎝. 작가 소장

주황, 〈출발 #1024 London〉, 2016, C-프린트,
105 × 70 ㎝. 작가 소장.

오형근, 〈로즈, 2017년 8월〉, 2017, C-프린트,
130 × 100 ㎝. 작가 소장.

오형근, 〈수, 2016년 4월〉, 2016, C-프린트,
113 × 85 ㎝. 작가 소장.

오형근, 〈조, 2016년 7월〉, 2016, C-프린트,
125 × 96 ㎝. 작가 소장.

오형근, 〈민, 2017년 5월〉, 2017, C-프린트,
144 × 109 ㎝. 작가 소장.

오형근, 〈지우, 2016년 7월〉, 2016, C-프린트,
122 × 94 ㎝. 작가 소장.

송성진, 〈한평조차(1坪潮差)〉, 2018, 목재, 혼합재료, 설치,
280 × 240 × 290 ㎝. 작가 소장.

송성진, 〈한평조차(1坪潮差)〉, 2018, 단채널 비디오,
24분 35초. 작가 소장.

송성진, 〈있으나 없는: 로힝야〉, 2018, 단채널 비디오,
2분 27초. 작가 소장.

송성진, 〈캠프16 블럭E〉, 2018, 피그먼트 프린트,
150 × 100 ㎝. 작가 소장.

홍진훤, 〈이제 쇼를 끝낼 때가 되었어〉, 2019, 피그먼트 프린트에 큐알 코드,
60 × 80 ㎝. 작가 소장.

김희천, 〈썰매〉, 2016, 단채널 비디오, 컬러, 사운드,
17분 27초. 국립현대미술관 소장.

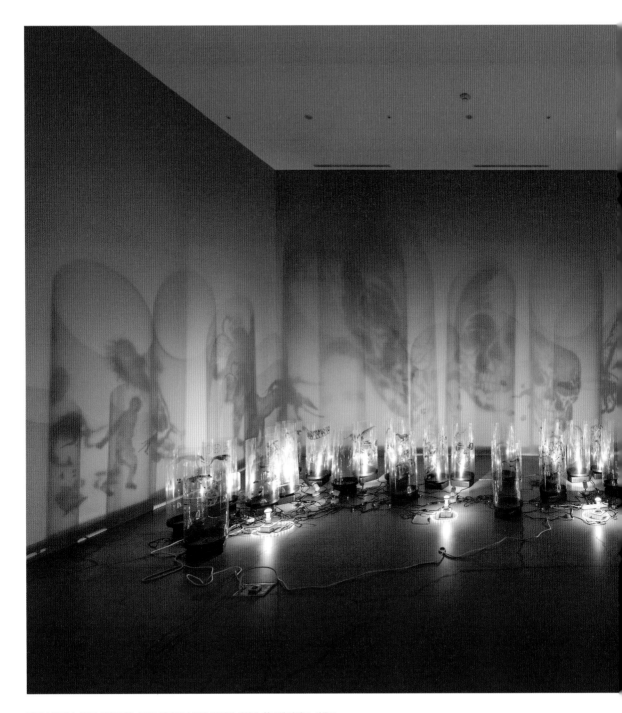

날리니 말라니, 〈판이 뒤집히다〉, 2008, 턴테이블 32개, 마일러 실린더, 할로겐 라이트, 사운드,
20분. 국립현대미술관 소장.

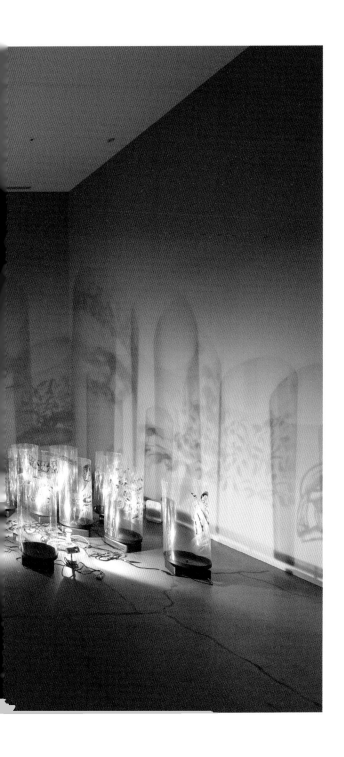

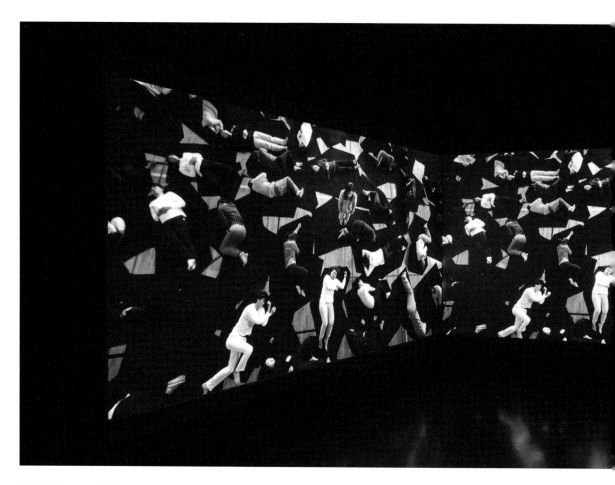

함양아, 〈잠〉, 2016, 2채널 비디오 설치, 컬러, 사운드,
8분. 국립현대미술관 소장.

함양아, 〈정의되지 않은 파노라마 1.0〉, 2018-2019, 단채널 비디오, 컬러, 사운드,
7분. 작가 소장.

함양아, 〈주림〉, 2019, 단채널 비디오, 컬러, 사운드,
7분. 작가 소장.

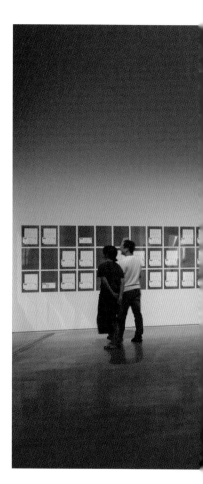

에릭 보들레르, 〈막스에게 보내는 편지〉, 2014, 단채널 비디오 및 편지 74개,
103분 12초. 국립현대미술관 소장.

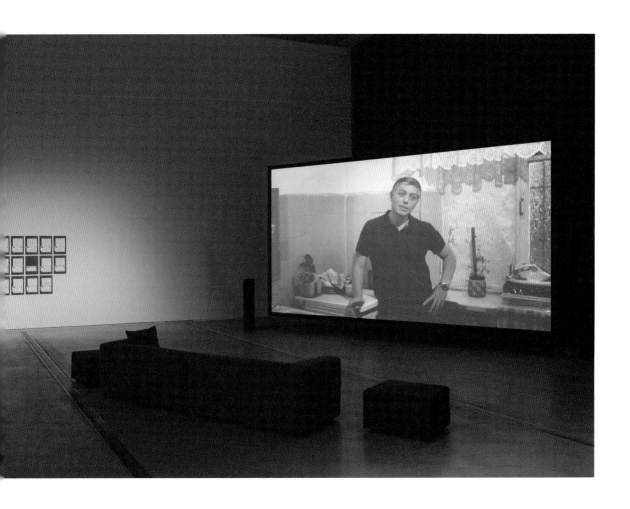

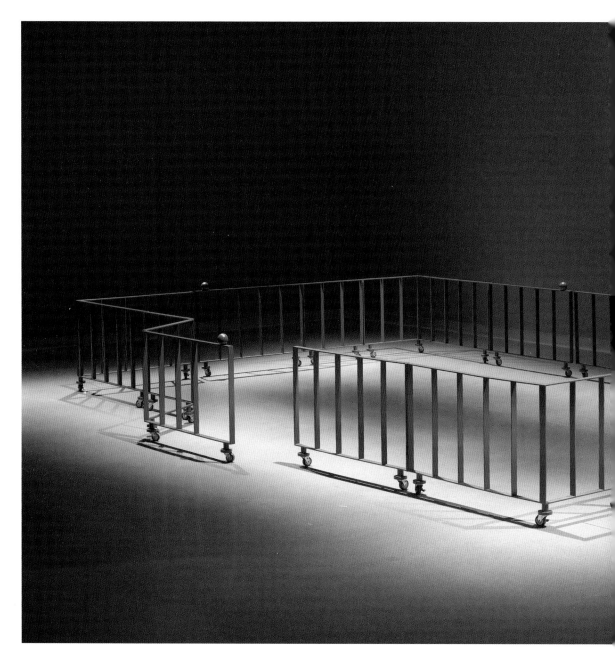

정서영, 〈동서남북〉, 2007, 철, 바퀴, 가변설치.
국립현대미술관 소장.

홍승혜, 〈바〉, 2019, 가구, 그래픽.
작가 소장.

신승백/김용훈, 〈마음〉, 2019, 기계적 오션 드럼, 마이크로컨트롤러, 바다 시뮬레이션,
얼굴 감정 인식-네트워크 카메라, 컴퓨터, 스마트폰, 가변 설치. 작가 소장.

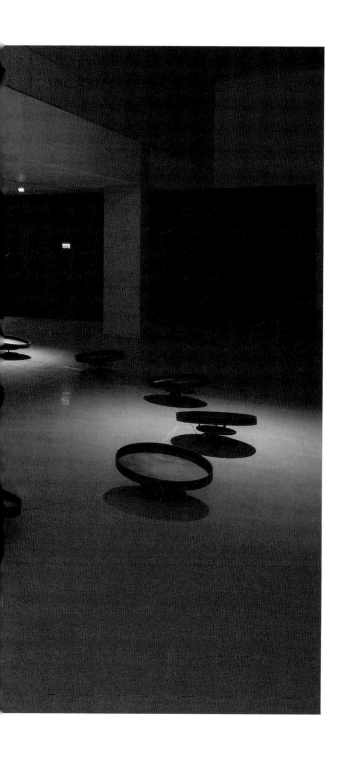

광장, 나타난 신체들, 예술의 정치

양효실 (미술평론가)*

평상시 거리나 광장은 차나 사람들의 이동성을 충족시키는 공간이고, 특정한
날이나 주말에는 축제나 합법적인 시위의 장소로 변한다. 어느 때는 보수적
집단이, 어느 때는 래디컬한 집단이 특정한 의례, 스타일을 통해 자신들의
연대와 집단 정체성을 가시화하는 임시 장소다. 그리고 불법 시위로 간주된
사소한 집회나 모임은 폭력성을 통해 그곳을 비상시로 점령한다. 우발적인
사건이 나비효과처럼 봉기나 혁명으로 돌변하는 상황은 무엇보다 광장이나
거리의 '크기'를 전제로 한다. 그래서 근래에 일어난 시위나 혁명은 한 곳에
모인 수십만이나 수백만 명의 시민들을 내려다보며 찍은 부감 쇼트(high angle
shot)를 동원한 재현 매체에 의해 스펙터클해진다. 동일한 프레임이 사건들의
차이를 삭제하고 무화하고 동일화한다.

기록된 사건으로서의 시위나 혁명 역시 반복 불가능하고 대체 불가능한
차이들을 제외한다면 서사적 일반성이나 공통성을 드러내는, 일종의 장르
영화나 소설 같은 '문법'을 장착하고 있음을 알 수 있다. 즉 수십 명가량의
사람들이 광장에 모이고, 이들에 대한 과잉 진압이 더 많은 사람들을
광장으로 소집하고, 그 와중에 사람들이 다치거나 죽는다. '내부–우리'는
원래 있었다기보다는 과정 중에 수행적으로 만들어진다. 반복이 늘 차이를
낳듯이 우리의 구호와 행진은 시각적·언어적 스타일을 장착하게 되고,
시민의 정치화에 합세한 기성 정치인들이 합류하면서 체제 전복의 정당성은
기하급수적으로 세를 넓힐 것인데, 최루탄이나 물대포나 탱크는 꽃을 들었거나
맨손인 시민들과의 싸움에서는 어리석었거나 지독했던 것으로 곧 알려질
것이다. 혁명 뒤에 들어선 새로운 체제도 기존의 체제와 별다를 게 없다는
깨달음은 늦건 빠르건 도래하는 필연인데, 다음 혁명까지 우리는 또 거리와
광장을 무심히 오가고 있을 것이다.

말하자면 우리는 혁명에 대해 잘 알고 있고, 매체의 재현 프레임 역시 그런
혁명의 반복성, 공통성을 지금 또 확증할 것이다. 매체에 의지해 사건을
구경하는 사람들은 사건들의 복잡함이나 어려움에는 정녕 접근하지 못한다.
표준화, 동일화, 환원 가능성이 없다면 매체의 기능 자체가 사라질 것이기
때문이다. 그리고 바로 그런 우리의 감각 조건이 없다면 우리의 일상, 경험이

서울대 미학과 강사로 「보들레르의
모더니티에 대한 연구」로
박사학위를 받았다. 번역서로
주디스 버틀러의 『불확실한 삶』,
『윤리적 폭력 비판』, 『지상에서
함께 산다는 것—이스라엘
팔레스타인 분쟁, 유대성과
시온주의 비판』이 있고 저서로
『권력에 맞선 상상력—문화운동
연대기』, 『불구의 삶, 사랑의 말』,
공저로 『빨강 파랑 그리고 노랑』,
『전환극장』 등이 있다.

불가능하다. 나의 분노와 대의를 만족시키기 위해, 너의 상황과 형편에 손쉽게 공감하거나 배척하기 위해 나는 나의 경험을 나의 조건, 시지각의 한계·프레임에 의탁한다. 그러므로 사실 나는 너를 보고 듣는 것이 아니라 너를 내게 알려주는 매체, 조건, 프레임을 그저 지지하고 있는 것에 불과하다. 그러므로 매체를 넘어서는, 조건을 충족시키지 않는, 시각적 프레임을 찢는 그런 사건의 일회성이나 특수성은 부감쇼트의 아름다움 — "정치의 심미화(!)" — 이나 폭력성에 의해 사상된다. 사건으로서의 정치적 집회나 혁명, 심지어 외상은 개념(반작용)에, 의식(상징화)에, 이성(판단)에 볼모일 뿐이다. 내가 알고 있는 것에 일어남–사건을 대입하는 기계적인 반작용이 정치적인 것을 길들이고 즐길 만한 것으로 만든다. 서사에 저항하는 사건의 서사화·길들이기는 자아의 유지와 보존, 나의 일상과 생존에 필수적이다. 따라서 정치에 대한 흔한 피로는 사건을 감각할 수 없는, 일상의 무감각을 영위하려는 사람들, 시민들이 흔히 내뱉는 관용어이자 알리바이다.

심지어 거리와 광장이 다시 일상적 기능으로 돌아오면, 즉 사건이나 혁명이 역사적 사건으로 진정되면 그 역시 축제나 합법적 시위와 비슷한 것으로 회복된다. 현장에 있었던 사람들, 그곳에서 이해 불가능한 상황을 오직 신체로서 감각한 사람들, 그것/그곳이 이긴 자(들)의 손(권력)으로 넘어가기 전 '우리'로서 함께 있었던 사람들, '역사'의 행위자(수레바퀴?), 익명의 다수, '누구나'였던 사람들은 공적 기억과 역사의 표면 뒤로 사라진다. 추상화된, 개념화된, 지성의 작용에 의해 정리된 경험들, 사람들, 현장들. 그래서 인과성이나 서사성을 근간으로 한 역사주의가 사건–역사의 지배적 프레임으로 작동할 때, 자신의 경험과 자신들의 함께 있음을 기록하고 증언할 매체가 없을 때, 역사는 단지 이긴 자와 진 자 사이에서 끊임없이 권력이 자리를 바꾸는 게임으로, 잔인한 그러나(그러므로?) 즐길 만한 유희로 보이기도 하는 것이다.

　　나는 '예술'이라 불리는 것, 현장을 지키려는, 그러나 역사–서사의 방식과는 다른 방식으로 그 현장을 남기려는, 재현 불가능한 사건을 그대로 전달하려는, 다른 매체로서의 자신의 특이성을 지지하면서도 의심하는 예술이 이 글에서 언제 등장해야 하는지를 고심하면서 이 부분을 쓰고 있다.

'지금' 번역 중인 주디스 버틀러(Judith Butler)의 『집회에 대한 수행적 이론(Notes Toward a Performative Theory of Assembly)』[1]에서 나는 2013년의 터키 반정부 시위 혹은 '탁심 게지 공원 시위' 중에 어느 날 나타난 이상한 시위 방식을 알게 되었다. 그것이 이 글에 시사하는 바가 있다고 생각하기에 잠시 그 부분을 소개할 것이다.

1. Judith Butler, *Notes toward Performative Theory of the Assembly* (Cambridge, MA: Harvard University Press, 2015)

2. https://www.youtube.com/
watch?v=SldbnzQ3nfM 참조.

3. https://www.youtube.com/
watch?v=xlkW1qGE488 참조

터키 공화주의의 탄생과 관련해서 상징적인 중요성을 갖는 이스탄불의 탁심
게지 공원(Taksim Gezi Park)에 2013년 5월 정부는 대형 쇼핑몰을 짓겠다는
프로젝트를 발표했고, 작은 녹지를 철거하겠다는 데 항의하는 환경주의자들이
그곳에서 퍼포먼스-시위를 벌인다. 그리고 앞서 이야기했듯이 비폭력적
시위에 대한 공권력의 과도한 진압으로 사람들이 다치는 일이 발생하면서
상황은 터키 전국의 시민들, 세계 곳곳의 터키인들도 동참하는 반정부 시위로
확산된다. SNS를 통해 상황은 실시간으로 전 세계에 전달되었고, 숱하게
많은 사람들이 다치고 죽고 체포되는 가운데 전진과 후퇴, 소강 국면과 대치
국면이 엎치락뒤치락하면서 거듭되었다. 이런 와중에 6월 13일 오후 6시
'스탠딩 맨(standing man)'으로 불리게 될 한 남자가 공식적으로 집회 및
시위가 금지된 광장에 나타나 멀리 보이는 터키 공화국의 국기와 건국의
아버지 아타튀르크(케말 파샤, Mustafa Kemal Ataturk)의 대형 포스터를
바라보면서 여덟 시간을 움직이지 않은 채 서 있는 '퍼포먼스'가 시작되었다.[2]
그는 혼자서 바지 주머니에 손을 넣은 채 건너갈 수 없는 곳을 바라보며 조용히
서 있었다. 감시자들은 그의 백팩과 온몸을 수색했지만 그는 너무 친절하고
무해한 사람이었을 뿐이었다. 곧 주변 사람들은 그가 무엇을 하고 있는지를
알아차렸고, SNS를 통해 '스탠딩 맨'의 존재를 알게 된 수백 명의 사람들이
그의 시위에 동참한다. 안무가이자 무용수인 에르뎀 귄뒤즈(Erdem Gündüz)는
그날의 '수동적 저항'으로 독일의 유력한 인권상인 'M100 미디어상' 등을
수상한다. 2014년 오슬로에서 열린 자유 포럼(Freedom Forum)에서 귄뒤즈는
자신이 무엇을 한 것인지를 간략히 설명하는 연설을 한다.[3] 그의 연설을 가급적
짧게 요약하면 다음과 같은 내용이다.

　　"처음에 나는 작업을 염두에 둔 것은 아니었다. 내 관심은 오직 신체를 갖고
　　말할 수 있는 것에 있었다. 때로 말보다 신체가 더 많은 의미를 전달할 수
　　있다. 당시 매체가 시위대에 대해 공정하지 않았기에 나는 터키 공화국을
　　창설한 아타튀르크의 원칙과 이상 ― 가정에 평화, 사회에 평화 ― 에 존경을
　　표하고 싶었다. 침묵 속의 저항인 나의 스탠딩은 나도 알지 못한 것이었다.
　　그것이 퍼포먼스인지 액티비즘인지 '아티비즘(artivism)'인지 알지 못한 채
　　나는 그것을 했다. 시간이 지나면서 사람들이 스탠딩 맨을 복제하기 시작했다.
　　마치 팝아트처럼. 이것은 매체-제도에 대한 비판이었음이 분명해졌다. 나는
　　사회에 사회적 양심을 되돌려 줄 매체로서 거기에 서 있었다. 나는 가슴이
　　아팠다. 나는 탁심 광장에 도착하고 싶었고 그래서 경찰이 시위자들에게는
　　금지한 곳으로 여행자처럼 들어갔다. 그러고 나서야 나는 거기에 선 것이
　　중요한 행위라는 것을 알게 되었다. 이후 모든 것은 일사천리로 진행되었다.
　　나는 뭔가 강력한 것을 하려고 거기 가지 않았다. 오직 거기에 서 있은 뒤에야

나는 그것이 뭔가를 할 옳은 시간이고 장소임을 알게 되었다. 당시 나는
그것이 어떻게 될 것인지 전혀 상상하지 못했다. 사람들이 SNS로 퍼 날랐고
사람들이 동참했다. 나는 가끔 뭔가를 해야 한다고 생각한다. 우리는 이성이
오기 전에(before the reason comes) 뭔가를 해야 한다. 왜냐하면 이성이 오게
되면 그것은 이미 뭔가를 하기에 늦은 것이기 때문이다. 무용수인 나의 개인적
저항은 세계에 예술의 힘과 그것이 사용되는 방식을 상기시킬 수 있음에
있다. 나의 행위는 사람들 사이에서 상황에 대한 자각과 공감을 창조하는
방식이었다. 당시 나는 뭔가를 할 필요를 느꼈고 내 신체가 그것을 했다.
이성이 오기 전에 뭔가를 해야 한다.”

귄뒤즈의 강연은 내게는 ‘예술은 무엇을 할 수 있는가’라는 질문에 예술은
이미 뭔가를 하고 있다고 대답하는 것으로 들렸다. 겸손하고 따뜻한 사람인
듯한 귄뒤즈는 자신이 아니라 자신의 신체가, 그러므로 이성이 아니라
무지한 감각이 한 것에 대해 가급적 모르면서 아는 사람의 태도로 설명해
주었다. 의식에 사로잡히거나 수단일 뿐인 신체가 아닌 수용성(receptivity)과
매체로서의 신체는 판단, 의도, 선택과는 다른 쪽으로 움직이고 있을 것인데,
무용수의 시위는 움직임을 정지시키는, 고요히 숨을 쉬면서 분노와 무력감을
달래는 시위로서, 그저 동물-물체로서의 인간 형상을 출현시킴으로써 무대에
올려졌다. 금지와 맞서 싸우는 시위가 아니라 자기-억제로서의 퍼포먼스로
장소라는 무대와 연접하는 시위가 그날 300명이 컬래버레이션한 시위이자
퍼포먼스였다. 누구나 할 수 있는 예술이었고 정치와 연접하는 예술의
나타남이었다.

귄뒤즈는 자신의 시위를 팝아트의 자기-복제와 유사한 것으로 해석함으로써
팝의 정치성을 환기시켰고, 무력한 신체의 나타남을 정치화했다. 자신이 한
것을 이후에 해석·번역하는 일은 담론 정치(discourse politics)의 맥락에서는
결정적인 중요성을 갖는다. 모르고 한 행위를 담을 언어/그릇은 사실은
그 행위를 이미 항상 지배하고 있는 언어/권력에 의해 표준화, 동일화되기
때문이다.(혁명에 대한 다시 쓰기가 필요한 이유이기도 하다. 혁명의 서사를
해체하려는 시도들은 물론 이미 존재한다) 광장에 싸워서 이기려고 간다는
통념과 그저 나타나기 위해 함께 있기 위해 간다는 새로움의 차이를 메울
무수한 이야기들이 존재하고 필요하다. 그중 하나의 이야기일 귄뒤즈의 행위와
설명은 ‘정치적인 것과 예술은 어떻게 연접해야 하는가’란 질문에 대한 하나의
사례일 것이다. 또는 ‘도대체 지금 예술은 무엇을 할 수 있는가’란 절망이나
비관에 예술은 항상 이미 무엇인가를 하고 있다는 반문으로, 놀람으로 대답할
수 있는 순간을 하나 더 첨가할 수도 있을 것이다. 물론 그렇게 아무것도 하지

않으면서 함께 있는 것이 무슨 '의미'인가,라는 질문이 제기될 것이다. 그것은 그런 경험을 하지 못한 사람들, 늘 방관하는 사람들, 자기 경험보다 자기 조건에 먼저 포획되는 사람들의 질문이므로 설득의 문제이거나 무시해도 좋은 냉소일 것이다.[4]

권뒤즈는 이성의 도구로서의 신체, 면적으로서의 신체를 이성을 따르지 않을 권리와 연접함으로써 신체의 행위성을 노출시켰다. 퍼포먼스의 매체인 신체는 광장에서는 시위의 매체로 변한다. 그리고 그 매체—신체의 복수성의 나타남은 혁명의 자동성이나 서사성에서 삐져나온 육체성(corporeality)의 나타남이었기에 혁명의 타자, 혁명의 잔여가 현시되는 기회였다. 그는 퍼포머이자 그 퍼포밍의 비평가로서, 번역가로서 이중화됨으로써 담론 정치의 일환으로서의 예술의 현재성에 충실했다. 이런 맥락에서라면, 만약 예술이 기성의 혁명 서사에도 기성의 일상적 경험에도 환원 불가능한 사건이고 경험이라면 그것은 우리에게 다른 감각, 경험, 사건을 제공하는 예외적 매체이자 현장이기 때문이 아닐까? 예술의 정치는 현실 정치에 대한 피로와 역사에 대한 우울과 일상의 무감각을 넘어서는 어떤 힘, 가능성, 경험으로서 여전히 유효한 것 아닐까?[5]

국립현대미술관 50주년 기념전《광장: 미술과 사회 1900–2019》《광장 3부: 미술과 사회 2019》서울관 전시를 꾸린 이사빈 전시2팀 학예연구사는 큰 정치로서의 광장 정치에 대한 피로나 냉소를 의식하면서, 그럼에도 광장을 열어 보이는 예술의 특이한 방식 혹은 이성의 지배를 교란하는 신체의 행위성을 기록하는 예술의 정치를 몇 가지 사례를 통해 타진하려고 한다. 선명하게 읽히는, 공감이나 교감의 '문법'을 갖고 있는 작업과는 조금 거리를 두려 하면서, 즉각적으로 읽히지는 않으려는, 모호함과 양가성 혹은 사이-공간을 견지하려는 작업들을 '광장'과 연접하려는 것 같다. 광장으로 들어가거나 광장에 포섭된 작품이 아니라 광장과 나란히 함께 있으려는 작업들 같다. 우리가 광장에서 경험하는 것이 위계의 소멸, 일시적 평등, 감각의 나눔이라는 것을 보여주는 작품들 같다.

가령 알지 못하는 작가가 보내온 편지에 반응해서 창에 드리워진 커튼을 걷고 카메라를 들고 거리에서 기다리는 사진작가의 피사체가 되기로 동의한 사람들을 찍은 요코미조 시즈카의 〈타인〉 연작은 플래시가 터지는 순간을 중심으로 위계화된 사진 구조를 해체하는, 말하자면 피사체에 대한 작가의 주권성이나 작품의 저자성에 괄호를 치는 작업이다. 자신의 (초상)사진을

4. 이후 경찰에 의해 살해된 사람이 있던 장소에서 '스탠딩 우먼'이 된 여성, 터키의 근대사에서 잔인하게 살해된 반체제 인사들을 기념하는 스탠딩 맨/우먼들, 카프카를 읽고 서 있는 스탠딩 맨 등 많은 '복제'–신체들이 여기저기에 등장했다.

5. 버틀러는 '금지에 복종하면서 금지에 저항한' 그날의 사건을 이렇게 묘사한다. "2013년 여름 터키 정부가 탁심 광장에서 집회가 열리는 것을 금지했을 때, 한 사내가 집회를 금지한 법에 '복종한' 채, 경찰과 대치한 채 홀로 서 있었다. 그가 거기에 서 있었을 때, 더 많은 개인들이 그와 가까운 곳에 '홀로', 그러나 정확히 '군중'은 아닌 상태로 서 있었다. 그들은 따로따로 개인으로서 서 있었지만, 그들은 침묵 속에서 움직임 없이 개인 한 사람 한 사람으로서, 표준적인 '집회'의 관념을 회피하면서도 그 장소에서 또 다른 집회의 개념을 생산하면서 서 있었다. 그들은 아무 말 없이 간격을 두고 서 있음으로써, 집단이 집결해서 움직이는 것을 금지한 법을 기계적으로 지켰다. 이것은 명료한, 그러나 말 없는 시위가 되었다." Judith Butler, Ibid., 169.

사용할 권리를 자신의 피사체에게 '반납'함으로써 작가는 저자성의 박탈을
더 극단으로 밀어붙인다. 피사체의 행위성이나 결정권은 관음증적 위치에서
타인의 사적인 삶을 찍는 관습과 연접하면서 감상자들을 어정쩡한 위치로
내몰게 된다. 모르는 사람들이 반복하는 이 모호한 마주 봄, 서로를 향한 평등한
노출은 오직 한 사람, 시즈카의 '광장'으로서 우리에게 도착한다.

주황의 〈출발〉은 두 국가(영토주의)를 오가며 살아가는 작가들, 기획자들,
친구들을 공항 출국장에서 찍은 사진이다. 캐리어를 든 여자들, 귀속과 정주가
불가능한 상황을 일상으로 살아가는 이 여성들은 따라서 하나의 정체성을
선택하라고 강요하는 동시대 국가주의의 요구를 어쩔 수 없이 어기고 있는
사이–존재들이다. 이미 두 개의 문화, 규범, 시간을 살아 내는 이들 여성들은
정체성 이데올로기의 잔여로서 공항에서 흔히 보이는 보따리를 이고 짊어진
여행자의 표준 규범에도 못 미치는 작고 가벼운 삶으로 예술의 흐릿한 생존을
예시한다. 또 송성진의 〈한평조차(1坪潮差)〉는 이곳에서는 거의 알려지지
않은 로힝야 난민촌을 우리에게 재현하는 대신 그것을 문화적으로 번역하는
이상한 시도라고 할 수 있다. 1평이라는 추상적인, 대체 가능한 이곳의 경제
언어와 직접 보고 겪은 그 난민촌의 취약함을 이어 붙이는 이 어려운 시도는
자칫 타인의 고통을 소재로 한 작업의 '윤리성'에 대한 질문을 개방한다.
갯벌에 세워진 이 집은 멀리서는 시적인 것으로, 예술로서 즐길 만한 것으로
보이지만, 직접 방문한 사람에게는 곧 허물어질 떠내려갈 터전으로 경험되었을
것이다. 시적인 것과 즉물적인 것 사이에서 이 프로젝트–임시 구조물은
예술의 가능성과 예술에 대한 의심을 모두 감당하려고 한다. 세계의 비참과
타인의 고통에도 불구하고 예술이 있어야 한다면, 그것은 정말로 작가에게는
구성과 해체, 나타남과 사라짐 어디에도 안착할 수 없는 작업의 상태를 견디는
문제로서 먼저 도착할 것이기 때문이다.

이사빈 학예연구사가 광장의 일환으로 끌어들인 작업들, 작가들은 모두
명백하게 말하길 거부한다는 공통성에 근거해 '그렇다면 예술에서 광장은
무엇인가'란 질문을 개방하는 것 같다. 정치는 희미하고 관계는 집요하고
사태는 분명하고 감각은 필사적이기 때문이다. 우리가 공유하는 광장이
이미 스펙터클에 잠식되었다면, 따라서 거기서 읽고 공유한 '의미'는 거의
소실되었다면, 그렇다면 예술은 광장에 기여하기보다는 광장을 뜯고 다시
만드는 과정을 통해 다시 광장을 만나야 하지 않을까? 이성의 패권에 기여할
재현주의는 그 어느 때보다 더 강력한 힘을 발휘하는 것 같고, 그만큼
도구적 이성의 효용성이나 경제성의 바깥으로서의 예술에 대한 시선 역시

비관적이거나 냉소적이라고 생각한다. 기실 거의 모든 것이 시도되었고
거의 대부분 실패한 '역사(History)' 이후에, 그리고 여전히 광장을 점령하고
자신들의 정의를 외치는 정치적 동물들 사이에서 신체-감각으로서의
평등을 현시하려는 시도, 혹은 매체로서의 예술. '도대체 예술이 무엇을
할 수 있는가'란 질문(의심)은 예술이 결국에는 기념비로, 상품으로, 공적
기록으로, 제도로서 전유되고 소비되어 왔다는 사실과 연동할 텐데, 그럼에도
그 질문(의심)이 종료되지 않았다는 것에 희망을 품으면서, 임박한 실패를
감지하면서, 비록 광장으로 불리지는 않을 것이지만, 그렇다고 미술관이라는
밀실이 시적으로나 기능적으로 광장이기도 하다는 것을 알려주는 작업들,
사람들이 있음에 용기를 얻으면서, 광장과 예술 사이의 거리를 좁히거나
넓히려는 작업들을 사건으로 경험하는 그런….

'광장'을 향한 21세기 미술관 담론의 전개 양상

임근혜 (국립현대미술관 전시2팀장)

1. "Creating a new museum definition – the backbone of ICOM", *ICOM*, 2019.8.15 접속 https://icom.museum/en/activities/standards-guidelines/museum-definition/

미술관의 새로운 정의를 둘러싼 논쟁 : ICOM

미술관을 포함한 박물관은 각기 다른 맥락과 환경에서 탄생했고 시대와 지역의 요구를 반영하여 진화했다. 오늘날의 미술관은 급변하는 기술과 문화 그리고 정치적, 사회적 환경과 신생 매체 또는 기관과의 경쟁에서 생존하기 위하여 끊임없는 자기 쇄신을 거듭하고 있다. 이러한 상황에서 개별 기관을 '박물관/미술관'으로 범주화하는 가장 기본적인 목적과 역할을 재정립하자는 목소리가 세계박물관협회(International Council of Museums, ICOM) 내부에서부터 나오기 시작했다.

"박물관은 사회와 그 발전을 위해 대중에게 개방된 비영리 항구적 기관으로서, 교육, 연구, 향유를 위하여 무형 유형의 인간과 환경의 유물을 수집, 보존, 연구, 소통하고 전시하는 기관이다"라는 박물관의 기본 정의는 1961년도에 발표된 이래 약간의 수정을 거듭하였을 뿐, 골간은 유지한 채 전 세계 박물관/미술관의 건립과 운영의 기본 방향을 설정하는 기준이 되어 왔다. 이에 대한 수정의 필요성이 제기된 2016년도 밀라노 총회 이후, ICOM은 별도의 위원회를 구성하고 전 세계 회원 기관을 대상으로 한 조사 연구를 바탕으로 2019년 7월 새로운 박물관 정의를 제안하고 지난 9월 초에 열린 교토 총회에서 이에 대한 의결을 하기로 예정되어 있었다.

새로 제안된 내용은 이러하다. "박물관은 과거와 미래에 대한 비판적 대화를 위한 민주적, 포용적, 다성적 공간이다. 현재의 갈등과 어려움을 인정하고 해결하면서, 사회를 위해 유물과 표본을 보존하고, 미래 세대를 위한 다양한 기억을 보호하며, 모든 사람들에게 유산에 대한 동등한 권리와 접근을 보장한다. 박물관은 비영리 기관이다. 박물관은 참여적이고 투명하며, 다양한 공동체와 능동적 파트너십을 이루어 수집·보존·연구·해석·전시하고 세상을 더 잘 이해하도록 돕고, 인간의 존엄성과 사회적 정의, 세계 평등과 지구 복지에 기여하는 것을 목적으로 한다."[1]

흥미로운 점은, 프랑스·독일·이탈리아·스페인 등 일찍이 제국주의 시절에
약탈 유물을 중심으로 근대 박물관의 전형을 만든 서유럽 국가들이 반대
여론을 주도하여 제안에 대한 의결이 연기됐다는 점이다. 특히 새로운 정의가
'이데올로기적'이라고 일축하는 그들의 비판에서 그간 협회의 중심 세력이었던
서유럽 박물관의 불편함을 읽을 수 있다.[2] 이들이 앞장서서 반대하여 의결이
미루어지고 제안된 박물관의 새 정의는 채택조차 유보된 상태지만, 박물관
업계에서 이루어지고 있는 새로운 미래를 향한 집단적 의식 변화를 반영하는
것만은 분명하다.

ICOM의 새로운 박물관 정의를 놓고 벌어진 논의는 급변하는 사회적 상황에서
미술관이 '사회적 의미'를 잃지 않고 '공공적 역할'을 수행하고자 하는 고민의
결과로 볼 수 있다. 이러한 논쟁을 신-구 세대간 또는 영미권과 유럽권의 대립
구도로 보는 시각도 흥미롭다. 특히 상대적으로 역사가 짧은 동시대 미술을
다루는 미술관에서는 2008년대 글로벌 경제위기 이후, 대형 미술관의 글로벌
브랜드화와 블록버스터 전시의 유행으로 대표되는 '미술관 거품' 현상에 대한
비판적 재고, 그리고 경제적 가치에 밀려 경시되어 온 인류 공통의 문제에 대한
대안 모색 등을 중심으로 새로운 미술관 담론이 가장 활발하게 이루어지고
있다. 이 글에서는 글로벌 경제 위기 이후 새로운 미술관 담론을 주도하는
대표적 사례를 통해 다양성이 공존하고 충돌하는 '다성적 공간'인 광장으로
나아가는 미술관의 모습을 상상해 보고자 한다.

새로운 미술관 담론: 베르비에 아트서밋, 인터내셔널

ICOM이 새로 제안한 박물관 정의에서 '정치적 올바름(Political Correctness,
PC)' — 인간의 존엄, 사회적 정의, 세계 평등, 지구 복지 등 — 의 가치를 강조한
것은 신자유주의가 제시하는 시장 중심 경제로 인해 상실한 가치를 복구해야
한다는 자기반성적인 의도에서 비롯된 것이다. 구겐하임의 글로벌 분관 사업과
상업적 블록버스터 전시로 1990년대 '미술관 버블'을 대표하는 인물인 토머스
크렌스(Thomas Krens)를 미술관 리더십의 전형으로 간주하던 시기는 이제
지났다. 건축적 확장과 방문객수에 의존하던 성과주의 경영과 기관 평가 방식에
대한 재고가 필요하다는 의견도 대두되고 있다

이런 관점에서 동시대 미술을 다루는 미술관은 '박물관'이라는 상위 범주에
속하면서도, 전통적인 박물관보다 한층 진보적인 태도를 보여주고 있다.
이미 전 지구적 경제 위기와 민족주의 재등장, 기상 이변 등의 재난적 상황에
대해 미래의 생존과 직결된 사안이라는 공감대를 가지고, 이와 관련한 공통

2. "What exactly is a museum?
Icom comes to blows over new
definition", The art newspaper,
2019.8.15 접속 https://
www.theartnewspaper.com/news/
what-exactly-is-a-museum-
icom-comes-to-blows-over-new
definition

의제를 논의하고 실천 방안을 모색하는 플랫폼으로서의 국제적 협의체(또는
프로그램)를 그 예로 들 수 있다. 이들은 세부적인 논리나 방법론에서는 차이가
있으나 그 지향점은 ICOM이 제안한 새로운 박물관 정의에서 크게 벗어나지
않는다. "비업무적 맥락에서 (미술) 담론의 국제적 플랫폼"을 표방한[3] 베르비에
아트 서밋(Verbier Art Summi)은 알프스의 스키 리조트로 유명한 지역의 이름을
따서 2013년에 창립되었다. 이 지역의 아트 콜렉터와 작가들이 창립 회원으로
참여하고, 다니엘 번바움(Daniel Birnbaum), 베아트릭스 루프(Beatrix Ruf),
니컬러스 서로타(Nicholas Serota)등 서유럽 주요 미술관의 관장 출신을 비롯,
건축가 렘 콜하스(Rem Koolhaas), 아티스트 티노 세갈(Tino Sehgal), 올라푸르
엘리아슨(Olafur Eliasson), 아니카 이(Anicka Yi) 등이 명예회원이다.

이들은 '정상들의 모임'답게 연초에 연례 콘퍼런스를 열어 미술계의 주요
현안을 논의하는데, 그간 탈성장(2017), 가상현실(2018), 정치(2019),
환경(2020)을 주제로 했다. 이 중 2019년도의 주제가 '미술, 정치성,
다중적 진실(Art, the Political and Multiple Truths)'로서, 트럼프의 미국과
브렉시트(Brexit)의 영국으로 대표되는 전 세계적 극우화 현상에 대한 고찰이
이루어졌다는 점이 주목할 만하다. 프로그램을 기획한 브라질 상파울루
피나코테카 미술관(Pinacoteca de São Paulo) 디렉터 요헨 볼츠는 "민주주의
원칙이 기존 미디어의 조작과 편견을 통해 침식되고 불확실성이 증가하는
시대에 (…) 우리는 예술이 다중적 진실을 기꺼이 지지하며 공공의 삶의 다른
영역에 이를 적용할 새로운 방법을 찾을 것이다."[4]라고 설명했다. '예술의
방식을 다른 영역에 적용한다'는 말은 예술가의 상상과 제안을 인류 공통의
난제에 대한 하나의 대안으로 제시한다는 예술의 사회적 역할에 대한 인식을
전제로 한 발언으로 볼 수 있다.

이보다 앞서 2009년도에 비영미권 미술관을 중심으로 구성된
인터내셔널(L'internationale) 또한 대안적인 미술관 담론을 생산하고 실천하는
대표적인 프로젝트다. 슬로베니아 MG+MSUM(Museum of Contemporary Art
Metelkova)의 주도로 스페인 국립소피아왕비예술센터(Museo Nacional Centro
de Arte Reina Sofía, Reina Sofía), 발렌시아 바르셀로나 현대미술관(Museu
d'Art Contemporani de Barcelona, MACBA), 앤트워프 현대미술관(Museum of
Contemporary Art Antwerp, M HKA), 바르샤바 MOMA(Museum of Modern
Art in Warsaw), 이스탄불 SALT(SALT Galata), 아인트호벤 판 애비 뮤지엄(Van
Abbemuseum) 등 일곱 개 기관이 연합하여 만든 일종의 협의체로서, 회원
기관의 소장품과 아카이브 자료를 기반으로 '연구·논쟁·소통'의 온라인
플랫폼을 만드는 것을 목적으로 삼고 있다.

3. "Connecting Innovators", *Verbier Art Summit*, 2019.8.15 접속, https://www.verbierartsummit.org/mission

4. "2019 Verbier Art Summit Reflections and Findings", *Verbier Art Summit*, 2019. 2, https://docs.wixstatic.com/ugd/fe121c_884b76503c6d4ef891b994dbf595cce1.pdf

또한 공정하고 민주적인 사회를 목적으로 하는 국제노동자연맹에서 따온 이름처럼, 이들은 "예술이 시민의 제도이자 시민권과 민주주의 개념의 촉매제로서의 비판적 상상을 지지하고, 문화기관의 관료적 구조를 넘어서는 탈중심화된 모델을 제시하여 새로운 프로토콜을 만드는 것을 목적으로" 삼는다. 또한 "과거는 개인과 집단의 해방을 위한 능동적 도구"라는 신념하에 참여 기관 사이에 소장품과 아카이브를 상호 연결하고 공유하여, 다국적 권력과 중앙집권적 지식 분배를 복제하는 미술 기관의 글로벌화에 도전한다."[5] 베르비어, 인터내셔널은 각기 다른 구성원, 목적과 방식으로 운영되지만, 공통적으로 신자유주의적 글로벌리제이션이 초래한 전 지구적 위기를 극복하는 데 예술적 혜안과 상상이 필요하다는 공감대에서 출발한다. 경제에 기여하고 투자 가치를 넘어서는 예술의 새로운 사회적 역할에 대한 인식이 동시대 미술과 사회를 매개하는 미술관을 움직이고 있는 것이다. 미술에서의 관계미학, 콜렉티브 활동, 액티비즘(Activism) 등이 부상하는 것도 이러한 사회적 변화와 맥락을 함께한다.

새로운 관계 형성과 미술관 공간의 변화: 테이트 모던

영국의 경우 1980년대 대처 수상의 복지 및 공공 기금 축소로 인해 미술관의 기부나 기업 후원에 대한 의존도가 높아졌다는 것은 주지의 사실이다. 게다가 2010년도 이후 재집권한 보수당은 예술을 위한 공공기금을 더욱 삭감하여 미술계의 시장 주도 양상이 더욱 심화되고 있다. 이러한 자본의 흐름에 따라 공공 영역과 사적 영역의 구분이 점차 모호해지고 있다. 세계적인 미술관의 큐레이터나 관장 출신이 상업화랑으로 이직했다는 뉴스도 더 이상 낯설지 않고, 딜러 출신이 미술관의 수장으로 임용되기도 하면서 아트페어, 비엔날레, 미술관 전시도 거의 차별화되지 않는다. 이러한 현상을 일찍이 간파한 로잘린드 E 크라우스(Rosalind E. Krauss)는 이미 30년 전 발표한 글에서 미술관이 "여가와 오락을 위한 포퓰리스트 신전"으로 전락했다고[6] 비판한 바 있다.

2000년도 테이트 모던(Tate Modern) 개관에 이어, 2012년 퍼포먼스 전용 공간 탱크, 그리고 2016년도에 소장품 디스플레이와 공공 프로그램 공간을 확장하여 신관을 개관한 테이트의 당시 관장 니컬러스 서로타는 이러한 후기 자본주의적 또는 신자유주의적 미술관 운영이 미술관의 선택일 뿐 아니라 '관람객의 요구에 의한 진화'라고 설명한다. 즉 "미술관의 개념은 큐레이터의 비전, 예술가의 혁신성, 관람객의 요구에 의해 끊임없이 진화한다. 21세기 미술관에 주어진 첫 번째 도전은 예술가가 원하는 방식을 수용할 수 있는 공간을 만들고 예술에

5. "About L'internationale", L'internationale, 2019.8.15 접속, https://www.internationaleonline.org/about

6. Claire Bishop, *Radical Museology*(Berlin: Walther König, Köln, 2013)에서 Rosalind Krauss, "The Cultural Logic of the Late Capitalist Museum"(1990) 재인용.

보다 적극적으로 참여하고자 하는 관람객의 욕망을 반영하는 프로그램을
개발하는 것이다."[7]

2008년 글로벌 경제 위기 이후 증가하기 시작하여 이제 미술계의 주류로
자리 잡은 퍼포먼스의 부상이 '큐레이터의 비전, 예술가의 혁신성, 관람객의
요구'의 상호 작용을 잘 보여주는 사례다. 베니스 비엔날레에서 2017~2019년
연속으로 퍼포먼스가 황금사자상을 수상한 것이 단순한 우연은 아닌 것이다.
티노 세갈은 퍼포먼스를 일종의 "일시적 공동체를 만드는 방식"이고 이를
통해 "전자 매체가 주지 않는 물리적 실체감과 소통"이 이뤄질 수 있다는 말로
퍼포먼스가 부상하는 배경을 설명한다.[8] 테이트 모던이 개관 이후 20년간
관람객의 기대와 행동에 상당한 변화를 감지하고 사회적 상호 작용의 새로운
형식을 반영해야 한다는 입장하에 확장 사업의 방향을 타진한 것도 같은 이유
때문이다.

서로타 관장은 2000년 터바인홀의 〈기상 프로젝트(Weather Project)〉(올라푸르
엘리아슨, 2003)를 '미술관 진화'의 대표적인 예로 들며, "관람객들의
행동과 반응이 기대하지 않은 퍼포먼스적인 요소를 만들어 낸" 놀라운
첫 경험이 카르스텐 휠러(Carsten Höller), 도리스 살세도(Doris Salcedo),
슈퍼플렉스(Superflex), 타니아 브루게라(Tania Bruguera) 등 이후 터바인홀
프로젝트에서 계속 이어졌다고 설명한다. 또한 2012년 오픈한 테이트 탱크는
〈BMW Tate Live〉라는 새로운 커미션 프로그램을 론칭하여 퍼포먼스를
웹방송으로 라이브 중계하여 인터넷상의 관람객이 미술관 밖에서도 동시에
공연을 즐기는 사례를 개발했다.[9]

2016년 개관한 '피라미드' 모양의 신관은 이보다 한발 더 나아가, '감상과
경험'을 넘어 '참여를 통한 자기 개발과 배움'의 장소로서 '자기 정체성, 타인과
세계와의 관계를 숙고하고 탐색하는 공간'이라는 목적으로 문을 열었다.
'테이트 익스체인지(Tate Exchange)'라는 이름의 프로그램 공간은 배움, 토론,
창작의 장소로 활용되어 사회적 활동의 공간이라는 미술관의 역할을 강화하고
있다. 이곳에서는 전문가의 지식을 일반 대중에게 일방적으로 전수하는 것이
아니라 공유하는 것으로 인식하고, 새로운 형태의 파트너십을 통해 다른 분야의
기관과 협업으로 프로그램을 진행한다. "부, 주택, 건강, 교육 등 불평등이
가시화됨으로써 사회적 통합이 위협받고 있는 시기에, 미술관은 실험적
아이디어와 새로운 해결책이 제안되는 장소가 되어야 한다"[10]는 서로타 관장의
말처럼, 미술관이 사회적 공간이라는 인식은 공공기관으로서 미술관의 사회적
역할이자 사회에서 소외되지 않기 위한 미래의 생존 전략이기도 하다.

7. Nicholas Serota, "The 21st
Century Tate is a Commonwealth of
Ideas", *Size Matters! (De)Growth
of the 21st Century Art Museum*,
(London, Koenig Books, 2018)

8. Tino Sehgal, "Bring People
Together", *Size Matters!
(De)Growth of the 21st Century
Art Museum*, (London, Koenig
Books, 2018)

9. Nicholas Serota, 위의 글.

10. Nicholas Serota, 위의 글.

새로운 미술사와 지역 서사: 인터내셔널, 함부르거 반호프

11. Claire Bishop, *Radical Museology: Or What's Contemporary in Museums of Contemporary Art?*(Berlin: Walther König, Köln, 2013).

사회 변화에 대응하는 미술관 담론이 물리적 형식으로 실천된 것이 '소통과 참여'라는 요구에 부응한 새로운 공간의 창출과 그에 따른 프로그램이라면, 미술관의 연구 기반 콘텐츠에 있어서도 중요한 변화가 시도되고 있다. 이러한 예는 테이트 모던이나 구겐하임 등 서구의 대형 미술관이 아시아와 글로벌 사우스의 미술을 연구하고 수집하는 새로운 경향에서 찾아볼 수 있다. 2018년 여름 베를린 함부르거 반호프 미술관(Hamburger Bahnhof Museum für Gegenwart)에서 열린 독일 국립미술관 소장품 전시《헬로월드》의 경우도 그중 한 예다. 이 전시의 목적은 "서유럽과 북미 중심으로 구성된 기존 소장품을 비서구의 미술과 트랜스컬처의 접근법으로 확장하는 것"이며, 방법론적으로는 "단선적인 미술사보다 개별 작품이 각기 다른 서사의 출발점이 될 수 있도록 구성"했다. 200여 점의 소장품과 150여 점의 타 독일 기관 대여 작품, 그리고 해외 기관에서 대여한 400여 점의 작품과 자료로 이루어진 방대한 규모의 전시는 미술관 안과 밖의 큐레이터가 초대되어 주제별 또는 지역별로 열세 개의 테마를 각자 담당했다. 이 전시는 하나의 미술운동이나 양식론을 벗어나, '기존의 역사적 기록에서 제외된 사각지대'를 재조명하여 서구 미술과 타 문화권과의 상호적 영향 또는 예술적 협업을 재조명하여 글로벌 시대에 새로운 미술 서사의 방향을 제시했다.

이에 대한 입장은 양가적이다. 한편에서는 '그간 서구 중심 미술사에서 소외된 지역을 재조명한다'는 긍정적 측면을 보지만, 다른 한편에서는 '모든 것을 포괄하는 하나의 글로벌 서사 만들기'가 문화 제국주의의 연장이라고 비판하는 시각도 있다. 후자의 경우에 해당하는 클레어 비숍(Claire Bishop)은 『래디컬 뮤지엄 – 동시대 미술관에서 무엇이 '동시대적'인가?』(2016)(이하 『래디컬 뮤지엄』)에서 "더욱 실험적이고 덜 건축 결정적이며 우리의 역사적 순간에 정치적 참여가 더 이뤄지는" 새로운 방향을 네덜란드 아인트호벤의 판 애비 뮤지엄, 스페인의 국립미술관 레이나 소피아, 그리고 슬로베니아 국립현대미술관인 MG+MSUM을 사례로 들어 설명하고 있다. 즉 이들 미술관이 "더 크게, 더 풍요롭게 라는 지배적인 주문에 대한 대안"으로서, "1퍼센트의 엘리트가 아니라, 주변화되고 제외되고 억압된 주권자(constituencies)에 대한 관심사와 역사를 대변"하고자 기울이는 노력을 강조한다.[11]

클레어 비숍이 『래디컬 뮤지엄』에서 새로운 지역 서사를 쓰는 전 지구화의 대안적 모델로 소개한 세 개의 미술관이 모두 인터내셔널 회원 기관이란

점에서, 이들을 공통으로 아우르는 지향점을 살펴볼 필요가 있다. 인터내셔널이
발간한 두 번째 출판물 『컨스티튜언트 뮤지엄(*The Constituent Museum:
Constellations of Knowledge, Politics and Mediation: A Generator of Social
Change*)』에서 존 바이어(John Byrne)는 "미술관이 미래에 대한 사회적
상상을 이끌어 내는 중요한 역할을 수행하며, 이러한 재결합이 상징적이고
유토피아적인 수사에 머무르지 않고 더 나아가기 위해서는 유동적이고
유연하며 협업적인 제도화의 새로운 모델이 필요하다"고 역설하고 있다. 또한
"미술관은 미술, 기관, 대중과의 기존 관계를 새롭게 하는 과정이 아니라,
주민들이 함께 모여 지역, 국가, 국제사회의 긴급한 사안과 공동의 필요에 대해
이해하고 새로운 상상을 하는 곳"이라고 정의한다.[12] 클레어 비숍은 이러한
미술관의 활동을 다음과 같이 소개하고 있다.

우선 2004년부터 판 애비 뮤지엄(Van Abbe Museum)을 이끌고 있는 찰스
에스케(Charles Esche) 관장은 "새로운 관점을 열기 위해 주변화되고 억압된
역사를 재고하여 미래에 대한 다른 상상을 이끄는 역사 다시 말하기의 사회적
가치"에 역점을 두고, "아카이브와 자료를 창조적으로 사용하여 전시에
통합하고 미술관을 역사적 서술자로서 위치시킨다."[13] 레이나 소피아는
2008년도 이후 마누엘 보르하-비엘(Manuel Borja-Villel)의 디렉터십 아래,
"스페인의 제국주의 역사에 대한 자기 비판적 관점을 바탕으로 스페인의
역사를 보다 넓은 국제적 맥락에 위치시키고" 있다. 예를 들면, 피카소의
〈게르니카〉(1937)를 입체주의라는 미술사의 형식 사조로 조명하는 것이
아니라, 내전 관련 선전 포스터, 잡지, 전쟁 기록화 등 그간 빛을 못 보던
아카이브 자료들과 함께 전시하여 사회적·정치적·역사적 맥락을 부각시키는
것이다. 보르하-비엘 관장은 아방가르드의 독창성이나 주변적 파생물이라는
관점의 미술사를 지양하고 미술작품은 급진적 교육을 통해 사용자를
심리적·물리적·사회적·정치적으로 해방시키는 '관계적 오브제(relational
objet)'라고 주장한다. 이러한 철학의 실천 사례로서, 남미의 반정부 그룹을
지원하여 그들의 자료를 아카이브화하고 복제본을 소장하고, 나아가 교육
프로그램 통해 미술관과 사회운동 사이를 중재하고 연대를 형성했다.[14]

마지막으로, 1993년부터 슬로베니아 국립근대미술관을, 2011년도부터
류블랴나 현대미술관(Museum of Contemporary Art Metelkova, MSUM)을
이끌고 있는 즈덴카 바도비낙(Zdenka Badovinac)은 유고슬라비아(이하 유고)
연방 해체 후 민족국가의 재현과 트랜스내셔널 문화 생산을 주장하는 글로벌
동시대 예술 두 가지에 대한 과제를 중점적으로 다룬다. 유고 시절의 역사를
어떻게 보여줄 것인가, 서유럽 또는 구소련 국가들과 구유고 연방과의 관계를

12. John Byrne, "Becoming
Constituent," *The Constituent
Museum: Constellations of
Knowledge, Politics and Mediation:
A Generator of Social Change*
(Berlin: Valiz, 2018).

13. Claire Bishop, Ibid.

14. 앞의 책.

어떻게 맥락화할 것인가. 이러한 문제 의식을 기본으로 1990년대 구유고 연방 내 내전의 비극을 중심으로 한《전시(War Time)》전은 연대기순이 아니라 주제에 따라 배치되었다. 이와 같은 자기 성찰적인 역할을 통해 MG＋MSUM은 동유럽, 보스니아, 퍼포먼스아트, 펑크뮤지엄 등을 포함하는 아카이브적 작업을 통해 정치적 행동주의와의 연결 지점을 찾았다. 비숍은 이렇게 글로벌 문맥으로 단일한 서사를 택하기보다 역사와 예술 생산을 복수적이고 일시적으로 재배치하는 활동을 발터 베냐민(Walter Benjamin)이 말한 '성좌(constellation)"에 비유하여, 미술관이 '고귀한 미술품의 창고가 아니라 커먼즈(commons)의 아카이브'로서 기능할 수 있음을 역설한다.[15]

15. 앞의 책.

16. Tania Bruguera, 'Introduction on Useful Art', *Tania Bruguera*, 2011. 4. 23, www.taniabruguera.com

광장을 향한 21세기 미술관

2019년 테이트 모던의 현대자동차 커미션으로 초청된, 참여형 작업을 통해 난민 문제를 다룬 쿠바 출신 타니아 브루게라는 "'쓸모 있는 예술'이란 더 이상 문제 제기만 하는 것이 아니라 문제의 해결 방법을 제안하고 실천하는 예술의 사회적 실천에 중점을 두는 미학적 경험의 방식"이라고 말한 바 있다. 행동주의 예술가들의 입장을 대변하는 이 말은 "예술이 사회적 변화를 위한 상징체계가 아니라 다르게 사는 방식을 만들기 위한 실질적이고 정치적이며 이론적으로 유용한 도구로 기능해야 한다"는 인식의 변화를 반영한다.[16] 거대한 터바인홀 바닥에 관람객이 드러누워 체온을 나누면 시리아 출신 난민 청년의 초상이 드러나는 이 작품은 이 지역에서 활동하는 난민 인권 운동가의 존재를 부각시키고 주민들이 참여하는 연계 프로그램을 진행함으로써 전 지구적 관심사가 되고 있는 난민에 대한 문제 의식을 '지금 여기'의 문맥으로 소환한다. 이러한 브루게라의 작업은 앞서 소개한 미술관 담론의 두 가지 경향 — 새로운 관계 형성과 미술관 공간의 변화, 지역 서사와 새로운 미술사 쓰기 — 을 동시에 보여준다.

비록 보류되긴 했지만 ICOM이 최근 제안한 박물관의 새로운 정의의 핵심인 '민주적, 포용적, 다성적 공간' 역시 이러한 미술관 담론과 유사한 맥락으로 이해할 수 있다. 즉 차이와 다름이 충돌하고 공존하는 '다성 공간'은 경제 가치를 최우선으로 하는 신자유주의 및 국가 이기주의로 회귀하는 반글로벌리제이션의 흐름 속에서 인류 공동의 비전, 가치, 윤리를 성찰하게 해주는 공간이라는 미술관의 사회적 역할에 대한 기대를 반영한다. 미래의 미술관은 경제나 정치가 담아내지 못하는 인간의 보편적이고 궁극적인 가치에 대해 끊임없이 질문하고 성찰하며 스스로 갱신해야 하는 것이다. 이러한 흐름 속에서 미술관은 주류 미술사와 고귀한 예술작품을 모시는 숭배하는 '신전'이

아니라, 다양성이 공존하고 충돌하는 다성적 공간인 '광장'으로 변화하고 있다. 이제 미술관은 광장에서 들리는 다양한 이야기에 귀 기울여 지역의 서사를 쓰고, 이를 다시 광장으로 불러와 세계와 소통해야 한다.

'미술관 담론'에 대한 인식은 제도 기관으로서의 미술관의 사회적 역할에 대한 기대 및 관심에 비례한다. 주요 미술관이 국공립기관으로 운영되는 한국의 특성상, 미술관은 오랫동안 정부 문화정책의 영역이라는 인식에 한정되어 왔던 것이 사실이다. 그러나 한국의 국제적 위상 제고에 따라 한국의 미술관도 21세기 글로벌 사회의 일원으로서 인류의 미래 비전을 함께 상상하고 실천하는 책임과 역할을 해야 한다는 요구가 안팎에서 커지고 있다. 이를 위해, 국가 주도의 미술관 정책에서 더 나아가 글로벌 미술관 담론이 형성되는 국제적 플랫폼에 참여하고 공동의 목표에 기여하는 것을 스스로 과제로 설정할 필요가 있다. '글로벌 스탠더드'에 부응하면서도 지역의 특성과 기대를 반영하는 미술관이 되기 위한 노력은, 밀실에 고립되지 않고 광장으로 나아가 자신의 목소리로, 자신의 이야기를 하는 것으로 시작해야 한다.

광장은 가능한가?

성용희 (국립현대미술관 학예연구사)

1. 조르조 아감벤, 『장치란
무엇인가? 장치학을 위한 서론』,
양창렬 옮김(서울: 난장, 2010),
71~72.

《광장: 미술과 사회 1900-2019》는 3.1운동 100주년과 1969년에 개관한
국립현대미술관의 50주년을 기념하면서, 한국 근현대사에서 중요한 역할을
해 왔던 광장과 우리의 미술의 사회적 역할을 연결하여 생각해 보는 자리다.
〈국립현대미술관 다원예술 2019〉는 서울 전시인《광장 3부: 미술과 사회
2019》를 공유하며 '동시대 광장'을 사유하고 질문할 다원예술 세 편을
소개한다.

동시대 광장 (contemporary square)

광장에 대한 기대와 비판은 어떻게 가능할까? 광장과 마찬가지로 사회적
공론장으로 기능하는 미술관과 극장에 대한 기대와 비판은 어떻게 가능할까?

《광장 3부: 미술과 사회 2019》의 일환으로 소개될 다원예술 세 작품〈아무 일도
일어나지 않는 곳으로의 10번의 여행〉,〈존재하지 않는 퍼포머〉,〈개인주의자의
극장〉은 '동시대-광장'에 관해 이야기한다. '동시대-광장'이란 표현은 한국
사회에서 광장의 사회적, 정치적 성과와 역할 못지않게 오늘날 광장에 대한
관점 변화와 광장 내부에서 발생하는 모순과 파열을 바라보기를 제안한다.

'동시대'라는 시간적인 표현과 '광장'이라는 공간적인 단어의 결합은 사뭇
모순적으로 보인다. 하지만 그렇기에 광장은 특정한 물리적 장소이면서도
동시에 중요한 사건들, 그리고 그로 인해 형성된 관점의 틀어짐이라는 점을
시사한다. '동시대-광장'은 이렇듯 광장에 대한 일종의 위상차/시차다. 조르조
아감벤(Giorgio Agamben)은 동시대(성)를 "거리를 두면서도 들러붙음으로써
자신의 시대와 맺는 독특한 관계, 더 정확하게는 시차와 시대착오를 통해
시대에 들러붙음으로써 시대와 맺는 관계"라고 말한다.[1] 따라서 '동시대'라는
접두어는 우리가 기존의 '광장'과 함께하면서도 거리를 두고 바라볼 수
있는가를 제안하는 시작점이다. 그리고 이와 같은 동시대-광장에 대한 사유는
공론장, 공공장소로의 미술관과 극장에 대한 질문으로 이어진다.

해체된 광장, 미술관 그리고 극장

2. 슬라보예 지젝, 『신을 불쾌하게
만드는 생각들』, 배성민
옮김(서울: 글항아리, 2015), 33.

'광장', 더 정확하게는 광장에서의 '모임'은 이데올로기적이다. 일반적으로
광장에서 모임은 특정한 목적성을 지닌 발화이고, 이 공동의 발화에는
늘 수화자가 상정된다. 중요한 것은 광장의 이 발화의 수화자는 언제나
광장 외부에 있다는 것이다. 외부의 '듣고 싶어 하지 않는 수화자' 그리고
'자기 확신을 위한 폐쇄적인 내부자'. 이 경계 짓기가 광장을 역설적으로
만든다. 광장은 늘 명확한 안과 바깥을 만들어 내고, 광장은 이를 매개하지
못한다. 광장의 모임은 연대를 표방하지만, 배타적이고 모순적이다. 광장은
권력의 드러냄, 분리의 표출, 안과 밖의 구분이다. 이렇게 광장은 또 하나의
무대(스펙터클)가 되었고 우리는 관객이 되었다. 마치 극장처럼, 미술관처럼.

어느덧 광장은 거대 권력에 대한 대항과 투쟁의 공간보다는, 다양한 의견과
이해관계가 혼종하는 사회적 '갈등'의 장소가 되었다. 정의를 구현하는
공간이자 거대한 불합리나 독재에 대한 비판의 장소로만 믿어졌던, 신성하다고
생각되었던 광장은 해체되었다. '광장의 비독점화'는 우리 사회에 내재하던
갈등을 다시금 광장을 통해 드러낸다. 광장이 재귀적이라면 이런 이유일
것이다. 동시대-광장은 결코 화해할 수 없는 내부의 '모순'을 언급한다는
점에서, 사회가 사회로서 온전하게 존재하지 못한다는 것을 보여주는 사회
자체의 (불)가능성이다.

광장과 미술관을 그 자체로 모순과 갈등이 내재한 '불가능성'의 공간으로
상정한다면 포섭, 정확히는 과시를 위한 외적 대상은 더는 중요하지 않다.
거대한 군중도, 메시지를 폭력적으로 시각화하는 포스터도, 화합과 승리를
청각화하는 스피커도 필요치 않을 것이다. 그러나 현실의 광장은 그 반대다.
광장은 '차별', '반목'을 드러내기 위한 공적 공간이 되어 가고 있다. 또한 광장의
모임은 혐오의 대상이 되어 가고 있다. 모든 의견은 발화될 수 있다고 믿었던,
사회에서 각자의 의견과 갈등은 필연적이라고 믿었던 자유주의자들도 자신의
신념을 지키지 못한다. 슬라보이 지제크(Slavoj zizek)는 "관용은 도저히 참을
수 없는 것을 관용하는 것이다"라고 말하면서,[2] 유약한 자유주의자가 특정
모임과 연대를 적대시하고 두려워하는 것을 비판한다. 가짜 자유주의자들은
자신의 신념이 침범받을까 미리 겁먹고 정당방위인 척 다른 이들의 '광장'을
공격한다는 것이다. 동시대 광장·미술관·극장은 자유주의가 쉽게 빠질 수 있는
유혹 앞에서 용감할 수 있을까.

오늘날 '광장'에 대한 또 다른 비판은 광장을 둘러싼 많은 것들, 심지어 갈등과 혐오까지도 자본화된다는 것이다. 물론 타협도 상품화의 대상이 된다. 보리스 그로이스(Boris Groys)는 타협은 불가피하다고 말한다. "왜냐하면 타협만이 대립하는 입장들 사이에서 평화를 구축할 수 있으며 사회의 단일성과 총체성을 보전할 수 있기 때문이다."[3] 그리고 그가 지적하는 중요한 지점은 바로 타협은 역설과는 다르게 돈을 매개로 성립한다는 점, 타협이 상대방 진리를 인정하는 대가로 경제적 보상을 받는다는 것이다. 갈등, 타협, 모임 등 광장의 논리는 어느덧 자본주의의 대가와 밀접하게 연계된다.

상품으로 전유되지 않는 성역을 찾아보기 힘든 자본주의 사회에서 예술가가 당면한 가장 어려운 숙제는 이 상품화에 반하는 예술을 찾는 것이다. 〈아무 일도 일어나지 않는 곳으로의 10번의 여행〉과 〈존재하지 않는 퍼포머〉 역시 이를 질문하고 시도한다. 바로 내용 없음, 무관심, 무위, 피로, 권태, 마비, 타의와 같은 수동성으로, 또는 허먼 멜빌(Herman Melville)의 소설 「필경사 바틀비」의 주인공 바틀비가 택한 수동적 능동성이란 모순, 하지 않을 잠재성으로, 아니 수동과 능동을 구분할 수 없는 모호함을 통해.

무위의 광장, 그 가능성

연극과 광장은 교묘하게 닮았다. 연극은 사회적 유대를 구성하고 강화하려는 시도였고 하나의 공동체를 구축하려는 노력이었다.[4] 하지만 재현, 서사, 드라마를 중심으로 환영적 세계와 완결된 메시지를 구축하여 하나의 관객 공동체를 만들어 내려는 연극은 작동하지 않는 시대가 되었다. 〈개인주의자의 극장〉은 제목처럼 이를 지시한다. 이는 오늘날의 광장도 마찬가지다. 더 이상 '합일', '결속', '공동체'를 상정하는 광장은 실질적으로 성립하지 않는다. 통합을 꿈꾸던 연극이 사라지듯, 통합을 꿈꾸는 광장은 사라졌다. 통합을 꿈꾸는 미술관 역시 그러하다.

> 연극(광장)에는 약속된 기대가 존재한다. 이는 공동체에 대한 허망한 기대다.
> 연극(광장)에서 희망은 (관객)공동체가 생겼다는 환상과 요구가 있을 뿐이다.[5]

그럼에도 불구하고 분열된 광장과 해체된 연극이 지닌 가능성은 무엇일까.

3. 보리스 그로이스, 『코뮤니스트 후기』, 김수환 옮김(서울: 문학과 지성사, 2017), 31.

4. Hans-Thies Lehmann, *Postdramatic Theatre*, translated by Karen Jürs-Munby(Routledge; 1 edition, 2006), 21.

5. 6. 독일의 연극학자 한스-티에스 레만과 연출가 르네 폴레슈의 인터뷰에서 발췌(2012. 3. 27 서울 상영)하여 연극에 광장을 대입했다.

[오늘날] 관객(참여자)은 공연(광장)이 끝나고 나오면 무엇인가 빠져 있다는 느낌을 받는다. 연극(광장)은 [공동체에 대한 기대를] 배신한다. 약속된 것은 주어지지 않는다. 오히려 바로 여기에 연극(광장)이 가질 가능성이 있다.[6]

7. Hans-Thies Lehmann, *Postdramatic Theatre*, translated by Karen Jürs-Munby, Routledge; 1 edition, 2006, 17.

8. 심보선, 「그런 상황은 드물지만」, 『보스토크VOSTOK 매거진』 9호(서울: 보스토크 프레스, 2018), 12.

레만은 그 가능성을 공연의 최소한의 조건인 '실재적 모임(real gathering)'에서 찾으려고 했다. 해체 후 남게 되는 연극의 마지막 잔존물이자 가능성이 바로 "무거운 신체를 기반으로 하는 질적인 만남"에 있다고 그는 말했다.[7] 미학적 행위와 그것의 수용 행위가 '지금 여기에서' 실재적으로 발생한다는 공연의 특성, 즉 신체적인 관계성, 소통의 직접성이 모임의 이유와 광장의 정치성이 될 수 있을까. 이번 다원예술 세 편은 이를 각자의 방식으로 사유하며 도전해 볼 것이다. 특히 〈개인주의자의 극장〉은 VR 등 최신 디지털 기술로 가속화되는 신체의 개념 변화를 무거운 몸의 공간인 극장으로 가져와 이를 실험할 것이다.

동시대–광장은 공감, 결속, 메시지, 결과물을 고집하는 장소가 아닌, 모순, 정치, 파열의 목적 없는 공간일 것이다. 그 빈 곳은 휘발적 공동체, 공동체를 상실한 이들의 공동체, 무위의 공동체를 가능하게 한다. 그곳에서 관객은 참여의 의무나 작품을 구분 짓는 경계로부터 벗어나 일시적이지만 자연스럽게 구성원이 된다. 광장은 어느덧 공원이 된다. 〈아무 일도 일어나지 않는 곳으로의 10번의 여행〉처럼.

공원에 가면 사람들이 가만히 앉아 있다. 그러다 웃고 떠들고 뛰고 걷는다. 그러다 다시 조용해진다. 공원 잔디에 가면 사람들은 길이나 표지나 구획도 없는 그곳에서 알아서 자기 자리를 찾고 알아서 타인과의 거리를 조절한다. 어린아이가 뛰어가다 넘어지면 다들 "아이쿠", "괜찮나?" 하는 식의 염려를 표한다. 어린아이가 벌떡 일어나 다시 뛰어가면 다들 미소를 띤다. 그들은 떨어져 앉아 있지만 필요하면 공통의 관심을 만들어 낸다. 필요하다면 그들은 함께 무언가를 한다. 물론 그런 상황은 드물지만[8]

유하 발케아파, 타이토 호프렌, 〈아무 일도 일어나지 않는 곳으로의 10번의 여행〉,
퍼포먼스, 서울관 종친부 마당, 90분.

카럴 판 라러, 〈존재하지 않는 퍼포머〉,
퍼포먼스, 서울관, 60분.

룸톤, 이장원, 정세영, 〈개인주의자의 극장〉,
VR 퍼포먼스, 서울관 멀티프로젝트홀, 신작, 국립현대미술관 제작.

실재의 증발, 불온한 극장 되기

이경미 (연극평론가)*

자크 라캉(Jacques Lacan)의 말을 빌리면, 상징계 밖에, 상징계에 대한 절대적
부정으로 존재하는 '실재(the Real)'는 인간의 강한 열망과는 달리 그 어떤
상징적 기호나 언어로도 절대 재현될 수 없다. 그것은 오직 거기에 다가갈 수
없다는 것을 확인하게 되는 순간의 좌절, 그러면서 이내 다시 품는 열망 사이
어디 즈음에서 경험될 수 있을 뿐이다. 실재가 언제나 현실의 질서를 파괴하는
힘이면서 동시에 유지하는 힘이 되었던 것은 바로 그 양가성 때문이다.

그렇다면 지금 우리는 어떤 실재를 열망하며 불안한 현재를 견디고 있는
것일까? 아니 우리에게 혹 열망할 실재가 아직 있기나 한 것일까? 정의롭고
공정한 공동체는 여전히 너무 요원해 보이고, 도무지 타협할 생각을 않는
극단의 대립과 갈등으로 불안하게 휘청대는 이 세상에서 말이다. 도래하지 않은
미래, 여전히 자기 자리와 몫을 갖지 못한 이들의 절망과 분노가 도처의 광장을
심하게 흔들어 대고 있는 이 한 가운데에서 말이다. 그 불안하고 시끄러운
파동이 극장 벽을 넘어 안으로도 전해진다. 극장이 다시 문을 열고 저 바깥의
세상을 바라본다. 다시 세상을 응대할 새로운 언어, 새로운 시선이 극장에게
다시 필요한 때다.

배반당한 열망, 사라지는 공적 공간들

한나 아렌트(Hannah Arendt)는 개인이 마음속으로만 느끼는 자유는 자유가
아니며, 그가 다른 사람 앞에서 자신의 말과 행동으로 자신을 드러내 보여줄 수
있을 때 비로소 진정한 자유를 말할 수 있다고 이야기한다. 그리고 이를 위해
서로 다른 사람들이 함께 모일 수 있는 장소, 즉 "공적인 공간(public realm)"이
정치적으로 반드시 보장되어야 한다는 것을 강조한다.[1] 아렌트에게는 이 공적인
공간의 보장 여부가 그 사회가 전체주의인지 민주주의인지를 가르는 중요한
기준인 셈이다.

극장과 광장은 지금까지 인간이 공동체의 일원이자 자신의 권리를 지키기 위해
가장 중요하게 생각하고, 그래서 어떤 위기 속에서도 지켜내고자 했던 대표적인
공적 공간들 중 하나다. 대표적으로 저 그리스 사람들은 아고라에 모여

연극학자이자 연극 평론가로
활동하고 있다. 고려대학교
독어독문학과에서 박사학위를
받고 독일 뒤셀도르프대학교에서
공부했다. '연극성'에 대한 질문을
바탕으로, 공연예술이 장르의 기존
경계를 넘을 때 발생하는 '사이의
미학'을 인문학과 연계해 연구하고
있다. 때때로 드라마투르그로
활동하며 이론과 현장의 접점을
찾고 있다.

폴리스의 민주주의적 이상과 인간의 가치에 대한 서로의 생각을 주고받았다. 극장에 가서는 오케스트라에서 춤을 추는 코러스가 들려주는 신화의 세계를 통해 그 폴리스의 현재와 이상적 미래, 그 중심에 선 인간에 대해 성찰했다. 고유한 집단적 에너지로 채워지는 그 장소에서, 그렇게 사람들은 직접 서로의 몸과 몸을 부딪히면서, 혹은 예술적으로 매개된 어떤 형상들을 통해 자신들이 공통으로 열망하는 실재를 공유하고, 공동체의 현재를 점검하며 그 공동체의 일원으로서의 자신에 대해 성찰했다.

특히 자유와 평등이 인간이 추구하고 실현해야 할 가장 중요한 가치로 자리 잡은 이후, 더 나은 민주주의를 갈망하는 높은 민도(民度)에 무능한 정치가 부응하지 못하고 심지어 억압하려 들 때마다 광장은 늘 분노한 시민들의 목소리로 가득 찼다. 적어도 지난 150여 년간의 역사는 그러한 분출의 홍수가 절정을 이룬 때였다. 극장 역시 반드시 실현되어야 할 가치와 그것을 방해하는 힘들의 충돌을 무대 위에 현시하면서 그 직접적이고 찰나적인 커뮤니케이션을 통해 관객에게 공동체에 대한 카타르시스적 연대를 촉구하는 정치적 장소가 되었다. 자유와 평등, 정의를 쟁취하기 위한 인류의 투쟁은 곧 온진한 광장과 극장을 지키기 위한 투쟁이었다고 해도 과언이 아니다.

그렇게 도래한 21세기. 하지만 혁명은 갈수록 불가능해지고 무엇보다 공동의 가치를 열망하던 인간은 자신의 욕망과 이익의 틀 안에서 벗어나지 못한 채 지극히 근시안적이고 자기중심적인 삶을 이어가고 있다. 그 와중에 출구를 찾지 못한 공포와 불안, 절망과 분노가 도처에 차고 넘친다. 글로벌리즘이 아닌 내셔널리즘이, 그리고 신냉전체제가 새롭게 도래하는 가운데 국가 간의 갈등 또한 하루가 다르게 정점을 찍는 중이다. 설상가상으로 정치는 무기력을 넘어 파렴치해지고 있다. 오직 선거에서 승리해 정권을 유지하는 것이 목적이라고 해도 과언이 아닌 그들은 서슴없이 포퓰리즘과 손을 잡고 있다. 이 상황에서 우리를 흔드는 것은 엄밀히 말해 절망과 분노보다는 자신과 세상에 대해 그동안 갖고 있던 모든 기대가 무너지고 있다는 상실감이다. 그런데 여기서 더 우려할 일은 우리의 일상을 흔들고 파괴하는 모든 불합리함과 끔찍한 폭력에 매번 분노하고 좌절하면서도, 이미 너무나 많이, 너무나 자주 그 같은 공포와 재난을 보아 왔기에 또 어떤 충격과 공포가 발생한다 해도 이내 잊어버리고 만다는 것이다.

생각해 보면 광장에서건 극장에서건, 아니 그 어디에서건 현실 너머의 어떤 실재를 함께 염원하며 불완전한 현실의 틀을 구성하려 했던 그간의 열망은 우리의 세계가 최소한 아직은 '정상'이라는 증거가 아니었나 싶다. 그러나

1. Hannah Arendt, "What is freedom?," *The Portable Hannah Arendt*, Peter Baehr(Ed.)(Hammonsworth, 2001), 447.

일찍이 한나 아렌트도 우려했듯, 민주주의 국가들에서도 이제 공적 공간은
점점 사라지고 있다. 특히 광장은 일부 권력이나 오직 자신의 생각만이 옳다고
아우성치는 이들에 의해 점령당해 산산이 갈라진 지 오래다. 아니면 시민들을
향해 높은 펜스를 두르고 경찰을 동원해 이들을 감시하고 심지어 무차별적인
폭력을 자행하는 장소가 되었거나, 그도 아니면 그저 그런 이벤트로 채워진
공원 아니면 놀이터가 되었거나.

2. 슬라보예 지젝, 『실재의
사막에 오신 걸 환영합니다』,
이현우·김희진 옮김(서울: 자음과
모음, 2012), 34.

3. 지그문트 바우만, 『유동하는
공포』, 함규진 옮김(서울: 산책자,
2014), 286.

슬라보이 지제크(Slavoj zizek)는 눈앞에 벌어지는 이 참담하고 불안한 현실을
더 이상 매번 반복되는 허구들 중 하나로 오인해서는 안 된다고 이야기한다.
우리가 늘 허구라고 생각하는 것 안에서 실재를 분간해 내는 것, 그 뒤에 또
어떤 '합리적 전략가들'이 숨어 있는지를 알아내는 것이 중요하다고 말이다.[2]
지그문트 바우만(Zygmunt Bauman)도 비슷한 말을 했다. 우리의 힘을 송두리째
빼앗아 가는 이 도처의, 유동하는 공포에 대한 유일한 치료법은 "그것을 바로
보는 것"이라고.[3] "그 뿌리를 캐고 들어가는 것"이라고. 그러고 보니 어느
때보다 내 모든 감각을 열고 다시 똑바로, 제대로 보아야만 비로소 견딜 수 있는
세상이다. 극장이 다시 답을 구할 차례다.

Looking Away!

'테아트론(theatron)'이라는 어원이 말해 주듯, 극장은 보여주고 보는 행위가
동시에, 한 곳에서 일어나는 장소다. 단순한 전시(展示)가 아니라, 서로를
마주한 몸과 몸 사이에서 순간적 교감이 발생하고 공유되는 정동(情動)의
장소다. 사람들은 언제나 극장에 모여서 보이는 것뿐 아니라 보이지 않는 것을
헤아릴 수 없이 많은 자신의 언어로 공간화했다. 그리고 극장에서만 발생할
수 있는 그 직접성을 통해 자신들이 구현해야 할 공동체적 가치를 함께 공유해
왔다. 셰익스피어가 "무대는 곧 세계"라고 했을 때, 그것은 극장과 세계가 마치
거울을 마주 보고 서 있듯 서로 밀접하게 연결되어 있음을 말하는 것이기도
하다. 극장은 자신이 세계를 향해 내민 이 거울을 똑바로 놓거나, 오른쪽 혹은
왼쪽으로 그 위치를 바꾸거나 뒤집고, 심지어 깨부수어 가면서 그 안에 비친
세상의 모습, 그에 대한 감각을 공간화했다. 극장의 역사는 바로 그 흔적들의
집합에 다름 아니다.

그러나 그렇게 매번 쓰고 지우고 깨고 뒤집으며 만들어 왔던 극장의 그 모든
언어들이 또다시 더 이상 유효하지 않게 되었다. 극장 밖 세상에서 발생하는
모든 악(惡)들, 충돌과 끔찍한 재난이 이제껏 극장이 가정했던 그 모든 불안과
절망의 서사를 매 순간, 그것도 아주 간단하게 넘어서고 있기 때문이다. 게다가

사람들의 무감각을 깨우기 위한 끔찍한 재난과 공포의 스펙터클로 치자면, 영화
스크린, 텔레비전 모니터에서 훨씬 더 드라마틱하게, 더 사실적으로 재현되고
있다. 극장이 무엇을 보여준다고 해도, 그리고 어떤 이상적 대안을 제시한다고
해도 이미 오래전부터 재난이 일상화된 현재를 살아 내고 있는 사람들에게는
그저 그런 추상적 메시지들 중 하나일 뿐이다.

독일의 철학자 마르틴 젤(Martin Seel)은 우리가 어떤 대상이나 환경, 인간과
관계 맺는 방식을 크게 두 가지로 분류한다. 첫째는 그냥 보이는 그대로
이해하는 것이고, 둘째는 어느 순간 갑자기 새롭게 '드러나는' 어떤 모습을
통해 전과는 다르게 다시 관계를 구성하는 것이다. 젤은 특히 후자를 "미적
경험"이라고 이야기하면서, 그 경험은 우리가 대상을 늘 보아 왔던 방식대로는
절대 이해하고 경험할 수 없어서 혼란스러워하고 당혹할수록 더 선명하게
다가온다고 말한다.[4] 의당 있어야 할 것이 없을 때, 의당 보아 왔던 것을 볼 수
없고, 들었던 것을 들을 수 없을 때 그 순간 비로소 발생하는 경험. 한스-티스
레만(Hans-Thies Lehmann) 역시 이 경험에 주목하면서, 이것이 바로 "진정한
연극의 현재(Gegenwart des Theaters)"라고 이야기하고 있다.

> 현재는 항상 현재로부터의 일탈이다. 현재를 만들어 내는 것은 현재를
> 박탈하는 것, 연속성을 끊어내는 것, 그리고 충격을 주는 것이다. 속도를
> 늦춘다거나, 규범에서 벗어나, 이를테면 '엄청난' 몸, 정신적인 거리감을
> 유발하고, 단순히 이해하는 것만으로는 되지 않는 순간과 맞닥뜨리는
> 것, 이러한 모든 것은 연극의 현재는 방해와 중복, 지연시키기를 통해
> 생산되어진다는 것을 말해 준다.[5]

레만이 말하는 '현재'는 지금까지 극장에서 발생한 모든 라이브니스(liveness)와
다르다. 젤이 말하는 '미적 경험' 역시 재현적 미메시스가 창출하는 예의 그
카타르시스적 경험이 아니다. 그것은 익숙한 대상이나 담론을 비틀고 파괴하는
것에서 발생하는 충격의 경험이자, 그런 행위조차 일절 행해지지 않을 때
발생하는 부재의 경험이다. 이 '현재', 이 '경험'이 중요한 이유는, 이처럼
의당 있어야 할 것이 없을 때, 의당 보아 왔던 것을 볼 수 없고, 들었던 것을
들을 수 없을 때의 그 공백, '비어 있음'이야말로 비로소 관객이 무언가를,
그것도 스스로 보고 듣고, 결정할 수 있는 능동적 자기를 만드는 전제조건이기
때문이다. 관객은 그 무(無)의 자리에서 비로소 자신이 보고 들어야 할 것을
스스로 찾기 위해 감각을 열게 된다.

4. Martin Seel, Äst,hetik des Erscheinen (Berlin: Suhrkamp Verlag, 2003), 84.

5. Hans-Thies Lehmann, "Die Gegenwart des Theaters," Transforamtionen. Theater der neunziger Jahre, Erika Fischer-Lichte/ Doris Kolesch/ Christel Weiler (Hg.) (Berlin: Theater der Zeit, 1999), 18.

지금/여기의 극장은 증발된 실재, 그리고 그것이 남긴 혼돈에 대응하기
위해 자신마저 거기에 또 다른 계몽의 수사를 하나 더 얹으려 하지 않는다.
오히려 그 모든 시뮬라크르로부터의 해방을 선언하면서, 의당 보여야 할 것이
보이지 않고, 의당 들려야 할 이야기가 없고, 또 행해져야 할 움직임이 없는
부재의 공간만을 남겨 놓는다. 어떤 것에 의해서도 매개되지 않은 이 부재의
공간 속에서 관객 스스로 자기 이야기의 주체가 되어 자신과 세계에 대한
감각을 구성하게 하고자 한다. 그런 점에서 지금/여기 극장의 리얼리즘은
'현재'를 불가능하게 만듦으로써 비로소 발생하는 리얼리즘이 된다. 그리고 그
리얼리즘을 구성하는 주체는 비로소 관객이다.

지난 2017년부터 시작되어 올해에도 이어지는 국립현대미술관 다원예술에
초청된 작품들을 통해서도 극장은 이런 경험, 이런 현재를 관객과 공유했고
또 하게 될 것이다. 극장이 아니라 일상의 한 장소에 공연이라는 이름을 빗대
관객을 초대하고, 절대로 그 어떤 것도 하지 않는 중지와 부재의 상태를
공유하기(유하 발케아파(Juha Valkeapää), 타이토 호프렌(Taito Hoffrén)의 〈아무
일도 일어나지 않는 곳으로의 10번의 여행〉), 모든 주체적 자기 결정성이 깨끗이
지워져 사물의 영역으로 밀려난 '몸 덩어리'의 무감각을 감각하기(카럴 판
라러(Karel van Laere) 〈존재하지 않는 퍼포머〉) 등이다.

극장, 전시의 공간에서 정치의 공간으로

대중이 어떻게 말하고 행동해야 할지, 존재해야 할지, 그 감각을 임의적으로
분할해 배치하는 것이 세상의 모든 권력이다. 권력은 세상에서 볼 수 있는 것과
볼 수 없는 것을 나누고, 말과 소음을 분리하고, 옳은 것과 그른 것의 경계를
만든다. 그렇게 구성된 틀 안에 모여 있는 그들만의 공동체는 늘 자신들이
정당하고 합리적이며 정의롭다고 믿어 의심치 않는다. 그리고 자신들이 절대
와해되는 일이 없도록 자신들과 팽팽하게 적대의 힘을 겨루는 이중 공동체를
만들어 전선을 구축한다. 두 라이벌 간의 힘과 열기가 백중하면 백중할수록
그들은 자신들 공동체의 내부적 결속을 단단히 다져, 그만큼 오랫동안
존속할 수 있다고 믿기 때문이다. 세상을 뒤흔들고 있는 모든 불화와 갈등을
도구화하고 있는 셈이다.

생각해 보면 예전은 물론이고 지금도 많은 극장들 또한 여전히 관객의 감각을
제어하려 든다. 극장은 극장을 찾은 사람들을 일상의 그들보다 더 수동적인
상태로 몰아넣고 있는 것은 아닌지 잠시 되짚어 볼 일이다. 극장 앞마당이나
로비에 모여 있다가도 티켓 박스가 열리면 표를 사서 따로따로 입장해야 한다.

그리고 각각 각자의 자리를 찾아 앉아야 한다. 모든 것이 처음부터 정해져 있다. 보려는 무대도, 등장할 퍼포머도, 들어야 할 음악도, 공연이 시작되고 끝나는 시간도. 공연이 시작되기 전 마치 신성한 예배를 드리기 전인 것처럼, 반드시 핸드폰을 꺼야 하고 음식물 섭취도 하지 말아야 하고, 옆 사람과 이야기도 하지 말아야 하며, 박수를 치는 것도 정해진 때에만 허락된다.

진정한 정치가 가능하려면 다양한 관점과 가치들이 대등하게 공존하면서 지속적인 대화와 토론을 이어갈 생동의 공간이 필요하듯, 극장 역시 관객을 물리적, 감각적, 수동적 상태로 묶어 놓는 기존의 관습에서 벗어나야 한다. 극장은 세상을 향해, 세상을 소재로 매번 동어반복적인 수사들을 발화하는 것을 중단할 필요가 있다. 지금/여기의 극장이 모든 예술임 직한 치장의 수사를 걷어낸 공간에서 우리가 세계를 지각하는 방식, 정상이라고 생각하는 모든 것들의 경계를 고의적으로 흩뜨리는 것, 더없이 삐딱한 시선으로 바깥세상의 숨겨진 틈새를 바라보는 것은 그 때문이다.

현재라고 생각하며 소환했던 모든 것이 지워질 때, 비로소 드러나는 공간과 시간에 주목하는 바로 그 지점에서, 지금/여기의 극장이 그리는 현존의 지형은 '공공성' 및 '정치성'과 만난다. 그때의 공공성과 정치성은 극장을 특정 정치적 이슈를 대변해 그곳에 모인 사람들을 감정적으로 연대하는 공간으로 만드는 예의 그 정치와는 다르다. 그것은 관객 스스로가 그 어떤 정치적 수사나 이슈에 기대지 않고 자신과 자기가 속한 세계의 주체가 되게 하는 것이다. 자크 랑시에르(Jacques Ranciere)는 이것을 "감각의 분할"이라고 이야기하면서, 이것을 정치와 예술이 스스로 갖춰야 할 방향점으로 삼는다.

> 예술은 그것이 세계 질서에 대해 전달하는 메시지들과 감정들 때문에 정치적인 것이 아니다. 또한 예술은 그것이 사회의 구조들, 갈등들, 사회집단의 정체성을 재현하는 방식 때문에 정치적인 것이 아니다. 예술이 정치적인 것은 오히려 예술이 이 기능들에 대해 두는 간격 때문이고, 예술이 설립하는 시간과 공간의 유형 때문이며, 예술이 이 시간을 분할하고 이 공간을 채우는 방식 때문이다.[6]

이제 극장 안이나 극장 밖 어디에서건 그 모든 행위를 구성하는 주체는 권력이나 무대가 아닌 개인, 그리고 관객이고 또 마땅히 그리되어야 한다. 모든 관객에게는 "자신이 지각한 것을 각자의 방식으로 번역하고, 그렇게 지각한 것을 개별적인 지적 모험과 연결하는"[7] 힘이 있기 때문이다. 다만 권력이, 예술이 그 점을 간과하거나 심지어 지워 버렸을 뿐이다. 그래서 지금/여기의

6. 자크 랑시에르, 『미학 안의 불편함』, 주형일 옮김(서울: 인간사랑, 2009), 53.

7. 자크 랑시에르, 『해방된 관객』, 양창렬 옮김(서울: 현실문화, 2016), 29.

극장은 지금까지 극장에 기입되었던 모든 분할선, 경계선, 감각의 틀을
거부한다. 현실이라는 이름의 무수한 허구와 환영에 또 하나의 허구나 환영을
추가해 전시하는 대신 그 허구를 비틀고 뒤집거나 아예 지워 버린다. 그리고
관객을 자기 이야기와 행위의 주체로 세우고자 한다.

8. 앞의 책, 36.

> 말씀이 살이 됐다는 환상과 관객을 능동적으로 바꾸었다는 환상을 내쫓기,
> 말이 그저 말이고 스펙터클이 그저 스펙터클임을 알기. 이것들은 어떻게
> 말과 이미지가, 이야기와 퍼포먼스가 우리가 사는 세계의 뭔가를 변화시킬 수
> 있는지를 우리가 더 잘 이해할 수 있도록 도와줄 수 있다.[8]

지금/여기 극장의 말, 극장의 몸은 완벽한 감정적 연대를 구성하는 계몽의
도구도, 예술이라는 이름을 빌렸지만 실은 자기 현시, 자기 유희로 치장한
화려한 기호도 아니다. 그 몸과 말은 극장 안팎을 채운 모든 공동체의 허구들
사이를 하나하나 헤집어 오히려 공동체 바깥의 것을 소환하는 말이자 몸이다.
무엇보다 관객을 보여주는 것만 보고 들려주는 것만 듣는 예의 그 바보로서가
아니라, 자신이 알고 있는 것과 알지 못하는 것을 서로 연결하면서 스스로
자기 이야기의 주체로서 세우는 몸이다. 그래서 세상을, 세상을 채운 그 모든
서사들을 삐딱하게 바라보는 몸이 주는 불편함은 실재가 증발한 현재 속에서
우리가 가야 할 방향을 묻는 긍정의 생성태다. 그 몸이 관객과 만나는 순간,
비로소 실재가 사라진 시대의 진정한 정치가 시작된다.

수록 작품 목록

1부: 미술과 사회 1900-1950

1. 의로운 이들의 기록

김진만
〈군자도 12폭 병풍〉
연도 미상
종이에 수묵
각 폭 118.5 × 27.5 ㎝
개인 소장

김진우
〈묵죽도〉
1940
종이에 수묵
146 × 230 ㎝
한국은행 대구경북본부 소장

민영환
〈직절간소(直節干霄)〉
연도 미상
종이에 수묵
69.5 × 34 ㎝
고려대학교박물관 소장

박기정
〈금니군자도 10폭 병풍〉
연도 미상
종이에 금니
각 폭 102.5 × 32 ㎝
차강선비박물관 소장

박기정
〈설중매〉
1933
비단에 수묵
145.5 × 384 ㎝
차강선비박물관 소장

송태회
〈묵매도〉
1938
종이에 수묵
99.5 × 320 ㎝
송광사 성보박물관 소장

송태회
〈묵죽도 10폭 병풍〉
1939
종이에 수묵
각 폭 114 × 34.5 ㎝
국립전주박물관 소장

송태회
〈송광사전도(松廣寺全圖)〉
1915
종이에 수묵담채
100.5 × 57 ㎝
송광사 성보박물관 소장

윤용구
〈난죽도병(蘭竹圖屛)〉
연도 미상
종이에 수묵
각 폭 135.2 × 32.7 ㎝
수원박물관 소장

의병 장총 및 의병도
조선 말
각 길이 128 ㎝, 84 ㎝
경인미술관 소장

이시영
〈유묵〉
1946
종이에 수묵
29.5 × 98.5 ㎝
우당이회영선생기념사업회 소장

이시영, 정인보 제
〈우당인보(友堂印譜)〉
1946, 1949
65 × 32.5 ㎝
우당이회영선생기념사업회 소장

이응노
〈대나무〉
1971
종이에 수묵담채
291 × 205.5 ㎝
이응노미술관 소장
© Ungno Lee / ADAGP,
Paris- SACK, Seoul, 2019

이회영
〈묵란도〉
1920년대
종이에 수묵
115 × 32.8 ㎝
우당이회영선생기념사업회 소장

이회영
〈묵란도〉
1920년대
종이에 수묵
114 × 29.8 ㎝
우당이회영선생기념사업회 소장

이회영
〈묵란도〉
1920년대
종이에 수묵
123.8 × 41.9 ㎝
우당이회영선생기념사업회 소장

이회영
〈석란도〉
1920
종이에 수묵
140 × 37.4 ㎝
개인 소장

정대기
〈묵죽도 8폭 병풍〉
1904
종이에 수묵
각 폭 85 × 30.8 ㎝
개인 소장

조우식 편저
『일성록(日星錄)』
삽화: 황성하
1932
종이에 목판화
31 × 20 ㎝
개인 소장

채용신
〈오준선 초상〉
1924
비단에 채색
74 × 57.5 ㎝
개인 소장

채용신
〈용진정사지도(湧珍精舍地圖)〉
1924
비단에 채색
67.5 × 40 ㎝
개인 소장

채용신
〈전우 초상〉
1911
종이에 채색
65.8 × 45.5 ㎝
국립현대미술관 소장

채용신
〈전우 초상〉
1920
비단에 채색
95 × 58.7 cm
개인 소장

채용신
〈최익현 초상〉
1925
비단에 채색
101.4 × 52 cm
국립현대미술관 소장

채용신
〈황현 초상〉
1911
비단에 채색
120.7 × 72.8 cm
순천대학교박물관 제공

2. 예술과 계몽

〈3.1독립선언서〉
신문관, 1919
종이에 인쇄
20.5 × 38.5 cm
최학주 제공

강진희
〈어해도〉
(백두용 편저, 『신찬대방초간독(新撰大方草簡牘)』
중에서)
한남서림, 1921
홍선웅 소장

김용수
〈연못〉
연도 미상
종이에 담채
23.7 × 35.7 cm
(오세창 편저, 『근역화휘(槿域畵彙)』, 「지첩(地帖)」
21)
서울대학교박물관 소장

김응원
〈묵란도〉
(백두용 편저, 『신찬대방초간독(新撰大方草簡牘)』
중에서)
한남서림, 1921
홍선웅 소장

고희동
〈공원의 소견〉
(『청춘(靑春)』창간호 중에서)
신문관, 1914.10.
근대서지연구소 소장

고희동
〈야점의 추일(野店의 秋日)〉
(『청춘(靑春)』 제 4호 중에서)
신문관, 1915.1.
근대서지연구소 소장

고희동
〈화훼도(花卉圖)〉
1925
종이에 수묵담채
(『한동아집첩(漢衕雅集帖)』 중에서)
국립중앙도서관 소장

고희동, 김돈희, 박한영, 오세창, 이기,
이도영, 최남선
『한동아집첩(漢衕雅集帖)』
1925
종이에 수묵담채
18 × 12 cm
국립중앙도서관 소장

〈근역강산맹호기상도(槿域江山猛虎氣像圖)〉
20세기 초반
비단에 채색
80.5 × 46.5 cm
고려대학교박물관 소장

길진섭
〈자화상〉
1932
캔버스에 유채
60.8 × 45.7 cm
도쿄예술대학미술관(東京芸術大学美術館) 소장

김규진
『신편 해강죽보(新編海岡竹譜)』
회동서관, 1920
국립현대미술관 미술연구센터 소장

김규진
『해강난보(海岡蘭譜)』제 1권, 제 2권
1920
국립현대미술관 미술연구센터 소장

김억 역
『오뇌의 무도(懊惱의 舞蹈)』
장정: 김찬영
광익서관, 1921.
개인 소장

김용준
『근원수필(近園隨筆)』
장정: 김용준
을유문화사, 1948
근대서지연구소 소장

김용준
〈홍명희와 김용준〉
1948
종이에 수묵담채
63 × 34.5 cm
밀알미술관 소장

김응원, 안중식, 오세창, 윤용구, 이도영, 정학교,
조석진, 지운영
〈합작도 칠가묵묘(七家墨妙)〉
1911
종이에 수묵담채
17.5 × 128 cm
예술의전당 서예박물관 소장

나혜석
〈개척자〉
『개벽(開闢)』 제 13호
개벽사, 1921.7.
근대서지연구소 소장
국립현대미술관 미술연구센터 소장

나혜석
〈자화상〉
1928
캔버스에 유채
62 × 50 cm
수원시립아이파크미술관 소장

나혜석
〈조조(早朝)〉
『공제(共濟)』 창간호
조선노동공제회, 1920.9.
서강대학교 로욜라도서관 소장

노수현
〈개척도〉
『개벽(開闢)』 창간호
개벽사, 1920.6.
국립현대미술관 미술연구센터 소장

『문장(文章)』 제1권 제4호
표지: 길진섭, 권두화·커트: 김용준
문장사, 1939.5.
국립현대미술관 미술연구센터 소장

『문장(文章)』 제1권 제5호
표지: 김용준, 권두화: 김환기, 커트: 길진섭
문장사, 1939.6.
국립현대미술관 미술연구센터 소장

『문장(文章)』 제1권 제10호
표지: 김용준
문장사, 1939.11.
국립현대미술관 미술연구센터 소장

『문장(文章)』 제3권 제3호
표지: 김용준
문장사, 1941.3.
국립현대미술관 미술연구센터 소장

『백조(白潮)』 창간호
표지: 안석주
문화사, 1922.1.
서울대학교 중앙도서관 소장

박태원
『소설가 구보씨의 일일(小說家 仇甫氏의 一日)』
장정: 정현웅
문장사, 1938
근대서지연구소 소장

박태원
『천변풍경(川邊風景)』
장정: 박문원
박문서관, 1947
근대서지연구소 소장

변월룡
〈김용준 초상〉
1953
캔버스에 유채
53 × 70.5 cm
국립현대미술관 소장

『붉은 저고리』 제2호
삽화: 이도영
신문관, 1913.1.15.
동아일보 신문박물관 소장

『소년』 창간호
신문관, 1908.11.
최학주 소장

『신정심상소학(新訂尋常小學)』 제1권
학부편집국, 1896
국립중앙도서관 소장

『아이들보이』 제7호
표지: 안중식
신문관, 1914.3.
홍선웅 소장

안중식
〈민충정공 혈죽도(血竹圖)〉
『대한자강회월보』 제8호
대한자강회월보사무소, 1907.2.
홍선웅 소장

양기훈
〈군안도〉
1905
비단에 수묵
각 폭 160 × 39.1 cm
국립고궁박물관 소장

양기훈
〈노안도(蘆雁圖)〉
연도 미상
종이에 수묵
17.6 × 28.3 cm
(오세창 편저, 『근역화휘(槿域畵彙)』,
「지첩(地帖)」 8)
서울대학교박물관 소장

양기훈
〈민충정공 혈죽도(血竹圖)〉
1906
종이에 목판화
97 × 53 cm
국립현대미술관 미술연구센터 소장

양기훈
〈화조도〉
연도 미상
종이에 수묵
87.3 × 32.4 cm
얼굴박물관 소장

양기훈
〈화조영모도〉
연도 미상
종이에 수묵
87.3 × 32.4 cm
얼굴박물관 소장

양주동
『조선의 맥박(朝鮮의 脈搏)』
장정: 임용련, 내제화: 임용련·백남순
문예공론사, 1932
근대서지연구소 소장

오세창
〈삼한일편토(三韓一片土)〉
1948
종이에 수묵
119.5 × 38.7 cm
예술의전당 서예박물관 소장

오세창
〈칠언율시(七言律詩)〉
1925
종이에 수묵
(『한동아집첩(漢衕雅集帖)』 중에서)
국립중앙도서관 소장

이도영
〈소래천상 금생해파(簫來天霜 琴生海波)〉
1925
종이에 수묵
(『한동아집첩(漢衕雅集帖)』 중에서)
국립중앙도서관 소장

이도영
〈해도(蟹圖)〉
1929
종이에 담채
20.8 × 33 cm
(오세창 편저, 『근역화휘(槿域畵彙)』,
「지첩(地帖)」 20)
서울대학교박물관 소장

이육사
『육사시집(陸史詩集)』
장정: 길진섭
서울출판사, 1946
근대서지연구소 소장

이태준
『무서록(無序錄)』
장정: 김용준
박문서관, 1941
근대서지연구소 소장

임화
『현해탄(玄海灘)』
장정: 구본웅
동광당서점, 1938
근대서지연구소 소장

정인호 편술
『최신초등소학(最新初等小學)』 제 4권
보성사, 1908
홍선웅 소장

〈조선광문회 광고(朝鮮光文會廣告)〉
1910년경
39 × 265 ㎝
출판도시활판공방 소장

정지용
『백록담(白鹿潭)』
장정: 길진섭
문장사, 1941
근대서지연구소 소장

정지용
『지용시선(詩選)』
장정: 김용준
을유문화사, 1946
근대서지연구소 소장

조석진
〈이어도(鯉魚圖)〉
1918
종이에 담채
23.7 × 33 ㎝
(오세창 편저, 『근역화휘(槿域畫彙)』,
「지첩(地帖)」 12)
서울대학교박물관 소장

『조선지광(朝鮮之光)』 창간호
표지: 오일영
조선지광사, 1922.11.
홍선웅 소장

『창조(創造)』 제 2호
창조사, 1919.3.
근대서지연구소 소장

『청춘(靑春)』 제 4호
표지: 고희동, 삽화: 안중식·고희동
신문관, 1915.1.
근대서지연구소 소장

『청춘(靑春)』 창간호
표지: 고희동
신문관, 1914.10.
근대서지연구소 소장

〈태백범(太白虎)〉
(『소년(少年)』 제 2년 제 10권 중에서)
신문관, 1909.11.
아단문고 제공

『학생계(學生界)』 제 1권 제 5호
표지: 김찬영
한성도서, 1920.12.
권혁송 소장

『학생계(學生界)』 창간호
표지: 김찬영
한성도서, 1920.7.
서울대학교 중앙도서관 소장

현채
『유년필독(幼年必讀)』
삽화: 안중식
휘문관, 1907
국립현대미술관 미술연구센터 소장

3. 민중의 소리

김소동 감독
「아리랑」 포스터
남양영화사, 1957
한국영상자료원 제공

김소봉 감독
「홍길동전」 포스터
경성촬영소, 1934
대한민국역사박물관 제공

「김연실악극단 공연」 포스터
1940년대
근현대디자인박물관 소장

「단성위클리」 제 300호
단성사, 1929
한상언영화연구소 소장

『대중(大衆)』 창간임시호
대중과학연구사, 1933.4.
근대서지연구소 소장

『동광(東光)』 11월호
동광사, 1932.11.
서강대학교 로욜라도서관 소장

『동광(東光)』 신년특대호
표지: 안석주
동광사, 1932.1.
서강대학교 로욜라도서관 소장

뤄칭전(羅淸楨)
〈가로등 아래에서(在路燈之下)〉
(『칭전목각화(淸楨木刻畵)』 제 3집 중에서)
1935
종이에 목판화
12.2 × 10.9 ㎝
마치다시립국제판화미술관
(町田市立國際版画美術館) 소장

뤄칭전(羅淸楨)
〈세 명의 농부(三農婦)〉
(『칭전목각화(淸楨木刻畵)』 제 3집 중에서)
1935
종이에 목판화
16.6 × 13.1 ㎝
마치다시립국제판화미술관
(町田市立國際版画美術館) 소장

뤄칭전(羅淸楨)
『칭전목각화(淸楨木刻畵)』 제 3집
1935
종이에 목판화
16.6 × 13.1 ㎝
마치다시립국제판화미술관
(町田市立國際版画美術館) 소장

리화(李樺) 편저
『현대판화(現代版畫)』제 14집
현대판화회(現代版畫會), 1935.12.
종이에 목판화
27.4 × 23.7 cm
마치다시립국제판화미술관
(町田市立国際版画美術館) 소장

리화(李樺) 편저
『현대판화(現代版畫)』제 15집
현대판화회(現代版畫會), 1936.1.
종이에 목판화
28.8 × 24.6 cm
마치다시립국제판화미술관
(町田市立国際版画美術館) 소장

마기모토 구스로우(槇本楠郎)
『붉은 깃발(赤い旗)-프롤레타리아 동요집』
1930
국립현대미술관 소장

『막(幕)』제 1집
동경학생예술좌, 1936.12.
아단문고 제공

『막(幕)』제 2집
동경학생예술좌, 1938.3.
근대서지연구소 소장

『막(幕)』제 3집
동경학생예술좌, 1939.6.
아단문고 제공

『문예운동(文藝運動)』창간호
표지: 김복진
백열사, 1926.2.
아단문고 제공

문일 편저, 나운규 원작
『영화소설 아리랑』1, 2
박문서관, 1930
(사)아리랑연합회 소장

박영직
〈무제〉
연도 미상
합판에 유채
24.5 × 19.5 cm
국립현대미술관 소장

박영직
〈부인상〉
1950년대
캔버스에 유채
39.4 × 28.7 cm
국립현대미술관 소장

방한준 감독
「성황당(城惶堂)」포스터
반도영화사, 1939
한국영상자료원 제공

배운성
〈모자를 쓴 자화상〉
1930년대
캔버스에 유채
54 × 45 cm
전창곤 컬렉션

배운성
〈자화상〉
1930년대
캔버스에 유채
60.5 × 51 cm
전창곤 컬렉션

변월룡
〈가족〉
1986
캔버스에 유채
68 × 134 cm
개인 소장

변월룡
〈유즈노사할린스크(Yuzhno-Sakhalinsk)〉
1967
종이에 에칭
32 × 49.5 cm
개인 소장

변월룡
〈저녁의 나홋카 만〉
1968
캔버스에 유채
100.5 × 79.5 cm
개인 소장

변월룡
〈칼리니노(Kalinino)〉
1969
종이에 에칭
50.8 × 84.2 cm
개인 소장

『별나라』제 5권 제 9호
표지: 정하보
별나라사, 1930.10.
이주홍문학관 소장

『별나라』제 8권 제 10호
표지: 이주홍
별나라사, 1933.12.
이주홍문학관 소장

『별나라』제 9권 제 4호
표지: 이주홍
별나라사, 1934.9.
이주홍문학관 소장

『별나라』제 10권 제 1호
표지: 이주홍
별나라사, 1935.2.
이주홍문학관 소장

『비판(批判)』제 6권 제 8호
표지: 이주홍
비판사, 1938.8.
이주홍문학관 소장

『비판(批判)』제 6권 제 10호
표지: 이주홍
비판사, 1938.10.
이주홍문학관 소장

『센키(戦旗)』제 2권 제 10호
표지: 오츠키 겐지(大月源二)
1929.10.
국립현대미술관 소장

『센키(戦旗)』제 3권 제 1호
표지: 야나세 마사무(柳瀬正夢)
1930.1.
국립현대미술관 소장

신문관과 조선광문회로 사용되던 건물 사진
최학주 제공

『신소년(新少年)』제 7권 12월호
표지: 이주홍
신소년사, 1929.12.
이주홍문학관 소장

『신소년(新少年)』제 8권 제 2호
표지: 이주홍
신소년사, 1930.2.
이주홍문학관 소장

『신소년(新少年)』제 8권 제 3호
표지: 이주홍
신소년사, 1930.3.
이주홍문학관 소장

『신소년(新少年)』제 8권 제 8호
표지: 이주홍
신소년사, 1930.8.
이주홍문학관 소장

『신소년(新少年)』제 8권 10·11월호
신소년사, 1930.11.
이주홍문학관 소장

『신소년(新少年)』제 9권 제 3호
표지: 강호
신소년사, 1931.3.
이주홍문학관 소장

『신소년(新少年)』제 10권 제 4호
표지: 이주홍
신소년사, 1932.4.
이주홍문학관 소장

『신소년(新少年)』제 10권 제 9호
신소년사, 1932.9.
이주홍문학관 소장

『신소년(新少年)』제 11권 제 3호
표지: 이주홍
신소년사, 1933.3.
이주홍문학관 소장

『신소년(新少年)』제 11권 제 5호
신소년사, 1933.5.
이주홍문학관 소장

『신소년(新少年)』제 11권 제 7호
표지: 이주홍
신소년사, 1933.7.
이주홍문학관 소장

『신소년(新少年)』제 11권 제 8호
표지: 이주홍
신소년사, 1933.8.
이주홍문학관 소장

신협극단 관서공연
「조선고전 춘향전(朝鮮古譚 春香傳)」포스터
신협극단, 1930년대
호세이대학 오하라사회문제연구소
(法制大学大原社会問題研究所) 제공

『양정(養正)』제 7호
표지: 이병규
양정고등보통학교, 1930
홍선웅 소장

『양정(養正)』제 8호
표지: 이병규
양정고등보통학교, 1931
홍선웅 소장

『연극운동(演劇運動)』제 1권 제 2호
연극운동사, 1932.7.
아단문고 제공

오노 타다시게(小野忠重)
〈막심 고리키의 「밤 주막」의 무대디자인
(ゴルキイ「夜の宿」の舞台デザイン)〉
1932
종이에 목판화
14.3 × 20.2 cm
마치다시립국제판화미술관
(町田市立国際版画美術館) 소장

오노 타다시게(小野忠重)
『삼대의 죽음(三代ノ死)』 1
1931
종이에 목판화
11.8 × 15.3 cm
마치다시립국제판화미술관
(町田市立国際版画美術館) 소장

오노 타다시게(小野忠重)
『삼대의 죽음(三代ノ死)』 11
1931
종이에 목판화
11.6 × 8.4 cm
마치다시립국제판화미술관
(町田市立国際版画美術館) 소장

오노 타다시게(小野忠重)
『삼대의 죽음(三代ノ死)』 13
1931
종이에 목판화
12.4 × 9.9 cm
마치다시립국제판화미술관
(町田市立国際版画美術館) 소장

오노 타다시게(小野忠重)
『삼대의 죽음(三代ノ死)』 24
1931
종이에 목판화
12 × 7.8 cm
마치다시립국제판화미술관
(町田市立国際版画美術館) 소장

오노 타다시게(小野忠重)
『삼대의 죽음(三代ノ死)』 30
1931
종이에 목판화
12.3 × 9.8 cm
마치다시립국제판화미술관
(町田市立国際版画美術館) 소장

오노 타다시게(小野忠重)
『삼대의 죽음(三代ノ死)』 37
1931
종이에 목판화
12.5 × 15.8 cm
마치다시립국제판화미술관
(町田市立国際版画美術館) 소장

오노 타다시게(小野忠重)
『삼대의 죽음(三代ノ死)』 46
1931
종이에 목판화
12.4 × 15.7 cm
마치다시립국제판화미술관
(町田市立国際版画美術館) 소장

오노 타다시게(小野忠重)
『삼대의 죽음(三代ノ死)』 49
1931
종이에 목판화
16 × 12.1 cm
마치다시립국제판화미술관
(町田市立国際版画美術館) 소장

오노 타다시게(小野忠重)
『삼대의 죽음(三代ノ死)』 표지
1931
종이에 목판화
12.1 × 10.6 cm
마치다시립국제판화미술관
(町田市立国際版画美術館) 소장

이광수, 주요한, 김동환
『시가집(詩歌集)』
표지: 안석주
삼천리사, 1929
국립현대미술관 미술연구센터 소장

이규설 감독
영화 「농중조」 전단
조선키네마프로덕션, 1926
(사)아리랑연합회 소장

이명우 감독, 「홍길동전」(1935),
홍개용 감독, 「장화홍련전」(1936) 포스터
1936
부산박물관 소장

이정
〈윤동주,『하늘과 바람과 별과 시』(정음사, 1948)
표지 판화 원본〉
1948
종이에 목판화
18.3 × 24 cm
개인 소장

이정
〈전신주가 있는 풍경1〉
1947년경
종이에 목판화
13.3 × 14.5 cm
개인 소장

이정
〈전신주가 있는 풍경2〉
1947년경
종이에 복판화
11 × 16 cm
개인 소장

이종명 저, 김유영 감독
『영화소설 류랑(流浪)』
표지: 임화
박문서관, 1928
한상언영화연구소 소장

일본축음기상회 연주자들 사진
(송만갑, 박춘재, 조모란, 김연옥)
1913
한상언영화연구소 소장

임용련
〈십자가〉
1929
종이에 연필
37 × 35 cm
개인 소장

임용련
〈에르블레 풍경〉
1930
하드보드에 유채
24.2 × 33 cm
국립현대미술관 소장

정점식
〈하얼빈 풍경〉
1945
종이에 펜, 수채
각 12.5 × 19.5 cm, 13 × 15 cm, 14 × 18.5 cm,
16.2 × 21.5 cm,
개인 소장

정하수
〈『연극운동』 수록 「조선의 신극운동」 삽화 재현〉
2019
종이에 고무판화
각 45 × 40 cm
개인 소장

정하수
〈이상춘, 「질소비료공장」 삽화 재현〉
2019
종이에 목판화
각 60 × 79 cm
작가 소장

「조선극장 선전지-부평초(浮萍草)」
조선극장, 1928
한상언영화연구소 소장

「조선극장 선전지-혼가(昏街)」
조선극장, 1928
한상언영화연구소 소장

『조선농민(朝鮮農民)』 제 3권 제 8호
표지: 안석주
조선농민사, 1927.8.
홍선웅 소장

진공관 라디오
일제 강점기
23.5 × 50 × 22.7 cm
부산박물관 소장

「최승희 신작무용공연회」 포스터
1930년대
근현대디자인박물관 소장

「최승희 신작무용공연회」 포스터
1930년대
근현대디자인박물관 소장

토월회 창립 당시 회원들 사진
1922
국립현대미술관 미술연구센터 제공

「폴리도르 실연의 밤-
가극(ポリドル実演の夕-歌劇)」 포스터
1930년대
근현대디자인박물관 소장

『형성화보(形成画報)』 창간호
표지: 오카다 다츠오(岡田龍夫)
1928.10.
47 × 31.5 cm
마치다시립국제판화미술관
(町田市立国際版画美術館) 소장

4. 조선의 마음

김종영
〈3.1독립선언기념탑 부분도〉
1963
종이에 수채
53 × 37 cm
김종영미술관 소장

김종영
〈3.1독립선언기념탑 부분상〉
1963
청동
22 × 38 × 45 cm
김종영미술관 소장

김종찬
〈연(蓮)〉
1941
캔버스에 유채
33 × 46 cm
국립현대미술관 소장

김환기
〈과일〉
1954년경
캔버스에 유채
90 × 90 cm
개인 소장
ⓒ (재)환기재단 · 환기미술관

김환기
〈백자〉
1950년대 후반
캔버스에 유채
100 × 80.6 cm
개인 소장
ⓒ (재)환기재단 · 환기미술관

김환기
〈항아리〉
1958
캔버스에 유채
49 × 61 cm
개인 소장
ⓒ (재)환기재단 · 환기미술관

김환기
〈항아리와 매화〉
1958
하드보드에 유채
39.5 × 56 cm
개인 소장
ⓒ (재)환기재단 · 환기미술관

서세옥
〈사람들〉
1990년대
종이에 수묵담채
91 × 63 cm
국립현대미술관 소장

오세창
〈정의인도(正義人道)〉
1946
종이에 수묵
31 × 112 cm
만해기념관 소장

이여성
〈격구도〉
연도 미상
종이에 채색
92 × 86 cm
말박물관 소장

이인성
〈해당화〉
1944
캔버스에 유채
228.5 × 146 cm
개인 소장

이중섭
〈세 사람〉
1944~1945
종이에 연필
18.2 × 28 cm
국립현대미술관 소장

이중섭
〈소년〉
1944~1945
종이에 연필
26.4 × 18.5 cm
국립현대미술관 소장

이중섭
〈소묘〉
1941
종이에 연필
23.3 × 26.6 cm
개인 소장

이쾌대
〈군상IV〉
1940년대 후반
캔버스에 유채
177 × 216 cm
개인 소장

이쾌대
〈말〉
1943
캔버스에 유채
60.8 × 59.5 cm
개인 소장

이쾌대
〈부인도〉
1943
캔버스에 유채
70 × 60 cm
개인 소장

이쾌대
〈이여성 초상〉
1940년대
캔버스에 유채
90.8 × 72.8 cm
개인 소장

이쾌대
〈푸른 두루마기를 입은 자화상〉
1940년대 후반
캔버스에 유채
72 × 60 cm
개인 소장

이쾌대
〈해방고지〉
1948
캔버스에 유채
181 × 222.5 cm
개인 소장

임군홍
〈새장 속의 새〉
1947
종이에 유채
21 × 13.5 cm
개인 소장

임군홍
〈행려〉
1940년대
종이에 유채
60 × 45.4 cm
개인 소장

진환
〈천도와 아이들〉
1940년대
마포에 크레용
31 × 93.5 cm
국립현대미술관 소장

최재덕
〈원두막〉
1946
캔버스에 유채
20 × 78.5 cm
개인 소장

최재덕
〈한강의 포플라 나무〉
1940년대
캔버스에 유채
46 × 66 cm
개인 소장

『춘추』제 2권 제 8호
표지: 이여성, 권두화: 이쾌대
조선춘추사, 1941.9.
국립현대미술관 미술연구센터 소장

홍선웅
〈삼일운동 백주년기념〉
2019
종이에 목판화
68 × 187 cm
작가 소장

2부: 미술과 사회 1950-2019

1. 검은, 해

김구림
⟨태양의 죽음 II⟩
1964
나무판에 유채, 오브제 부착
91 × 75.3 ㎝
국립현대미술관소장

김성환
⟨6.25스케치-1950년 9월 개성역을 폭격하는
제트기⟩
1950
종이에 연필, 채색
18.2 × 12.8 ㎝
국립현대미술관 소장

김재홍
⟨아버지-장막 1⟩
2004
캔버스에 아크릴릭
162 × 331 ㎝
국립현대미술관 소장

박고석
⟨범일동 풍경⟩
1951
캔버스에 유채
39.3 × 51.4 ㎝
국립현대미술관 소장

박수근
⟨할아버지와 손자⟩
1960
캔버스에 유채
146 × 98 ㎝
국립현대미술관 소장

변월룡
⟨1953년 9월 판문점 휴전회담장⟩
1954
캔버스에 유채
28.1 × 47 ㎝
국립현대미술관 소장

안정주
⟨열 번의 총성⟩
2013
6채널 비디오, 흑백, 사운드, 8분 56초
국립현대미술관 소장

이승택
⟨역사와 시간⟩
1958
가시철망, 석고에 채색
153 × 144 × 23 ㎝
국립현대미술관 소장

이중섭
⟨부부⟩
1953
종이에 유채
40 × 28 ㎝
국립현대미술관 소장

이철이
⟨학살⟩
1951
합판에 유채
23.8 × 33 ㎝
국립현대미술관 소장

이형록
⟨거리의 구두상⟩
1950년대/2008
젤라틴 실버 프린트
49.3 × 59.5 ㎝
국립현대미술관 소장

임응식
⟨구직⟩
1953
인화지에 사진(흑백)
50.5 × 40 ㎝
국립현대미술관 소장

전선택
⟨환향⟩
1981
캔버스에 유채
136 × 230 ㎝
국립현대미술관 소장

주명덕
⟨섞여진 이름들(HOLT 고아원)-백인 혼혈
고아(칠판 앞에 있는 사진)⟩
1965년 촬영, 1986년 프린트
흑백사진
27.9 × 35.5 ㎝
국립현대미술관 소장

2. 한길

강국진
⟨시각의 즐거움(꾸밈)⟩
1967
유리병, 책상 등
165 × 155 ㎝
국립현대미술관 소장

김구림
⟨1/24초의 의미⟩
1969
단채널 비디오, 컬러, 무음, 10분
국립현대미술관 소장

김형대
⟨환원 B⟩
1961
캔버스에 유채
162 × 112 ㎝
국립현대미술관 소장

김환기
⟨달 두 개⟩
1961
캔버스에 유채
130 × 193 ㎝
국립현대미술관 소장
ⓒ(재)환기재단·환기미술관

문복철
⟨상황⟩
1967
캔버스에 유채, 오브제
120 × 93 × 17 ㎝
국립현대미술관 소장

박래현
⟨작품⟩
1960
종이에 채색
174 × 129.3 ㎝
국립현대미술관 소장

서세옥
⟨0번지의 황혼⟩
1955
한지에 수묵담채
99 × 94 ㎝
국립현대미술관 소장

서승원
⟨동시성 67-1⟩
1967
캔버스에 유채
160.5 × 131 ㎝
국립현대미술관 소장

오종욱
〈미망인 No.2〉
1960
철
72 × 15.5 × 31 × (2) cm
국립현대미술관 소장

유영국
〈작품〉
1957
캔버스에 유채
101 × 101 cm
국립현대미술관 소장

윤명로
〈문신 64-I〉
1964
캔버스에 유채
116 × 91 cm
국립현대미술관 소장

이건용
〈신체 드로잉 76-2(화면을 뒤에 놓고)〉
1976
합판에 매직
118 × 71.3 × (3) cm
국립현대미술관 소장

이건용
〈신체 드로잉 76-6(양팔로)〉
1976
합판에 매직
71.3 × 118 × (3) cm
국립현대미술관 소장

장욱진
〈독〉
1949
캔버스에 유채
45.8 × 38 cm
국립현대미술관 소장

3. 회색 동굴

곽덕준
〈계량기와 돌〉
1970/2003
계량기, 돌
125 × 38 × 58 cm
국립현대미술관 소장

곽인식
〈작품 63〉
1963
패널에 유리
72 × 100.5 cm
국립현대미술관 소장

권영우
〈무제〉
1980
종이에 구멍뚫기
163 × 131 cm
국립현대미술관 소장

김정숙
〈반달〉
1976
대리석
30 × 96 × 46 cm
국립현대미술관 소장

박서보
〈묘법 No.43-78-79-81〉
1981
면천에 유채, 흑연
193.5 × 259.5 cm
국립현대미술관 소장

송수남
〈나무〉
1985
종이에 수묵
94 × 138 cm
국립현대미술관 소장

심문섭
〈목신 8611〉
1986
나무, 철
114 × 44 × 38,
39.3 × 128 × 34 cm
국립현대미술관 소장

윤형근
〈청다색 82-86-32〉
1982
캔버스에 유채
189 × 300 cm
국립현대미술관 소장

이숙자
〈작업〉
1980
종이에 채색
146.5 × 113.2 cm
국립현대미술관 소장

이승조
〈핵 No. G-99〉
1968
캔버스에 유채
162 × 130.5 cm
국립현대미술관 소장

이우환
〈선으로부터〉
1974
캔버스에 석채
194 × 259 cm
국립현대미술관 소장

이응노
〈군상〉
1986
종이에 수묵
211 × 270 cm
국립현대미술관 소장
© Ungno Lee / ADAGP,
Paris - SACK, Seoul, 2019

정창섭
〈저 No.86088〉
1986
캔버스에 한지
330 × 190 cm
국립현대미술관 소장

하종현
〈도시 계획 백서〉
1970
캔버스에 유채
80 × 80 cm
국립현대미술관 소장

4. 시린 불꽃

김홍주
〈문〉
1978
문틀에 유채
146 × 64 × ⑵ cm
국립현대미술관 소장

박생광
〈전봉준〉
1985
종이에 채색
360 × 510 cm
국립현대미술관 소장

신학철
〈묵시 802〉
1980
캔버스에 콜라주
60.6 × 80.3 cm
국립현대미술관 소장

안규철
〈정동풍경〉
1986
석고에 채색
24 × 46 × 42 cm
국립현대미술관 소장

안창홍
〈가족사진〉
1982
종이에 유채
115 × 76 cm
국립현대미술관 소장

이상일
〈구망월동〉
1985-1995
파이버베이스에 젤라틴 실버 프린트
35.5 × 27.6 × ⑻
50.5 × 40.5 × ㉝
60.4 × 50.6 × ⑼ cm
국립현대미술관 소장

이석주
〈일상〉
1985
캔버스에 아크릴릭
97 × 129.7 cm
국립현대미술관 소장

이종구
〈국토-오지리에서(오지리 사람들)〉
1988
종이에 아크릴릭, 종이 콜라주
200 × 170 cm
국립현대미술관 소장

임옥상
〈토끼와 늑대〉
1985
종이 부조에 수묵채색
85.5 × 106 cm
국립현대미술관 소장

주재환
〈반 고문전〉
미상
캔버스에 유채
52 × 76 cm
국립현대미술관 소장

최병수
〈한열이를 살려내라〉
1987
한지에 목판
40 × 30 cm
국립현대미술관 소장

5. 푸른 사막

니키리
〈힙합 프로젝트 1, 14, 17, 19, 25, 29〉
2001
디지털 c-프린트
74.8 × 100.2, 53 × 71,
74.8 × 100.2, 53 × 71,
53 × 71, 100.2 × 74.8 cm
국립현대미술관 소장

이불
〈사이보그 W5〉
1999
플라스틱에 페인팅
150 × 55 × 90 cm
국립현대미술관 소장

이선민
〈상엽과 한솔〉
2008/2012
잉크젯 프린트
118 × 143.5 cm
국립현대미술관 소장

이선민
〈수정과 지영〉
2008/2012
잉크젯 프린트
118 × 143.5 cm
국립현대미술관 소장

이윰
〈하이웨이〉
1997
단채널 비디오, 컬러, 사운드, 8분 46초
국립현대미술관 소장

임민욱
〈뉴 타운 고스트〉
2005
단채널 비디오, 컬러, 사운드, 10분 59초
국립현대미술관 소장

홍경택
〈훵케스트라〉
2001-2005
캔버스에 유채, 아크릴릭
130 × 163 × ⑿ cm
국립현대미술관 소장

6. 가뭄 빛 바다

강홍구
〈그린벨트 - 고사관수도〉
1999-2000
디지털사진&인화
(더스트 Lamda 130 레이저 인화)
215 × 80 ㎝
국립현대미술관 소장

강홍구
〈그린벨트 - 공터〉
1999-2000
디지털사진&인화
(더스트 Lamda 130 레이저 인화)
180 × 100 ㎝
국립현대미술관 소장

강홍구
〈그린벨트 - 논길〉
1999-2000
디지털사진&인화
(더스트 Lamda 130 레이저 인화)
200 × 80 ㎝
국립현대미술관 소장

강홍구
〈그린벨트 - 뱀닭〉
1999-2000
디지털사진&인화
(더스트 Lamda 130 레이저 인화)
200 × 80 ㎝
국립현대미술관 소장

강홍구
〈그린벨트 - 인형〉
1999-2000
디지털사진&인화
(더스트 Lamda 130 레이저 인화)
251 × 80 ㎝
국립현대미술관 소장

김기찬
〈서울 중림동 1988.11〉
1988
젤라틴 실버 프린트
27.9 × 35.6 ㎝
국립현대미술관 소장

김성환
(데이비드 마이클 디그레고리오(dogr로도 알려진)
와 음악 공동 작업)
〈템퍼 클레이〉
2012
단채널 비디오, 컬러, 사운드, 23분 41초
국립현대미술관 소장

서도호
〈바닥〉
1997-2000
PVC 인물상, 유리판, 석탄산판(phenolic sheets),
폴리우레탄 레신
8 × 100 × 100 × (8) ㎝
국립현대미술관 소장

손동현
〈문자도 코카콜라〉
2006
종이에 채색
130 × 162 × (2) ㎝
국립현대미술관 소장

신미경
〈트랜스레이션 시리즈〉
2006-2013
비누
36.5 × 21.5 × 21.5, 56 × 21 × 21,
57 × 29.5 × 30, 69 × 48 × 48,
54 × 30.5 × 30.5, 54 × 31 × 31,
55 × 61 × 61, 39 × 23 × 23,
30 × 16 × 16, 55 × 30 × 30,
52.5 × 29 × 29, 32 × 19 × 19,
84.5 × 34 × 34, 48 × 36 × 36,
42 × 40 × 40, 39.5 × 24 × 24 ㎝
국립현대미술관 소장

유근택
〈긴울타리 연작〉
2000
한지에 수묵
162 × 130 × (4) ㎝
국립현대미술관 소장

이동기
〈국수를 먹는 아토마우스〉
2003
캔버스에 아크릴릭
130 × 160 ㎝
국립현대미술관 소장

이만익
〈강상제〉
1989
종이에 판화, 실크스크린
45 × 65.4 ㎝
국립현대미술관 소장

이만익
〈안녕〉
1989
종이에 판화, 실크스크린
45 × 65.4 ㎝
국립현대미술관 소장

임흥순
〈위로공단〉
2014
HD 비디오, 잉크젯 프린트
싱글채널 95분, 사진 41 × 100 ㎝
국립현대미술관 소장

7. 하얀 새

변월룡
〈압록강변〉
1954
캔버스에 유채
40 × 70 cm
국립현대미술관 소장

장민승
〈보이스리스-검은 나무여, 마른들판〉
2014
단채널 비디오, 수용지에 실크스크린 6매,
조약돌 6개, 25분,
실크스크린 29 × 42 × 8 × (6) cm
국립현대미술관 소장

장민승
〈보이스리스-둘이서 보았던 눈〉
2014
단채널 비디오, 컬러, 무음, 89분 51초
국립현대미술관 소장

크리스티앙 볼탕스키
〈정신대〉
1997
나무상자(16개), 조명등(16개),
검은천(16개), 유리액자(16개),
설치적 성격 125 × 58 × 36 × (16) cm
국립현대미술관 소장

함경아
〈I'm Sorry〉
2009-2010
천에 북한 손자수
148 × 226.5 cm
국립현대미술관 소장

3부: 미술과 사회 2019

1. 나와 타자들

김희천
〈썰매〉
2016
단채널 비디오, 컬러, 사운드, 17분 27초
국립현대미술관 소장

날리니 말라니
〈판이 뒤집히다〉
2008
턴테이블 32개, 마일러 실린더
할로겐 라이트, 사운드, 20분
국립현대미술관 소장

송성진
〈있으나 없는: 로힝야〉
2018
단채널 비디오 2분 27초
작가 소장

송성진
〈캠프16 블럭E〉
2018
피그먼트 프린트
150 × 100 cm
작가 소장

송성진
〈한평조차(1坪潮差)〉
2018
단채널 비디오 24분 35초
작가 소장

송성진
〈한평조차(1坪潮差)〉
2018
목재, 혼합재료, 설치
280 × 240 × 290 cm
작가 소장

신승백/김용훈
〈마음〉
2019
기계적 오션 드럼, 마이크로컨트롤러,
바다 시뮬레이션, 얼굴 감정 인식-네트워크 카메라,
컴퓨터, 스마트폰, 가변 설치
작가 소장

에릭 보들레르
〈막스에게 보내는 편지〉
2014
단채널 비디오 및 편지 74개, 103분 12초
국립현대미술관 소장

오형근
〈로즈, 2017년 8월〉
2017
C-프린트
130 × 100 cm
작가 소장

오형근
〈민, 2017년 5월〉
2017
C-프린트
144 × 109 cm
작가 소장

오형근
〈수, 2016년 4월〉
2016
C-프린트
113 × 85 cm
작가 소장

오형근
〈조, 2016년 7월〉
2016
C-프린트
125 × 96 cm
작가 소장

오형근
〈지우, 2016년 7월〉
2016
C-프린트
122 × 94 cm
작가 소장

요코미조 시즈카
〈타인 2〉
1999
C-프린트
국립현대미술관 소장

요코미조 시즈카
〈타인 23〉
2000
C-프린트
124.5 × 105 cm
국립현대미술관 소장

정서영
〈동서남북〉
2007
철, 바퀴, 가변설치
국립현대미술관 소장

주황
〈출발 #0462〉
2016
C-프린트
105 × 70 ㎝
작가 소장

주황
〈출발 ##1024 London〉
2016
C-프린트
105 × 70 ㎝
작가 소장

함양아
〈잠〉
2016
2채널 비디오 설치, 컬러, 사운드, 8분
국립현대미술관 소장

함양아
〈정의되지 않은 파노라마 1.0〉
2018-2019
단채널 비디오, 컬러, 사운드, 7분
작가 소장

함양아
〈주림〉
2019 단채널비디오, 컬러, 사운드, 7분
작가 소장

홍승혜
〈바〉
2019
가구, 그래픽
작가 소장

홍진훤
〈이제 쇼를 끝낼 때가 되었어〉
2019
피그먼트 프린트에 큐알 코드
60 × 80 ㎝
작가 소장

2. 미술관, 광장, 그리고 극장

룸톤, 이장원, 정세영
〈개인주의자의 극장〉
VR 퍼포먼스, 서울관 멀티프로젝트홀
신작, 국립현대미술관 제작

유하 발케아파, 타이토 호프렌
〈아무 일도 일어나지 않는 곳으로의 10번의 여행〉
퍼포먼스, 서울관 종친부 마당, 90분

카럴 판 라러
〈존재하지 않는 퍼포머〉
퍼포먼스, 서울관, 60분

국립현대미술관 50주년 기념전
광장: 미술과 사회 1900-2019

발행인
윤범모

제작총괄
강승완

책임편집
이정화

글
1부 김미영, 김인혜, 김현숙, 최열, 홍지석
2부 권보드래, 강수정, 김원, 김학량, 신정훈, 윤소림, 이현주, 정다영
3부 성용희, 양효실, 이경미, 이사빈, 임근혜

교열 및 디자인
보스토크프레스

발행처
(재)국립현대미술관진흥재단
03062 서울시 종로구 삼청로 30(소격동 165)
tel. 02-3701-9833 fax. 02-3701-9835

ISBN 979-11-967771-1-1

이 책은 국립현대미술관 50주년 기념전
《광장: 미술과 사회 1900-2019》
전시 도록으로 제작되었습니다.

ⓒ 2019 국립현대미술관

이 도록은 한솔제지 용지로 제작되었습니다.

표지 인스퍼 M 러프 SuperWhite 240g/m²
내지1 인스퍼 M 러프 White 100g/m²
내지2 인스퍼 M 러프 ExtraWhite 100g/m²
내지3 인스퍼 M 러프 SuperWhite 100g/m²
내지4 매직칼라 노랑색 120g/m²